U0139667

家藏文库

扬州画舫录 下

〔清〕李斗 著　　郭征帆 注评

中州古籍出版社

·郑州·

卷十　虹桥录上

虹桥修禊，元崔伯亨花园，今洪氏别墅也。洪氏有二园，虹桥修禊为大洪园，卷石洞天为小洪园。大洪园有二景，一为虹桥修禊，一为柳湖春泛。是园为王文简赋《冶春》诗处，后卢转运修禊亦于此，因以"虹桥修禊"名其景，列于牙牌二十四景中，恭邀赐名"倚虹园"①。园门在渡春桥东岸，门内为妙远堂，堂右为饯春堂，临水建饮虹阁，阁外方壶岛屿，湿翠浮岚。堂后开竹径，水次设小马头，逶迤入涵碧楼。楼后宣石房，旁建层屋，赐名"致佳楼"。直南为桂花书屋，右有水厅；面西，一片石壁，用水穿透，杳不可测。厅后牡丹最盛，由牡丹西入领芳轩。轩后筑歌台十余楹，台旁松柏杉楮②，郁然浓阴。近水筑楼二十余楹，抱湾而转，其中筑修禊亭。外为临水大门，筑厅三楹，题曰"虹桥修禊"。旁建碑亭，供奉御制诗二首。一云："虹桥自属广陵事，园倚虹桥偶问津。闹处笙歌宜远听，老人年纪爱亲询。柳拖弱絮学垂手，梅展芳姿初试鬐。预借花朝为上巳，冶春惯是此都民。"一云："情知石墅郡城西，遂舣兰舟步薛堤。花木正佳二月景，人家疑住武陵溪。笙歌隔水翻嫌闹，池馆藏筠致可题。片刻徘徊还进舫，蜀冈秀色重相傒。"

[注释]

①倚虹园：《江南园林胜景图册》："倚虹园，在虹桥东南，一称'虹桥修禊'。奉宸苑卿衔洪徵治建，其子候选道肇根重修。园傍城西濠，三面临河，南向。北面即'虹桥修禊'，有领芳轩，轩前牡丹最盛。迤西南为饯春馆，红药成畦，湖山环绕。向南，堂构宏厂，堂后东偏有楼，修竹丛桂，曲廊洞房，据一园之胜。乾隆二十七年，蒙皇上临幸，赐御书'倚

虹园'匾额，并'柳拖弱缕学垂手，梅展芳姿初试鼙'一联，又'明月松间照，清泉石上流'一联。三十年，蒙赐御书'致佳楼'额，并'花木正佳二月景，人家疑近五陵溪'一联。又赐御临黄庭坚书《寒山子庞居士诗卷》一轴。四十五年，御题七言律诗一首，又蒙恩赐御临怀素草书《千字文》一卷。"②楮（zhū）：常绿乔木，叶子长椭圆形，花黄绿色，果实球形。木材坚硬，可制器具。

[点评]

虹桥横跨于瘦西湖上，初建于明崇祯年间。原为木板桥，因围以红色栏杆，故名"红桥"。乾隆元年（1736）改建为石桥。因桥形似彩虹卧波，遂将红桥改为"虹桥"。王士禛在扬州为官时曾修缮了虹桥，在桥上建亭。费轩《江南好》赞虹桥："扬州好，第一是虹桥。杨柳绿齐三尺雨，樱桃红破一声箫，处处系兰桡。"

虹桥景色优美，曾吸引了众多文人雅士在此指点江山，切磋诗文，留下了许多珍贵的墨迹和动人的故事。虹桥东岸，有景为"虹桥修禊"，在元崔伯亨花园举行，是园即后来洪氏的大洪园。大洪园有二景，一为"虹桥修禊"，一为"柳湖春泛"，清时以横跨二河上之渡春桥为界。康熙元年（1662），王士禛在扬州与诸名士修禊于此，效"兰亭修禊事"，成为文酒之盛会。乾隆二十二年（1757），两淮盐运使卢见曾也在此主持虹桥修禊，唱和者达7000余人，编次得诗300余卷，盛况空前。由于诗人的吟咏，扬州虹桥声名远扬。"虹桥修禊"也成为扬州北郊"二十四景"之一。现在的虹桥于1972年扩建，并由一孔桥改为三孔桥，桥面拓宽，桥身拉长，桥坡改小，较原桥更为壮观。

柳湖春泛，旧址在今扬州大学瘦西湖校区东南一带。与倚虹园相接，亦为洪徵治池馆，其子肇根重修。湖心叠石为山，山上建亭，名流波华，

构草阁名辋川图画。南为渡春桥，桥之西北，临流台榭，掩映参差，芦荻荷花，一望无际。另有碑廊，刻古今法帖，文化气氛浓郁。

妙远堂，园中待游客地也。湖上每一园必作深堂①，饬庖寝以供岁时宴游，如是堂之类。联云："河边淑气迎芳草_{孙逖②}，城上春云覆苑墙_{杜甫}③。"堂右筑饯春堂，联云："莺啼燕语芳菲节_{毛熙震}④，蝶影蜂声烂缦时_{李建勋}⑤。"旁通水阁十余间如曲尺，额曰"饮虹阁"，峭廊飞梁，朱桥粉郭，互相掩映，目不暇给。

涵碧楼前怪石突兀。古松盘曲如盖，穿石而过，有崖峻嶒秀拔⑥，近若咫尺。其右密孔泉出，迸流直下，水声泠泠，入于湖中。有石门划裂，风大不可逼视，两壁摇动欲摧。崖树交抱，聚石为步，宽者可通舟。下多尺二绣尾鱼，崖上有一二钓人，终年于是为业。楼后灌阴郁莽，浓翠扑衣。其旁有小屋，屋中叠石于梁栋上，作钟乳垂状。其下巉岏崷崒⑦，千叠万复，七八折趋至屋前深沼中。屋中置石几榻，盛夏坐之忘暑；严寒塞墐⑧，几上加貂鼠彩绒，又可以围炉斗饮，真诡制也。

[注释]

①深堂：内堂，屋宇深处的厅堂。　②河边淑气迎芳草：语出《和左司张员外自洛使入京中路先赴长安，逢立春日赠韦侍御等诸公》诗。孙逖：原作"孙邈"，据《全唐诗》卷一百一十八改。孙逖（695~761），字、里不详，或言河南洛阳人，或言河南巩县人。开元二年（714）登文藻宏丽科，官中书舍人、知制诰、判刑部侍郎，终太子少詹事。工诗能文，与颜真卿、李华、萧颖士等俱称海内名士。诗风工丽，炼句谋篇，往

往匠心独运。《全唐诗》录其诗1卷,《全唐文》存其文6篇。 ③城上春云覆苑墙:此句原作"城上春阴覆苑墙",据《全唐诗》卷二百二十五杜甫《曲江对雨》诗改。 ④莺啼燕语芳菲节:语出《后庭花·莺啼燕语芳菲节》词。毛熙震:生卒、字、里不详,曾为后蜀秘书监。善为词,今存29首。 ⑤蝶影蜂声烂缦时:语出《蔷薇》诗。李建勋(872~952):字致尧,广陵人。《唐才子传》称其:"仕南唐为宰相,后罢,出镇临川。未几,以司徒致仕,赐号'钟山公'。"《宋史·艺文志》著录《李建勋集》20卷,《全唐诗》存其诗1卷,《全唐诗外编》及《全唐诗续拾》补诗4首。 ⑥峻嶒(céng):陡峭不平貌。 ⑦岸嵽(bì dié):高峻貌。 ⑧墐(jìn):用泥涂塞。

[点评]

中国山水画派着意"咫尺之内,而瞻万里之遥,方寸之中,乃辨千寻之峻"。其画理常指叠山理水,其风格亦影响造园意匠;中国园林以表现"多方胜景,咫尺山林"见长,《园冶》云:夫理假山,要人说好,片山块石,似有野致。叠石为山的风气盛行,几乎达到"无园不石"的艺术境界,石本身也逐渐成了人们鉴赏品玩的对象。

叠山无论模拟真山的全貌或截取一角,都贵在以小尺度而创造出峰、峦、岭、岫、洞、谷、悬岩、峭壁等的形象写照,从堆叠章法和构图经营上概括、提炼出天然山岳的构成规律,在有限的空间地段上幻化出千岩万壑的宏伟气势。李渔认为:"幽斋磊石,原非得意。不能置身岩下与木石居,故以一拳代山,一勺代水,所谓无聊之极思也。"涵碧楼的叠石便是扬州园林叠石艺术的代表作之一。我们可以看到,在非常有限的空间里,出现了极具想象力的形态各异的山石。石上有松,犹如一个大盆景;石中又有涓涓泉水汨汨涌出,"水生泠泠"。以石作桥,别有神韵。特别是

"屋中叠石于梁栋上，作钟乳垂状"，真可谓别有洞天。"扬州以名园胜，名园以垒石胜"确非虚语。

致佳楼五楹，供奉御扁石刻，及"花木正佳二月景，人家疑住武陵溪"一联。是楼亦在崔园旧址之内。楼后皆新辟荒地，并转角桥西口之冶春茶社围入园中。自是园始三面临水，水局乃大。中筑桂花书屋，逶迤连络小室数十间，令游者惝恍弗知所之①。

倚虹园之胜在于水，水之胜在于水厅。自桂花书屋穿曲廊北折，又西建厅事临水，窗牖洞开，使花、山涧、湖光、石壁褰裳而来②。夜不列罗帏，昼不空画屏。清交素友，往来如织。晨餐夕膳，芳气竟如凉苑疏寮③，云阶月地，真上党熨斗台也④。

湖上水廊以四桥烟雨之春水廊为最；水阁以九峰园之风漪阁、四桥烟雨之锦镜阁为最；水馆以锦泉花屿之微波馆为最；水堂以"荷蒲薰风"之来薰堂为最；水楼则以是园之修禊楼为最，盖以水局胜也。楼在园东南隅，湾如曲尺，楼下开门，上供奉御扁"倚虹园"三字，及"柳拖弱缕学垂手，梅展芳姿初试鞶"一联。门前即水马头。

园门右厅事三楹，中楹屏间鼓儿上刻"虹桥修禊"四字，大径尺余。旁筑短垣。开便门通转角桥。

[注释]

　①惝恍（chǎng huǎng）：迷离。　②褰（qiān）裳：撩起下裳。③疏寮：窗。　④熨斗台：熨斗台，在上党长（zhǎng）子县。此地为尧之故里，长子丹朱封地。"长子八景"有"熨台春晓"。

[点评]

扬州园林不仅"以垒石胜",而且还以"水"称胜。扬州地处东南,因水而生,沟通南北,水系发达。城区内就有明月湖、沿山河、冷却河、玉带河、小秦淮河、漕河、沙施河、七里河等,可谓河流众多,水网密布。"溪水无情似有情",有水的地方就有生命,有水的地方就有灵气。所谓山水相依、山嵌水抱,不仅道出了山与水的关系密切,还"一向被认为是最佳的成景态势,也反映了阴阳相生的辩证哲理"(何小弟语)。据王伟康先生统计,《扬州画舫录》所载湖上园林盛景有62处,其中湖东录34处、湖西录28处,还有南湖录园林5处。书中所记的112处园林胜迹中,以水命名或有"水"字意的园林,就有小秦淮、临水红霞、丁溪、西园曲水、水钥、水竹居、平流涌瀑、九曲池、水南花墅这9处。湖上园林,如果大同小异,式样雷同,则了无新意,势必大煞风趣。所以,造园的能工巧匠们,能够匠心独运依形而建,凭势而造,于是水厅、水廊、水阁、水馆、水堂、水楼等,变化不穷,足有百卉千葩之感,令人目不暇接。因此,"扬州园林以'水'称胜是当之无愧的"(王伟康语)。

王士正[①],字子真,一字贻上,号阮亭,别号渔洋山人,山东新城人。高祖名重光,官贵州布政使。曾祖名之垣,官户部左侍郎。祖名象晋,官浙江布政使。父与敕,贡入太学。兄士禄,官员外郎;士禧,贡生。弟士祜,进士。公顺治戊戌进士[②],历官刑部尚书,谥文简。著有《带经堂集》《精华录》定本及十种诗话。公以文学诗歌为当代称,总持风雅数十年。先是顺治己亥选扬州府推官[③],庚子三月抵郡城[④],八月充江宁乡试同考官。辛丑三月有事

江宁⑤，居秦淮邀笛步⑥，有《白门集》。壬寅春与杜濬⑦、张养重、邱象随、陈允衡、陈维崧修禊虹桥，公作《浣溪纱》三阕，为《虹桥唱和集》。癸卯冬充江宁武闱同考试官⑧。甲辰春复同林古度⑨、杜濬、张纲、孙枝蔚、程邃、孙默、许承宣、承家赋《冶春诗》，此皆公修禊事也。吴伟业曰："贻上在广陵，昼了公事，夜接词人。"冒襄曰⑩："渔洋文章结纳遍天下，客之访平山堂、唐昌观者，日以接踵。渔洋诗酒流连，曲尽款洽，客相对永日⑪，亦终不忍干以私。尝有一莫逆临别，公曰：'愧官贫无以为长者寿，署有十鹤，敬赠其二，志素交也。'"徐釚曰："虹桥在平山堂法海寺侧，贻上司理扬州，日与诸名士游宴，于是过广陵者多问虹桥矣。"宋商丘曰⑫："阮亭谒选得扬州推官，游刃行之。与诸士游宴无虚日，如白、苏之官杭，风流欲绝。"刘体仁曰："采明珠，耀桂旗⑬，丽矣。或率儿拜，或袂从风，如欲仙去。《冶春诗》独步一代，不必如铁厓遁作别调⑭，乃见姿媚也。"王士禄曰："贻上负夙慧，神姿清彻，如琼林玉树，朗然照人。"为扬州法曹，日集诸名士于蜀冈、虹桥间，击钵赋诗，香清茶熟，绢素横飞⑮，故阳羡陈其年有"两行小吏艳神仙，争羡君侯肠断句"之咏。至今过广陵者，道其遗意，仿佛欧、苏，不徒忆樊川之梦也⑯。宗元鼎诗云："休从白傅歌杨柳⑰，莫遣刘郎唱竹枝⑱。五日东风十日雨，江楼齐唱冶春词。"今以修禊诸人及文简在扬州所与往来者，附载于后。

[注释]

　①王士正：即王士禛。雍正朝时，其"禛"字因避雍正名讳改为"正"。至乾隆，又赐名士祯。　②戊戌：顺治十五年，即公元1658年。

原作"乙未",据《清朝进士题名录》改。 ③己亥：顺治十六年，即公元1659年。推官：唐节度使、观察使属僚，掌推勘刑狱诉讼。宋沿置，实为郡佐。元明于各府皆置推官，掌理本府刑狱之事。清初，仍沿其制，康熙六年（1667）废除。 ④庚子：顺治十七年，即公元1660年。⑤辛丑：顺治十八年，即公元1661年。 ⑥邀笛步：旧名萧家渡，在上元县（今南京）东南青溪桥右侧。晋桓伊善乐，为江左第一，有蔡邕柯亭笛，常自吹之。王徽之赴召入京，舟泊青溪侧，与伊不相识，令人谓之曰："闻君善吹笛，试为我一奏。"伊为作三调，弄毕，便去，客主不交一言。后名其吹笛地为"邀笛步"。 ⑦壬寅：康熙元年，即公元1662年。 ⑧癸卯：康熙二年，即公元1663年。同考试官：即同考官。明清两代乡试、会试中协同主考或总裁阅卷的官。由皇帝简派，掌分房阅卷及加批后荐给主考或总裁。故又称房考官、房师。 ⑨甲辰：康熙三年，即公元1664年。 ⑩冒襄（1611～1693）：明末清初文学家。字辟疆，号巢民，一号朴庵，又号朴巢。如皋（今属江苏）人。明末副贡，授台州推官，不赴。曾因父冒起宗被诬下狱，泣血上书，昭雪冤案，遂名扬朝野。明亡后隐居不仕，屡拒荐举。能诗文。诗歌畅达而又古朴苍凉，散文亦工丽。有《巢民诗集》《巢民文集》。 ⑪永日：整天，终日。 ⑫宋商丘：宋荦（luò）（1634～1714），字牧仲，号漫堂、西陂、绵津山人，晚号西陂老人、西陂放鸭翁。河南商丘人。顺治四年（1647），应诏以大臣子列侍卫。第二年被选拔为通判。康熙三年（1664），被授予湖广黄州通判，累擢江苏巡抚，被康熙帝誉为"清廉为天下巡抚第一"。康熙四十四年（1705），官至吏部尚书。著有作《漫堂说诗》《漫堂墨品》《绵津诗抄》《筠廊偶笔》《西陂类稿》等。 ⑬桂旗：系上桂花的旗子，多系于神祇车上。 ⑭铁厓：一作铁崖，即杨维桢（1296～1370）。元末明初著名诗人，字廉夫，号铁崖、铁笛道人，又号铁心道人等，晚年自号老铁、抱遗

老人、东维子。今浙江诸暨人。与陆居仁、钱惟善合称"元末三高士"。官至建德路总管府推官。明太祖召其修礼乐志书，作《老客妇谣》，表明不仕两朝之意。诗文成就较高，被宋濂誉为"文章巨公"。诗多写史事、神话及元末旧事。诗风奇诡，文辞浓丽，名擅一时，号铁崖体。 ⑮绢素：供书画用的白绢。 ⑯樊川之梦：樊川，唐朝诗人杜牧。杜牧在长安城南有樊川别墅，后世称为"杜樊川"。 ⑰白傅：即白居易，因其官至太子少傅故有此称。 ⑱刘郎：指刘禹锡。刘禹锡任夔州刺史时著《竹枝词》十余篇。

[点评]

修禊，是源于周代的一种古老传统习俗，即农历三月上旬"巳日"这一天，人们相约到水边沐浴、洗濯，借以除灾去邪，古俗称之为"被禊"。后文人饮酒赋诗的集会，也被称为修禊。春日踏青有"春禊"，秋日秋高气爽，文人怎能辜负这大好时光，自然会有"秋禊"，时间一般是在农历七月十四。历史上最为有名的修禊当数兰亭修禊和虹桥修禊。开虹桥修禊先河的是清代著名诗人王士禛。

王士禛是清初杰出诗人、文学家，继钱谦益之后主盟诗坛，与朱彝尊并称"南朱北王"，其曾以大雅之才，独领风骚达半个世纪之久，被诗家奉为"一代正宗"。顺治十六年（1659），他任扬州府掌握刑法的推官。来扬之前，他曾在济南大明湖畔组织过一次规模宏大的诗会，一时轰动大江南北。

任推官期间，王士禛"昼了公事，夜接词人""与诸名士游无虚日"，是一位风雅人物。他死后，扬州人民把他和宋代欧阳修、苏轼并列，建"三贤祠"以纪念他们。康熙元年春，他与扬州诸名士集于红桥，众人"击钵赋诗，游宴不息"。此次修禊，王士禛作《浣溪沙》三首，其中广

为流传的名句有："北郭清溪一带流，红桥风物眼中秋，绿杨城郭是扬州。"众人皆和韵作诗，一时传为佳话。清代著名词人纳兰性德也曾和《浣溪沙》一首："无恙年年汴水流，一声水调短亭秋，旧时明月照扬州。曾是长堤牵锦缆，绿杨清瘦至今愁，玉钩斜路近迷楼。"康熙三年春，王士禛复与诸名士修禊于红桥，王士禛一连作了《冶春绝句》二十首，其中脍炙人口的一首是："红桥飞跨水当中，一字栏杆九曲红。日午画船桥下过，衣香人影太匆匆。"唱和者更众，一时形成"江楼齐唱《冶春》词"的空前盛况。几年后，就连王士禛自己也不无得意地与先辈王羲之相提并论，在写诗集序时说："红桥即席赓唱，兴到成篇，各采其一，以志一时盛事，当使红桥与兰亭并传耳。"后编成《红桥唱和集》三卷。直到今天，王士禛留下的"绿杨城郭""冶春"这两个词，扬州人无不耳熟能详。

杜濬①，初名诏，字于皇，号茶村，湖广黄冈人。工诗。侨居江宁鸡鸣山之右，往来扬州，与文简友善。修禊时，濬后至，文简诗云："杜陵老叟穷可怜，犹能斗酒诗百篇。今朝何处炉头醉，知有人家送酒钱。"死后，陈苍洲太守鹏年葬于江宁太平门之麓。著有《变雅堂集》。

张养重②，字子瞻，号虞山，别号椰冠道人，山阳人。工诗。见文简于扬州，文简曰："夙爱足下'南楼楚雨三更远，春水吴江一夜增'，平生如此好句复有几？"子瞻退谓邱季贞曰："昔快意之作，不意阮亭一见，便能道出。"时人谓之张山阳。

邱象随③，字季贞，山阳人。拔贡生，诗与兄曙戒侍讲齐名。举博学鸿词，官太子洗马。著《西山纪年集》。

朱克生④，字国祯，号秋厓，宝应人。巡按克简之弟⑤，射阳

湖中有环溪别墅。

陈允衡⑥，字伯玑，御史本子，建昌人。工诗。东湖乱后⑦，与刘远公流寓鸠兹⑧。晚归东湖，葺云卿蔬圃故址居之。熊雪堂、黎左岩、邢孟贞、顾与治皆称其五字诗。著有《宝琴馆集》。

陈维崧，字其年，宜兴人。工诗词、四六文⑨。年四十尚为诸生，日者谓之曰⑩："君至五十，必入翰林。"梅杓司赠诗云⑪："朝来日者桥边过，为许功名似马周。"后举博学鸿词，官检讨，与徐仲鸿、吴农祥、王嗣槐、吴任臣、毛奇龄同为大学士冯公延致邸第，称"佳山六子"。文简《冶春》诗，其年题其后云："官舫银镫赋冶春，琅琊风调更谁伦？玉山筵上颓唐甚，意气公然笼罩人。"王西樵曰："其年'浪卷前朝去'，英雄语也。"又曰："其年短髯，不修边幅，吾对之只觉其妩媚可爱，以伊胸中有数千卷书耳。"王于一曰："唐开宝以后，七百年无有其年此等四六之文。"其年著有《湖海楼集》《检讨集》。皖江程师恭叔才为《检讨四六文注》。徐紫云，字云郎，扬州人，冒辟疆家青童⑫，僄巧善歌⑬，与其年狎。

林古度⑭，字茂之，一字那子，福建福清人，崇祯间移居江宁。工诗。年八十，贫甚，冬夜眠败絮中，有"恰如孤雁入芦花"之句。方尔止文寄诗云⑮："积雪初晴鸟晒毛，闲携幼女出林皋。家人莫怪儿衣薄，八十五翁犹缊袍⑯。"时文简与之善，常来扬州，文宴于虹桥、平山堂之间，文简亲为撰杖⑰。

张纲孙，字祖望，一名丹，字泰亭，别号竹隐君，浙江钱塘人。性恬淡，工诗，美须髯，长尺余，手足胸背皆有毫寸许，夏月好坦腹卧大树下。好游山水，不避蛇虎，得意辄长啸。诗名在西泠十子之间⑱，著有《西泠二子从野堂》等集。文简公《冶春诗》

云："钱塘张髯诗绝伦。"谓此。

孙枝蔚[19]，字豹人，陕西三原人。身长八尺，声如洪钟，庞眉广额，以诗文名。少为诸生，遭流寇，奋戈逐贼，后走江都与王幼华、吴野人、郝羽吉、汪舟次为五友。文简《冶春诗》云："雍州孙郎笔有神。"谓此。晚年举博学鸿词被放，诏布衣处士八人授司经局洗马，枝蔚与是选。时杜越年八十四，傅山年七十三，未与试先归。中旨越、山与枝蔚三人同授中书舍人[20]。后归老江都，立生圹于梅花书院之侧[21]，作自挽诗。

程邃[22]，字穆倩，号江东布衣，又号垢道人，歙县人。博学，工诗文，精金石、篆刻、鉴别古书画及铜玉器，家藏亦夥。善画山水，纯用枯笔，写巨然法，别具神味。工隶书。为人品行端悫，敦崇气节，早从漳浦黄公道周、清江杨公廷麟游，晚年侨居江都。文简《冶春诗》云："白岳黄山两逸民。"即谓邃与孙默也。秀水曹侍郎溶过扬州[23]，作长歌赠之。

孙默，字无言，休宁人。工诗。广交游，急友谊，风雅声气，不介而孚。早年居扬州，晚归黄山旧隐，海内名士以诗文送之，满匣盈帙[24]。

许承宣，字力臣，江都人[25]。康熙丙辰进士[26]，官至给事中。首陈扬州水利、赋役二疏。辛酉典试陕西[27]，陈秦晋间利弊六事，请刊御制文集，悉见嘉纳。归卒于家，与其父明贤、弟承家并祀乡贤。承家字师六，康熙乙丑进士[28]，授编修，辛未会试充同考官[29]，诗文与兄齐名，著《猎微阁集》。文简《冶春诗》云："云间洛下齐名士。"谓此。子昌龄，官刑部主事。孙迎年，康熙庚辰进士，官中书舍人，道章，辛卯举人；溯中，癸巳解元[30]。迎年子佩璜，

官开封府上河同知，以博学鸿词举；信瑞，乾隆戊午副榜㉛。

吴伟业，字骏公，号梅村，太仓州人。崇祯进士，官国子监祭酒。工诗，与陈卧子齐名㉜。辛亥元旦㉝，梦上帝召为泰山府君。是岁病革㉞，作绝命词云："忍死偷生念载余，而今罪孽怎消除。受恩欠债终须补，纵比鸿毛也不如。"时有浙僧能前知，访之，至曰："今年元旦已梦告公矣，何必更问老僧。"遂卒。

冒襄，字辟疆，号巢民，如皋人。父宗起，崇祯末以吏部郎出镇郧、襄。襄以明经用为司李㉟，不就。以气节尚，与陈定生、方以智、吴次尾善，称"四公子"。家有水绘园，园有逸园、梅塘、湘中阁、洗钵池、玉带桥、寒碧堂、小三吾、小浯溪诸胜。乙巳春㊱，文简有事如皋，与邵潜、陈维崧、许嗣隆、毛师桂修禊于是，歌儿紫云捧研于湘中阁。杜濬后至，不及会。

邵潜㊲，字潜夫，号五岳外臣，江南通州布衣，侨居如皋。工诗。年八十，苦徭役，文简以按部至县，屏从造访，与潜饮酒赋诗而还，立除其役。著《友谊录》《循吏传》。

许嗣隆㊳，字山涛。

毛师桂，字亦史。

徐釚㊴，字电发，号虹亭，吴江人，文简高弟子。举博学鸿词，官翰林检讨。晚号枫江渔父。

宋荦，字牧仲，商丘人，文康公冢子㊵。工诗文。以侍卫往来殿廷交戟之间㊶，常画苏子瞻像，貌己侍其侧。筮仕竟以黄州通守始㊷，既而南临江淮，北俯碣石，开府江右㊸，累官至大冢宰㊹。折节下士㊺，天下士多称之，谓之商丘先生。

刘体仁㊻，字公㦤，颍州人。父廷传，字惟中，散家业以养客，

食常百数，暇则兵法部署之。体仁成进士，官吏部考功司。工诗，有《蒲庵集》。未殁前一日，与其友苏茂㳇铭在凤阳龙兴寺禅喜竟日㊼，归旅舍遂化去。是夕见梦于苏，吟诗云："六十年来一梦醒，飘然四大御风轻。与君昨日龙兴寺，犹是拖泥带水行。"

王士禄㊽，字于底，号西樵山人，文简之兄。进士，官吏部考功司员外郎。工诗文、经史之学，著有《表余堂》《十笏草堂》《辛甲上浮》《然脂》诸集。余如《读史蒙拾》《米鸟逸史》《宾客别录》《闺阁语林》《南荣曝余录》《群言》《头屑》诸书，率未卒业㊾。

张琴，字桐峰，江都人，文简高弟子。进士，授内阁中书。深明吏治，著有《淮黄交会开浚海口》诸议，及《漕运盐法》诸篇。工诗，有《涉园》《耐庵》等集。

宗元鼎㊿，字定九，号梅岑，别号小香居士，兴化人。名世之孙�，观之子。名世字良弼，居江都，万历己丑进士，任绍兴教授，行至梦笔桥，梦江淹授三笔曰："俾尔三世享文名。"后官至工部主事，著《发蒙史略》《含香堂文集》。观字鹤问�2，副榜，以诗传。元鼎工诗，善《才调集》�3，与杨因之思本齐名。著有《芙蓉斋》《新柳堂》等集。善画，似钱舜举�4。晚年隐于宜陵，构东原草堂，有古梅一株，名"宗郎梅"。有《冬日草堂洗燕巢》诗盛传于世。手艺草花数十种，每辰担花向虹桥坐卖，得钱沽酒，市人笑之，谓之"花颠"。自著《卖花老人传》。文简与之友，尝画虹桥小景寄之。文简诗云："辛夷花照明寒食，一醉虹桥便六年。好景匆匆逐流水，江城几度沈郎钱�5。"又云："红桥秋柳最多情，露叶萧条远恨生。好在东原旧居士，雨窗着意写芜城。"

费密�6，字此度，成都人。少遭流寇，窜身西域，后溯汉江，

下淮南，居江都野田庄。授徒卖文以自活。跛一足，以"大江流日夜，孤艇接残春"句见知于文简，称之为"跛道士"。晚年往苏州谒孙钟元，称弟子，辑有《宏道书圣门旧章》及自著诗文若干卷。子锡琮、锡璜，皆能文。

丁宏海，字景吕，江西南昌人。官获鹿知县，往赠文简诗有云："风神欺玉树，逸兴问琼花。"后果遇于扬州。

赵三骐，字乾符，号石渠，江西韩城人。官泰州同知。工诗。文简尝曰："吾衙官屈、宋矣。"著有《似园集》。马之骕，字旻俅，直隶雄县人，为江都主簿，以诗文见知于文简，著《诗防》。后补寿张簿，又撰《张秋志》。

邹祗谟^{⑤⑦}，字订士，号程村，武进人。进士。天资颖异，过目靡所遗忘，上自经史子集，以及天文、宗教、百家之书，细及古今人爵里、姓氏、世次、年谱，无不委记。在扬州，文简与之撰《倚声集》，起万历，迄顺治，以继卓珂月、徐野君《词综》之后。著有《远志斋集》，并《丽农词》。

许珌^⑧，字天玉，号星斋，福建侯官举人。工诗。在扬州贫甚，文简有"许珌送穷邗水上"句。著《梁园集》。

顾樵^{⑤⑨}，字樵水，吴江人。工画，尝写文简《平山堂诗》"摘星楼阁浮云里，一傍危栏坐楚江"句为之图，今已散佚。自杜濬至于顾樵，皆文简时往来者。后数十年，复以风雅之称，归诸卢抱孙转运。

[注释]

①杜濬（jùn，1611～1687）：少倜傥，为副贡生。不得志，乃刻意为诗。诗文豪。《清史列传》《金陵通传》中有记。 ②张养重（1617～

1684）：清初诗坛魁首，时称"张山阳"。潘德舆赞曰"吾乡诗人入古人堂奥者，前推宛丘，后则虞山"（《养一斋诗话》），将其与北宋大诗人张耒并论。　③邱象随（1631~1701）：号西轩。著有《西轩诗集》六卷、《西山纪年集》五十卷、《淮安诗城》八卷等。　④朱克生（1631~1679）：幼颖异，七岁能文。书无不览，尤肆力于诗。与陶澄、陈钰相唱和，称为"宝应三诗人"。著有《毛诗考证》《恒阳消夏录》《雪夜丛谈》《秋崖诗集》等。　⑤克简：朱克简（1616~1693），字敬可，号澹子，别号石崖。顺治四年（1647）进士。　⑥陈允衡：生卒年均不详，约1661年前后在世。　⑦东湖：代指南昌。东湖位于南昌市区中心，湖面约13公顷。自唐以来，东湖即为著名风景湖。顺治五年（1648），清军包围南昌。次年三月间，南昌城陷，清军屠城。　⑧鸠兹：安徽省芜湖市。古时芜湖地势低洼，是遍生芜藻的浅水湖，盛产鱼类，湖畔鸠鸟繁多，林草丛生，故名"鸠兹"。　⑨四六文：文体名。骈文的一体。因以四字六字为对偶，故名。骈文以四六对偶者，形成于南朝，盛行于唐宋。唐以来，格式完全定型，遂称"四六"，也称四六文或四六体。　⑩日者：占候卜筮的人。　⑪梅杓司：梅磊，字杓司，号响山，宣城人。二十即负诗名。晚年抑郁不遇，浪游山水。康熙十八年（1679），举博学鸿词科，授检讨。有《响山斋集》《放情编》《芜江草》《珍髦集》《七日稿》等。　⑫青童：少年。　⑬儇（xuān）巧：慧黠习巧。　⑭林古度（1580~1666）：别号乳山道士，明亡，以遗民自居，时人称为"东南硕魁"。　⑮方尔止文（1612~1669）：即方文，字尔止，号嵞（tú）山，原名孔文，字尔识，明亡后更名一耒，别号淮西山人、明农、忍冬，桐城人。明末诸生，入清不仕，靠游食、卖卜、行医或充塾师为生，与复社、几社中人交游，以气节自励。方文诗前期学杜甫，多苍老之作；后期专学白居易，明白如话，长于叙事。其早年与钱澄之齐名，后与方贞观、方世举并称"桐城三诗

家"，著有《盦山集》。 ⑯缊袍：以乱麻、乱棉絮成的袍子，古为贫者所服。 ⑰撰杖：侍奉长者。 ⑱西泠十子：顺治、康熙年间，杭州诗人陆圻、柴绍炳、沈谦、陈廷会、毛先舒、孙治、张纲孙、丁澎、虞黄昊、吴百朋于西湖结社，因西湖有西泠桥，故诗社名为西泠诗社，十名诗人号称"西泠十子"。因西泠桥亦名西陵桥，故又称"西陵十子"。 ⑲孙枝蔚（1620~1687）：号溉堂，工诗词，多激壮之音。 ⑳中旨：皇帝的谕旨。 ㉑生圹：别称生基，指人还活着的时候，预先为自己造好的墓穴。

㉒程邃（1607~1692）：生于松江华亭（今上海市松江区）。诗文有奇气。著有《萧然吟》《会心吟》等。善鉴别，家藏名画、古器甚多。 ㉓曹侍郎溶（1613~1685）：即曹溶，字秋岳，一字洁躬，亦作"鉴躬"，号倦圃、锄菜翁。明崇祯十年（1637）进士，官御史。入清后仕清，历任顺天学政、太仆寺少卿等职。顺治十三年（1656），以举动轻浮，降一级改任山西阳和道。康熙三年（1664）裁缺归里。曹溶工诗词，其诗学杜甫苍老之气，一洗妩柔之调，与龚鼎孳齐名，世称"龚曹"。填词规摹两宋，无明人之弊，浙西词风为之一变。著有《静惕堂诗词集》等。 ㉔帙（zhì）：书、画的封套，用布帛制成。 ㉕江都人：一说为歙县唐模人。

㉖康熙丙辰：康熙十五年，即公元1676年。 ㉗辛酉：康熙二十年，即公元1681年。典试：主持考试之事。 ㉘乙丑：康熙二十四年，即公元1685年。 ㉙辛未：康熙三十年，即公元1691年。 ㉚康熙庚辰：康熙三十九年，即公元1700年。辛卯：康熙五十年，即公元1711年。癸巳：康熙五十二年，即公元1713年。 ㉛乾隆戊午：乾隆三年，即公元1738年。 ㉜陈卧子（1608~1647）：陈子龙，字卧子，又字人中，号大樽、轶符，华亭（今上海市松江区）人。明崇祯十年进士。曾与夏允彝、徐孚远等组织"几社"。南明弘光帝时任兵科给事中。清军破南京后，联络松江水师抗清，称监军。事败，避匿山中，结太湖兵抗清，事发被捕，

投水死。为明末文坛领袖人物之一。其文学主张本与前后七子相近，诗文多拟古人；明末社会危机的爆发，使其诗文发生深刻变化。忧时念乱的激愤，国破家亡的哀痛，抗清的斗争，使其作品具有慷慨激昂、雄浑苍凉的风格。有《陈忠裕公全集》。 ㉝辛亥：康熙十年，公元 1671 年。 ㉞病革：病情危急。 ㉟司李：即司理，意即掌狱讼之官。为明至清初对推官的习称。 ㊱乙巳：康熙四年，即公元 1665 年。 ㊲邵潜（1581~1665）：王士禛《池北偶谈》言其："性傲僻不谐俗，好骂人，人多恶之。"《江苏艺文志·扬州卷》（江苏人民出版社，1995 年版）言邵潜："尤善文选，工诗，于周、秦、两汉书无所不学，精篆籀，善八分书，最工字学。" ㊳许嗣隆：号文穆。如皋人。生卒年均不详，约康熙三十六年（1697）前后在世。康熙二十一年（1682）进士。官翰林院编修。康熙帝南巡，因《南巡赋》，得皇帝褒赏，升翰林院检讨，充殿试读卷官，编辑内廷文选、内籍诸书，获赐币帛。主持云南乡试，升左春坊，左中允兼翰林院编修、侍讲。后因病辞职。著有《孟晋堂集》《金台集》《使滇记略》等。 ㊴徐釚（1636~1708）：另有别号菊庄、鞠庄、拙存，吴江松陵镇人。康熙十八年（1679），举鸿博，授检讨。入史馆纂修明史。因不附和权贵，康熙二十五年（1686）归里，后东入浙闽，历江右，三至南粤，一至中州，所至皆求书和作文，与名流雅士相题咏。康熙帝南巡时，两次赐给御书，并诏以原官起用，以婉辞称谢不就。著有《词苑丛谈》《枫江渔父图咏》《本事诗》《菊庄词谱》《菊庄乐府》《南州草堂集》等。 ㊵文康公：宋权（1598~1652），字元平，号雨恭，又号梁园。明天启五年（1625），进士。崇祯十七年（1644）三月十六日，宋权官为顺天巡抚，驻扎在北京密云。任职仅三日，李自成攻陷京师。顺治元年（1644）五月，宋权率部降清，顺治帝仍旧任命其为巡抚。死后谥号文康。冢子：嫡长子。亦称"冢息""冢嗣"。 ㊶交戟：卫士执戟相交。

后以士兵守护之地，代指宫廷。 ㊷筮仕：古人做官前必先占卜问吉凶，故后称刚做官为"筮仕"。通守：通判，在州府的长官下，掌管粮运、家田、水利和诉讼等事务，对州府的长官有监察的职责。 ㊸开府：指文武官将开建府署，辟置属僚。君主往往以此授重臣，以示殊宠。后世或因称督抚等封疆大吏为开府。 ㊹大冢宰：明清时吏部尚书别称。 ㊺折节：屈己礼贤。 ㊻刘体仁（1624～1684）：字公㦎、公勄，号蒲庵。顺治十二年（1655）进士。精鉴赏，喜作画，并精鉴别。有藏书处为"七颂堂"，藏书有两万余卷。著有《七颂堂识小录》《七颂堂诗集》《七颂堂文集》《七颂堂随笔》等。勄（yǒng），同"勇"。 ㊼禅喜：佛家语，谓见人行善遂生欢喜之心。后则多以游览寺观、参拜诸佛为禅喜。 ㊽王士禄（1626~1673）：自少能文章，工吟咏。顺治十二年（1655）进士。历任莱州府教授、国子监助教、吏部主事等职。乡人私谥节孝先生。 ㊾卒业：完成未竟的事业或工作。 ㊿宗元鼎（1620~1698）：又号香斋、东原居士等。康熙十八年（1679）贡太学，部考第一。工诗善画，与兄元观，弟元豫，侄之瑾、之瑜时称"广陵五宗"。 51名世：宗名世（1544～1623）：又字傅岩，明万历十七年（1589）进士。 52观：即宗观，明崇祯十五年（1642）副榜。入清，康熙间授贵池、常熟等处学官。其诗萧疏幽隽，其词见于《瑶华集》。 53《才调集》：唐诗总集。五代后蜀韦縠选编。共10卷，每卷100首，共1000首。所选署名诗人180多人，自初唐沈佺期至唐末五代的罗隐等，广涉僧人、妇女及无名氏。题材偏重男女闺情，风格艳丽。 54钱舜举（1235~1301）：钱选，字舜举，号玉潭，又号巽峰，别号清癯老人、雪川翁、习懒翁等，湖州人。南宋末至元初的著名花鸟画家。善画人物、山水、花鸟。元初与赵孟頫等称为"吴兴八俊"。他的绘画注入了文人画的笔法和意兴，表现出一种生拙之趣，自成一体。 55沈郎钱：东晋大将军王敦手下的一名参军沈充所铸的钱币。典

出《晋书·食货志》:"晋自中原丧乱,元帝过江,用孙氏旧钱,轻重杂行,大者谓之比轮,中者谓之四文。吴兴沈充又铸小钱,谓之沈郎钱。"

㊶费密(1623~1699):号燕峰,工诗文,研究心兵农礼乐等学,以教授、卖文为生。在文学、史学、经学、医学、教育和书法等方面都有很高的造诣。费密与遂宁吕潜、达川唐甄合称"清初蜀中三杰"。 ㊷邹祗谟(1627~1670):顺治十五年(1658)进士。其《丽农词》与王士禛《衍波词》、彭孙遹《延露词》并称"三名家词"。 ㊸许珌(1614~1672):一字星庭。其诗题材广泛,不受当时流行的裁红剪绿、浅斟低唱等内容局限,有登山临水、吊古怀今、羁旅思情、祖饯伤别、友朋赠答等。时称"闽海诗人"。王士禛论其诗"沉雄孤峭",以为"百余年来未见此手"。 ㊹顾樵:原名小度,后易为樵,号若邪溪民。善书,亦工山水,师法沈周,入能品。志向冲素,当时与顾有孝、徐介白、俞元殊、周安节等人并称高人。诗、书、画时人称为"三绝"。

[点评]

这一部分记载了参与王士禛虹桥修禊的诗人。这些人大多是不求仕进的布衣名士,有较为坚定的遗民立场,比如宁可清贫潦倒,也对刻意求诗者谢绝不应的杜濬,再如崇尚气节、诚实正直的程邃,以及只身走江都,肆力于诗古文的孙枝蔚等。虹桥修禊能得到他们的响应和捧场,很大程度上归功于王士禛在扬州期间的苦心经营。王士禛为官谦虚谨慎,为人热情周到,积极结交寓居扬州的遗民诗人,或赠以诗,或特访之,这些举动博得了遗民界的好感和信任,他顺利融入了东南诗圈。不仅如此,王士禛还专程前往吴中拜访吴伟业,并与钱谦益结为忘年之交,两位诗坛领袖的赏识和提携让王士禛的名望和地位达到了前所未有的高度。有了这样充分的前期准备,虹桥修禊才能取得巨大成功。

卢见曾①，字抱孙，号雅雨山人，山东德州人。父道悦，字喜臣，号梦山，康熙庚戌进士②，官知县，入祀乡贤，著有《公余漫草》《清福堂遗稿》。公工诗文，性度高廓，不拘小节，形貌矮瘦，时人谓之"矮卢"。辛卯举人③，历官至两淮转运使。筑苏亭于使署，日与诗人相酬咏，一时文宴盛于江南。乾隆乙酉④，扬州北郊建拳石洞天、西园曲水、虹桥揽胜、冶春诗社、长堤春柳、荷浦薰风、碧玉交流、四桥烟雨、春台明月、白塔晴云、三过留踪、蜀冈晚照、万松叠翠、花屿双泉、双峰云栈、山亭野眺、临水红霞、绿稻香来、竹楼小市、平冈艳雪二十景。丁丑修禊虹桥⑤，作七言律诗四首云：

> 绿油春水木兰舟，步步亭台邀逗留。
> 十里画图新阆苑，二分明月旧扬州。
> 空怜强酒还斟酌，莫倚能诗漫唱酬。
> 昨日宸游新侍从⑥，天章捧出殿东头⑦。

> 重来修禊四经年，熟识虹桥顿改前。
> 潴汊畅交零雨后，浮图高插绮云巅。
> 雕栏曲曲生香雾，嫩柳纷纷拂画船。
> 二十景中谁最胜，熙春台上月初圆。

> 溪划双峰线栈通，山亭一眺尽河东。
> 好来斗茗评泉水，会待围荷受野风。
> 月度重栏香细细，烟环远郭影蒙蒙。

莲歌渔唱舟横处，俨在明湖碧涨中。

迤逦平冈艳雪明，竹楼小市卖花声。

红桃水暖春偏好，绿稻香含秋最清。

合有管弦频入夜，那教士女不空城⑧。

冶春旧调歌残后，独立诗坛试一更。

其时和禊韵者七千余人，编次得三百余卷。乙酉后⑨，湖上复增绿杨城郭、香海慈云、梅岭春深、水云胜概四景。署中文宴⑩，尝书之于牙牌，以为侑觞之具⑪，谓之"牙牌二十四景"。后休致归里，有《留别》诗云：

力愈宜勤敢自怜，薄才久任受恩偏。

齿加孙冕余三岁，归后欧公又九年。

犬马有情仍恋主，参苓无效也凭天。

养疴得请悬车日⑫，五福谁云尚未全。

祖道长筵舟满河，绿扬城郭动骊歌。

重来节使经三考⑬，归去舆人赋五绔⑭。

绛帐唱酬通籍在⑮，潘门交际纪群多⑯。

二分明月尊前判⑰，半照离人返薛萝。

平山回望更关愁，标胜家家醉墨留⑱。

十里林亭通画舫，一年箫鼓到深秋。

每看绛雪迎朱旆，转似青山恋白头。

为报先畴墓田在，人生未合死扬州。

长河一曲绕柴门，荒径遥怜松菊存。

从此风波消宦海，才知烟月足家园。

枌榆社集牛歌好[19]，伏腊筵开鹤发尊[20]，

痴愿无多应易遂，杖朝还有引年恩[21]。

公两经转运，座中皆天下士，而贫而工诗者，无不折节下交。后赵云崧观察吊之，有诗云："虹桥修禊客题诗，传是扬州极盛时。胜会不常今视昔，我曹应又有人思。[22]"其一时风雅，可想见矣。公子二，长谦，仕至武汉黄德道；次谟，十岁工诗，善擘窠书。孙四，荫浦、荫惠、荫恩、荫□，位皆通显。其时宾客，备记于左。

[注释]

①卢见曾（1690~1768）：字抱孙，又字澹园，号雅雨，又号道悦子。康熙六十年（1721）进士。历官洪雅知县、滦州知州、永平知府、两淮盐运使。乾隆三十三年（1768），两淮盐引案发，因收受盐商价值万余之古玩，被拘系，病死扬州狱中。著有《雅雨堂诗文集》等，刻有《雅雨堂丛书》。纪晓岚长女嫁卢见曾之孙卢荫文。盐引案发，纪昀因漏言获谴，戍乌鲁木齐。三年后，大学士刘统勋为其昭雪。 ②庚戌：康熙九年，即公元1670年。庚戌，原作"辛丑"，据《清朝进士题名录》改。 ③辛卯：康熙五十年，即公元1711年。 ④乙酉：乾隆三十年，即公元1765年。 ⑤丁丑：乾隆二十二年，即公元1757年。 ⑥宸游：帝王出巡。 ⑦天章：帝王的辞章。 ⑧士女：古代指已成年而未婚的男女，后泛指成年男女。 ⑨乙酉：乾隆三十年，即公元1765年。 ⑩文宴：亦作"文燕"。赋诗论文的宴会。 ⑪侑觞：佐酒，劝酒。 ⑫悬车：致仕。

古人一般至七十岁辞官居家，废车不用，故云。　⑬三考：古代官吏以三次考绩决定升降赏罚，称为"三考"。　⑭舆人：贱官。五紽（tuó）：《诗经·召南》中《羔羊》篇的代称。　⑮绛帐：讲座或师长的美称。通籍：本谓记名于门籍，可以进出宫门。因此后来便称做官为"通籍"。"籍"是二尺长的竹片，上写姓名、年龄、身份等，挂在宫门外，以备出入时查对。　⑯纪群：即纪群之交。纪、群，人名，指陈纪、陈群。陈纪是陈群的父亲。比喻累世之交情。《三国志·魏书·陈群传》："鲁国孔融，高才倨傲，年在纪、群之间，先与纪友，后与群交，更为纪拜，由是显名。"　⑰二分明月：古人认为天下明月共三分，扬州独占二分。原用于形容扬州繁华昌盛的景象。后来用以比喻当地的月色格外明朗。另外也用"二分明月"来指扬州。唐徐凝《忆扬州》诗："天下三分明月夜，二分无赖是扬州。"　⑱标胜：犹高胜。指高尚之道。　⑲枌榆社：泛指故乡。按《史记》，以之为汉高祖里社。《前汉书》颜师古注曰："以此树为社，因立名。"刘邦拔剑斩蛇起义之初，故乡丰县的枌榆社，牲宰致祭，乞求土地之神，赐他更多的土地。不知是土地神的圣灵，抑或是他个人力量，其后他东奔西走，夷秦灭项，统一天下，得到了大量意料不到的土地。为了向枌榆社神报恩，他下令修缮枌榆社，四时奉祀。春祀更少不了猪羊，以示隆重。"枌榆"二字因此成为后人对家乡的代称。张衡《西京赋》中有"伊岂不归于枌榆"。　⑳伏腊：指伏祭和腊祭之日，或泛指节日。　㉑杖朝：年龄的代称，指男子八十岁。意思是年过八十就可以允许撑着拐杖入朝。《礼记·工制》："五十杖于家，六十杖于乡，七十杖于国，八十杖于朝。"引年：谓古礼对年老而贤者加以尊养。后用以称年老辞官。　㉒我曹：即我们。

[点评]

王士禛之后，康熙二十七年（1688）三月三日，孔尚任发起虹桥修

禊。这次参加雅集的名士多达 24 人，籍属八省，因此孔尚任称之为"八省之会"。但影响更大的还是卢见曾，自乾隆二十年（1755）始，卢见曾主持了数次虹桥盛会。

乾隆二十年三月三日，卢见曾在扬州举行虹桥修禊。四月，召集名士20 余人，集虹桥观赏芍药，其中有金农、郑板桥、黄慎等人。金农在聚会中作《观红桥芍药赴卢见曾之招》诗。第二次修禊在卢见曾治扬州的第四年，此时的扬州因为乾隆帝初下江南而焕然一新，卢见曾目睹扬城的巨大变化而感叹"重来修禊四经年，熟识红桥顿改前"；"十里画图新闻苑，二分明月旧扬州"。当时红桥已经建成拱形石桥，所以地点写作"虹桥"。卢邀集诸名士于依虹园"虹桥修禊厅"，作"虹桥修禊"诗。卢见曾写有七言律诗四首，广为征和，据说依韵和诗的有 7000 人，编次得 300余卷，还绘有《虹桥揽胜图》。他还在雅集上独创出"牙牌二十四景"的文酒游戏：将瘦西湖"二十四景"刻在牙牌上，与宴者依次摸牌，并根据摸得的牌上的景物当场吟诗作句，吟咏不出便罚酒。这种酒令游戏很快就在全国流行起来，瘦西湖也因此而名声大彰。

卢见曾在序文中对虹桥修禊的盛况并未多加叙述，重点讲了扬州为迎接圣驾第二次南巡所作的准备工作，如修缮平山堂，疏通迎恩河，选建"二十胜景"之事。由此可见卢见曾举办虹桥修禊，其意不仅仅在于再续王渔洋、孔东塘之觞咏风流，更重要的是为了聚集天下贤士为盛世颂德，讴歌扬州今日之繁荣，以图迎合圣意，向朝廷邀功。

戴震，字东原，休宁人。为汉儒之学，精于音均律算。少与江慎修游[①]，得其底蕴。后来扬州，为公坐上客，惠栋[②]、沈大成见之[③]，目为奇人。游京师，秦大司寇蕙田延之纂《五礼通考》[④]。乾隆壬午[⑤]，举于乡，奉诏重辑《永乐大典》。与邵晋涵、周永年、杨

昌霖、余集同入馆分纂《四库全书》。戊戌⑥，成进士，赐翰林院庶吉士，官至编修，殁于京师。著书满家，半皆未成之作，曲阜孔荭谷刻其遗书《考工图注》《七经小记》《屈原赋注》《日编》《水经注》《水地记》《声类表》《孟子字义疏证》《方言疏注》《策算钩股割圆记》《东原文集》⑦。在馆所校之书，则为《水经注》、李如圭《仪礼集释文》。尝注《难经》《伤寒论》《金匮》诸书，亦未卒业。

[注释]

①江慎修（1681～1762）：江永，一字慎斋，婺源人。清代著名的经学家、语言学家、数学家、天文学家、乐律学家，徽派的开创者。他在数学、天文学上受梅文鼎影响很大。博通古今，尤长于考据之学，深究三礼，撰《周礼疑义举要》颇有创见。另著作有《明史历志拟稿》《历学疑问》《古今历法通考》《勿庵历算书目》等。　②惠栋（1697～1758）：字定宇，号松崖。元和（今江苏苏州）人。人称小红豆先生。祖周惕，父士奇，皆治易学，三世传经，成就一代佳话。　③沈大成（1700～1771）：字学子，号沃田，华亭（今上海市松江区）人。诸生。精通经史百家之书，及九宫、纳甲、天文、乐律、九章诸术，一生曾校订多部典籍。著有《学福斋集》《学福斋诗集》。　④秦大司寇蕙田：秦蕙田（1702～1764），字树峰，号味经，金匮（今江苏无锡）人。乾隆元年（1736）进士，授编修，累官礼部侍郎，工部、刑部尚书，两充会试正考官。治经深于《礼记》。著有《周易象日笺》《味经窝类稿》等。大司寇，刑部尚书。　⑤乾隆壬午：乾隆二十七年，即公元 1762 年。　⑥戊戌：乾隆四十三年，即公元 1778 年。　⑦孔荭谷（1739～1783）：字体生，一字埔孟，号荭谷，别号南州，自称昌平山人，山东曲阜人。系六十七代衍圣公孔毓圻之孙，正一品荫生孔传铤之子。乾隆三十六年（1771）进士。精于三礼、天文、

算术、地志、经学，著有《考工车度记补》《杜氏考工记解》《勾股粟米法释数》《同度记》《红桐书屋诗集》等。

[点评]

　　扬州学派是乾嘉汉学的重要分支。其学术渊源远师顾炎武，近承乾嘉学派的吴派、皖派，形成于清乾隆、嘉庆时期。据《清代朴学大师列传》记载，自明末清初至清末民初的学者有370多人，其中扬州籍学者达33人，他们或游历，或寓居，留下许多专门著作，在经学、小学、校勘学等方面都取得了突出成就。其研究将乾嘉汉学推向巅峰，并在历史转折时期开启了近代学术之先河。扬州学派的前期学者在治学方法上较之吴、皖两派有很大改进，他们把辑佚、校勘、注释等研究手段熟练地加以综合利用，兼顾训诂与义理，解经更具精确性。他们不仅讲究贯通群经，而且追求经学与诸子学及史学的融会贯通。注重经世致用，为晚清经世派之先驱。代表人物有任大椿、焦循、汪中、阮元、王念孙、王引之、刘宝楠、刘文淇等。当代学者张舜徽评价说："吴学最专，徽学最精，扬州之学最通。无吴、皖之专精，则清学不能盛；无扬州之通学，则清学不能大。"

　　惠栋是乾嘉学派中吴派代表人物。其学沿顾炎武，一生治经以汉儒为宗，以昌明汉学为己任，尤精于汉代《易》学。戴震是清代著名语言文字学家、哲学家、思想家。治学广博，音韵、文字、历算、地理无不精通，梁启超称之为"前清学者第一人"。清乾隆二十二年（1757），惠栋的学术思想引起了青年戴震深刻的自我反思，促使他走上了新的学术道路。1766年，戴震从京师南归，途经扬州，经卢见曾介绍，在扬州盐运使衙署内，见到了惠栋。戴震评述了惠栋的学问主旨和治学方法，直截了当地叙述他多年来对学问之道的摸索，申述了自己与惠栋完全一致的学术主张。在结识惠栋心有所悟以后不久，戴震就着手"搜考异文"，以为订

经之助，又"广览汉儒笺经之存者，以为综考故训之助"。

鲍皋①，字步江，号海门，镇江丹徒人。幼以诗见知尹鏚使②，极称赏之。举博学鸿词，辞疾不就。公延之署中，著《海门集》。子之钟③，字雅堂，进士，官礼部郎中。

惠栋，字定宇，号松厓，苏州元和人④。砚溪先生之孙⑤，半农先生之子⑥，以孝闻于乡。博通今古，与陈祖范、顾栋高同举经学。公重其品，延之为校《乾凿度》《高氏战国策》《郑氏易》《郑司农集》《尚书大传》《李氏易传》《匡谬正俗》《封氏见闻记》《唐摭言》《文昌杂录》《北梦琐言》《感旧集》，辑《山左诗抄》诸书。著有《周易述》《易汉学》《易例》《易微言》《九经古义》《古文尚书考》《明堂大道录》《禘说》《山海经训纂》《后汉书训纂》《精华录训纂》《红豆山房古文集》。大江南北为惠氏之学者，皆称之曰"红豆三先生"。

汪舟次方伯⑦、马秋玉主政两家⑧，多藏书，公每借观，因题其所寓楼为"借书楼"。赠方伯孙袯江诗云："弓衣织遍海东头，博奥曾闻贯《九丘》⑨。犹喜遗编仍藻绣⑩，更番频到借书楼。"赠秋玉诗云："玲珑山馆辟疆俦，《丘》《索》搜罗苦未休⑪。数卷论衡藏秘笈，多君慷慨借荆州。"

吴玉搢，字山夫，淮安山阳人。精于小学，为公幕友。后入京师，秦尚书聘之修《五礼通考》，著有《别雅》五卷、《金石存》若干卷。

严长明⑫，字东友，召试中书，官侍读。著有《归求草堂诗文全集》及杂著二十六种。子观，著有《元和补志》六卷。

朱稻孙[13]，字稼翁，嘉兴秀水人。彝尊孙。举博学鸿词，书法得唐人墓铭逸趣，有诗集行于世。

汪棣[14]，字耣怀，号对琴，又号碧溪，仪征廪生。为国子博士，官至刑部员外郎。工诗文，与公为诗友，虹桥之会，凡业醝者不得与，唯对琴与之。多蓄异书，性好宾客，樽酒不空，一时名下士如戴东原、惠定宇、沈学子、王兰泉、钱辛楣、王西庄、吴竹屿、赵损之、钱箨石、谢金圃诸公，往来邗上，为文酒之会。子晋藩、掌庭，皆名诸生。

易谐，字松滋，歙县人，居扬州。工诗。筑抱山堂以延四方名士，与公为诗友。抱山者，取孟郊"好诗空抱山"句也[15]。中年家贫，与东野同其遇[16]，著《抱山堂诗选》。

郑燮[17]，字克柔，号板桥，兴化人。进士，官知县。宰范时，有富家欲逐一贫婿，以千金为宰寿。燮收其女为义女，复潜蓄其婿在署中，及女入拜见，燮出金合卺[18]，令其挽车同归，时称盛德。后以报灾事忤大吏，罢归乡里。尝作一大布囊，凡钱帛食物，皆置于内，随取随用，或遇故人子弟及同里贫善之家，则倾与之。往来扬州，有"二十年前旧板桥"印章。与公唱和甚多，著有《板桥诗词钞》及《家书》《小唱》。工画竹，以八分书与楷书相杂，自成一派，今山东潍县人多效其体。

李葂[19]，字啸村，安徽人。能诗画，公之高足也。尝为公作《虹桥揽胜图》。

张宗苍[20]，字默存，一字墨岑，号篁村，苏州吴县人。画山水出黄尊古之门[21]，以淮北盐官为公僚属，与之定友。乾隆十六年南巡，进画册，命入京祗候内廷[22]，授户部主事。

王又朴^㉓，字从先，号介山，直隶天津人。为河工县丞，以诗学受知于公，为诗友，著有《大学古本》。

高凤翰^㉔，字西园，号南村，别号南阜老人，又自称老阜，胶州人。举孝友端方，为歙县丞，公荐为泰州分司^㉕。工诗画，善书法，称三绝。后与公同被逮，抗辞不屈，事因以得白。病痹^㉖，右臂不仁，作书用左手，号尚左生，又号丁巳残人。爱砚，著《砚史》。自为圹铭曰："知其生何必知死，见其首何必见尾，嗟尔！死生类如此。"后穷饿死，公哭之诗云：

> 乞米鸿归笺正裁^㉗，俄闻诀去岂胜哀。
>
> 巫咸不为刘贲下^㉘，县宰谁迎杜甫来^㉙。
>
> 落落清华兰社尽，堂堂著作玉樽开。
>
> 年来衰老愁伤逝，况是凋零仅剩才。
>
>
> 最风流处却如痴，颠米迂倪未是奇^㉚。
>
> 再散千金仍托钵^㉛，已输一臂尚临池。
>
> 殷生潇洒谈元日，戴橡昂藏对簿词。
>
> 见说淮南传故事，遗文争患少人知。

祝应瑞，字荔庭，镇江丹徒人。为茫稻河闸官^㉜。工诗，著有《见山楼集》，告休后始知之。作诗题其《老渔图》云："披图重认旧同官，白眼名流谢过难。烟月一竿纶在手，而今真作老渔看。"

张辂，字朴存，江都布衣。少简静，不修边幅，孤直自喜，有雄才伟略，善草书。丧妻不再娶，购一美人画悬帐中，袭影相对。不自炊，寄食乡党中，虽一面之识，造其庐饮啖自若。工诗，年六十作《落花诗》，江外女子见之而死。时公修褉诗和者殆遍，惟惠

栋不与，辂不和韵，并称于时。辂名由是大起。辂善奕，其友戒之曰："与转运奕，须胜其一，负其二。"辂许之。及入，四局皆胜，座客为之色变。

焦五斗㉝，镇江丹徒人，孝然裔孙㉞。尝作《焦山志》，忽失去，其子复得之于郡城骨董铺中。公由是修《金焦二山志》。

吴均，字梅查，歙县人。工诗，构别墅名青棠观，与扬州二马相唱和。公数招之为诗牌之会㉟。

沈廷芳㊱，字椒园。

梁巘㊲，字文山，亳州人。壬午副榜。馆于公署。书法润泽，骨肉均匀，尺五楼、延山亭额，其手迹也。

钱载㊳，字坤一，号箨石，浙江嘉兴人。工画兰竹，以诗文见知于虞山相国。举经学及博学鸿词科不售㊴。乾隆壬申，成进士，授编修，历官至工部侍郎。著《箨石斋集》。与公友善，居使署一年，多唱和。

陈大可，字余庭，浙江绍兴人。工篆隶，二十四景榜联多出其手。

周榘，字幔亭，江宁人。工诗，善八分书，以"松影入窗无"句受知于公，折节造庐，书"德馨堂"额赠之。招来扬州，有《寿高御史生辰诗》，脍炙一时。

胡裘锌㊵，字西垞，浙江山阴人。工诗。贫甚，上诗于公云："驹隙奔驰又岁阑㊶，萧萧身世托江干㊷。布金地暖回春易，列戟门高载拜难。庚信赋成悲老大，孟郊诗在惜孤寒。自怜七字寒无力，封上梅花阁下看。"公极赏之，遂订交焉。

金兆燕，字钟樾，号棕亭，全椒人。父榘，字絜斋，工诗，有《泰然斋集》。兆燕幼称神童，与张南华詹事齐名。工诗词，尤精元

人散曲，公延之使署十年，凡园亭集联及大戏词曲，皆出其手。中年以举人为扬州校官，后成进士，选博士，入京供职。三年归扬州，遂馆于康山草堂。著有《赠云轩诗文集》。子台骏，字篠村，名诸生。孙琎，字退谷，十二称神童，十五为附生，十六为廪膳生，十七而死。自桀至琎，称为"金氏四才子"。

宋若水，字远仲，号兰石，一号澹泉；弟森桂，字树芳，号立堂，泾县人，兄弟以诗齐名。公延之掌两淮国课㊸。著有《埙篪集》《西峰唱和小草》。立堂耽吟，老而弗辍。自订诗集数百卷。

张永贵，字静远，号乐斋，广宁人。举于乡，官淮北监掣同知㊹。工诗，公与之多唱和。

倪炳，字赤文，善鬻古书，列肆天宁街，额曰"带经堂"。为公刻《雅雨》十种。

文山为静慧寺僧。书学退翁。受知于公，为书苏亭额，公子谟十岁师事之。能擘窠书，其时牙牌二十四景，半出其手。

汪履之为董公祠道士，性恬淡，有气节，以奕受知于公。值公被逮出塞，汪随之三年。公诗云："桃花潭上水潺潺，恋客情深诗早传。更有汪伦能送远，八千里外住三年。"后为甘肃主簿，死于长沙。自戴震至于汪履之，皆抱孙宾客也。

[注释]

①鲍皋（1708~1765）：国子生。壮岁游于苏杭，客淮扬间，晚年颓放。善画，尤以诗赋名。沈德潜尝称其与余京、张曾为"京口三诗人"。

②尹醴使（1691~1748）：尹会一，字元孚，号健余。直隶博野（今属河北）人。雍正二年（1724）进士。历任吏部主事、扬州知府、河南巡

抚、江苏学政等职。有《尹健余先生全集》。 ③之钟：即鲍之钟（1740~1802），字论山，一字礼凫，号雅堂。少负隽才，文采秀逸，以《初月赋》为山东诸城刘墉所知。乾隆三十四年（1769）进士。与洪亮吉、吴锡麒、赵怀玉唱酬最多，被称为"诗龛四友"。著有《论山诗稿》《山海经韵语》。 ④元和：今江苏苏州。 ⑤砚溪先生（？~约1694）：惠周惕，原名恕，字元龙，又字砚溪（或作研溪），号红豆主人，吴县（今江苏苏州市吴中区）人。康熙三十年（1691）进士，选翰林院庶吉士，散馆，任密云县知县。精于经学，著有《易传》《春秋问》《三礼问》《诗说》等。 ⑥半农先生（1671~1741）：字天牧，一字仲孺，晚号半农，人称红豆先生。清康熙四十八年（1709）进士，官编修、侍读学士，曾典试湖南，督学广东。雍正间，以召对不称旨，罚修镇江城，以产尽停工削籍。乾隆初，再起为侍读。传父惠周惕之学，撰《易说》《礼说》《春秋说》，搜集汉儒经说，征引古代史料，加以解释，方法较宋儒更为缜密，但较拘泥。 ⑦汪舟次（1626~1689）：汪楫，字次舟（一作舟次），号悔斋，休宁人。清康熙十八年（1679）荐应博学鸿儒，试列一等。授翰林院检讨，纂修明史。出知河南府，治绩称最。历迁福建布政使，召至京，卒于途中。著有《崇祯长编》《悔庵集》《使琉球杂录》《册封疏钞》《中州沿革志》《补天石传奇》《观海集》等。工诗，与孙枝蔚、吴嘉纪齐名。方伯：古代诸侯中的领袖之称，谓一方之长。殷周时代一方诸侯之长。后泛称地方长官。汉以来之刺史，唐之采访使、观察使。明、清时用作对布政使的尊称。汪楫曾官福建布政使，故云。 ⑧马秋玉：即马曰琯。主政：职官名。各部主事的别称。马曰琯曾经以附贡生的资历援例候选主事，授道台衔，故云。 ⑨《九丘》：传说中我国最古的书名。 ⑩遗编：前人留下的著作，散佚的典籍。 ⑪《丘》《索》：古代典籍《八索》《九丘》的并称。后泛指古籍。 ⑫严长明（1731~1787）：字东友，一作

冬友、道甫，号用晦。清乾隆二十七年（1762）南巡时，被召试赐为举人，授内阁中书，旋入值军机处7年。大学士刘统勋推荐他任《通鉴辑览》《一统志》《热河志》《平定准噶尔方略》纂修官。乾隆三十六年（1771）乞归，遂不复出。著有《毛诗地理书证》《五经算书补正》《三经三史答问》《石经考异》《汉金石例》《征献余录》《文选课读》《尊闻录》等。　⑬朱稻孙（1682～1760）：一字芋坡，晚号娱村。父昆田早卒，由祖父朱彝尊将其抚养长大。著有《拟古乐府》《罗浮蝴蝶唱和诗》《纪行绝句》《六峰阁诗》《烟雨楼志》等。　⑭汪棣（1720～1801）：工词。著有《春华阁词》《持雅堂集》等。　⑮好诗空抱山：语出孟郊《懊恼》诗。原作"好诗恒抱山"，据《全唐诗》卷三百七十五改。　⑯东野：孟郊，字东野。唐德宗贞元十七年（801），孟郊奉母命至洛阳应铨选，选为溧阳（在今江苏）县尉，贞元十八年（802）赴任。溧阳城外不远处有个地方叫投金濑（lài），又有故平陵城，下有积水，孟郊常常去那里游玩，坐于水旁，徘徊赋诗，以致曹务多废。于是县令报告上级，另外请个人来代他做县尉的事，同时把他薪俸的一半分给那人。孟郊穷困至极，于贞元二十年（804）辞职。　⑰郑燮（1693～1765）：号板桥居士、板桥道人，晚年署作板桥老人。世称郑板桥。清乾隆元年（1736）进士。官山东范县、潍县县令，政绩显著。后文"宰范"一词，即指其任范县县令。乾隆十八年（1753），以为民请赈忤大吏而去官。其画著称于时，为"扬州八怪"之一。书法、篆刻、诗词亦精，后人称"板桥有三绝，曰画、曰诗、曰书。三绝之中，又有三气，曰真气、曰真意、曰真趣"。其诗摅血性，有感而发，言之有物，意境深远，其间颇多同情人民疾苦、抨击时弊之作。　⑱合卺（jǐn）：婚礼中，新郎新娘两人交杯共饮。语出《礼记·昏义》："妇至，婿揖妇以入，共牢而食，合卺而酳，所以合体同尊卑以亲之也。"后世遂以合卺称"结婚之礼"。　⑲李葂（miǎn，1691～

1755）：又字让泉、磐寿，号铁笛生，怀宁县人。工诗，善山水，兼精翎毛花卉，尤其以善画荷花著称。 ⑳张宗苍（1686~1756）：乾隆时期一位重要的宫廷画家。张宗苍的山水画，画风苍劲，用笔沉着。山石皴法多以干笔积累，林木之间以淡墨、干笔和皴擦的手法相结合，表现出了深远的意境和深厚的气韵，一洗宫廷画院惯有的甜熟柔媚习气。 ㉑黄尊古（1660~1730）：黄鼎，字尊古，号旷亭，又号闲圃、独往客，晚号净垢老人，常熟人。善画山水，临摹古画，咄咄逼真，尤以摹王蒙见长。后学王原祁，一变其蹊径。笔墨苍劲，画品超逸。 ㉒祗候：听差。 ㉓王又朴（1681~1763）：原籍扬州。清世宗雍正元年（1723）进士，授编修。出为河东运同，两权盐运司。中以事被劾，补陕西凤翔府通判。告病归。清高宗乾隆四年（1739）再至陕，权西安同知、补汉中通判。后调江南，官至庐州同知；又权知池州、徽州等府。所至皆有政声，尤明于水利。年精于易学，所著有《易翼述信》《孟子读法》《史记七篇读法》《中庸读法》《大学读法》《诗礼堂古文》等。 ㉔高凤翰（1683~1749）："扬州八怪"之一。别号因地、因时、因病等。性豪迈不羁，精艺术，画山水花鸟俱工，工诗，尤嗜砚，藏砚数千，皆自为铭词手镌之。有《南阜集》。 ㉕分司：盐运司下设分司，以运同、运副或运判主持其事务。 ㉖痹：中医指由风、寒、湿等引起的肢体疼痛或麻木。 ㉗"乞米"句：据说，去世前凄苦无依的高凤翰曾写信向同乡好友卢雅雨求援，可是求援信姗姗来迟。

㉘"巫咸"句：典出李商隐《哭刘蕡》。巫咸，神话传说中的神巫。刘蕡（773~846），字去华，幽州昌平（今北京市昌平区）人。唐敬宗宝历二年（826）进士。博学能文，有大志。其时宦官专权，藩镇割据。他在一次贤良方正策试时，因直斥宦官祸国殃民的罪行而名动京师。尽管考官赏识他，但终遭宦官诬陷，于唐武宗会昌元年（841）贬柳州，任司户参军这种管理户口的小官。后刘蕡客死浔阳。 ㉙"县宰"句：杜甫于唐

肃宗至德元载（756）携全家避安史之乱，路经彭衙，受到好友孙宰的热情款待。杜甫《彭衙行》可参看。 ㉚颠米迂倪：指宋代书法家米芾和元代画家倪瓒。米芾行止违世脱俗，倜傥不羁，世称"米颠"。元代画家倪瓒，性迂而好洁，人称"迂倪"。 �31"再散"句：明袁宏道《致龚惟长先生》言人生有五乐，千金买一舟，托钵歌妓之院即为乐之其二。托钵，僧人的食具称为"钵"。佛教僧人乞求布施、化缘，皆以手托承钵盂，故称为"托钵"。后引为乞食、讨饭之意。 �32茫稻河：一名蟒导河，在扬州市江都区东20里，为盐船必经之地。 �33焦五斗：名仕纪。杜甫《饮中八仙歌》有"焦遂五斗方卓然"之句，他因姓焦，遂取此典故而以五斗为号。 �34孝然：焦先，字孝然。汉末隐士。参阅晋皇甫谧《高士传》、晋葛洪《神仙传》。裔孙：远代子孙。 �35诗牌：用以题诗的木板。 �36沈廷芳（1702～1772）：字畹叔，一字获林，号椒园，仁和（今浙江杭州）人。清乾隆元年（1736）以监生举博学鸿词，授编修，擢山东道监察御史，直言敢谏。历山东登莱青道，河南、山东按察使。能诗善文，尤精于古文。著有《隐拙斋诗集》《隐拙斋文集》《舆蒙杂著》《古文指绥》《鉴古录》等。 �37梁𪩘（1710～1788）：一字闻山，号松斋，又号断砚斋主人。清乾隆二十七年（1762），敕授文林郎壬午科举人，由咸安宫教习转任湖北巴东县知县；后任寿州（今安徽寿县）循理书院院长。与乾隆年间张照、王澍、刘墉、王文治、梁同书五位重要书家齐名。 �38钱载（1708～1793）：一号匏尊，晚号万松居士、百幅老人。清乾隆十七年（1752）进士，选庶吉士，授编修，累迁内阁学士、山东提学使，官至礼部侍郎。致仕后家居十年卒。平生肆力诗学。 �39不售：指考试不中。 �40胡裒镎（chún）：有《一室啸歌》行世。 �41驹隙：喻光阴易逝。唐黄滔《祭先外舅》："平生气概，昔日忠贞，龟龄匏昧，驹隙斯惊。" �42江干：江边，江畔。 �43国课：犹国赋，国家税收。 �44监掣

同知：职官名，盐官。清代于山西、河东、两淮（淮南、淮北）各置一人，秩正五品，掌管㩉盐之政令。凡官盐起运，均须经过㩉盐验引手续，验明盐引，以辨别官盐、私盐，查明发运额数。

[点评]

这里列举了卢见曾的 30 余位宾客，均为当时名士。有学界硕儒，又有画坛大师，甚至布衣僧道。"扬州八怪"以"怪"著称，书画风格大胆创新且个性鲜明，不谐于俗。卢见曾与"扬州八怪"交往甚密，建立了真挚长久的友谊，"八怪"的多位成员是卢见曾幕府的常客。尚小明《清代士人游幕表》记载："陈撰，两淮盐运使卢见曾上客。高凤翰，1738~1740 年应江苏布政使徐雨峰之邀，客其苏州官署，又尝为两淮盐运使卢见曾宾客。金农，久为两淮盐运使卢见曾上客。郑燮，1736 年顺天学政崔纪邀入幕，又为两淮盐运使卢见曾座上客。"乾隆二十年（1755）和二十二年（1757），卢见曾举行过两次虹桥修禊，汪士慎、黄慎、边寿民、罗聘都参与其中。

柳湖春泛，在渡春桥西岸，土阜蓊郁，利于栽柳。洪氏构草阁，题曰"辋川图画"。阁后山径蜿蜒入草亭，曰流波华馆。馆西步平桥入湖心亭，复于东作版廊数折入舫屋，曰小江潭。皆用档子法，谓之点景，如邠上农桑、杏花村舍之类。

辋川图画阁三楹，在杨柳间，树光蒙密，日色玲珑，禽鸟上下，水纹清妍①。联云："此地惟堪图画障②白居易，不妨游更著南华③皮日休。"

流波华馆后墙在湖湄，前荣在湖中④，地上庋板，板上以文砖

亚次⑤，步之一片清空。联云："涧道余寒历冰雪⑥_{杜甫}，浪花无际似潇湘⑦_{温庭筠}。"馆右复作板廊数折入湖心亭，左作宛转桥，曲折上小江潭。联云："松竹生虚白⑧_{陈子昂}，波澜动远空⑨_{王维}。"

[注释]

　①清妍：美好。　　②此地惟堪画图障：语出白居易《题岳阳楼》诗。

③不妨游更著南华：语出皮日休《夏景冲澹偶然作二首》其一。

④荣：旧时的屋翼，屋檐两头翘起部分称"荣"。　　⑤亚次：依次铺排。

⑥涧道余寒历冰雪：语出杜甫《题张氏隐居二首》其一。　　⑦浪花无际似潇湘：语出温庭筠《南湖》诗。　　⑧松竹生虚白：语出陈子昂《南山家园林木交映盛夏五月幽然清凉独坐思远率成十韵》诗。　　⑨波澜动远空：语出王维《汉江临泛》诗。

　　冶春诗社在虹桥西岸。康熙间，虹桥茶肆名冶春社，孔东塘为之题榜①。旁为王山蔼别墅，厉樊榭有诗云："王家楼子不多宽，五月添衣怯晚寒。树底鸣蝉树头雨，酒人泥杀曲栏杆。"即此地也。后归田氏，并以冶春社围入园中，题其景曰"冶春诗社"。由辋川图画阁旁卷墙门入丛竹中，高树或仰或偃，怪石忽出忽没，构数十间小廊于山后，时见时隐。外构方亭，题曰"怀仙馆"。馆左小水口，引水注池中，上覆方版，入秋思山房，其旁构方楼，通阁道，为冶春楼。楼南有槐荫厅，楼北有桥西草堂，楼尾接香影楼。后山构山亭二：一曰欧谱，一曰云构。

[注释]

　①孔东塘：即孔尚任。

冶春诗社是扬州北郊"二十四景"之一，旧址在虹桥西岸，今扬州大学瘦西湖校区。《江南园林胜景图册》："冶春诗社，王士正赋《冶春词》即此地。冶春，本酒家楼，后为选候州同王士铭园亭，捐知府衔田毓瑞重构。园在虹桥以西，临河而起者为'香影楼'，又有'冶春楼''怀仙馆''秋思山房''云构''欧谱'二亭，与'净香'倚虹'诸园遥遥映带。其子候选布政司理问田本，同从弟候选光禄寺典簿田桐叠加修葺。"自王士禛、孔尚任始，历代扬州诗人雅集中独步一时，虽然屡经兴废，数易其址，但诗风流韵三百余载，冶春二字其名未改。现在扬州还有两座以冶春为名的茶社，一在天宁寺、御马头旁的冶春园；一在丰乐下街、绿杨城郭旁的冶春茶社。

怀仙馆八柱四荣，重屋十脊①，临水次②。前荣对镇淮门市河，联云："白云明月偏相识任华③，行酒赋诗殊未央④杜甫。"

秋思山房在水树间，联云："天香涵竹气⑤张说，山色满湖光秦系⑥。"忆余昔年夏间暑甚，同人出小东门，打桨而行，浊河浑流，狭束逼仄⑦，挥汗如雨。迨出东水门，山气如墨，白鹭翻波。无何，风雨骤至，舣舟斗姥宫，舟几覆。雨小，舟子沿岸牵至冶春楼，上岸入楼中，乃敞其室而听雨焉。园丁沽酒荐蔬，逾时箸落杯空⑧。雨止，湖上浓阴，经雨如揩，竹湿烟浮，轻纱嫌薄。东望倚虹园一带，云归别峰，水抱斜城。北望江雨又动，寒色生于木末。因移入楼南临水方中待之，不觉秋思渐生也。

[注释]

①重（chóng）屋：屋顶分两层的房屋，亦指楼阁。　②水次：水边。　③白云明月偏相识：语出《寄李白》诗。任华：生卒年不详，青州乐安（今山东博兴）人。唐肃宗时任秘书省校书郎、监察御史等职，还曾任桂州刺史参佐。任华性情耿介，狂放不羁，自称"野人""逸人"，仕途不得志。与高适友善。　④行酒赋诗殊未央：语出《章梓州橘亭饯成都窦少尹》诗。　⑤天香涵竹气：语出《清远江峡山寺》诗。　⑥山色满湖光：语出《山中枉张宙员外书期访衡门》诗。秦系：生卒年均不详，字公绪，会稽（今浙江绍兴）人。天宝末，避乱居剡溪，自号东海钓客。与刘长卿、韦应物友善，常以诗相赠答。　⑦狭束：犹狭窄。⑧逾时：过了一会儿。

[点评]

此节李斗记述了自己游览冶春楼的经历，可谓有趣。"夏间暑甚"，本欲与友同行外游，乘舟避暑，怎料"浊河浑流，狭束逼仄，挥汗如雨"，颇有些狼狈。不想"风雨骤至"，几令翻船，险象迭生。但是，柳暗花明，雨后天晴，一行人登上冶春楼听雨沽酒赏景，彼时"湖上浓阴，经雨如揩，竹湿烟浮，轻纱嫌薄"，雨后湖景别有韵致，令李斗"不觉秋思渐生"。忙忙碌碌的现代人，不知还有没有这样的闲情逸致。

是园阁道之胜比东园，而有其规矩，无其沉重，或连或断，随处通达。由秋思山房后，厅事三楹，额曰"槐荫厅"。联云："小院回廊春寂寂_{杜甫①}，朱栏芳草绿纤纤_{刘兼②}。"由厅入冶春楼，联

云："风月万家河两岸_{白居易③}，菖蒲翻叶柳交枝_{卢纶④}。"楼上三面蹑虚⑤，西对曲岸林塘，南对花山涧，北自小门入阁道。两边束朱阑，宽者可携手偕行，窄者仅容一身，渐行渐高，下视栏外，已在玉兰树葆⑥。廊竟接露台，置石几一，磁墩四，饮酒其上，直可方之石曼卿巢饮⑦。旁点黄石三四级，阁道愈行愈西，入香影楼，盖以文简"衣香人影"句名之⑧。联云："堤月桥灯好时景⑨_{郑谷}，银鞍绣毂盛繁华⑩_{王勃}。"楼北小门又入一层，楼外作小露台，台缺处叠黄石，齿齿而下⑪，即是园之楼下厅也。额曰"桥西草堂"。联云："绿竹放侵行径里⑫_{刘长卿}，飞花故落舞筵前_{苏颋⑬}。"堂后旱门，通虹桥西路。

[注释]

①小院回廊春寂寂：语出《涪城县香积寺官阁》诗。　②朱栏芳草绿纤纤：语出《春昼醉眠》诗。刘兼：生卒年均不详，官荣州刺史。《全唐诗》录其诗一卷。　③风月万家河两岸：语出《城上夜宴》诗。　④菖蒲翻叶柳交枝：语出《曲江春望》诗。　⑤蹑虚：凌空。　⑥树葆（biāo）：树梢。　⑦石曼卿巢饮：石曼卿（994~1041），名延年，字曼卿，一字安仁，南京宋城（今河南商丘市睢阳区）人。石延年早年时屡举不中。宋仁宗明道元年（1032），张知白劝他就职，以大理评事召试，授馆阁校勘、右班殿直改任太常寺太祝。宋仁宗景祐二年（1035），出知金乡县（今属山东），又被举荐为乾宁军（今河北青县）通判，徙永静军（今河北东光）通判差遣。历官光禄寺、大理寺丞，改通判海州，又迁秘阁校理，官至太子中允。石延年性情豪放，饮酒过人。每与客痛饮，露发跣足，著械而坐，谓之"囚饮"。或登于树，谓之"巢饮"。　⑧衣香人影：

语出王士禛《冶春绝句十二首》诗之三："红桥飞跨水当中，一字阑干九曲红。日午画船桥下过，衣香人影太匆匆。"　⑨堤月桥灯好时景：语出郑谷《蜀中三首》其一。　⑩银鞍绣毂盛繁华：语出《临高台》诗。⑪齿齿：排列如齿状。　⑫绿竹放侵行径里：语出《赴南中题褚少府湖上亭子》诗。　⑬飞花故落舞筵前：检《全唐诗》，苏颋无此句。《全唐诗》卷二百二十四杜甫《城西陂泛舟》有"鱼吹细浪摇歌扇，燕蹴飞花落舞筵"一句。

[点评]

　　此节介绍了扬州园林中的阁道。所谓阁道，又称复道、栈道，它是连接楼阁的通道。冶春诗社的阁道颇具特色，"有其规矩，无其沉重，或连或断，随处通达"，阁道从冶春楼始，不拘宽度均等的规则，或宽或窄："宽者可携手偕行，窄者仅容一身。"此外，还不遵循平缓利行的成规："渐行渐高，下视栏外，已在玉兰树薁。"再则，不墨守整体连贯的规矩："廊竟接露台。"在露台"巢饮"一番后，又向西行，进入香影楼。不过这并非尽头，出门又有一露台，空缺处还叠上黄石，让游客发现一条下楼小道，真可谓上下纵横，随形变化，灵活精巧，彰显了园林师的才华和智慧。

　　桥西草堂，右由露台一带，土气积郁，叠以黄石，嶙峋棱角，老树眠卧侍立，各尽其状。中构六角亭，名曰"欧谱"；四方亭名曰"云构"。联云："山雨尊仍在①杜甫，亭香草不凡②张祜。"

　　土人周叟，有田数亩，屋数椽，与园为邻。田氏以金购之，弗肯售，愿为园丁于园内种花养鱼。其子扣子，得叶梅夫养菊法③，称绝技。是园有园票，长三寸，宽二寸，以五色花笺印之，上刻

"年月日园丁扫径开门④"，旁钤"桥西草堂"印章。

[注释]

①山雨尊仍在：语出《重过何氏五首》其二。　②亭香草不凡：语出《题道光上人山院》诗。　③叶梅夫：字天培。　④扫径：清扫道路。

[点评]

此节中记载的"园票"，许建中先生认为"是我国历史上第一张有明确文献记载的私家园林的'园票'"。

这张园票"以五色花笺印之"，可知是批量印制的，而非随意图画的。它有特别设计的形制"长三寸，宽二寸"，票面上标有"年月日"，还钤有"桥西草堂"的印章，作为"防伪"标志。可以说，具备了现在园票的基本内容。细心的读者可能会发现，这张园票上还缺少一个重要信息，那就是没有说明它的功能。是纪念票，是门票，还是赠票？如果是门票的话，还缺少了价格。中国古代的园林，或为官园，或为私园，不具有营业性质，外人不能随随便便出入。所以，假定这张园票是门票的话，那么"桥西草堂"堪称较早的具有商业性质的公园了。

六安秀才叶梅夫，善种菊，与傍花村种法异①。不接艾梗，不植篷篠②，先去蝼蚁蚯蚓荐食诸病根③，松青紫杞，都归自然。著有《将就山房花谱》，以色分类，如"铜雀争辉""老圃秋容"皆异艳绝世。梅夫负性孤寂，酒后耳热④，虽名花价值百缣⑤，持赠自若，若不屑与，虽重值弗顾也。以独得之奇，思以种遍布天下。岁丁酉来扬⑥，寓是园年余，土人多于其酒酣时铦得之⑦，至今尚

传其种，然视梅夫所自植，色减其半矣。

[注释]

①傍花村：位于扬州城西北。傍花村之名说法有二：一是孔尚任在《傍花村寻梅记》中讲因此地在虹桥东原有花村，后来成为废墟。"傍花村者，花村之附庸也"。二是林溥在《邗江三百吟》之《傍花村寻菊叶种·序》中云："村在北门外，叶公坟相近。周围约三四里许，无别花，唯共业而已。内有竹庐草舍数十家，皆种菊为业，名曰傍花村者，以其一村皆花也。"　②籧篨（qú chú）：一种粗的竹席，由竹或苇所编成。　③荐食：不断吞食，不断吞并。　④酒后耳热：亦作"酒酣耳热"，形容喝酒喝得正高兴的时候。　⑤百缣（jiān）：形容价格高、贵重。《魏书·赵柔传》："柔尝在路，得人所遗金珠一贯，价值数百缣。"缣，双丝的细绢。　⑥丁酉：乾隆四十二年，即公元1777年。　⑦铦（tiǎn）：挑取。

[点评]

清代扬州菊花栽培已很普遍。王振世《扬州览胜录》中载："堡城在扬州北门……居民世代以种花为业。春则以盆梅、月季为大宗，夏则产栀子，秋则以菊为最盛……每岁重阳前后，村妇担菊入城，填街绕陌，均以教场为聚集之所。其运出之菊，岁以数万计。次则北门之傍花村、绿杨村、冶春诗社，产菊亦颇盛。"这反映了自清代以来，扬州北门内外菊花栽植的繁盛情景。

乾隆四十二年（1777），六安秀才叶梅夫来到扬州，改变了扬州盆菊传统的栽培方法和欣赏习惯。叶梅夫种植菊花，与傍花村的种法迥然不同。他不接艾梗，不植籧篨，先去蝼蚁蚯蚓荐食诸病根，松青紫杞，都归自然。讲究株高不过二尺，花头只留二三，专取淡逸之致，以瘦为得菊之

本真，强调菊花自身的独立品性。对比看来，傍花村乃是园种户植，连架接阴，强调丛植。两者区别：叶梅夫以菊花为艺术，以菊花为个人性格的象征；而花农以菊花为谋生手段，两者品位与内涵大不相同。

叶梅夫的《将就山房花谱》，详细地讲述了菊花的培育方法。书中所列举的名品有145种，都是不见于旧谱的，书中谈到培育出来的品种不下数万，数量空前。他培育出的"铜雀争辉""老圃秋容"等菊花品种，皆异艳绝世。一些名品，价值百缣。叶梅夫寓居于虹桥之畔名园年余，园丁周叟之子扣子，尽得其法，遂成绝技。绿杨村、傍花村以及堡城、鹤来村等附近菊农，皆先后受其技法之惠。这大大推动了扬州盆菊的培育和生产，也丰富了扬州菊花的品种。

虹桥即红桥，在保障湖中。《府志》云："在北门外，一名虹桥，朱阑跨岸，绿杨盈堤，酒帘掩映，为郡城胜游地。"《鼓吹词序》云："在城西北二里，崇祯间形家设以锁水口者①。朱阑数丈，远通两岸，彩虹卧波，丹蛟截水，不足以喻。而荷香柳色，曲槛雕楹，鳞次环绕，绵亘十余里。春夏之交，繁弦急管，金勒画船，掩映出没于其间，诚一郡之旧观也。"文简《游记》云②："出镇淮门，循小秦淮折而北，陂岸起伏，竹木蓊郁，人家多因水为园亭溪塘，幽窈明瑟③，颇尽四时之美，拿小艇循河西北行④，林下尽处，有桥宛然，如垂虹下饮于涧，又如丽人靓妆照明镜中，所谓红桥也。"红桥原系板桥，桥桩四层，层各四桩；桥板六层，层各四板，南北跨保障湖水口，围以红栏，故名"红桥"。丙辰黄郎中履昂改建石桥⑤，辛未后巡盐御史吉庆⑥、普福、高恒相次重建。上建过桥亭，"红"改作"虹"。国初制府于公建虹桥书院⑦，亦纪此桥之

胜也。宗定九有《虹桥小景图》，卢雅雨有《虹桥揽胜图》，方耦堂有《虹桥春泛图》，明春岩有《虹桥待月图》，今皆不存。惟程令延《虹桥图》在《扬州名园记》中。

[注释]

①形家：旧时以相度地形吉凶，为人选择宅基、墓地为业的人。也称堪舆家。　②《游记》：指王士禛的《红桥游记》。　③幽窈明瑟：幽深莹净。　④拿：牵引。　⑤丙辰：乾隆元年，即公元 1736 年。黄郎中履昂：黄履昂，字中荷，歙县人。　⑥辛未：乾隆十六年，即公元 1751 年。　⑦制府：总督的尊称。于公：于成龙（1617~1684），字北溟，号于山，山西永宁州（今山西吕梁）人。1684 年，于成龙在扬州北门外建虹桥书院，书院延续了一百三十多年，可惜毁废于嘉庆年间。

[点评]

此段文字介绍了虹桥的形胜、游览盛况和沿革，前面多有评述，此处不再赘言。吴绮在《鼓吹词序》中描写虹桥说："彩虹卧波，丹蛟截水，不足以喻，而荷香柳色，雕楹曲槛，鳞次环绕，绵亘十余里，春夏之交，繁弦急管，金勒画船掩映出没其间，诚一郡之丽观也。"今天我们见到的虹桥，虽是二十世纪七十年代重新修建的，但风姿依然不减当年。有人这样比喻：如果将瘦西湖比成美人的传情之目，那么大虹桥便是那修长秀气的柳叶眉了。她的颀长身姿与瘦西湖水之苗条悠远，在美学风格上十分的和谐与统一。

扬州为南北之冲，四方贤士大夫无不至此。予见闻所囿①，未

能遍记。有游迹数至而无专主之家，以虹桥为文酒聚会之地。谨述于此，以为湖山增色云。

梅文鼎，字定九，宣城人。通天文律算之学，所著书百余种，详见杭堇浦太史《道古堂集》中②。尝游扬，和卓子任尔堪无题诗云③："廿四桥边载野航，六铢缥缈浣红妆④。生儿应取桃花觋，鸾尾湘钩出短墙⑤。新词吟罢倚云鬟，清婉争传士女班。红叶御沟成往事⑥，重留诗话在人间。"尔堪，江都人，尝从李文襄公讨耿逆⑦，为右军前锋，有桃花岭、常山、玉山、并压潮、源口诸险之战。六年以母老辞归，放情山水。尝于上巳日与孔东塘、吴薗次、邓孝威、李艾山、黄仙裳、宗定九子发、查二瞻、蒋前民、闵宾连、王武、徽景州、歙州乔东湖、朱恭、朱西柯、张楷石、杨尔公、吴彤本、赵念昔、王孚嘉、楚士允、文闵义行红桥修禊。此在渔洋之前，东塘为主人。鹿墟诗云："晴暖正逢修禊日，泛舟难得使君闲。庙堂有议还开海，宾客乘时且看山。随苑池塘青草外，杏花楼馆绿杨间。笙歌更逐轻鸥去，遍采芳兰水一湾。"

[注释]

①囿：局限，被限制。　②杭堇浦：即杭世骏。太史：明清两朝，修史之事由翰林院负责，又称翰林为太史。世骏曾任翰林院编修，故有此称。　③卓子任：生卒年不详，名尔堪，字子任，号鹿墟，一号宝香山人。江都（今江苏扬州）人，一作仁和（今浙江杭州）人。约生活于康熙时期。其诗集有《近青堂诗》，多写军旅生活。卓尔堪尤以选刻《遗民诗》十六卷得名。　④六铢：即六铢衣，佛经称忉利天衣重六铢，谓其轻而薄。常借指妇女所着轻薄的纱衣。　⑤鸢尾：鸢鸟之尾，借指锦鞋。

⑥红叶御沟：亦作"御沟流叶""红叶之题""御沟诗叶"。唐代被禁锢在深宫的宫女，因渴望自由，便在落叶上题诗放入御沟流出。后用以比喻男女奇缘。唐孟启《本事诗》记载，顾况在洛阳游苑中，流水中得大梧叶，上有宫女题诗，顾况次日也于上游题诗叶上，泛于波中，以此传情。又一说，题诗宫女名韩翠苹，诗为于佑所得，于又题诗为韩所得，韩、于最终成为夫妻。红叶，指红叶题诗的故事；御沟，指流经宫苑的河道。

⑦李文襄公：李之芳（1622～1694），字邺园，山东武定人。明崇祯十五年（1642）举人，清顺治四年（1647）进士。谥号文襄。

[点评]

此一节记叙孔尚任虹桥修禊事，前亦有论述，不赘言。不过有一点需要提醒读者们注意的是，如许建中先生所说："'此在渔洋之前，东塘为主人'，则是李斗误记，若'渔洋'改作'雅雨'就对了。"因为王士禛虹桥修禊分别在康熙元年（1662）和康熙三年（1664），孔尚任虹桥修禊是在王士禛第二次虹桥修禊后的24年，即康熙二十七年（1688）。而卢见曾的虹桥修禊则是乾隆二十二年（1757）的事了。

文中提到的梅文鼎，是清初最有影响的数学家，被誉为清代数学第一人。他对当时已知的中西天文学和数学做了全面的整理和研究，形成了自己一套数学观，使零散传入我国的数学知识系统化。同时，他对传统的开方术、内插法等也做了不少整理和探讨。在他晚年，康熙皇帝召见了他，赐"积学参微"额，并对他大加赞扬。这更加巩固了他的社会地位，扩大了影响。

朱彝尊，字锡鬯，号竹垞，浙江秀水人。举博学鸿词，授检讨。归过扬州，安麓村赠以万金①。著《经义考》，马秋玉为之刊于扬州。

阎若璩②，字百诗，山西太原人，侨寓山阳。举博学鸿词不用，用力古学，著有《古文尚书疏证》《四书释地》《丧服翼注》《博湖掌录》《孟子生卒年月考》《日知录补注》《眷西堂集》《毛朱诗说》《校正困学纪闻》《续朱子古文疑》《宋刘攽李焘马端临王应麟四家逸事》。身后，子学林聚其未成之书为《潜邱札记》。数来扬州，有怀古诗。

朱筠，字竹君，顺天大兴人。进士，官翰林，督学安徽、福建。以世不明六书③，刻许氏《说文》以行于世。庚子在扬州④，泛舟虹桥，于安定、梅花两书院中访绩学能文之士⑤。身后刻有文集。

钱大昕⑥，字晓征，号辛楣，一号竹汀，嘉定人。甲戌进士⑦，官詹事。学无不通，谦以下士，尤好奖进后学。著有《潜研堂诗文集》《廿二史考异》《金石文字跋尾》《三统历述》，精深纯粹，合惠、戴二家之学集为大成。弟大昭，字晦之，号可庐，邑诸生，著有《广雅疏义》《诗古训》《两汉书辩疑》《后汉书补表》《说文统释》。晦之子□□，亦精六书，著有《孟子疏义》。

王昶⑧，字述庵，号兰泉，青浦人。进士，从大将军累建军功，以江西布政使司入为刑部侍郎，经学以郑康成为宗，自名其斋曰郑学斋。奖励后学，好扬人善。著有《古今金石考》、诗文集若干卷。又类集所知识之诗古文词，订为《湖海诗传》《湖海文传》二书。侍郎自未第及执政时，往来邗上最多。

沈初⑨，字云椒，浙江平湖人，进士，现官总宪。工诗古文词，江南文士宗之。总宪有《扬州筱园看芍药诗》云："筱园北达蜀冈偏，娑尾今看夺众妍⑩。环十亩花浓似绣，坐三间屋敞于船。暖风晴拂香尤酽，清露晨流色倍鲜。携得春光满归舫，自疑袖衫惹炉

烟。"又有《平山堂僧房看芍药诗》云："寂寞闲庭位置宜，不堪相谴静相依。可怜袅袅婷婷里。艳影偏侵坏色衣。佳种园林见者稀，山僧特为数芳菲。小红大白寻常有，珍重称名金带围。"所著有《兰韵堂御览诗》。

袁枚⑪，字子才，浙江钱塘人。幼有才名，举博学鸿词不用，成进士，入翰林，官江宁知县，有政声。罢官筑清凉山中随园，著有《小仓山房诗文集》《新齐谐》诸书。年八十余，每逢平山堂梅花盛时，往来邗上，以诗求见者，如云集焉。

王鸣盛⑫，字凤喈，号礼堂，一号西庄，太仓人。进士，官光禄寺卿。幼时才学横轶，雄于属文，敏而好学，勤于著述。有《尚书后案》《十七史商榷》《蛾术编》⑬《周礼军赋说》《苔岑集》《西庄始存稿》。吴中后学有所著述，无不以光禄一言以验是否。

金榜⑭，字辅之，歙县人。壬辰状元，官修撰。幼与戴东原从事于江布衣慎修之门，得其《说礼》之旨，著《礼笺》二卷。徽之士翕然从之。

李汪度，字宝幢，浙江仁和人。工诗古文辞，以孝友世其家，官翰林学士，终养归里。甲辰间南巡时⑮，迎銮扬州上方寺前童庄道旁，特邀异数。子镕，字古陶，进士，官翰林编修；庆曾，字愚公，举人，与兄同年，官教谕。

卢文弨⑯，字召弓，号抱经，浙江仁和人。进士，官翰林学士。为冯山公景之外孙，传外祖之所学，所校订有董子《繁露》、贾子《新书》⑰、《白虎通》、《方言》、《西京杂记》、《释名》、《颜氏家训》、《独断》、《经典释文》、《孟子音义》、《封氏见闻记》、《三水小牍》、《荀子》、《韩诗外传》，皆称善本。所著有《仪礼新校》

《钟山札记》《群经拾补》。来扬州主秦西岩观察家。

邵晋涵[18]，字二云，余姚人。辛卯进士，开四库馆举用，官至詹事。所著《尔雅正义》，可补邢氏之陋略[19]。又有《公羊传》《孟子》等疏义，未行于世。家居时，甘泉令延修志书[20]。二云以甘泉自雍正间始分，志书宜从此起，而未分县以前，皆入江都县。时有不合其议者，遂未果。

陆师[21]，字麟度，归安人。以时文名家。官仪真令[22]，公明廉能，邑人诵之。尝燕大僚于湖上，席终成四书文七篇，同僚惊以为神。死之后因家焉。其裔宁芝，少聪慧，为邑中名诸生。又戴润字雨峰，仪真生员，工诗，多平山堂游宴诗，传为绝唱。

张书勋[23]，吴县人。丙戌状元。游扬州时，街市妇女，聚而观之，既见其面，一哄而散。张适晤李进士道南，问以故，李曰："先生为戏剧中状元所累耳。"张乃大笑。

钮树玉[24]，字匪石，元和人。业贾贩木棉，舟船车骡之间，必载经史以随，归则寂坐一室，著书终日，每负贩往来，必经邗上，留与邑中经学之士讲论数日乃去。

周大纶[25]，字理夫，直隶天津人。官彰化县丞。台匪叛，执之，囚数日，骂贼而死。贼平，赠云骑尉。长子琦负骨归葬，至扬，琦卒，停枢湖上两月，为诗吊者甚多。理夫与牛太守翊祖为姻戚，十年前在扬屡为湖上之游，虬须赤面，予犹及见之也。

汪启淑[26]，字秀峰，浙江杭州人。官刑部员外郎。性情古雅不群，刻有许氏《说文系传》、郑樵《通志》《飱芳集》一百卷，汉印图书谱无算。因《飱芳集》少二十卷，征诗来扬州，持论与汪中多所抵捂，拂衣而去。

顾文烜，字玉田，吴县人。精于医，以张仲景为法，尤通《素问》《灵枢》之理，扬州人以千金求其一至为幸。子之逵[27]，字抱冲，邑诸生，好藏书，筑"小读书堆"。同郡黄丕烈，字荛圃，亦藏书最多，与抱冲并称。抱冲弟广圻，字千里，从段懋堂学六书音韵之学，最精遍。

谈泰[28]，字星符，江宁丙午举人，官山阳教谕。学天文算术于钱辛楣少詹，述钱氏《周径新说》[29]云："割圆旧法，用六边四边起算，内容外切，屡求句股至无数多边，推得圆径一亿，周三亿一千四百一十五万九千二百六十五。自刘宋祖冲之、元赵友钦以及近日西人[30]，无不皆然。但就其法细推之，似犹有未尽者，其屡次所求之句股弦，皆有其零不尽，半以上收之，半以下弃之，虽为数无几，而合全边计之，亦不为不多矣。尝以方圆形互校，欲求周径之率，必先知周径之幂[31]。大抵方径幂一，方周幂十六；圆径幂一，圆周幂十，此自然比例反覆不衰者。试设员径幂一亿，则员周幂十亿。以一亿开方，得一万，为员径之数；以十亿开方，得三万一千六百六十六六六六六不尽。为员周之数，比旧法多二百五十有奇，比所得之数，亦有余零。然先设之幂积，本系全数，则开方本余虽有不尽，亦甚微矣。旧法以一次之句股弦，又为二次之勾股弦，是本数先有其零，反覆相求，未有不衰者也。且即以周率之三亿一千四百一十五万九千六百六十五自乘，得九兆八千六百九十六万零四百三十亿八千五百三十四万零二百二十五，与十兆之数相近，然则周幂为径幂之十倍，又何疑焉？乃自刘宋以来，用之至今，并无乖舛。必谓周率少无可考者，不知寻常推算周径，不过尺寸之间，则周数所差，只在分厘。若设圆径十丈，则周三十一丈六尺六寸六分有

奇，比旧法多二尺五寸强，而圆幂亦多六尺二十六寸有余矣。今拟新率于后，圆径一，圆周三一六六六六六六六，圆幂七九一六六六六六六。"少詹弟子又有李锐、张焱、贾士玑。焱字复庵，嘉定人，善篆书，通六书之学。士玑字玉衡，震泽人，深于经学。锐字尚之，吴县人，精天文推步^㉜。少詹深许之。每自以为不及。尚之以推步自疏而密，欲自三统以来^㉝，推中法由疏而密之渐；自九执、回回以来^㉞，推西法由疏而密之渐。为布衣江艮庭推恒星东移度数，艮庭深服之。艮庭，名声，元和人，为惠定宇高弟子，守许、郑之学最坚，著有《尚书集注音疏》。生平不为楷书，虽日用记账，皆小篆，故所刻皆篆书焉。子镠，字贡廷，号补僧，亦深于六书，而笃于佛。

蒋莘，字于野；征蔚，字蒋山；夔字青荃，苏州元和人，兄弟也，为明兵备道蒋灿之后^㉟。父曾煊，有经济才。莘工诗文，著有《水竹庄诗钞》。读书好客，有《水竹庄图》，东南文人，染翰殆遍。征蔚自天文地理、句股算术、诗文词曲，无所不通。年方弱冠，沈心疑格^㊱，双耳遂聋。于经史之学尤邃，以郑康成为汉末大儒，所注《三礼诗笺》及《周易》《今文尚书》，近今有通之者；而《论语》《孝经》无人阐发，虽有惠氏所集《王厚斋古注》，而因陋就简，不足以当阐发之目，因作《论语郑注疏证》十卷，又有《天学难问》二卷，《北齐书证误》二卷，《补注周髀算经》《穆天子传》《吴语解嘲》诸书，阮芸台阁学为刻其《写经室诗文集》。夔工诗，精于温、李，著有《青荃集》。学者称为"吴中三蒋"。

尤荫^㊲，字贡夫，仪征人。工诗画。从果亲王出塞^㊳，著有《出塞集》。虹桥游咏诗多绝唱，当代文士重之。画以兰竹擅名，偶一泼墨，皆成传作。

陈实孙，字又群，号师竹，如皋诸生。工诗，善书法，精于医，好交游，广声气，著有《春草堂集》。

程世淳[39]，字端立，徽州人。进士，官翰林。书法二王，有云姿鹤态。往来扬州，湖上多真迹。

曹文埴[40]，字竹虚，徽州人。进士，官户部尚书。子镇，字六畬，业盐，居扬州，淮北人多赖之；振镛[41]，进士，官翰林侍读。族子云衢，官员外，天姿颖秀，豪气慨爽，来往扬州，笃于交游，湖上人盛称之。

胡先声[42]，泾县人。进士，工诗，有《秋夜游平山堂诗》云："几个流萤飞石起，淡云疏雨又黄昏。"

耿蕙，字石圃，善射，成进士，有儒风，官卫辉参将。孙弓，字安叔，磊落多奇气，亦善射，有命中之技。

奇丰额，字丽川，满洲人。工诗，官江苏巡抚，有善政。往来扬州，觞咏平山堂，称盛事。仁和诗人林远峰，性豪放不羁，中丞延之座中。

江绍莘，字耕野，号吟草，徽州人。工诗。性磊落，好交游，与吴毅人太史友善。著有诗文集。

赵廷枢，字介南，江都人。工诗文。□□科副榜。好独立虹桥，予恒于风雨时遇之。

薛廷吉[43]，字蔼人，号渔庄，家仪征朴树湾。少工诗，精于书法，弱冠时为庄中丞有恭所识[44]，召试二等，卢转运延之幕中。子溶，字西青，名诸生。女泳，字绿漪，工诗文，事母至孝，为郑西桥御史爕子妇，以贤孝传。

阮承裕，字衣谷，号溶江，诸生。性孝友，笃于乡，称长者，

著有《德星堂文集》。子嗣兴，字樗香，为人慷爽，好游山水。

江嘉理，字文密，徽州人。美须髯，性豪迈。工书，善烹饪。精于医，得小儿疡痘秘法。与分司杨廷俊友善。子贯诚，以医传。婿宫廷，泰州举人。廷俊字西亭，有经济才，不识一字，熟于史事。

董洵，字小池，山阴人。工诗，善篆书，精于铁笔⑮。往来扬州，多重之。

文元星，字城北，工诗，城南人多从之游。城南王秋林，字希亭，磊落瑰奇，熟于史事，与陈嘉蕙、王晋藩以藏书称。

淮南藏书家以吕四刘氏为最⑯。刘椿龄，字华荫，□□字贡九，皆如皋名诸生。通州有杨世伦、徐凌万、苏子扬三家，石港有周步文、张继堂二家，孙汝寅家有王羲之墨迹。

汪坤，字元至，号玉屏，旌德人。工诗，广交游，尝于扬州集诗人为会，刻有《吟香馆合稿》。会中李天澂，字九渊，号疲仙，穷而工诗；汪俊，字杰士，号碧峰，工诗画；汤振家，字绍先，号绣谷；萧炳，字永著，号晴岩；吴仁煜，字春陵；李澍，字澍千，号渔庄；张镠，字子贞，号老姜，工诗画；秦昱，字德明，号岑楳；李桐，字于汤，号琴轩；许善，字松圃；胡保泰，字东山，山阴人；叶建侯，字冠伯，号春屏，丹徒人；查善，字楚珍，号大其，海昌。李啬生教授为之序。

巴源绥，字金章，歙县人，慰祖之兄⑰。少时有邻女夜奔者，闭户拒之。乡里称盛德。长来扬州，以盐策起家。好游湖上，家有画舫。子树恒，字士能，世其业，运盐场灶⑱，多奇计。

洪锡恒，字得天，号芰塘。年十二，成诸生，称神童。工诗文。

①安麓村（1683~1746）：名岐，字仪周，号麓村、松泉老人。安岐原为朝鲜人，随高丽贡使到北京，后入旗籍。其父安尚义，曾是权相明珠的家臣，后借助明珠的势力在天津、扬州两地业盐，数年之间便成为大盐商。　②阎若璩（qú，1636~1704）：号潜丘。朴学大师。幼时口吃性钝，后苦学多思，研究经史，自学成名。曾参修《大清一统志》。　③六书：东汉许慎在《说文解字》中对古文字构成规则的概括和归纳，即象形、指事、会意、形声、转注、假借。象形、指事、会意、形声是造字法，转注、假借指的是后来衍生发展的文字的使用方式。　④庚子：乾隆四十五年，公元1780年。　⑤绩学：谓治理学问，亦指学问渊博。　⑥钱大昕（1728~1804）：一字及之。史学家、考据学家。历任翰林院编修，侍讲学士，山东、浙江等地乡试主考官，广东学政。因参修《大清一统志》《续文献通考》《续通志》，为乾隆帝赏识。后归家，主讲于江南诸书院。辞章为"吴中七子"（另六人为曹仁虎、王昶、赵文哲、王鸣盛、吴泰来、黄文莲）之冠。对西北地理、元史、年代谱牒、金石铭文均有研究；又发现古音韵重要规律，总结并发展了吴派考据学的成就，受当世学者推崇，影响很大。　⑦甲戌：乾隆十九年，即公元1754年。　⑧王昶（1725~1806）：字德甫。乾隆十九年（1754）进士，授内阁中书，协办待读，入军机处。此后历任刑部郎中、鸿胪寺卿、大理寺卿、都察院右副都御史等职。参与纂修《大清一统志》，主修过《西湖志》《太仓州志》，编撰《天下书院总志》。有《春融堂集》等。　⑨沈初（1729~1799）：字景初，号萃岩，又号云椒。乾隆二十七年（1762）举人，授内阁中书。乾隆二十八年（1763）进士，授编修。此后历任侍讲、右庶子、礼部右侍郎、福建学政、兵部侍郎、顺天学政、江西学政等职，嘉庆元年

（1796），迁左都御史，授军机大臣，转兵部尚书，调吏部、户部尚书。卒于官，谥文恪。工诗文，善书法。历充四库全书馆、三通馆副总裁，续编《石渠宝笈》《秘殿珠林》，著有《西清笔记》等。　⑩蒌尾：芍药花。

⑪袁枚（1716~1798）：号简斋，晚年自号仓山居士、随园主人、随园老人。乾隆四年（1739）进士，授翰林院庶吉士。散官后，分拣江南知县，历任于溧水、江浦、沭阳、江宁四县，有政声。倡导"性灵说"，与赵翼、蒋士铨并称"乾隆三大家"。　⑫王鸣盛（1722~1798）：一字礼堂，别字西庄，晚号西沚。嘉定（今上海嘉定区）人。乾隆十九年（1754）进士，授翰林院编修，官侍读学士、内阁学士兼礼部侍郎、光禄寺卿。他治经以汉儒为法，贬斥唐宋，为吴派考据学大师。史学成就尤大。其《十七史商榷》与吴大昕《廿二史考异》、赵翼《廿二史札记》并称"清代三大考史名著"。　⑬蛾术：比喻勤学。语出《礼记·学记》："蛾子时术之。"郑玄注："蛾，蚍蜉也。蚍蜉之子，微虫耳，时术蚍蜉之所为，其功乃复成大垤。"　⑭金榜（1735~1801）：字辅之，一字蕊中。乾隆二十七年（1762）举人，授内阁中书。乾隆三十七年（1772）进士。曾任山西副考官，以父丧归，遂不出。　⑮甲辰：乾隆四十九年，即公元1784年。　⑯卢文弨（chāo，1717~1795）：一字召弓，号矶渔，又号檠斋，晚年更号弓父。乾隆十七年（1752）进士，授翰林院编修、上书房行走，历官左春坊左中允、翰林院侍读学士、广东乡试正考官、提督湖南学政等职。曾主讲于江浙各书院，与戴震、段玉裁为友。　⑰贾子：贾谊（前200~前168），西汉初年著名政论家、文学家。文帝时任博士，迁太中大夫，受大臣周勃、灌婴排挤，谪为长沙王太傅，故后世亦称贾长沙、贾太傅。被召回长安，为梁怀王太傅。梁怀王坠马而死，贾谊深自歉疚，抑郁而亡。贾谊著作主要有散文和辞赋两类，深受庄子与列子的影响。主要文学成就是政论文，评论时政，风格朴实峻拔，议论酣畅，鲁迅称之为

"西汉鸿文"，代表作有《过秦论》《论积贮疏》《陈政事疏》等。其辞赋皆为骚体，形式趋于散体化，是汉赋发展的先声，以《吊屈原赋》《鵩鸟赋》最为著名。《新书》：又称《贾子》《贾子新书》，是贾谊的政论文集，为西汉后期刘向整理编辑而成的。　⑱邵晋涵（1743～1796）：字与桐，又字二云，号南江。乾隆三十六年（1771）进士。入四库全书馆任编修，主持《四库全书·史部》的编撰工作，史部之书多由其最后校定，提要亦多出其手。乾隆五十六年（1791）擢侍讲学士，充文渊阁直阁事。又任《万寿盛典》《八旗通志》等纂修官，为国史馆提调，兼掌进拟文字。分校《石经》《春秋三传》。　⑲邢氏：指邢昺（932～1010），字叔明，曹州济阴（今山东曹县西北）人，北宋学者、教育家。邢昺擢九经及第，历任国子博士、国子祭酒、礼部尚书等。曾受诏领衔校定《周礼》《仪礼》《公羊传》《穀梁传》《春秋传》《孝经》《论语》《尔雅义疏》。邢昺《尔雅疏》成于宋初，是研究《尔雅》学史、经学史、汉语史的重要参考材料。　⑳甘泉：清代扬州设甘泉县。雍正九年（1731）五月，两江总督尹继善上疏，称江都县路当冲要，事务殷繁，附居府城，幅员辽阔，因此建议增设一县与江都分疆而治。此建议经吏部核准，皇帝御批后，是年八月江都县就析出西北部地区，另置了一县。因新划出的县境内有个甘泉山，县名遂为甘泉县。　㉑陆师（1667～1722）：康熙四十年（1701）进士。历知新安、仪征县，善政，尤善决狱，有神明之称。官至兖、沂、曹道，以疾卒。师性孝友，好读书，与方苞、储在文、何焯、张伯行友善。著有《巢云书屋》《采碧山堂》《玉屏山樵诸集》。　㉒仪真：即仪征，县名。北宋大中祥符六年（1013），永贞县官员递"祥瑞"称在建安军的二亭山发现了王气，便命人在此塑真武像，因仪容逼真，赐名"仪真"。清雍正年间，为避胤禛的讳，改名仪征。清末避溥仪的讳，改称扬子县，辛亥革命成功，恢复仪征县名。　㉓张书勋（1732～?）：字

在常，号酉峰。自幼以孝闻名于乡里，深得乡人称赞。乾隆三十年
（1765），张书勋以举人的身份做知县。不久参加朝廷殿试，果然高中榜
首。以知县身份参加殿试且高中状元。张书勋中状元后，依例入翰林院为
修撰，掌修国史。累官至右中允。　㉔钮树玉（1760～1827）：字蓝田。
笃志好学，不为科举之业。精研文字、声韵、训诂之学，晚著《匪石
子》，学者称为匪石先生。其著述有《说文解字校录》《说文新附考》《说
文段注订》《急就篇考异》诸种。　㉕周大纶（1735～1786）：直隶天津
（今属天津）人。乾隆二十年（1755），授州同知，改捐盐课大使，发往福
建，补漳浦场大使，历任兴化府经历、莆田县丞，调彰化县丞。为官耿介清
苦。乾隆五十一年（1786），台湾农民起义首领林爽文，率众攻克彰化，被
俘获。林爽文劝其投降，不从，被杀害。皇帝下诏，赐祭、赐葬。　㉖汪
启淑（1728～1799）：一字慎仪，号讱庵。自称"印癖先生"。其家以经商
致富，遂捐官为工部都水司郎中，迁至兵部郎中。喜交友，与厉鹗、杭世
骏、朱樟结"南屏诗社"。嗜古代印章，曾搜罗周代、秦代迄宋、元、明
各朝印章数万钮。汇编了《水槽清暇录》《集古印存》《汉铜印原》《汉
铜印丛》《静乐居印娱》《淬掌录》《小粉场杂识》等书。　㉗之遴：即
顾之遴（1752～1797），清著名藏书家、校勘家。与黄丕烈、周赐瓒、袁
廷梼并称乾嘉间四大藏书家。后所言"小读书堆"，取自南北朝梁陈间顾
野王的宅院读书堆。　㉘谈泰：一字阶平。乾隆五十一年（1786）举人。
清代著名科学家、数学家。他精通音律、算数、医药。著有《礼记义疏算
法解》《王制井田算法解》等。　㉙割圆：即割圆术，就是不断倍增圆内
接正多边形的边数求出圆周率的方法。　㉚赵友钦：或名敬，字子恭，自
号缘督。赵宋宗室。在天文学、数学和光学等方面都有成就。著有《革
象新书》《金丹正理》《盟天录》《推步立成》等。《革象新书》是一部探
究天地四时变化规律的著作，书中记录了他的几何光学实验活动及其成

果。　㉛幂：乘方运算的结果。　㉜推步：推算天象历法。古人谓日月转运于天，犹如人之行步，可推算而知。　㉝三统：三统历。　㉞九执：即九执历，印度历法。九执历在唐开元六年（718），由太史监瞿昙悉达翻译到我国。九执历以九星配日而定某日吉凶，偏重于占卜，缺乏实际天文地理数据，后删弃。回回：也称回历，又称希吉来历。是伊斯兰教的历法，为阿拉伯太阳历，可供农民耕作使用。　㉟明兵备：明代于各省重要地方设整饬兵备之道员，简称兵备道，是文官协理总兵之军务。兵备道主要在于钤制武臣，训督战士。出任兵备道者大多为副使、参政等官。清代沿置。蒋灿（1593~1658）：字韬仲，号雊园，晚号慕皆。天启元年（1621）举人，崇祯元年（1628）进士，授浙江绍兴府余姚县知县。后历任河南省汝宁府上蔡知县、兵部武选司主事、职方司员外郎、武库司郎中、天津兵备道。明亡后杜门养母。著有《雊园诗文集》。　㊱疑：怀疑，审查。格：推究，推测。　㊲尤荫（1732~1812）：字一作贡父，号水村。晚居白沙之半湾，自称半湾诗老，后得痼疾，又称半人。山水、花鸟、兰竹皆入逸品，尤长写竹。　㊳果亲王：指康熙帝第十七子允礼（1697~1738），雍正异母弟。雍正元年（1723）被封为果郡王，管理藩院事。雍正六年（1728）进亲王。雍正帝临终时，命允礼辅政。乾隆即位，允礼任总理事务，管刑部。他秉性忠直，深受乾隆帝赏识。乾隆元年因事罢双俸，三年二月薨。乾隆帝万分悲痛，亲临其丧。二月初九日，乾隆令给允礼加祭一次，谥曰"毅"。因允礼无子，故以雍正帝第六子弘瞻为继子。出塞：指康熙四十四年（1705）随果亲王从幸塞外。　㊴程世淳：乾隆三十六年（1771）进士。　㊵曹文埴（1735~1798）：号近薇。乾隆二十五年（1760）进士，历任户部尚书等。为官持正。曹家是扬州盐商之首，乾隆帝六次南巡，文埴承办差务，深得乾隆帝信任。乾隆五十二年（1787），他因不愿与和珅为伍，以母老为由请求归养，帝从其请，加太子太保。后文埴两次进京，

为乾隆帝祝福、贺寿，乾隆帝对文埴及其母多有赏赐，御赐"四世一品"。谥文敏。　㊶振镛：即曹振镛（1755~1835），字怿嘉，号俪生。乾隆四十六年（1781）进士，历任翰林院编修、侍读学士、少詹事等。以平定喀什噶尔功绩晋封太子太师，旋晋太傅，并赐画像入紫光阁，列次功臣之首。谥文正，入祀贤良祠。著有《纶阁廷辉集》《话云轩咏史诗》。

㊷胡先声：乾隆五十五年（1790）进士。　㊸薛廷吉：生于清康熙五十九年（1720），乾隆六十年（1795）卒。　㊹庄中丞有恭：即庄有恭（1713~1767），字容可，号滋圃，广东番禺人。乾隆四年（1739）状元。历任翰林院修撰、侍读学士、光禄寺卿等。　㊺铁笔：刻印刀的别称，代指篆刻。　㊻吕四：即今江苏省启东市吕四港镇。吕四一名的由来，按当地传说是因八仙之一的吕洞宾曾四次云游此地，当地居民为表纪念，命名为吕四。　㊼慰祖：即巴慰祖（1744~1793），字予藉，一字子安，号晋堂，一作隽堂，又号莲舫，篆刻家，有《四香堂摹印》《百寿图印谱》等，得汉印精髓。　㊽场灶：盐场上的煮盐灶，亦借指盐场。

[点评]

读这一大串名单，并不觉得单调、枯燥，反觉得有趣。真可谓人才荟萃、风雅云集。正是因为"四方贤士大夫无不至此"，才使得扬州人才辈出、文运昌隆，历经千年依旧熠熠生辉。

虹桥修禊柳湖春泛二景

冶春诗社

卷十一　虹桥录下

虹桥为北郊佳丽之地,《梦香词》云:"扬州好,第一是虹桥。杨柳绿齐三尺雨,樱桃红破一声箫。处处住兰桡①。"游人泛湖,以秋衣蜡屐打包②,茶鬴③、灯遮、点心、酒盏,归之茶担,肩随以出。若治具待客湖上,先投柬帖,上书"湖舫候玉"④,相沿成俗,寝以为礼。平时招携游赏,无是文也。《小郎词》云:"丢眼邀朋游妓馆,姘头结伴上湖船⑤。"此风亦复不少。

每岁正月,必有盛集。二月二日祀土神,以虹桥灵土地庙为最,谓之"增福财神会"。

画舫有市有会,春为梅花、桃花二市,夏为牡丹、芍药、荷花三市,秋为桂花、芙蓉二市;又正月财神会市,三月清明市,五月龙船市,六月观音香市,七月盂兰市,九月重阳市。每市,游人多,船价数倍。

龙船自五月朔至十八日为一市。先于四月晦日试演,谓之"下水";至十八日牵船上岸,谓之"送圣"。船长十余丈,前为龙首,中为龙腹,后为龙尾,各占一色。四角枋柱,扬旌拽旗,篙师执长钩,谓之"踏头"⑥。舵为刀式,执之者谓之"拿尾"。尾长丈许,牵彩绳令小儿水嬉,谓之"掉梢"。有"独占鳌头""红孩儿拜观音""指日高升""杨妃春睡"诸戏。两旁桨折十六,前为头折,顺流而折,谓之"打招"。一招水如溅珠,中置戽斗戽水⑦。金鼓振之,与水声相激。上供太子,不知何神,或曰屈大夫,楚之同姓⑧,故曰"太子"。小船载乳鸭,往来画舫间,游人鬻之掷水中,龙船执戈竞斗,谓之"抢标"。又有以土瓶实钱果为标者,以猪胞实钱果使浮水面为标者⑨,舟中人飞身泅水抢之,此技北门王哑巴为最。迨端午后,外河徐宁、缺口诸门,龙船由响水闸牵入内河,

称为客船。送圣后奉太子于画舫中礼拜，祈祷收灾降福，举国若狂。

[注释]

①兰桡：小舟的美称。　②蜡屐：晋朝阮孚好屐，一次有人拜访阮孚，见他正吹火蜡屐，使之润滑，就叹息说："未知一生当着几量屐！"典出《晋书·阮籍传》。后比喻悠闲、无所作为的生活。　③茶脯（fǔ）：煮茶的锅。脯，同"釜"，锅。　④玉：敬辞，称对方。　⑤姘头：指非夫妻关系而发生性行为或存在暧昧关系的男女中的任何一方。　⑥踮：提起脚跟，用脚尖着地。　⑦戽（hù）斗：取水灌田的旧时农具，形状像斗，两边有绳，由两人拉绳牵斗取水。　⑧楚之同姓：楚王一族本姓芈（mǐ），楚武王熊通的儿子瑕封于屈，他的后代遂以屈为姓，瑕是屈原的祖先。即楚国王族的同姓。屈、景、昭氏都是楚国的王族同姓。　⑨猪胞（pāo）：即猪脬。胞，通"脬"。猪的膀胱。以猪膀胱充气能浮之水面。

[点评]

"二月二日祀土神"，这里讲到了扬州的一个民俗，即在农历二月二日这天举行土地会。传说二月初二是土地菩萨的生日，头一晚，求子心切的人，就带着香烛、猪头三牲（猪头、公鸡、鲤鱼）和土地公公、土地婆婆的披风，到土地庙去给土地菩萨暖寿，以求神灵保佑得子。初二这天，人们备置祭品，带上香烛，到土地庙去祭祀土地神。据钱传仓先生介绍，二月二这天扬州还有一个民俗，谓之"带女儿"。这一天有女儿出嫁的人家，都要把出嫁的女儿带回娘家。一是让她们乘机欣赏初春花草竞发的自然美景；二是到娘家小憩，特别是嫁到乡下的，春耕开始后就很少有时间回娘家了。故而扬州流传着这样的俗语："二月二，家家带女儿。"

当然，女儿回娘家，也会带女婿、外孙一起回家的，故而又说："二月二，龙抬头，家家带活猴（外孙）。"

李斗还记载了当年端午节扬州赛龙舟的热闹场面，康熙时代的王仲儒，在他所著的《西斋集》中撰写了一组扬州《端午竹枝词》，其中一首也记录了扬州龙舟赛的情景："扬州也有曲江头，皓齿朱唇日日游。东舍西家忙不了，菖蒲香里看龙舟。"

龙船长约十丈，分龙头、龙身、龙尾三部分。船身雕梁画栋，做工精巧，漆悬挂绣蟠彩旗，令人赏心悦目。船头有抓长篙撑船的，称为"篙师"；船尾有掌舵的，称为"拿尾"；船身和船尾有化装的儿童，在上面表演"红孩儿拜观音""哪吒闹海""独占鳌头""贵妃春睡"等各种技艺。岸边游客有的用不易沉的东西，装着干果、水果、钱和其他食物，抛入水中，让龙船上表演的儿童下水抢夺，以看他们的游水本领。还有的向水中投"乳鸭"，"龙船执戈竞斗"。这种风俗在今贵州铜仁市碧江区的龙舟竞渡中也一直保存着，不过，不是"执戈竞斗"，而是船队队员在河中竞抢。

画舫有堂客、官客之分，堂客为妇女之称。妇女上船，四面垂帘，屏后另设小室如巷，香枣厕筹①，位置洁净。船顶皆方，可载女舆。家人挨排于船首，以多为胜，称为堂客船。一年中惟龙船市堂客船最多。唐赤子翰林《端午》诗云："无端铙吹出空舟，赚得珠帘尽上钩。小玉低言娇女避，郎君倚扇在船头。"皆此类堂客船也。迨至灯船夜归，香舆候久，弃舟登岸，火色行声，天宁寺前，拱宸门外，高卷珠帘，暗飘安息②，此堂客归也。《梦香词》云："扬州好，扶醉夜踉跄。灯影看残街市月，晚风吹上笋儿香。剩得

好思量。"

城内富贵家好昼眠，每自旦寝，至暮始兴，燃烛治家事，饮食燕乐，达旦而罢，复寝以终日。由是一家之人昼睡夕兴，故泛湖之事，终年不得一日领略。即有船之家，但闲泊浦屿③，或偶一出游，多于申后酉初④，甫至竹桥，红日落尽，习惯自然。

贵游家以大船载酒，穹篷六柱，旁翼阑楯，如亭榭然。数艘并集，衔尾以进，至虹桥外，乃可方舟⑤。盛至三舟并行，宾客喧阗，每遥望之，如驾山倒海来也。

[注释]

①厕筹：大便后用来拭秽的木条或竹条。　②安息：即安息香，是波斯语 mukul 和阿拉伯语 aflatoon 的汉译名，原产于古安息国、古龟兹国、古漕国等地，唐宋时因以旧名。《新修本草》曰："安息香，味辛，香、平、无毒。主心腹恶气鬼。西戎似松脂，黄黑各为块，新者亦柔韧。"安息香为球形颗粒压结成的团块，大小不等，外面红棕色至灰棕色，嵌有黄白色及灰白色不透明的杏仁样颗粒，表面粗糙不平坦。常温下质地坚脆，加热即软化。气芳香、味微辛。　③浦屿：水中小岛。　④申后酉初：下午五时到七时。　⑤方舟：两船相连。

[点评]

古代大户人家女子不能随便抛头露面，虽然中秋夜、元宵夜也可以泛舟湖上，于闹市观灯，却都是在晚上出行。所以端午日出行，登画舫观景游乐，实属难得的机会。不过乘船也还是男女分开的，女性有专门的"堂客船"。除了本文所引端午诗外，董伟业《扬州竹枝词》、孔尚任《清

明红桥竹枝词》都对此有过描述。董词云："河城五月浅于沟，水上红裙艳石榴。手把素纨遮半面，撩人眼不看龙舟。"孔词云："法海红桥浅水通，船船堂客珠帘栊。相逢半尺挨肩过，粉气衣香占上风。"

李斗还描述了富贵之家游湖的两种情态。一是沉湎饮食之乐，喝酒喝到天亮，然后开始睡大觉，醒来后天又黑了，如此"泛湖之事，终年不得一日领略"，白白辜负了湖光山色。另一种就更是把泛舟当作湖上聚会了，且看"大船载酒""宾客喧阗……如驾山倒海"，毫无清雅之趣。不过没有文化的土豪，大抵如此，古今亦然。

郡城画舫无灶，惟沙飞有之①，故多以沙飞代酒船。朱竹垞《虹桥诗》云"行到虹桥转深曲，绿杨如荠酒船来"是也。城中奴仆善烹饪者，为家庖；有以烹饪为佣赁者，为外庖。其自称曰厨子，称诸同辈曰厨行。游人赁以野食，乃上沙飞船。举凡水盎笼甀②、西爰箸籆③、酱瓨醋瓠④、镘勺盉铛⑤、茱萸芍药之属，置于竹筐；加之僵禽毙兽，镇压枕藉，覆幂其上⑥，令拙工肩之⑦，谓之厨担。厨子随其后，各带所用之物，裹之以布，谓之刀包。拙工司炬，窥伺厨子颜色，以为炎火温蒸之候。于是画舫在前，酒船在后，橹篙相应，放乎中流，传餐有声，炊烟渐上，幂羃柳下⑧，飘摇花间，左之右之，且前且却，谓之行庖。

烹饪之技，家庖最胜，如吴一山炒豆腐，田雁门走炸鸡，江郑堂十样猪头，汪南溪拌鲟鳇，施胖子梨丝炒肉，张四回子全羊，汪银山没骨鱼，江文密蛼螯饼，管大骨董汤⑨、鲞鱼糊涂，孔元切庵螃蟹面，文思和尚豆腐，小山和尚马鞍乔⑩，风味皆臻绝胜。

①沙飞：即荡湖船。一种木顶游船，本叫飞仙，因扬州沙氏改制，故称。　②水盉（yòu）：盛水的小容器。盉，《说文解字·皿部》："盉，小瓯也。"筅（xiǎn）帚：用竹条或植物根制成的洗锅帚。　③煀（wēi）：行灶，风炉。箸籦（sǒng）：筷筒。　④瓿（bù）：小瓮，圆口，深腹，圈足，用以盛物。瓥（dū）：盛醋的器具。　⑤盉（hé）：古代酒器，用青铜制成，多为圆口，腹部较大，三足或四足，用以温酒或调和酒水的浓淡。铛（chēng）：烙饼或做菜用的平底浅锅。　⑥幂（mì）：覆盖东西的布巾。　⑦拙工：干粗活的小工。　⑧幂䍥（lì）：弥漫意。唐豆卢回《登乐游原怀古》诗："幂䍥野烟起，苍茫岚气昏。"　⑨骨董汤：也作"骨董羹"，指用鱼、肉、禽类及蔬菜诸多食物熬煮的汤类。　⑩马鞍乔：又作"马鞍桥"。因鳝鱼段与猪肉合烹，形似马鞍桥而得名。成菜色泽酱红，汤汁稠浓，鳝段酥香，风味隽永。同时具备补虚养身、补阳调理等功效。

[点评]

沙飞船是一种快船，在江南一带是很常见的，常现身于画舫周围，专为游人提供湖上的饮食酒浆。《扬州画舫录》对于沙飞船的形制没有太多的描写，只说了船的用途。但在《桐桥倚棹录》中可以看沙飞船的形制："船制甚宽，重檐走舻，行动揆舵撑篙，即划开之荡湖船，以扬郡沙氏变造，故又名沙飞船。"据《桐桥倚棹录》记载，当时的沙飞船上可以放两三张桌子，船舱用蠡壳嵌玻璃做窗户，桌椅造型雅致，舱内摆放着香炉、插花，一切设置都极尽优雅。沙飞船不仅装饰漂亮，船上的厨师也都是专业的，这就保证了船宴的质量。除沙船外，还有一些卖点心的小划子穿行

于湖上画舫之间，向游湖者兜售食物，此类船留下名字的有陈胡子饼船、王三西饼船等。

从明至清，扬州得漕运之利，成为繁华富庶之乡，并雄踞东南美食中心的宝座。据记载，当时扬州盐商无论是置办家宴还是招待亲友，场面都极为宏大，花钱如流水。燕窝都是成箱地买，海参、鱼翅动辄花费白银万两。有的盐商日常吃饭，厨师都要准备十多席的荤素菜肴和面点，由他们挑选。有周姓盐商，每次宴请客人都有上千人，"不申旦不止，自辰至夜半，不罢不止"。有的宴席甚至开起流水席，吃完一拨，又上一拨，不分昼夜。

盐商对饮食十分考究，有时简直到了令人感到不可思议的程度。清两淮"八大总商"之一的黄济泰吃的蛋炒饭，每粒米都要完整，还要外黄内白，配饭的是百鱼汤，汤里包括鲥鱼舌、鳗鱼脑、鲤鱼白、斑鱼肝、黄鱼鳔、甲鱼翅、甲鱼裙、鳝鱼血、乌鱼片等；两淮盐政阿克当阿为了品尝新鲜鲥鱼的滋味，在每年四月都要派船到镇江焦山一带捕捞鲥鱼，然后就在船中现烹现制，等船回到扬州，正赶上鱼熟味香，品尝起来确是不同寻常的美味。

差不多每个大盐商家中都有一位手艺高超的家厨。他们各有擅长，盐商请客，往往互借厨师，由他们各显身手，组合成一桌极精美的筵席。正所谓："烹饪之技，家庖最胜。"从某种意义上讲，扬州盐商的美食消费，造就了今天的淮扬菜。曹聚仁先生在《食在扬州》中就认为："昔日扬州，生活豪华，扬州的吃，就是给盐商培养起来的。"如果没有盐商对美食精益求精的追求，淮扬菜也许不会成为一个在全国乃至世界有影响的著名菜系。

歌船宜于高棚，在座船前。歌船逆行，座船顺行，使船中人得

与歌者相款洽。歌以清唱为上，十番鼓次之，若锣鼓、马上撞、小曲、摊簧①、对白、评话之类，又皆济胜之具也②。

清唱以笙笛、鼓板、三弦为场面，贮之于箱，而甋觗③、笛床、笛膜盒、假指甲、阿胶、弦线、鼓箭具焉，谓之家伙。每一市会，争相斗曲，以画舫停篙就听者多少为胜负。多以熙春台、关帝庙为清唱之地。李啸村诗云"天高月上玉绳低，酒碧灯红夹两堤。一串歌喉风动水，轻舟围住画桥西"谓此。郡城风俗，好度曲而不佳，绳之明人《丝竹辨伪》《度曲须知》诸书④，不啻万里。元人唱口⑤，元气漓淋，真与唐诗、宋词争衡。今惟臧晋叔编《百种》行于世⑥，而晋叔所改《四梦》，是孟浪之举⑦。近时以叶广平唱口为最⑧，著《纳书楹曲谱》⑨，为世所宗，其余无足数也。清唱以外、净、老生为大喉咙⑩，生、旦词曲为小喉咙⑪，丑、末词曲为小大喉咙⑫。扬州刘鲁瞻工小喉咙，为刘派，兼工吹笛。尝游虎丘买笛，搜索殆尽，笛人云："有一竹须待刘鲁瞻来。"鲁瞻以实告，遂出竹。吹之曰："此雌笛也。"复出一竹，鲁瞻以指撅之⑬，相易而吹，声入空际，指笛相谓曰："此竹不换吹，则不待曲终而笛裂矣。"笛人举一竹以赠。其唱口小喉咙，扬州唯此一人。大喉咙以蒋铁琴、沈苕湄二人为最，为蒋、沈二派。蒋本镇江人，居扬州，以北曲胜⑭，小海吕海驴师之⑮。沈以南曲胜⑯，姚秀山师之。其次陈恺元一人。直隶高云从，居扬州有年，唱口在蒋、沈之间，此扬州大喉咙也。苏州张九思为韦兰谷之徒，精熟九宫，三弦为第一手，小喉咙最佳。江鹤亭延之于家，佐以邹文元鼓板、高昆一笛，为一局。朱五呆师事九思，得其传。王克昌唱口与九思抗衡，其串戏为吴大有弟子。苏州大喉咙之在扬州者，则有二面邹在科，次之

王炳文。炳文小名天麻子，兼工弦词，善相法，为高相国门客。按清唱鼓板与戏曲异：戏曲紧，清唱缓；戏曲以打身段[17]、下金锣为难，清唱无是苦，而有生熟口之别。此技苏州顾以恭为最。先在程端友家，继在马秋玉家，与教师张仲芳同谱《五香球》传奇。次之周仲昭、许东阳二人，与文元并驾。扬州以庄氏龙生、道士兄弟鼓板、三弦合手成名工。次之汤殿扬一人。苏州叶云升笛，与昆一齐名，兼能点窜工尺[18]，从其新谱。次之邱御高，能点新曲，兼识古器，皆云升流亚[19]。今大喉咙之效蒋、沈二派者，戴翔翎、孙务恭二人，皆苏州人，而扬州绝响矣。串客本于苏州海府串班[20]，如费坤元、陈应如出其中；次之石塔头串班，余蔚村出其中。扬州清唱既盛，串客乃兴，王山霭、江鹤亭二家最胜；次之府串班、司串班、引串班、邵伯串班，各占一时之胜。其中刘禄观以小唱入串班为内班老生，叶友松以小班老旦入串班，后得瓜张插花法；陆九观以十番子弟入串班，能从吴暮桥读书，皆其选也。

[注释]

①摊簧：又作"滩簧""滩黄"。曲艺的一个类别，乾隆年间形成，流行于江浙一带。由一至六人表演，兼有说唱和简单伴奏。乾隆时所刊《霓裳续谱》《白雪遗音》二书均选载摊簧作品，称为"南词弹黄调"或"南词"。辛亥革命后，不少地区的摊簧相继发展为戏曲剧种，起初大抵沿用旧名，后多改称，如苏州摊簧改称苏剧，上海摊簧改称沪剧，宁波摊簧改称甬剧。　②济胜之具：身体强健，具有登山涉水、游览胜景的条件。此处谓消遣的娱乐。　③氍毹（qú shū）：毛织的地毯，旧时演戏多用以铺在地上，故用"氍毹"或"红氍毹"借指舞台。　④明人：原作

"元人"。《丝竹辨伪》《度曲须知》两书为明代戏曲音乐家沈宠绥所著。沈宠绥（？～1645），吴江人。字君徵，号适轩主人，别署不棹馆。精音律，善作曲。家资殷富，学有渊源。其少时天资聪慧，为名诸生，但未入仕途，蓄养歌僮艺伎，度曲终生。《丝竹辨伪》，应为《弦索辨讹》。它为一部昆曲声乐论著，书中列举了元人王实甫杂剧《西厢记》各套，以及明《千金记》《焚香记》《宝剑记》等传奇中流行的北曲三百七十五支，用符号逐字注出闭口、撮口、鼻音、开口、穿牙、叶韵等发声口法，以为演唱之准绳，为后世歌唱者所宗。《度曲须知》，该书是为纠正各种谬误唱法而作，重点阐发南北曲歌唱中念字的发声、声韵及技巧、方法等问题，兼论南北曲声腔源流等。　⑤唱口：指杂剧。　⑥臧晋叔（1550～1620）：名懋循，字晋叔，号顾渚，浙江长兴人。明万历八年（1580）进士，次年出任湖北荆州府学教授。万历十年，任应天（今南京）乡试同考官，后改官夷陵（今湖北宜昌）知县。十一年，升任南京国子监博士。与同郡吴稼澄、吴梦旸、茅维等唱和，被称为"吴兴四子"。精于北曲，其戏曲评论散见于《元曲选》《玉茗堂传奇》和《荆钗记》的序、引言和评语中。著有《负苞堂集》，还改订过汤显祖的"玉茗堂四梦"。《百种》：即《元曲选》，明万历年间刊刻。本书收录元人杂剧凡10集100种，故又名《元人百种曲》。全书体例统一，科白完整，曲辞通畅，每剧皆有音释，书前又附录有关元剧的资料。故明人所编诸剧选，以此本流传最广，影响最大。但臧氏往往以己意改动曲文，致使其所刻有失真之处。　⑦孟浪：轻率，鲁莽。　⑧叶广平：生卒年不详。名堂，一字广明，苏州人。治南北曲唱法多年，创叶派唱口，为后世所宗。工音律，与沈起凤合订《吟香堂曲》。集毕生精力编订巨著《纳书楹曲谱》。又有《西厢记曲谱》2卷。　⑨《纳书楹曲谱》：成书于乾隆五十七年（1792）。全书分为正集4卷、续集4卷、外集2卷、补遗4卷、《西厢记全谱》2卷、《临川四梦

全谱》8卷，共24卷。此书供唱曲者所用，故仅授曲词而未附科白，注有比较详细的工尺、板眼。其校订之勤，制谱之精，收录之富，为时人推重。⑩大喉咙：也称本嗓、大嗓、真嗓，演唱时气从丹田出，通过喉咙共鸣直接发声。⑪小喉咙：也称假嗓、小嗓、二本嗓，发音时喉腔缩小、音带紧缩，发出比真嗓更高的音调。⑫小大喉咙：即真假嗓混合运用。⑬揠（yè）：同"擪"。用手指按压。⑭北曲：宋元时北方戏曲、散曲所用各种曲调的统称。同南曲相对。大都源于唐宋大曲、宋词和北方民间曲调，并吸收了宋金音乐。盛行于元代。用韵以《中原音韵》为准，无入声。音乐上用七声音阶，声调遒劲朴实，以弦乐器伴奏，有"弦索调"之称；一说用笛伴奏。元杂剧都用北曲，明清传奇也采用部分北曲。昆剧中的北曲唱法，一般认为尚有若干元代北曲遗音。⑮小海：镇名。今江苏南通市开发区东北。⑯南曲：宋元时南方戏曲、散曲所用各种曲调的统称。同北曲相对。大都源于唐宋大曲、宋词和南方民间曲调。盛行于元明。用韵以南方（今江浙一带）语音为标准，有平上去入四声，明中叶以后也兼从《中原音韵》。音乐上用五声音阶，声调柔缓婉转，以箫笛伴奏。宋元南戏和明清传奇都以南曲为主。⑰打身段：戏曲演员有"唱念做打"的表演功夫和"手眼身步法"多种技术方法，打身段则指这些技法中的各种舞台化的形体动作。⑱点窜：删改，修改，润饰。⑲流亚：同类的人物。⑳串客：指非梨园行业或非本班演员临时客串戏班演出，或者演员偶尔饰演原行当以外角色的"反串"、完全不取报酬的"清客串"等。串客，又统指业余演员。

[点评]

昆曲清唱为昆曲演唱艺术的一支。昆曲的流行，历来有专业和业余两路大军。业余的曲集曲社完全是自娱性质，社集中的曲友大多以清唱为

主，如果兼能登场表演的，则称为"串客"，由串客们组成的业余昆班便称为"串班"。扬州的清唱曲集和串班在乾隆年间也达到了鼎盛，这一部分便是对此的记述。"每一市会，争相斗曲"，"斗曲"是指清唱家比赛技艺的高低，而且也按行当分类，外、净、老生为大喉咙，生、旦为小喉咙，丑、末为小大喉咙。

盐商总领江春除了置办专业的德音班以外，他家门客中还有一批业余爱好昆曲的串客组成了串班，其演艺也属上乘。此外，王山霭家里和扬州府衙中也有串班，甚至在江都县邵伯镇上也有一批串客组成了串班。清末民初，扬州昆班已风流云散，但昆曲的清唱社集却绵延不断。著名昆曲家谢真莆先生曾介绍，1912 年至 1915 年，扬州旧城八巷严姓茶馆内开设的"广陵花社"，实为昆曲雅集之地。每晚华灯初上之际，"曲房"里便锣鼓声响，歌声嘹亮，座中有三位曲友最突出，一是唱昆曲的书生谢庆溥，二是吹笛子的王朗（赞化宫道士），三是弹古琴的广霞（华大王庙里的和尚），称为"扬州名人儒释道"，一时传为曲苑佳话。

昆曲从苏州传到扬州后，根深蒂固，不绝如缕，至今已有四百多年的历史。如今扬州虽然已无专业昆班，但扬州业余昆曲研究组、扬州市文联业余昆曲研究组、广陵昆曲学社、广陵昆曲社、扬州空谷幽兰曲社、扬州市青年昆曲协会的先后成立，对昆曲的弘扬与传承起到了重要的作用，在国内外都有影响，这也是扬州作为历史文化名城具有深厚文化积淀的突出表现。

十番鼓者，吹双笛，用紧膜，其声最高，谓之闷笛；佐以箫管，管声如人度曲；三弦紧缓与云锣相应[①]，佐以提琴；鼍鼓紧缓与檀板相应[②]，佐以汤锣[③]；众乐齐乃用单皮鼓，响如裂竹，所谓"头如青山峰，手似白雨点"，佐以木鱼檀板，以成节奏。此十番鼓

也。是乐不用小锣、金锣、铙钹、号筒，只用笛、管、箫、弦、提琴、云锣、汤锣、木鱼、檀板、大鼓十种，故名十番鼓。番者更番之谓④，有《花信风》《双鸳鸯》《风摆荷叶》《雨打梧桐》诸名。后增星钹，器辄不止十种，遂以星、汤、蒲、大、各、勺、同七字为谱。七字乃吴语状器之声，有声无字，此近今庸师所传也。若夹用锣、铙之属，则为粗细十番。如《下西风》《他一立在太湖石畔》之类，皆系古曲，而吹弹击打，合拍合众⑤。其中之《蝶穿花》《闹端阳》，为粗细十番。下乘加以锁哪，名曰"鸳鸯拍"，如《雨夹雪》《大开门》《小开门》《七五三》，乃锣鼓，非十番鼓也。《梦香词》云："扬州好，新乐十番佳。消夏园亭《雨夹雪》，冶春楼阁《蝶穿花》。"以《雨夹雪》为十番，可谓强作解事矣。是乐前明已有之，本朝以韦兰谷、熊大璋二家为最。兰谷得崇祯间内苑乐工蒲钹法，传之张九思，谓之韦派。大璋工二十四云锣击法，传之王紫稼，同时沈西观窃其法，得二十面。会紫稼遇祸，其四面遂失传。西观后传于其徒顾美抡，得十四面。美复传于大璋之孙知一，谓之熊派。兰谷、九思，苏州人；大璋、知一，福建人；西观，苏州人；美抡，杭州人。至今扬州蒲钹出九思之门，而十四面云锣，福建尚有能之者。其后有周仲昭、许东阳二人，仲昭书似方南堂，工尺牍，亦此中铮铮皦皦者⑥。他如张天顺、顾德培、朱五呆子之类，以十番鼓作帽儿戏⑦，声情态度如老洪班，是又不专以十番名家，而十番由是衰矣。

[注释]

　　①云锣：又称"云墩""匀锣"。是一种编锣，由锣体、锣架和锣槌组

成，锣体则用多枚不同音高的小锣集于架。云锣属于金属体鸣乐器族内的变音打击乐器类，音色清澈、圆润、悦耳，余音持久，但音量不大。　②鼍（tuó）鼓：用鼍皮蒙的鼓。其声亦如鼍鸣。　③汤锣：又作"糖锣子"。是一种小锣，锣面无脐。属平锣系统。　④更番：轮流替换。　⑤侎（qí）：板眼，节奏。　⑥铮铮皦（jiǎo）皦：形容出类拔萃，不同凡响。铮铮，有声名显赫、才华出众之意。皦皦，犹佼佼，形容超越一般。　⑦帽儿戏：戏曲行话。亦称开锣戏。指演出时的第一出戏。

[点评]

十番锣鼓的演奏主要用于宗教的超度、醮事与传统民间的各种风俗礼仪活动。历史上曾有"十番箫鼓""十番鼓""十番""十番笛"等称谓，僧、道两家称之为"梵音"，民间则称之为"吹打"或"苏南吹打"。十番锣鼓以锣鼓段、锣鼓牌子与丝竹乐段交替或重叠进行为主要特点。根据其所用乐器的不同，可分为"清锣鼓"和"丝竹锣鼓"两大类。只用打击乐器演奏的为"清锣鼓"；兼用丝竹乐器演奏的称为"丝竹锣鼓"。

十番锣鼓乐队的人数为八至十二人不等，所用乐器少则十余件，多则三十余件。十番锣鼓的主奏乐器为笛（极少量乐曲为笙），配合使用的打击乐器比较丰富，有同鼓、板鼓、大锣、马锣、齐钹、内锣、春锣、汤锣、大钹、小钹、木鱼、梆子等。十番锣鼓的主要特点是其打击乐部分，以一、三、五、七字节为基本单位，按数列规范程式组合成节、句、段；套曲曲式结构中，以"身部"出现"大四段"（以锣鼓或锣鼓丝竹相间组成的段落，必须变化演奏四次）为标志。宝应县曹甸镇十番锣鼓是扬州市级非遗项目。

锣鼓盛于上元、中秋二节，以锣鼓铙钹，考击成文①，有《七

五三》《闹元宵》《跑马》《雨夹雪》诸名。土人为之，每有参差不齐之病。镇江较胜，谓之粗锣鼓。南巡时延师演习，谓之办差锣鼓。

马上撞即军乐演唱乱弹戏文，城中市肆剪生、开张及画舫、财神、三圣诸会多用之。

小唱以琵琶②、弦子、月琴、檀板合动而歌。最先有《银钮丝》《四大景》《倒扳桨》《剪靛花》《吉祥草》《倒花篮》诸调，以《劈破玉》为最佳。有于苏州虎丘唱是调者，苏人奇之，听者数百人，明日来听者益多，唱者改唱大曲，群一喙而散。又有黎殿臣者，善为新声，至今效之，谓之"黎调"，亦名"跌落金钱"。二十年前尚哀泣之声，谓之"到春来"，又谓之"木兰花"；后以下河土腔唱《剪靛花》，谓之"网调"。近来群尚《满江红》《湘江浪》，皆本调也。其京舵子、起字调、马头调、南京调之类，传自四方，间亦效之，而鲁斤燕削③，迁地不能为良矣。于小曲中加引子、尾声，如《王大娘》《乡里亲家母》诸曲，又有以传奇中《牡丹亭》《占花魁》之类谱为小曲者，皆土音之善者也。陈景贤善小曲，兼工琵琶，人称为"飞琵琶"；潘五道士能吹无底洞箫以和小曲④，称名工；苏州牟七以小唱冠江北，后多须，人称为牟七胡子；朱三工四弦，江鹤亭招之入康山草堂。

郑玉本，仪征人，近居黄珏桥。善大小诸曲，尝以两象箸敲瓦碟作声，能与琴筝箫笛相和。时作络纬声⑤、夜雨声、落叶声，满耳萧瑟，令人惘然。

[注释]

①考击：敲打。　②小唱：亦称小曲，指扬州的清曲。小唱以流动卖

唱为主,它吸收了众多的地方曲牌,乾隆年间大盛。又名扬州清曲、广陵散曲、维扬清曲。 ③鲁斤燕削:鲁地的小刀、宋国的斧头,质量都很好。如果易地生产,在鲁造斤而在燕制削,质量不会优良。比喻由于地域等条件限制,学习模仿达不到原来的水平。《周礼·考工记序》:"郑之刀,宋之斤,鲁之削,吴粤之剑,迁乎其地而弗能为良,地气然也。" ④无底洞箫:称无底的排箫为洞箫;称封底的排箫为底箫。 ⑤络纬:虫名。即莎鸡,俗称络丝娘、纺织娘。夏秋夜间振羽作声,声如纺线,故名。

[点评]

　　扬州清曲是植根于古代扬州的民间艺术,形成至今已有500余年历史。也称扬州南音、扬州六书等,用扬州方言演唱,流行于扬州、镇江、南京、上海等地。清曲的名称出现很早,北京大学段宝林教授认为,在扬州清曲的唱腔里,保留了许多元代散曲的音乐元素。元人夏庭芝《青楼集》载:"李芝仪,维扬名妓也,工小唱,尤善慢词。"说明当时民间俗曲小唱已经流行。到了明代中叶,已经脱胎成为独立门户的地方曲种。清曲在康熙、乾隆年间发展至鼎盛时期。

　　扬州清曲在历史上形成长短曲目四五百个,曲牌百余支,其中"五大宫曲"具有鲜明艺术个性。演唱者以男性居多,唱法有"窄口"(男性仿女腔)、"阔口"(男性用男腔)之分,以字行腔,注重发声。多为坐唱,各人操一件乐器,如二胡、琵琶、扬琴、檀板、瓷盘、酒杯等。李斗此处记述了当时流行的曲牌、曲目和演唱、操乐器的高手名家,当为清曲演出活动的最早记载。从对曲牌的介绍来看,说明扬州清曲的曲牌一方面是取曲于本地民歌,而加以改造;二是从南昆北曲移植而来;三是艺人自创;四时将零星曲调中相类者组织成套曲,当时就有以《满江红》为首,

《叠落板》做尾，中间穿插多支其他曲牌的《五瓣梅》套曲。扬州清曲的曲调优美动听，曲词清新质朴。曲词内容大致包含了反映社会生活、描写男女爱情、演绎历史故事、讲述寓言神话、歌咏风景事物等几个方面，体现了扬州清曲贴近民众生活，又具有强烈的民间性、群众性和地域性的特征。

2006年，扬州清曲入选第一批国家级非物质文化遗产项目名录。

评话盛于江南①，如柳敬亭、孔云霄、韩圭湖诸人，屡为陈其年、余淡心②，杜茶村、朱竹垞所赏鉴。次之季麻子平词为李宫保卫所赏③。人参客王建明瞥后，工弦词④，成名师。顾翰章次之。紫癞痢弦词，蒋心畬为之作《古乐府》，皆其选也。郡中称绝技者，吴天绪《三国志》，徐广如《东汉》，王德山《水浒记》，高晋公《五美图》，浦天玉《清风闸》，房山年《玉蜻蜓》，曹天衡《善恶图》，顾进章《靖难故事》，邹必显《飞驼传》，谎陈四《扬州话》，皆独步一时。近今如王景山、陶景章、王朝幹、张破头、谢寿子、陈达三、薛家洪、谌耀廷、倪兆芳、陈天恭，亦可追武前人⑤。大鼓书始于渔鼓简板说孙猴子⑥，佐以单皮鼓⑦、檀板，谓之"段儿书"；后增弦子，谓之"靠山调"。此技周善文一人而已。

徐广如始为评话，无听之者，在寓中自捆其颊⑧。有叟自外至，询其故，自言其技之劣，且告以将死。叟曰："姑使余听之可乎？"徐诺。叟聆之，笑曰："期以三年，当使尔技盖于天下也。"徐随侍叟，令读汉魏文三年，曰："可矣。"故其吐属渊雅，为士大夫所重也。

吴天绪效张翼德据水断桥，先作欲叱咤之状，众倾耳听之，则

唯张口努目⑨，以手作势，不出一声，而满室中如雷霆喧于耳矣。谓其人曰："桓侯之声⑩，讵吾辈所能效，状其意使声不出于吾口，而出于各人之心，斯可肖也。"虽小技，造其极，亦非偶然矣。

[注释]

①评话：曲艺的一个类别。大致源于唐宋以来的"说话""讲史"等。明末清初时，评话尚无明显的地方色彩，清乾隆以后因流行地区及方言的不同，逐渐形成具有各种不同特色的评话、评书，扬州评话即为其中之一。评话表演时只说不唱，说者多为一人，表演时以醒木作为道具。曲目以历史故事、武侠故事和神怪故事为多。　②余淡心（1616～1696）：余怀，字淡心，一作澹心，一字无怀，号曼翁、广霞，又号壶山外史、寒铁道人，晚年自号鬘持老人。福建黄石人，侨居南京，因此自称江宁余怀、白下余怀。与杜浚、白梦鼎齐名，时称"余、杜、白"。著有《板桥杂记》《余子说史》《东山谈苑》等。　③李宫保卫：李卫（1687～1738），字又玠，江南铜山（今江苏丰县）人。康熙五十六年（1717），李卫捐资员外郎，随后入朝为官，历经康熙、雍正、乾隆三朝。深受雍正皇帝赏识，历任户部郎中、云南盐驿道等职，为官清廉，深受百姓爱戴。李卫于乾隆三年（1738）病逝，乾隆帝命按总督例祭葬，谥敏达。宫保，职官名。指太子太保、太子少保。雍正七年（1729），李卫被加封太子少傅，故有此称。　④弦词：扬州弹词的旧称。扬州弹词用扬州方言说唱，乾隆时即已流行。起初为一人说唱，以三弦伴奏，所以称弦词。后发展为二人说唱，改称弹词或对白弦词。以说表为主，弹唱为辅；并以叙事为主，代言为辅。演员自弹自唱，乐器为三弦、琵琶。　⑤追武：即踵武。
⑥大鼓书：曲艺的一个类别。一般认为清初时形成于山东、河北的农村；一说大鼓旧称"鼓词"，或从鼓词演变而成。有京韵大鼓、西河大

鼓、梅花大鼓、乐亭大鼓、京东大鼓等数十个曲种。大鼓多数由一人自击鼓、板，一至数人用三弦等乐器伴奏，也有仅用鼓、板的。大多取站唱形式。唱词基本为七字句和十字句。早期曲目以中、长篇居多，有说有唱；后偏重短篇，只唱不说。　⑦单皮鼓：即班鼓。因单面蒙皮，故名。《清稗类钞·戏剧类》："场面之位次，以鼓为首。一面者曰单皮鼓，两面者曰荸荠鼓。名其技曰鼓板，都中谓之鼓老，犹尊之之意也。"　⑧掴（guó）：打耳光。　⑨努目：犹怒目。把眼睛张大，使眼球突出。　⑩桓侯：指张飞。张飞被部将范强、张达所杀，被追谥为桓侯。

[点评]

　　扬州评话为扬州地方主要曲种，又名"维扬评话""扬州评词"，俗称"说书"。以扬州方言讲说故事，流行于苏北、镇江、南京、上海和皖东北部分地区。

　　明末清初，扬州一带评话盛行，涌现了柳敬亭、张樵、陈思、孔云霄、韩圭湖等说书名家。泰州柳敬亭艺术成就尤胜，后世说书艺人尊其为祖师。

　　清康熙年间，费轩《扬州梦香词》对扬州评话演出情况作了记述："评话每于午后登场，设高座，列茶具，先打引子说杂家小说一段。开场者为之敛钱。然后敷说如《列国志》《封神榜》《东西汉》《南北宋》《五代残唐》《西游记》《金瓶梅》种种，各有专家，名曰书。煞尾每云未知后事如何，且听下回分解。评话中有善诙谐者，有善记诵者，有发科人笑者，郡中盖不乏人。"可见当时已有了营业性书场，书场演出的形式已具规模，书目较丰富，各有专长的说书艺人也较多。

　　雍正、乾隆年间，扬州评话发展十分繁荣。李斗所记"郡中称绝技"的前期说书名家有吴天绪、徐广如；王德山、高晋公、浦天玉、房山年、

曹天衡、顾进章、邹必显、谎陈四等；"亦可追武前人"的后期说书名家有王景山、陶景章、王朝幹、张破头、谢寿子、陈达三、薛家洪、谌耀廷、倪兆芳、陈天恭等。另外还有张秉衡（浦天玉弟子）、叶霜林、范松年等人。叶霜林弃举业改习评话，张破头、谢寿子、范松年由戏曲演员改行说书，是当时扬州评话特别兴旺发达的标志之一。演出书目更为丰富，除了《三国志》《水浒记》等传统故事外，又增加了《靖康南渡故事》《靖难故事》《五美图》《善恶图》《清风闸》《飞跎传》《扬州话》等。演出场所多，设施也较为完备："四面团座，中设书台，内悬书招……场主与艺人以单双日相替敛钱，钱至一千者为名工。"有的书场还提供"客舍"，作为艺人的寓所。胡士莹《话本小说概论》称："继承宋元讲史的评话，在清代特别发达，最初中心是在扬州，其后全国不少地方均有以方言敷说的评话，而扬州仍是最主要的中心。"

扬州评话的艺术特色可以简单概括成四个字：细、严、深、实。

细，就是描写细致。无论是描绘当时当地的情景，还是刻画书中各色人物的形象和内心世界，总是细致入微、不厌其烦，使人如见其人、如闻其声、如临其境。严，就是结构严谨。尽管书中头绪纷繁，甚至还有节外生枝的"书外书"，但是每部书必有"书胆"。深，就是深刻。扬州评话以夹叙夹议的方法，对人物和事件的揭示都很深刻。实，就是实在。成熟的说书家最反对说"空书"，讲究句句有交代，事事有着落，言之有据，说之成理。

扬州评话艺人在艺术实践中创造了各自的艺术特色，也形成了各自的传授系统。早在清代咸丰、同治年间，以说《三国》闻名的评话名家李国辉自编辞书，传授了九个弟子。其中康国华有"活孔明"之誉，后来成为康派《三国》的首创者。当代著名扬州评话表演艺术家王少堂继承并发展了武松、宋江、石秀、卢俊义这四个"十回书"，自成一家，世称

王派《水浒》。当今扬州评话代表性人物有王丽堂（王少堂孙女）、李信堂、惠兆龙、杨明坤、沈荫彭、姜庆玲、马伟等。2006 年，扬州评话入选第一批国家级非物质文化遗产项目名录。

　　大松、小松，兄弟也，本浙江世家子，落拓后卖歌虹桥。大松弹月琴，小松拍檀板，就画舫互唱觅食。逾年，小松饥死。大松年十九，以月琴为燕赵音，人多与之。尝游京师，从贵官进哨①，置帐中；猎后酒酣，令作壮士声，恍如杀虎山中，射雕营外，一时称为进哨曲。又尝为《望江南》曲，如泣如诉，及旦，邻妇闻歌而死。过东阿，山水骤长，同行失色，大松匡坐车中歌《思归引》，闻者泣下如雨。晚年屏迹②，不知所终。

　　井天章善学百鸟声，游人每置之画舫间与鸟斗鸣，其技与画眉杨并称。次之陈三毛、浦天玉、谎陈四皆能之。

　　匡子驾小艇游湖上，以卖水烟为生。有奇技，每自吸十数口不吐，移时冉冉如线，渐引渐出，色纯白，盘旋空际；复茸茸如髻，色转绿，微如远山；风来势变，隐隐如神仙鸡犬状，须眉衣服，皮革羽毛，无不毕现；久之色深黑，作山雨欲来状，忽然风生烟散。时人谓之"匡烟"，遂自榜其船曰"烟艇"。

　　画舫多作牙牌、叶格诸戏，以为酒食东道。牙牌以竹代之，四人合局，得四为上，谓之"四狠"，色目有"四翻身""自来大"诸名③。以末张为上者，谓之"添九"，色目有"三长四短""自尊大结"诸名。二人对局为"扛"，有苏、扬之分。苏扛双出，有"上扛飞钓""四六加开"色目；扬扛单出，关门不钓。三四人合局，以点大得者为负，谓之"挤黄"。叶格以马吊为上，扬州多用

京王合谱，谓之"无声落叶"，次之碰壶，以十壶为上。四人合局，三人轮斗，每一人歇，谓之"作梦"。马吊四十张，自空堂至于万万贯，十万贯以下，均易被攻。非谨练，鲜无误者。九文钱以上，皆以小为贵，至空堂而极，作者所以为贪者戒也。纸牌始用三十张，即马吊去十子一门，谓之"斗混江"；后倍为六十，谓之"挤矮"；又倍之为一百二十张。五人斗，人得二十张，为"成坎玉"；又有"坎姤""六么""心算"诸例。近今尽斗十壶，而诸例俱废，又增以福、禄、寿、财、喜五星，计张一百二十有五。五星聚于一人，则共贺之。色目有"断么""飘壶""全荤"诸名目。

画舫多以弈为游者，李啸村《贺园诗》序有云："香生玉局④，花边围国手之棋。"是语可想见湖上围棋风景矣。扬州国工只韩学元一人而已⑤；若寓公则樊麟书、程懒予⑥、周东侯⑦、盛大有⑧、汪汉年⑨、黄龙士⑩、范西屏⑪、何暗公、施定庵⑫、姜吉士诸人，后先辉映。懒予曾与客弈于画舫，一劫未定⑬，镇淮门已局。终局后将借宿枝上村，逡巡摸索，未得其门；比天明，乃知身卧古冢。定庵父殁，从母改适范氏，生西屏。施、范同时称国手，范著《桃花泉弈谱》，施著《弈理指归》，皆传于世。今之言棋者，动曰施、范，乃二君渡江来扬时，尝于村塾中宿，定庵戏与馆中童子弈，不能胜；西屏更之，亦不能胜。又西屏游于鼍社湖，寓僧寺，有担草者。范与之弈数局，皆不能胜，问姓名，不答，曰："今盛称施、范，然第吾儿孙辈耳。弈，小数也，何必出吾身与儿孙争虚誉耶?"荷担而去。

程兰如弈棋不及施⑭、范，而象棋称国手。近有周皮匠者，亦精于象，未尝负。得钱沽酒，则是日不复局，亦不复攻皮矣。

[注释]

①进哨：进入猎场。　②屏（bǐng）迹：避匿，隐居。　③色目：种类，名目。　④玉局：棋盘的美称。　⑤国工：一国中技艺特别高超的人。　⑥程懒予：似应为周懒予。周懒予（约1630～?），明末清初围棋棋手，名嘉锡，字览予，浙江嘉兴人。后来名声越来越大，因"览"与"懒"同音而被人讹传为"懒予"。他有独特的棋风，思路敏捷。落子极快，攻杀凌厉。起手布局，常用"倚盖定式"。　⑦周东侯：名勋，六安人。清代著名围棋棋手之一，被誉为"江南一只虎"。青年时期与汪汉年棋力相当，中年后棋艺大增，超过了汪汉年。论者称他的棋"如急，回澜，奇变万状"，也就是说，他的棋路古怪多变，不拘一格。他最擅长攻杀，即所谓"偏师驰突"。后来，黄龙士棋盖天下，当时棋手望风而靡，只有周东侯一人敢与他对弈。时人称黄龙士为龙，周东侯为虎，周东侯因其棋高德尚，深得人们敬重。晚年，他专心培养后代，撰有《弈悟》《二子谱》《四子谱》等著作。　⑧盛大有：明末清初著名围棋棋手之一。名年，苏州人，一说是江宁人。清顺治年间曾与当时名手汪汉年、周东侯、程仲容等会于杭州，互弈十局，刻谱刊行。康熙七年（1668），遇到黄龙士，对弈七局全部失利。　⑨汪汉年：天都人。和周懒予相比，汪汉年和周东侯属于后起之秀，初出茅庐，棋力强盛，大有雄视一世的气魄，但也被周懒予杀败。著有《眉山墅隐》一卷，系编选的时局谱。　⑩黄龙士（1651～?）：名虬，又名霞，字月天，号龙士，以号行，泰州人。和范西屏、施襄夏并称"清代三大棋圣"。康熙中期围棋霸主，棋风不拘一格。著有《弈括》。　⑪范西屏（1709～?）：清乾隆时期著名围棋棋手。一作西坪，名世勋，浙江海宁人。其为人介朴，毕生弈棋授徒，弈以外，虽诱以千金，不动。著有《桃花泉弈谱》，总结前人经验，推陈出新，为清代

棋谱中权威之作。另著有《二子谱》《四子谱》等。　⑫施定庵（1710~
1771）：名绍暗，字襄夏，号定庵，浙江海宁人。清代著名围棋棋手，与
程兰如、范西屏、梁魏今并称"清代围棋四大家"。晚年客居扬州，著
《弈理指归》，后又著《续编》。　⑬劫：围棋术语，谓争夺某一从属未定
的棋眼。　⑭程兰如（1690~1765）：清代围棋国手。名天桂，又名慎诒，
字纯根，歙县人。著有《晚香亭弈谱》传世，另评注汪秩所辑《弈理妙
语》。

[点评]

　　围棋源于中国，相传为尧所创。东晋时谢安在广陵，于戎马倥偬中亦
弈棋，现在扬州还有谢公祠遗址。扬州自古多棋手，五代扬州学者徐铉、
明代扬州神通方子振等，均为古代棋坛名人。清代扬州府泰州人黄龙士，
以及范西屏、施定庵等围棋国手云集扬州。其中，范西屏、施定庵跻身乾
隆年间"围棋四大家"之中，后半生均定居扬州。范西屏在扬州作《桃
花泉弈谱》，以两淮巡盐史衙门中名井桃花泉题名，为围棋名谱。不过，
两位国手不敌野老，说明围棋在民间有着相当广泛的群众基础，民间精于
棋艺之人的实力也非常雄厚。

　　风筝盛于清明，其声在弓，其力在尾，大者方丈，尾长有至二
三丈者。式多长方，呼为"板门"，余以螃蟹、蜈蚣、蝴蝶、蜻蜓、
"福"字、"寿"字为多。次之陈妙常①、僧尼会、老驼少、楚霸王
及欢天喜地、天下太平之属，巧极人工。晚或系灯于尾，多至连三
连五。近日新制洋灯，取象风筝而不用线。其法用绵纸无瑕穴者，
长尺四寸，阔尺二寸，搓之灭性，缀其端如毂，削竹蔑作环如纸

大，以纸附之；中交午系两铜丝②，交处置极薄铜片，周围上乔作墙，中铺苎麻。麻用膏粱酒浸熟者，上铺黄白蜡、流磺、潮脑③、狼粪，以火燃之；令有力者四人持其纸之向上无篾环者，爇药而升，不纵自上，大如经星④，终夜乃落。

[注释]

①陈妙常：明代高濂传奇《玉簪记》中的女主人公。此指以其形象做成的风筝。　②交午：纵横交错。　③潮脑：即樟脑。　④经星：旧称二十八宿等恒星为经星。与行星称纬星相对。因恒星相对位置不变，故称。《穀梁传·庄公七年》："夏，四月，辛卯，昔，恒星不见。恒星者，经星也。"范宁注："经，常也，谓常列宿。"

[点评]

扬州清明放风筝的习俗前有论述，此处不赘言。文中所谓"洋灯"风筝，其形状和制作与传统的孔明灯非常相似，不知为何李斗要称其为洋灯。

小秦淮妓馆常买棹湖上①，妆掠与堂客船异②。大抵梳头多双飞燕、到枕松之属。衣服不着长衫，夏多子儿纱，春秋多短衣，如翡翠织绒之属；冬多貂覆额、苏州勒子之属③。船首无侍者，船尾仅一二仆妇。游人见之，或隔船作吴语，或就船拂须握手，倚栏索酒，倾卮无遗滴④。甚至湖上市会日，妓舟齐出，罗帏翠幕，稠叠围绕⑤。韦友山诗云"佳话湖山要美人"谓此。

①买棹：谓雇船。 ②妆掠：犹妆梳。 ③勒子：旧时妇女头上的饰物，如帽绊、帽箍之类的。 ④卮（zhī）：盛酒的器皿。 ⑤稠叠：稠密重叠，密密层层。

[点评]

"小秦淮妓馆常买棹湖上"，生意做到了湖上，但又必须与堂客船区别，"罗帏翠幕，稠叠围绕"，至此形成"行业"特色，从而避免被游人误认，弄得尴尬，闹出笑话。

灯船多用鼓棚，楣枋榱檐①，有鐕有鏏②；中覆锦棚，垂索藻井③，下向反披，以宫灯为最丽。其次琉璃，一船连缀百余，窋咤而出④。或值良辰令节，诸商各于工段临水张灯，两岸中流，交辉焕采。时有驾一小舟，绝无灯火，往来其间，或匿树林深处，透而望之，如近斗牛而观列宿。查悔余有灯船诗云："琉璃一片映珊瑚，上有青天下有湖。岸岸楼台开昼锦，船船弦索曳歌珠。二分明月收光避，千队骊龙逐伏趋。不为水嬉夸盛世，万人连夕乐康衢。"

[注释]

①榱（mián）：屋檐板。 ②鐕（zān）：钉子。鏏（wéi）：悬挂衣物的钩子。 ③藻井：传统建筑的天花板饰以丹青，文采似藻，以方木相交，有如井栏，故称为"藻井"。 ④窋咤（zhú zhà）：圆珠状物在洞穴中突出欲坠，如莲子镶嵌在莲房状。

[**点评**]

此节描绘了扬州湖上灯景的壮观场面。旧时扬州湖上泛舟，有两个日子最盛。一为农历六月十八，因第二天就是观音菩萨的诞辰，所以从晚上开始就有众多善男信女前往观音山烧香，有些人便在夜晚登船，一时湖上游船猬集，场面非常热闹。另一个是农历八月十五中秋节这晚，皓月当空，清辉流泻，泛舟湖上，作赏月之游。据说只有在这一天的半夜子时，明月倒映水中，五亭桥下的15个桥洞内都会映着一轮圆月，可谓桥下湖中奇观。黄惺庵《扬州好·五亭桥》云："扬州好，高跨五亭桥。面面清波涵月影，头头空洞过云桡，夜听玉人箫。"正是这一美景的写照。

花船于市会插花画舫中，大者用磁缸，小则瓶洗之属①，一瓶动值千金。插花多意外之态，此技瓜洲张某最优，时人称为"瓜张"。优者叶友松一人，亦传其法。十番教师朱五呆亦能之。

虹桥马头，地名虹桥爪，其下旧为采菱、踏藕、罱捞②、沉网诸船所泊，间有小舟，则寺僧所具也。近年增有丝瓜架、划子船，自成其一浜，为虹桥马头。

虹桥爪为长堤之始，逶迤至司徒庙上山路而止。长堤春柳、桃花坞、春台祝寿、筱园花瑞、蜀冈朝旭五景，皆在堤上。城外声技饮食集于是，土风游冶，有不可没者，先备记之。

乔姥于长堤卖茶，置大茶具，以锡为之，小颈修腹，旁列茶盒，矮竹几机数十③。每茶一碗二钱，称为"乔姥茶桌子"。每龙船时，茶客往往不给钱而去。杜茶村尝谓人曰："吾于虹桥茶肆与柳敬亭谈宁南故事④，击节久之。"盖谓此茶桌子也。

扬州画舫录 | **583**

大观楼者，糖名也。以紫竹作担，列糖于上，糖修三寸，周亦三寸，中裹盐脂豆馅之类，贵至十数钱一枚，其伪者则价廉不中食矣。又有提篮鸣锣唱卖糖官人、糖宝塔、糖龟儿诸色者，味不甚佳，止供小儿之弄。或置竹钉数十于竹筒中，其端一亦而余皆黑，以钱贯之。适中赤者则得糖，否则负。口中唤唱，音节入古。

[注释]

①瓶洗：花瓶。 ②罱（lǎn）：捕鱼或捞水草、河泥的工具，在两根平行的短竹竿上张一个网，再装两根交叉的长竹柄做成，两手握住竹柄使网开合。 ③杌：小凳。 ④宁南：指左良玉。左良玉（？～1645），字昆山，山东临清人。官至平贼将军、太子少保，封南宁侯。明崇祯十三年（1640），柳敬亭到左良玉军中说书，常住武昌，并帮办军务。清兵入关后，他替左良玉出使南京和南明王朝权臣马士英、阮大铖疏通关系，南明称他为"柳将军"。

[点评]

插花原是一门追求美感享受的高雅艺术，早在讲究生活品质的宋代就是文人雅士必备的修养和高尚的生活方式，与诗歌、音乐、绘画等相通，都是性灵自觉和自我表达的艺术创作。而在清代，插花已在扬州得到普及，并发展成一种职业。运河上每到花市的时候，就有人专门负责插花。插花器大的用瓷缸，小的用花瓶。插花讲究"多意外之态"，有的商家技艺特别高超，如瓜洲张某。

李斗还介绍一种好玩的小吃——大观楼，这不是楼名，而是糖的名字。扬州大观楼本位于瓜洲古镇，曾与滕王阁、黄鹤楼和岳阳楼并称

"长江四大名楼"。名大观楼的糖长、宽都是三寸，中间裹上盐脂豆馅之类，一层层垒在紫竹做的扁担上。颇像大观楼，故有其名，让人着实佩服古人的想象力。

清明前后，肩担卖食之辈，类皆俊秀少年，竞尚妆饰。每着蓝藕布衫，反纫钩边①，缺其衽②，谓之琵琶衿。库缝错伍取窄，谓之棋盘裆。草帽插花，蒲鞋染蜡。卖豆腐脑、茯苓糕，唤声柔雅，渺渺可听。又夏月有卖洋糖豌豆，秋月有卖芋头芋苗子者，皆本色市夫矣。

谢身山寓文选楼，多奇技。每和泥贯以竹篾，置数十枚于袖中。行至堤上，启袖放之，如燕雀腾飞，轧轧有声。

每晨多城中笼养之徒，携白翎雀于堤上学黄鹂声。白翎雀本北方鸟，江南人好之，饲于笼中，一鸟动辄百金。笼之价值，贵者如金戗盆③，中铺沙矸石，令雀于其上鼓翅，谓之"打蓬"。若画舫中，每悬之于船楣，以此为戏。次则画眉、黄脰之属④，不可胜数。

堤上多蝉，早秋噪起，不闻人语。长竿黏落，贮以竹筐，沿堤货之，以供儿童嬉戏，谓之"青林乐"。

北人王蕙芳，以卖果子为业。清晨以大柳器贮各色果子，先货于苏式小饮酒肆，次及各肆，其余则于长堤尽之。自称为"果子王"。其子八哥儿卖槟榔，一日可得数百钱。

凤阳人蓄猴令其自为冠带演剧，谓之猴戏。又围布作房，支以一木，以五指运三寸傀儡，金鼓喧嗔，词白则用叫颡子，均一人为之，谓之肩担戏。二者正月城内极多，皆预于腊月抵郡城，寓文峰塔壶芦门客舍。至元旦进城，上元后城中已遍，出郭求鬻于堤上。

二者至此，湖山春色阑矣。

杂耍之技，来自四方，集于堤上。如立竿百仞，建帜于颠，一人盘空拔帜，如猱升木，谓之"竿戏"。长剑直插喉嗓，谓之"饮剑"。广筵长席，灭烛罨火⑤，一口吹之，千碗皆明，谓之"壁上取火，席上反灯"。长绳高系两端，两人各从两端交过，谓之"走索"。取所佩刀令人尽力刺其腹，刀摧腹皤⑥，谓之"弄刀"。置盘竿首，以手擎之，令盘旋转；腹、两手及两腕、腋、两股及腰与两腿，置竿十余，其转如飞。或飞盘空际，落于原竿之上，谓之"舞盘"。戏车一轮，中坐数女子，持其两头摇之，旋转如环，谓之"风车"。一人两手执箕，踏地而行，扬米去糠，不溢一粒，谓之"簸米"。置丈许木于足下，可以超乘，谓之"蹑高跷"⑦。以巾覆地上，变化什物，谓之"撮戏法"。以大碗水覆巾下，令隐去，谓之"飞水"。置五红豆于掌上，令其自去，谓之"摘豆"。以钱十枚，呼之成五色，谓之"大变金钱"。取断臂小儿，令吹笙，工尺俱合，谓之"仙人吹笙"。癸丑秋月⑧，诸杂耍醵资买棹⑨，聚于熙春台，各出所长，凡数日而散。一老人年九十许，曳大竹重百余斤，长三四丈，立头上，每画舫过，与一钱。黄文旸为之立传。

[注释]

①纫：用针缝。钩边：曲裾。　②袿：衣襟。　③金戗（qiàng）：即戗金，器物上作嵌金的花纹。戗，填。　④黄脰（dòu）：即黄脰鸟，学名鹪鹩（jiāoliáo），燕雀目鹪鹩科。体型小，背及翼均为红褐色，腹部淡褐，体侧有黑色细小横纹。鸣声美，短尾常翘于背上，喜步行、跳跃。⑤罨（yǎn）：覆盖，掩盖。　⑥皤（pó）：大（腹）。　⑦蹑高跷：亦作

"蹱高桡"。杂戏名，踩着有踏脚的木棍，边走边表演。　⑧癸丑：乾隆五十八年，即公元1793年。　⑨醵（jù）资：亦作"醵赀"。筹集资金。

[点评]

　　李斗所记清代的扬州杂技，可谓名目繁多，竿戏、饮剑、取火、舞盘等，光怪陆离，惊人耳目，不一而足。瘦西湖在乾隆时曾举办过杂技会演。据李斗载，乾隆五十八年（1793）秋天，扬州各色杂耍艺伎曾经集资买舟，大聚于城外风景优美的熙春台，"各出所长，凡数日而散"。当时有"一老人年九十许，曳大竹重百余斤，长三四丈，立头上，每画舫过，与一钱"。这种民间的狂欢节，教人依稀想见两百年前扬州的杂技伎者同戏剧伶工、曲艺优人媲美争胜的盛况。

　　旧时"杂技"含义宽泛，包括了今天武术、口技、曲艺、杂技等，亦称"什样杂耍"。董伟业《扬州竹枝词》写到孙呆、周逢两位伎者，能够空手从眼中摘豆，空中飞杯，其实是魔术节目，"孙呆周逢笑口开，眼中摘豆手飞杯。因之看尽人情巧，事事多从戏法来"。孙呆和周逢擅长的节目是"摘豆"与"飞杯"，这在《扬州画舫录》中均有介绍。费轩《扬州梦香词》描写表演者能够在绳子上面做各种惊险的动作："扬州好，绳戏妙风姿。柔骨幻成金锁子，收香倒挂玉龙儿。日日水边嬉。"这种"绳戏"是在绳索上面表演的一种技艺，为传统杂技节目之一。《扬州画舫录》说："长绳高系两端，两人各从两端交过，谓之'走索'。""走索"也即是"绳戏"。

　　"杂耍之技，来自四方，集于堤上。"也就是说扬州常有外地杂耍艺人来献艺。据韦明铧先生介绍，汪士慎写过一首长诗《观走马伎》，描写北方杂技女艺人的精湛技艺，前几句是："北方有女逞娇羞，能调骏马来扬州。紫丝鞭控春葱柔，锦靴踏蹬双垂钩。绿杨堤上游人聚，美人下马整

缠头。长裙簇波秋鹅色,红衫细织金华绸。"歌颂了北方女艺人在扬州进行马上表演的精彩场景巧。

汪某以串客倾其家,至为乞儿。遂傅粉作小丑状,以五色笺纸为戏具,立招其上,曰"太平一人班"。有招之者,辄出戏简牌,每出价一钱。

王大头尖而不颒^①,置碗头上,碗中立纸绢人数寸,跪拜跳踉^②,至于偃仆,其碗不坠,后改业为贾,贩东郊董家庄所产布带。以竹筐贮货戴头上,反喉穿齿作声,呼"小红带子"。闾巷妇女,不出门庭,闻声知名,谓其货真价实。其后安庆武部习其技,置灯头上,谓之"滚灯"。此技亦羯鼓歌中"头如青山峰"之法耳。

北人宋二,貌魁梧,色黝黑,嗜酒,好与禽兽伍,禽兽亦乐与之狎。得一奇异之物,置大桶中,绘图鸣金炫售,以为日奉酒钱。一日奇货尽,以犬纳桶中,炫售如故。见者嘲之,谓之"宋犬"。

两人裸体相扑,借以觅食,谓之"摆架子"。韦庄诗:"内官初赐清明火,上相闲分白打钱。"杨用修谓:"白打钱名未知指何事?"周栎园辩为"白战",盖此技也。

江宁人造方圆木匣,中点花树、禽鱼、怪神、秘戏之类,外开圆孔,蒙以五色玳瑁,一目窥之,障小为大,谓之"西洋镜"。

北郊多萤,土人制料丝灯^③,以线系之,于线孔中纳萤;其式方、圆、六角、八角及画舫、宝塔之属,谓之火萤虫灯。近多以蜡丸爇之,每晚揭竿首鬻卖,游人买作土宜^④。亦间取西瓜皮镂刻人物、花卉、虫鱼之戏,谓之西瓜灯。近日城内多用料丝作大山水灯片。薛君采诗云"霏微状蝉翼,连娟侔网线"谓此。

①頨（yǔ）：凹陷。指中间低，四周高的一种头形。　②跳踉：跳动，跳起。　③料丝灯：以玛瑙、紫石英等为主要原料煮浆抽丝制成的灯。　④土宜：土产。

料丝灯是以玛瑙、紫石英等为主要原料，煮浆抽丝而制成的。明郎瑛在《七修类稿》记载："料丝灯出于滇南，以金齿（今为云南保山）工者胜也。用玛瑙、紫石英诸药捣为屑，煮腐如粉，然必（用）北方天花菜点之方凝，然后缫之为丝，织如绢状。"明谢肇《滇略永昌府名产》记载："以紫石英、赭石合烧瓷诸料，煅之于烈火中，抽其丝，织以成片，加之彩绘，以为烟屏，故曰'料丝'。"已故红学家邓云乡曾在《红楼风俗谭》里解读过《红楼梦》中贾母宴花厅一回中提到料丝灯，他认为：由于琉璃俗称烧料，故用烧琉璃原料抽出的丝，就叫作料丝。

游孝女，字文元，以卖卜、拆字养其亲①。金棕亭国博见之②，率其子台骏、孙琏同作《游孝女歌》。一时缙绅如秦西岩观察、汪剑潭国子③、潘雅堂户部，皆有和诗。仓转运圣裔闻之，招入使署，令教其女，为择婿配之。棕亭诗中有"试觅赤绳为系足"之句，谓此。

玉版桥王廷芳茶桌子最著，与双桥卖油糍之康大合本④，各用其技。游人至此半饥，茶香饼熟，颇易得钱。玉版桥乞儿二：一乞剪纸为旗，揭竹竿上，作报喜之词；一乞家业素丰，以好小曲荡

尽，至于丐，乃作男女相悦之词，为《小郎儿曲》。相与友善，共在堤上。每一船至，先进《小郎儿曲》，曲终继之以报喜，音节如乐之乱章⑤，人艳听之⑥。《小郎儿曲》即《十二月》《采茶》《养蚕》诸歌之遗，呢呢儿女语，恩怨相尔汝。词虽鄙俚，义实和平，非如市井中小唱淫靡媚亵可比。予尝三游珠江，近日军工厂有扬浜，问之土人，皆云扬妓有金姑最丽，因坐小艇子访之。甫闻其声，乃知为里河网船中冒作扬妓者。其唱则以是曲为土音，岭外传之，及于惠、潮，与木鱼、布刀诸曲相埒。郡中剞劂匠⑦多刻诗词、戏曲为利，近日是曲翻板数十家，远及荒村僻巷之星货铺⑧，所在皆有，乃知声音之道，感人深也。

[注释]

①卖卜：以占卜谋生。拆字：又称"测字""破字""相字"等，是中国古代的一种推测吉凶的方式，主要做法是以汉字加减笔画，拆开偏旁，打乱字体结构进行推断。　②国博：国子监博士。　③汪剑潭（1748~1826）：汪端光，字剑潭，仪征人。乾隆三十六年（1771）举顺天乡试。由国子监助教官广西南宁府同知，庆远、镇安府知府。著有《汪剑潭诗稿》《丛睦山房未刻诗稿》等。　④油糍（cí）：小吃。色泽金黄，皮圆发亮，皮馅分离，酥嫩可口。　⑤乱章：古代乐曲的最后一章。　⑥艳：喜爱。　⑦剞劂（jī jué）匠：谓书坊的刻工。剞劂，雕刻用的曲刀。⑧星货铺：犹杂货店。

[点评]

清人《竹西花事小录》是一本记载太平天国战争时期扬州风俗的文

人笔记，它的写作时间据书前小序为太平军战事爆发之后，序末所署"戊辰冬仲"为清同治七年，即公元1868年。作者说："古人千金买笑，而今则缠头之赠，有赏其工于'哭'者。南词中如《哭小郎》《哭孤孀》之类，向为江北擅场。二八佳丽，往往专能。"意思是，其时有一种社会风俗可以称为"千金买哭"，如《哭小郎》《哭孤孀》都是扬州小调中特别著名的，而"二八佳丽，往往专能"。《哭小郎》就是李斗此处所记《小郎儿曲》，属于扬州清曲的传统曲目。

李斗此处提及的"郡中剞劂匠多刻诗词、戏曲为利"，指的是扬州历史文化重要特色之一的扬州雕版印刷。

扬州是雕版印刷的发源地，是国内唯一保存全套古老雕版印刷工艺的城市。扬州雕版印刷技艺始于唐代，发展于宋元时期，兴盛于清代。唐穆宗长庆四年（824），诗人元稹为好友白居易诗集《白氏长庆集》作序，注云："扬越间多作书模勒乐天及余杂诗卖于市肆之中也。"此处所说"模勒"即刻印。清代扬州雕版印刷空前发展，仅扬州设立的官办刻书机构就有扬州诗局、扬州书局、淮南书局。当时扬州的刻书业中，官刻、家刻、坊刻和寺院刻经，四业皆盛，刻书数量众多，品质上乘，如前面提到的，被康熙御笔朱批盛赞"刻的书甚好"的《全唐诗》就是闻名天下的精品。扬州成为当时与苏州、南京并列的"江南三大刻书中心"之一。

野食谓之饷。画舫多食于野，有流觞、留饮、醉白园、韩园、青莲社、留步、听箫馆、苏式小饮、郭汉章馆诸肆，而四城游人又多有于城内肆中预订者，谓之订菜，每晚则于堤上分送各船。城内食肆多附于面馆，面有大连、中碗、重二之分。冬用满汤，谓之"大连"；夏用半汤，谓之"过桥"。面有浇头①，以长鱼②、鸡、猪为三鲜。大东门有如意馆、席珍，小东门有玉麟、桥园，西门有方

鲜、林店；缺口门有杏春楼，三祝庵有黄毛；教场有常楼，皆此类也。乾隆初年，徽人于河下街卖松毛包子，名"徽包店"，因仿岩镇街没骨鱼，面名其店曰"合鲭"③，盖以鲭鱼为面也。仿之者有槐叶楼火腿面。合鲭复改为坡儿上之玉坡，遂以鱼面胜。徐宁门问鹤楼以螃蟹胜。而接踵而至者，不惜千金买仕商大宅为之。如涌翠、碧芗泉、槐月楼、双松圃、胜春楼诸肆，楼台亭榭，水石花树，争新斗丽，实他地之所无。其最甚者，鳇鱼、车螯、班鱼④、羊肉诸大连，一碗费中人一日之用焉。

[注释]

①浇头：方言。浇在菜肴上用来调味或点缀的汁儿，也指加在盛好的主食上的菜肴。　②长鱼：黄鳝的别名。　③合鲭（zhēng）：语出《西京杂记》卷二："五侯不相能，宾客不得来往。娄护、丰辩，传食五侯间，各得其欢心，竟致奇膳，护乃合以为鲭，世称五侯鲭，以为奇味焉。"
④班鱼：形似河豚略小，背青色，有苍黑斑纹。

[点评]

费轩有云："扬郡面馆，美甲天下。"其《梦香词》云："扬州好，问鹤小楼前。入夏恰宜盘水妙，浸晨还喜过桥鲜。一箸值千钱。"盛赞扬州的面条。明朝《扬州府志》记载："扬州饮食毕侈，制度精巧，市肆百品……汤饼有温淘、冷淘或用诸肉杂河豚、虾、鳝为之。"具体言之，扬州的面条品种丰富，有阳春面、炒面、煨面、盖浇面等；食法有热食的、冷拌的；浇头有肴肉、鸡丝、猪肝、腰花、脆鳝、野鸭、野鸡；花样有干拌、宽汤、半汤、脆面、大养、免青、双咸等。

隋唐时，扬州已有多种面条；宋时，面条已制作得比较精细了；再经明代的发展，到了清代，扬州面条已名声大振。从李斗的这段记载来看，在乾隆年间，扬州已有十多种浇头面了。此外，还有"素面""裙带面"等种类。不过，李斗在这一段中有个误记，就是合鲭面用的是"五侯鲭"的典故，其实是鱼和肉的杂烩面，并非"以鲭鱼为面"。

朱自清《说扬州》有云："扬州又以面馆著名。好在汤味醇厚，是所谓白汤，由种种出汤的东西如鸡鸭鱼肉等熬成，好在它的厚，和啖熊掌一般。也有清汤，就是一味鸡汤。"这里道出了扬州的面条好吃的一个关键——制汤。俗话说："唱戏靠腔，厨师靠汤。"面条口味的好坏，在很大程度上取决于汤的质量，因为面条本身无太多的鲜味。扬州面条主要用汤为鸡汤、鱼汤、骨头汤等。另外，还有素汤，主要依靠蘑菇、笋之汁来增加鲜味。

卷十二　桥东录

荷浦薰风在虹桥东岸，一名江园。乾隆二十七年，皇上赐名"净香园"。御制诗二首，一云："满浦红荷六月芳，慈云大小水中央。无边愿力超尘海，有喜题名曰净香。结念底须怀烂缦①，洗心雅足契清凉。片时小憩移舟去，得句高斋兴已偿②。"一云："雨过净猗竹③，夏前香想莲。不期教步缓，率得以神传。几洁待题研，窗含活画船。笙歌题那畔，可入牧之篇④。"园门在虹桥东，竹树夹道，竹中筑小屋，称为水亭。亭外清华堂、青琅玕馆⑤，其外为浮梅屿。竹竟为春雨廊、杏花春雨之堂，堂后为习射圃，圃外为绿杨湾。水中建亭，额曰"春禊射圃"。前建敞厅五楹，上赐名"怡性堂"。堂左构子舍，仿泰西营造法⑥，中筑翠玲珑馆，出为蓬壶影。其下即三卷厅，旁为江山四望楼。楼之尾接天光云影楼，楼后朱藤延蔓，旁有秋晖书屋及涵虚阁诸胜。又有春波桥，桥外有来薰堂、浣香楼、海云龛、舣舟亭，桥里有珊瑚林、桃花馆，勺泉、依山二亭，由此入筱溪莎径，而至迎翠楼。

[注释]

①底须：何须，何必。　②高斋：高雅的书斋。常用作对他人屋舍的敬称。　③猗（yǐ）：通"倚"，依靠。　④牧之：指杜牧。　⑤青琅玕馆：《江南园林胜景图册》："青琅玕馆，亦江春别业。竹舫外，石笋林立，错置于长廊修竹间。春雨含滋，秋风响箨，自饶佳趣。乾隆四十五年（1780），皇上临幸，御制七言诗一首。"　⑥泰西：旧泛指西方国家。

[点评]

净香园，在扬州瘦西湖虹桥东岸，为清布政使衔江春所筑，一名江

园。乾隆年间改为官园，后赐名净香园。春波桥横跨园内夹河上，桥西是"荷浦熏风"景区，桥东为"香海慈云"所在。园内竹树夹道，竹中筑小屋，称为水亭。亭外筑清华堂、青琅玕馆，其外为浮梅屿。屿上建碑亭，供御赐"净香园"三字石刻。竹尽处为春雨廊、杏花春雨堂。堂后为习射圃、绿杨湾。水中建亭，亭额曰"春禊射圃"。圃前建五楹敞厅，乾隆赐名"怡性堂"。堂左构子舍五重，仿西洋营造法式。中筑翠玲珑馆，出为蓬壶影。其下即三卷厅，旁为江山四望楼。楼之尾与"天光云影"楼相连。旁有秋晖书屋及涵虚阁，阁外构小亭，置四屏风，嵌"荷浦熏风"四字。河东岸立"香海慈云"坊楔。由此下水门，入荷浦，浦建圆屋，屋左设板桥通来熏堂。桥外有浣香楼、海云龛、舣舟亭。桥里有珊瑚林、桃花馆与勺泉、依山二亭。由此入筱溪莎径，而至迎翠楼。楼南，即黄氏趣园锦镜阁所在。《江南园林胜景图册》云："净香园，即'荷浦薰风'，乃保障河最宽广处，江春重加浚治，遍植芙蕖，碧叶田田，一望无际。花时奇品异色，威风徐动，如和众香。乾隆二十七年（1762），蒙皇上赐今名，御书匾额，并御书'结念底须怀烂漫，洗心雅足契清凉'一联，又'竹喧归浣女，莲动下渔舟'一联。三十年，蒙赐御书'怡性堂'匾额，并'雨过净猗竹，夏前香想莲'。又赐御临董其昌《仿杨凝式大仙帖卷》一轴。四十五年，御制五言律诗一首，又御赐董其昌《畸墅诗帖》一卷。"嘉庆以后，江园荒废。

民国初，在江园旧址修建了纪念辛亥革命烈士熊成基的园林。《扬州览胜录》卷一："熊园在虹桥东岸瘦西湖上，与对岸之长堤春柳亭相对。其地为清乾隆时江氏净香园故址。邑人王茂如氏于民国二十年间募资兴筑，以祀革命先烈熊君成基。园基约占地三十亩，四周随地势高下围以短垣，并湖中浮梅屿旧址亦收入范围以内，占地亦约二十亩。园中面南筑缫堂五楹，以旧城废皇宫大殿材料改造，飞甍反宇，五色填漆，一片金碧，

照耀湖山，颇似小李将军画本。每当夕阳西下，殿角铃声与画船箫鼓轳相应答。其余亭台花木正在经营，他日落成，当为湖上名园之冠。"后因抗战爆发，建设终止。后渐荒芜。"文革"中，仅存飧堂，又圮。后在原址建扬州工人疗养院。

江园门与西园门衡宇相望[①]，内开竹径，临水筑曲尺洞房，额曰"银塘春晓"。园丁于此为茶肆，呼曰"江园水亭"，其下多白鹅。

清华堂临水，荇藻生足下[②]，联云："芰荷叠映蔚[③]谢灵运，水木湛清华谢混[④]。"堂后篔筜数万，摇曳檐际。左望一片修廊，天低树微，楼阁晻暖[⑤]；堂后长廊逶迤，修竹映带。由廊下门入竹径，中藏矮屋，曰"青琅玕馆"。联云："遥岑出寸碧[⑥]韩愈，野竹上青霄[⑦]杜甫。"是地有碑亭，御制诗云："万玉丛中一迳分，细飘天籁迥干云。忽听墙外管弦沸，却恐无端笑此君。"

接青琅玕馆之尾，复构小廊十数楹，额曰"春雨廊"。廊竟，广筑杏花春雨之堂，联云："明月夜舟渔父唱孟宾于[⑧]，隔帘微雨杏花香[⑨]韩偓。"今其堂已墟为射圃矣。

修廊之外，水中乱石漂泊，为浮梅屿，河至此分为二，杭大宗诗"才过虹桥路又叉"谓此[⑩]。屿上建碑亭，供奉石刻御赐扁"净香园"三字及"雨过净猗竹，夏前香想莲"一联。是屿丹崖青壁，眠沙卧水，宛然小瞩。

廊下开门为水马头，额曰"绿杨湾"。联云："金塘柳色前溪曲[⑪]温庭筠，玉洞桃花万树春[⑫]许浑。"门外春禊亭在水中，有小桥与浮梅屿通。联云："柳占三春色[⑬]温庭筠，荷香四座风刘威[⑭]。"

绿杨湾门内建厅事，悬御扁"怡性堂"三字及"结念底须怀烂缦，洗心雅足契清凉"一联。栋宇轩豁，金铺玉锁，前厂后荫。右靠山用文楠雕密菁^⑮，上筑仙楼，陈设木榻，刻香檀为飞廉^⑯、花槛、瓦木阶砌之类。左靠山仿效西洋人制法，前设栏楯，构深屋，望之如数什百千层，一旋一折，目炫足惧，惟闻钟声，令人依声而转。盖室之中设自鸣钟，屋一折则钟一鸣，关捩与折相应^⑰。外画山河海屿，海洋道路。对面设影灯，用玻璃镜取屋内所画影，上开天窗盈尺，令天光云影相摩荡^⑱，兼以日月之光射之，晶耀绝伦。更点宣石如车箱侧立，由是左旋，入小廊，至翠玲珑馆，小池规月，矮竹引风，屋内结花篱。悉用赣州滩河小石子，甃地作连环方胜式^⑲。旁设书椟，计四，旁开椟门，至蓬壶影。联云："碧瓦朱甍照城郭_{杜甫}^⑳，穿池叠石写蓬壶_{韦元旦}^㉑。"是地亦名西斋，本唐氏西庄之基，后归土人种菊，谓之唐村。村乃保障旧埂，俗曰唐家湖。江氏买唐村，掘地得宣石数万，石盖古西村假山之埋没土中者。江氏因堆成小山，构室于上，额曰"水佩风裳"。联云："美花多映竹_{杜甫}^㉒，无水不生莲_{杜荀鹤}^㉓。"是石为石工仇好石所作。好石年二十有一，因点是石^㉔，得痨瘵而死^㉕。

[注释]

①衡宇相望：形容住处相距很近，可以互相望见。又作"望衡对宇"。衡，用横木做门，引申为门。宇，屋檐下，引申为屋。　②荇（xìng）藻：多年生草本植物，叶子略呈圆形，叶子浮在水面，根生在水底，花黄色，蒴果椭圆形。　③芰荷叠映蔚：语出《石壁精舍还湖中作》诗。　④水木湛清华：语出《游西池》诗。谢混（？～412）：字叔源，

小字益寿，陈郡阳夏（今河南太康）人。出身于陈郡谢氏，善写文章，累官至尚书左仆射，袭爵望蔡县公，并娶晋陵公主为妻。东晋义熙八年（412），因党同刘毅，被刘裕诛杀。谢混工于诗，在晋末首倡山水诗，但仍受玄言诗影响，以致成就不大。　⑤晻暧（ǎn ài）：昏暗貌。此处指楼阁被绿荫掩映。　⑥遥岑出寸碧：语出《城南联句》诗。　⑦野竹上青霄：语出《陪郑广文游何将军山林》诗。　⑧明月夜舟渔父唱：语出《怀连上旧居》诗。孟宾于：字国仪，号群玉峰叟，连州（今广东连州）人。后晋天福九年进士。后归南唐，为滏阳令。迁水部郎中，致仕后隐居吉州（今江西吉安）玉笥山。有《金鳌集》，不传。《全唐诗》存其诗8首。　⑨隔帘微雨杏花香：语出《寒食夜有寄》诗。　⑩杭大宗（1695～1773）：杭世骏，字大宗，号堇浦，别号智光居士、秦亭老民、春水老人，仁和（今浙江杭州）人。雍正二年（1724）举人，乾隆元年（1736）举鸿博，授编修，官御史。乾隆八年（1743）因上疏言事，遭帝诘问，革职后以奉养老母和攻读著述为事。乾隆十六年（1751）得以平反，官复原职。晚年主讲广东粤秀和江苏扬州两书院。工书，善写梅竹、山水小品，疏澹有逸致。著有《道古堂集》《榕桂堂集》等。　⑪金塘柳色前溪曲：语出《罩鱼歌》诗。　⑫玉洞桃花万树春：语出《赠王山人》诗。

⑬柳占三春色：语出《太子西池二首》其二。　⑭荷香四座风：语出《早秋游湖上亭》诗。刘威：唐武宗会昌年间人。《全唐诗》存其诗27首。　⑮密箐：茂密的竹林。　⑯飞廉：亦作"蜚廉"，中国古代神话中的神兽，鸟身鹿头或者鸟头鹿身。　⑰关捩（liè）：能转动的机械装置。

⑱摩荡：摩擦动荡，激荡。语本《周易·系辞上》："是故刚柔相摩，八卦相荡。"孔颖达疏："阳刚而阴柔，故刚柔共相切摩更递变化也。"

⑲方胜式：两个菱形部分重叠相连的图形。　⑳碧瓦朱甍照城郭：语出《越王楼歌》诗。　㉑穿池叠石写蓬壶：语出《奉和幸安乐公主山庄应

制》诗。韦元旦：京兆万年（今陕西西安）人。擢进士第，补东阿尉，迁左台监察御史。与张易之为姻属。易之败，贬感义尉。后复进用，终中书舍人。与沈佺期友善。《全唐诗》《全唐诗补编》共存其诗12首，《全唐文》存其文1篇。生平事迹见《新唐书》卷二〇二、《唐诗纪事》卷一一。 ㉒美花多映竹：语出《奉陪郑驸马韦曲》其二。 ㉓无水不生莲：语出《送友游吴越》诗。 ㉔点：点缀，装点。指以石点景。 ㉕痨瘵（zhài）：肺结核病，俗称肺痨。

[点评]

　　龚平先生在《扬州民居与时俱进》中说："扬州盐商，大胆创新，自觉接受西方住宅文化的渗透和引导，在建筑的'中体西用'方面，率先走出了第一步。"这一点便可体现在怡性堂的建造上。李斗先点明"仿泰西营造法"的总体形象，接着开始大段的详细描述。概貌为"栋宇轩豁，金铺玉锁，前厂后荫"；"右靠山用文楠雕密菁，上筑仙楼，陈设木榻，刻香檀为飞廉、花槛、瓦木阶砌之类。左靠山仿效西洋人制法，前设栏楯，构深屋，望之如数什百千层，一旋一折，目炫足惧，惟闻钟声，令人依声而转。盖室之中设自鸣钟，屋一折则钟一鸣，关捩与折相应。外画山河海屿，海洋道路。对面设影灯，用玻璃镜取屋内所画影，上开天窗盈尺，令天光云影相摩荡，兼以日月之光射之，晶耀绝伦"。展现在人们眼前的，就像一幅色彩明朗、西洋风格突出的建筑油画。

　　园中的西山叠石也很引人注目。仇好石是当时的造园名家，本书卷二称赞这个作品"藉藉人口"。其所用堆山的石头，是从地下挖出的数万宣石，故而能垒出"如车厢侧立"的效果。虽然此叠石名盛一时，可是仇好石"因点是石，得痨瘵而死"，英年早逝，诚为可叹。

怡性堂后竹柏丛生。取小径入圆门，门内危楼切云，名曰"江山四望楼"。联云："山红涧碧纷烂缦^①韩愈，竹轩兰砌共清虚_{李咸用}^②。"

涵虚阁在江山四望楼之左，凡四间，后窗在绿杨湾之小廊内，游人多憩息于此。联云："圆潭写流月_{孙逖}^③，花岸上春潮_{清江}^④。"

天光云影楼在江山四望楼之尾，曲尺相接，楼下不相通，而楼上相通。联云："檐横碧嶂秋光近^⑤_{吴融}，波上长虹晚影遥^⑥_{罗邺}。"

秋晖书屋在天光云影楼左一层，为江山四望楼后第一层，制如卧室，游人多憩息于此。联云："诗书敦宿好^⑦_{陶潜}，山水有清音^⑧_{左思}。"江园最胜在怡性堂后，曩尝作游记一首，因附录之。记云："辛卯七月朔^⑨，越六日乙巳^⑩，客有邀余湖上者。酒一瓮、米五斗，铛三足、灯二十有六、挂棋一局、洞箫一品，篙二手，客与舟子二十有二人，共一舟，放乎中流。有倚槛而坐者，有俯视流水者，有茗战者，有对弈者，有从旁而谛视者^⑪，有怜其技之不工而为之指画者，有撚须而浩叹者，有讼成败于局外者，于是一局甫终，一局又起，颠倒得失，转相战斗。有脱足者，有歌者、和者，有顾盼指点者，有隔座目语者，有隔舟相呼应者；纵横位次，席不暇暖^⑫。是时舟入绿杨湾，行且住，舍而具食。食讫，客病其嚣^⑬，戒弈，亦不游，共坐涵虚阁各言故事。人心方静，词锋顿起，举唐宋小说志异诸书，尽入麈下^⑭。自庞眉秃发以至白晰年少^⑮，人如其言而言如其事。又有寓意于神仙鬼怪之说，至于无可考证，耀采缤纷。或指其地神其说曰：'某时某事，吾先人之所闻也；某乡某井，吾童子时所亲见也。'纂组异闻^⑯，网罗轶事，猥琐赘余^⑰，丝纷栉比^⑱，一经奇见而色飞，偶尔艳聆而绝倒。乃琐至歈曲谐谑^⑲，

释梵巫咒，傩逐伶倡⑳，如擎至宝，如读异书，不觉永日易尽㉑。是时夕阳晚红，烟出景暮，遂饮阁中。酒三巡，或拇战㉒，或独酌，或歌，或饭，听客之所为。酒酣耳热，箫声于于㉓，牵牛相与摇艇入烟波中。两岸秋花，衰红自矜㉔。暮云断处，银河水浅，牵牛相与。芳草为萤，的历照人㉕；哀蝉恋树，咽夜互鸣。新月无力，易于沉水；夜静山空，扁舟容与㉖。灯火灿烂，菱蔓不定；竹喧鸟散，曙色欲明。寺钟初动，舟中人皆有离别可怜之色。今夕何夕？盖古之所谓七夕也。归舟共卧于天光云影楼下。七夕既尽，八日复同登天光云影楼，不洗盥，不饮食，不笑语，仰首者辄负手，巡檐者半摇步㉗，倚栏者皆支颐㉘，注目者必息气，欠伸者余睡情，箕踞者多睥睨，各有潇洒出尘之想。"

[注释]

①山红涧碧纷烂缦：语出《山石》诗。 ②竹轩兰砌共清虚：语出《题刘处士居》诗。李咸用：生卒年不详。陇西（今甘肃临洮）人。曾应辟为推官，仕途不达，遂寓居庐山等地。工诗，尤擅乐府、律诗。《全唐诗》存诗3卷。 ③圆潭写流月：语出《葛山潭》诗。孙逖（696~761）：河南巩县人。唐玄宗开元二年（714）登文藻宏丽科，历任刑部侍郎、太子左庶子、少詹事等职。卒谥"文"。原有文集20卷，已散佚。《全唐诗》存其诗1卷。 ④花岸上春潮：语出《送坚上人归杭州天竺寺》诗。清江：唐代浙江诸暨若邪云门寺僧。生卒年及姓氏均不详。大约公元775年前后在世。会稽（今浙江绍兴）人。擅诗文，与名僧清昼齐名，称"会稽二清"。有诗20余首，编为1卷，收入《全唐诗》。 ⑤檐横碧嶂秋光近：语出《秋日经别墅》诗。 ⑥波上长虹晚影遥：语出《闻友人

入越幕因以诗赠》诗。　⑦诗书敦宿好：语出《辛丑岁七月赴假还江陵夜行涂口》诗。　⑧山水有清音：语出《招隐》其一。　⑨辛卯：乾隆三十六年。即公元1771年。　⑩越六日乙巳：初七到初八。　⑪谛视：仔细察看。　⑫席不暇暖：指连座席还没有来得及坐热就起来了。形容很忙，连多坐一会儿的时间都没有。　⑬病：不满，责备。嚚：吵闹，喧哗。

⑭尽入麈（zhǔ）下：都在闲谈话语之中。麈，古人在闲谈时用于驱赶蚊虫的一种工具，多用兽毛制成。　⑮庞眉：眉毛黑白杂色，形容老貌。⑯纂组：搜集编撰。　⑰猥琐赘余：繁杂琐细。　⑱丝纷栉比：像丝一样纷繁，像梳齿一样排列。形容纷繁罗列。　⑲歈（yú）：歌。"歈"原作"歈"，然字书无此字，似应为"歈"。　⑳傩（nuó）逐：指驱逐疫鬼仪式中唱的歌。　㉑永日：长日，漫长的白天。　㉒拇战：猜拳。中国民间饮酒时一种助兴取乐的游戏。酒令的一种。两人同时出一手，各猜两人所伸手指合计的数目，以决胜负。　㉓于于：相连不绝。　㉔衰红：凋谢的花。　㉕的历：光亮、鲜明貌。　㉖容与：随水波起伏动荡貌。　㉗巡檐：来往于檐前。　㉘支颐：以手托下巴。

[点评]

　　此为李斗撰写的一则游记，王伟康先生拟为《江园游记》。这是一篇文情并茂之作，生动地记述了作者和朋友辛卯（1771）七月初六、初七、初八三天的泛舟游湖经历，通过这则游记，我们不但可以亲临其境般地了解当时扬州百姓的游乐习俗、游乐方式、游船设施等情况，还能真切感受古人"七夕"的心语，读来别有情趣。

　　涵虚阁外构小亭，置四屏风，嵌"荷浦薰风"四字。过此即珊瑚林、桃花馆。对岸即来薰堂、海云龛，而春波桥跨园中内夹河。

桥西为荷浦薰风，桥东为香海慈云①。是地前湖后浦，湖种红荷花，植木为标以护之；浦种白荷花，筑土为堤以护之。堤上开小口，使浦水与湖水通。上立枋楔②，左右四柱，中实"香海慈云"之额，为尹相国继善所书。

来薰堂在春波桥东，前湖后浦，左为荣，右靠山。入浣香楼，堂中联云："烟开翠扇清风晓③许浑，日暖香阶昼刻移羊士谔④。"楼中联云："谷静秋泉响⑤王维，楼深复道通柴宿⑥。"

香海慈云枋楔，立于外河东岸。由枋楔下水门，入荷浦，中设档木，通水不通舟。浦中建圆屋，屋之正面对水门，左设板桥数折，通来薰堂，屋上有重屋，窗棂上嵌合"海云龛"三字。屋中供观音像，坐菡萏，有机棙如转轮藏⑦，朱轮潜运，圜转如飞⑧。联云："高座登莲叶慧净⑨，晨斋就水声法照⑩。"龛上供千手眼大士像。二臂合掌，余擎莲花、火轮、剑、杵、铜、槊，并日月轮火焰之属；身着裓裟，金碧错杂，光彩陆离。联云："紫云成宝界郑愔⑪，彩舫入花津⑫权德舆。"昔金棕亭诗云"慈云一片香海中"谓此。

舣舟亭，浦中小泊地也。联云："阶墀近洲渚⑬高适，来往在烟霞方干⑭。"

涵虚阁之北，树木幽邃，声如清瑟凉琴。半山槲叶当窗槛间，影碎动摇，斜晖静照，野色运山，古木色变，春初时青，未几白，白者苍，绿者碧，碧者黄，黄变赤，赤变紫，皆异艳奇采，不可殚记⑮。颜其室曰"珊瑚林"。联云："艳彩芳姿相点缀⑯权德舆，珊瑚碧树交枝柯⑰韩愈。"由珊瑚林之末，疏桐高柳间，得曲尺房栊⑱，名曰"桃花池馆"。联云："千树桃花万年药⑲元稹，半潭秋水一房

山李洞[20]。"北郊上桃花，以此为最，花在后山，故游人不多见。每逢山溪水发，急趋保障湖，一片红霞，汩没波际[21]，如挂帆分波，为湖上流水桃花一胜也。

[注释]

①香海慈云：扬州北郊"二十四景"之一，旧址在今四桥烟雨之锦镜阁南，已无遗迹可寻。《江南园林胜景图册》："香海慈云，布政使衔江春于河浦之北置水栅，榜曰'香海慈云'，内涵碧沼，广盈数亩，中有'海云龛'，奉大士像。南有'来薰堂'，堂之东有春波桥。"　②枋楔：即乌头门。上施乌头（黑色瓦筒），不用屋盖，在两夹门柱之间装下有两扇障水板，上有成偶数的棂条，并用承棂串的门。一般用作住宅、祠庙的外门。　③烟开翠扇清风晓：语出《秋晚云阳驿西亭莲池》诗。　④日暖香阶昼刻移：语出《春日朝罢呈台中寮友》诗。羊士谔（约762~819）：泰安泰山（今属山东）人。唐德宗贞元元年（785）进士，顺宗时，累至宣歙巡官。为王叔文所恶，贬汀州宁化尉。宪宗元和，宰相李吉甫知奖，擢为监察御史，掌制诰。后以与窦群、吕温等诬论宰执，出为资州刺史。《全唐诗》录其诗1卷。　⑤谷静秋泉响：语出《东溪玩月》诗。　⑥楼深复道通：语出《初日照华清宫》诗。柴宿：生卒年、籍贯皆不详。唐宪宗元和元年（806）中才识兼茂明于体用科。事迹见《唐会要》卷七十六。《全唐诗》存诗2首。　⑦机棙（lì）：犹机关。　⑧圜（huán）转：旋转。　⑨高座登莲叶：语出《和琳法师初春法集之作》诗。慧净（578~?）：唐代高僧。真定（今河北正定）人，俗姓房。十四岁出家，研习《大智度论》及其余经部。著有《盂兰盆经疏》《弥勒成佛经疏》《杂心论疏》等。　⑩晨斋就水声：语出《送无著禅师归新罗》诗。法照（747~821）：俗姓张，佛教净土宗第四代祖师，兴势县（今陕

西洋县）人。少时舍家为僧，游庐山、衡山。唐大历二年（767），在衡州（今湖南衡阳）云峰寺，师从承远长老。大历四年（769），于衡州湖东寺起五会念佛道场，作五会念佛法事，念佛，修净土法门。821年在长安圆寂，后被谥为大悟禅师。　⑪紫云成宝界：语出《奉和幸大荐福寺》诗。郑愔（？~710）：字文靖，河北沧县（今属沧州）人。武后时，被张易之兄弟荐为殿中侍御史，张易之下台后，被贬为宣州司户。唐中宗时，任中书舍人、太常少卿，与崔日用、冉祖雍等依附武三思，人称"崔、冉、郑，辞书时政"。唐中宗景龙三年（709）二月，升任宰相；六月，因贪赃贬为江州司马。翌年谯王李重福谋划叛乱，预推重福为天子，愔自任右丞相。不久败亡，被诛。　⑫彩舫入花津：语出《杂言和常州李员外副使春日戏题十首》其六。　⑬阶墀近洲渚：语出《同韩四、薛三东亭玩月》诗。　⑭来往在烟霞：语出《詹碏山居》诗。方干（836~903）：字雄飞，号玄英，睦州青溪（今浙江淳安）人。每见人设三拜，曰礼数有三，时人呼为"方三拜"。爱吟咏，深得师长徐凝的器重。一次，因偶得佳句，欢喜雀跃，不慎跌破嘴唇，人呼"缺唇先生"。擅长律诗，清润小巧，且多警句。其诗有的反映社会动乱，同情人民疾苦；有的抒发怀才不遇、求名未遂的感怀。《全唐诗》存其诗6卷。　⑮殚记：即不能全部记录下来。殚，极尽、竭尽。　⑯艳彩芳姿相点缀：语出《马秀才草书歌》诗。　⑰珊瑚碧树交枝柯：语出《石鼓歌》诗。　⑱房栊：泛指房屋。　⑲千树桃花万年药：语出《刘、阮妻二首》其二。　⑳半潭秋水一房山：语出《山居喜友人见访》诗。李洞（约819~约903）：字才江，京兆人，蔡王李房冈十一世孙。慕贾岛为诗，铸其像，事之如神。时人但诮其僻涩，而不能贵其奇峭，唯吴融称之。昭宗时不第，游蜀卒。存诗三卷。　㉑汩没：沉没，沦落。

在净香园中，"春波桥跨园中内夹河"，桥西为荷浦熏风，桥东为香海慈云。当年的"荷浦熏风"牌坊立于夹河的东岸，那里有水荡，通水而不通舟。荡中建有圆形房屋，正对水门，左边有板桥，通往来薰堂。来薰堂的上面建有小阁，就是海云龛。里面供奉的观音，坐在莲花座上。莲花座下有机关，一触机关，莲花就旋转如飞。《平山堂图志》曾描写说，海云龛供奉着观音大士像，乾隆帝南巡时来此，曾赏赐来自西域的名香。当时，"龛在水中，四面白莲花围绕，龛前跨谁建坊，颜其桓曰'香海慈云'"。

江园中勺泉，论水者皆弗道。不知保障湖中皆有泉，其味极甘洌，故今东城水船，皆取资于此。勺泉本在保障湖心，江氏构亭，穴其上，上安辘轳，下用阑槛，园丁游人，汲饮是赖。后因旁筑土山，岁久遂随地脉走入湖中，而亭中之井骎矣[1]。

由倚山亭之北，筑墙十数丈，中种梧竹，颜曰"藤蹊竹径"。盖至此夹河已会于湖，于湖口构迎翠楼。联云："金涧流春水[2]王昌龄，虹桥转翠屏[3]宋之问。"黄园之锦镜阁，即在楼南。

[注释]

①骎（yuān）：枯竭。《广韵》："骎，井无水。"　②金涧流春水：语出《留别武陵袁丞》诗。　③虹桥转翠屏：语出《游云门寺》诗。

[点评]

勺泉的独特之处在于，本在湖心，但是"岁久遂随地脉走入湖中"。

这一点恰与镇江中泠泉，有类似处。薛福成《中泠泉真迹》云："中泠泉在金山下，金山本在江南岸。……厥后，长江愈趋而南，金山既在江中，而中泠泉遂不可得见。"

　　江方伯名春，字颖长，号鹤亭，歙县人。初为仪征诸生，工制艺，精于诗，与齐次风①、马秋玉齐名②。先是，论诗有"南马北查"之誉，迨秋玉下世，方伯遂为秋玉后一人。体貌丰泽，美须髯，为人含养圭角③，风格高迈，遇事识大体。居南河下街，建随月读书楼，选时文付梓行世，名《随月读书楼时文》。于对门为秋声馆，饲养蟋蟀，所造制沉泥盆④，与宣和金饯等⑤。徐宁门外隙地以较射，人称为江家箭道⑥。增构亭榭池沼，药栏花径，名曰"水南花墅"。乾隆己卯，芍药开并蒂一枝，庚辰开并蒂十二枝，枝皆五色。卢转使为之绘图征诗，钱尚书陈群为之题"袭香轩"扁⑦。自著有《水南花墅吟稿》。东乡构别墅，谓之"深庄"，著《深庄秋咏》。北郊构别墅，即是园。有黄芍药种，马秋玉为之征诗。丁丑改为官园⑧，上赐今名。移家观音堂，家与康山比邻，遂构康山草堂。郡城中有"三山不出头"之谚：三山谓巫山、倚山、康山是也。巫山在禹王庙，倚山在蒋家桥今茶叶馆中，康山即为是地，或称为康对山读书处⑨。又于重宁寺旁建东园，凡此皆称名胜。方伯以获逸犯张凤⑩，钦赏布政使秩衔；复以两淮提引案就逮京师⑪，获免。曾奉旨借帑三十万⑫，与千叟宴⑬，其际遇如此。方伯死，泣拜于门不言姓氏者，日十数人。或比之陈孟公之流⑭，非其伦也。子振鸿⑮，字颉云，好读书，长于诗。江氏世族繁衍，名流代出，坛坫无虚日⑯。奇才之士，座中常满，亦一时之盛也。

[**注释**]

①齐次风（1703~1768）：齐召南，字次风，号琼台，晚号息园，浙江天台人。清代地理学家。幼有神童之称，精于舆地之学，又善书法。著有《水道提纲》《宝纶堂集古录》《宝纶堂文钞诗钞》等。 ②马秋玉：即马曰琯。 ③含养圭角：为人处事含怀不露。含养，包容养育。圭角，圭的棱角。泛指棱角、锋芒。圭，玉器。《礼记·儒行》"毁方而瓦合"句下孔颖达正义："圭角谓圭之锋铓有楞角，言儒者身恒方正，若物有圭角。" ④沉泥盆：即紫砂盆。 ⑤宣和金饯：北宋宣和年间制作的一种蟋蟀盆。 ⑥箭道：练习射箭的场所。 ⑦钱尚书陈群：钱陈群（1686~1774），字主敬，号香树，又号集斋、柘南居士，浙江嘉兴人。康熙六十年（1721）进士，历任翰林院编修、顺天学政、刑部侍郎等职，加太子太傅衔。雍正时，因赴陕西等地宣谕讲经，安抚百姓，雍正夸奖其为"安分读书人"。著有《香树斋文集》《香树斋诗集》等。 ⑧丁丑：乾隆二十二年（1757），乾隆第二次南巡时江春将江园进献，江园改为官园，江春得赐奉宸苑卿衔。 ⑨康对山（1475~1540）：康海，字德涵，号对山、沜东渔父，陕西武功人。明弘治十五年（1502）状元，任翰林院修撰。武宗时宦官刘瑾败，因名列瑾党而免官。以诗文名列"前七子"之一。所著有诗文集《对山集》、杂剧《中山狼》、散曲集《沜东乐府》等。相传，康海落职后客扬州，宴饮、弹琵琶于此。 ⑩逸犯：逃犯。乾隆三十一年（1766），太监张凤盗窃宫内金册后逃至宫外，乾隆曾下诏各地通缉张凤。张凤隐姓埋名流窜半年多后，逃至扬州江春处。江春与扬州营游击白云上设计方案，于酒宴上将他擒获。因此，乾隆赐江春布政使衔，荐至一品赏戴孔雀翎，成为当时盐商中仅有的一枝孔雀翎。 ⑪"复以"句：乾隆三十三年（1768）发生"两淮盐引案"。历任盐政受贿作弊，致使历年盐

商未缴提引余息银达数十万之巨。案发，盐商江春、黄源德、徐尚志、黄殿春、程谦德、江启源等被逮。袁枚曾述此案："公（江春）慨然一以身当，廷讯时唯叩头引罪，绝无牵引。上（乾隆）素爱公，又嘉其临危不乱，有长者风，特与赦免。其他盐政诸大吏伏欧刀，而公与群商拜恩而归。""欧刀"为刑人之刀，当时被处死的盐政为高恒、普福；盐运使卢见曾被革职死在狱中，其亲戚纪昀因漏言而革职，远戍新疆；刑部郎中王昶也因通风报信受谴。 ⑫"曾奉"句：指乾隆三十六年（1771），"上知公贫，赏借帑三十万，以资营运"。帑，国库的钱财，公款。 ⑬千叟宴：清帝康熙、乾隆等为笼络臣民而举行的盛大皇家御宴，因赴宴者均为老人，故称之。千叟宴最早始于康熙，盛于乾隆时期，在清代共举办过 4 次。 ⑭陈孟公（？～25）：陈遵，字孟公，杜陵（今陕西西安）人。封嘉威侯。嗜酒，略涉传记，赡于文辞。王莽奇其材，起为河南太守，复为九江及河内都尉。 ⑮振鸿：江振鸿，一字文叔，一作字吉云，又字成叔。官候补道。工草书，善诗古文词，尤工山水、花卉，颇自矜重，不轻为人染翰。著有《鹦花馆诗钞》等。江春死后，到清嘉庆六年（1801），嘉庆皇帝又因其"资本未充"，赏借 5 万两白银作其运营盐业资本。 ⑯坛坫（diàn）：指文人集会或集会之所。

[点评]

江春（1721～1789），出身盐商世家，他的祖父"担囊至扬州"，"用才智理盐策"，"数年积小而高大"，成为两淮盐商的中坚人物。江春的父亲江承瑜也从事盐业经营，为两淮总商之一。江春自幼接受良好的教育，曾拜王步青和筱园主人程梦星为师，也曾拜皖怪怀宁睡儿夏衡瞻为师。他22 岁那年参加乡试考举人，名落孙山。虽未中举，其聪明才智却在商界得以施展。他弃文从商，协助父亲经营盐业，父亲去世不久，江春接任两

淮总商。民国《歙县志》称其"练达明敏,熟悉盐法,司鹾政者咸引重,推为总商。才略雄骏,举重若轻,四十余年,规画深远"。在任四十余年,与盐院运司官员交结,获利甚巨,累积资本白银百万两以上,成为两淮盐商中的巨头。

嘉庆《两淮盐法志》载:自乾隆十三年(1748)至六十年(1795),两淮盐商因军费之需,即捐银1510万两;而乾隆三十八年(1773)至四十九年(1784),江春与盐商"急公报效",输将巨款竟达1120万两。"每遇灾赈,河工、军需,百万之费,指顾立办,以此受知高宗纯皇帝。"乾隆六次南巡,每过扬州,接驾诸多事宜皆由江春操办,江春操持惟谨,而终始略无差讹。弘历帝龙心大悦,自谓"行在以来,莫若扬州适意者"。乾隆五十年(1785),朝贺皇上五十年登基大典,江春等进奉白银100万两,春奉邀与赴乾清宫之"千叟会",承恩御宴,受锡杖。此会50年始一遇,与会者3900余人,规模之大,恩遇之隆,举世罕见。

建有是园、东园、水南花墅、康山草堂及随月读书楼等多处名所。善属文,工于诗,与程梦星齐名。喜吟咏,好藏书,广结纳,文人学士咸乐与游,一度主持淮南风雅,著有《黄海游录》《随月读书楼诗集》《随月读书楼时文》等。

、乾隆三十六年(1771),以江春"家产消乏",帝赏借皇帑30万两;乾隆五十年(1785),又赏借皇帑25万两,按一分起息。乃至嘉庆六年(1801),其子振鸿"资本未充",又蒙赏借白银5万两。时谓江春以布衣上交天子,泽及子孙,"同业中无不以为至荣焉"。

江昉,字旭东,号砚农,又号橙里。方伯之弟。家有紫玲珑馆。工词,著有《随月读书楼词钞》《练湖渔唱》若干卷。子振鹭,字起堂,工词。

江立，字玉屏，初名炎、字圣言，号云溪。工词，与昉齐名，称"二江"，为厉樊榭高足。王兰泉侍郎为刻其遗集①。子安，字定甫，工诗。

江兰，字芳谷，号畹香，官巡抚。工诗文，有集。弟蕃，字君佐，号春圃，居扬州，购黄氏容园以为觞咏之地。弟芯，字芬扬，工诗歌，熟于盐策。其子侄士相，字得禄，工诗，鉴别书画古器；士杕、士梅业儒②。

江晟，字聿亭，号平西。少喜乘马，足迹遍天下。晚年与安琴斋制车轮辀，皆仿古制，尺寸不失，用两人前后驾引，上张帷幕枕衾，称巧构。遂因琴斋之字，西平之号，名"平安车"。汪昌言写貌，方士庶绘图③、刻石，传为盛迹。江振鹍，字岷高，工诗画。

江昱，字宾谷。工诗文，精于金石，著有《诗集韵歧》《潇湘听雨录》。

江恂，字禹九，号蔗畦，官芜湖道。工诗画，收藏金石书画，甲于江南。子德量，号秋史，乾隆庚子榜眼④，官御史。好金石，尽阅两汉以上石刻，故其隶书卓然成家，所书《武安王庙碑》，笔力遒劲。善画人物，得古法。死之前一年，忽以端石数寸许作汉碑式，嘱其弟墨君镌其姓氏爵里，笔画精妙，时以为识。德地字墨君，布衣。

江炳炎，字砚南，号冷红，徽州籍，居浙江。诗、字、画称三绝。

江增，字兆年，号臞生。性好山水，于黄山下构卧云庵自居。制茶担以济胜⑤，行列甚都⑥，名曰"游山具"。刳柳木令扁⑦，以绳系两头担之，谓之"扁担"。蒙以填漆⑧，上书庵名。担分两头，

每一头分上中下三层：前一头上层贮铜茶酒器各一。茶器围以铜，中置筒，实炭；下开风门，小颈环口修腹，俗名"茶鎗"⑨；酒器如其制，而上覆以铜，四旁开宝，实以酒插，名曰"酒鎗"，俗呼为"四眼井"。旁置火箸二，小夹板二，中夹卧云庵五色笺，小落手袖珍诗韵一，砚一，墨一，笔二。中层贮锡胎填漆黑光面盆，上刺庵名。浓金填掩雕漆茶盘一，手巾二，五色聚头扇七⑩。下层为棂，贮铜酒插四，瓷酒壶一，铜火函一，铜洋罐一，宜兴砂壶一，烟合一。布袋一，捆炭作橐⑪，置之袋中，此前一头也。后一头上层贮秘色瓷盘八⑫。中层磁饮食台盘三十，斑竹箸一十有六，锡手炉一，填漆黑光茶匙八，果叉八，锡茶器一。取火刀石各一，截竹为筒，以闭火。下层贮铜暖锅煮骨董羹，傍列小盘四，此后一头也。外具干瓠盛酒为瓢赏⑬，截紫竹为箫，以布捆老斑竹烟袋，并挂蒲团大小无数于扁担上。江郑堂为之作《游山具记》。每一出游，湖上人皆知为曜生居士来也。

江士珏，字荔田，居徽州。善鼓琴，能擘窠书，精于刻石。住黄山数十年，号天都山人。常于山中悬崖令采炭人缒己⑭，下临万丈，于崖壁上刻方丈大字，或曰"荔田读书处"，或曰"荔田弹琴处"，不一而足。始信峰有山人琴台。乾隆乙卯来扬⑮，寓桃花庵半年。

方贞观，字南塘，安徽桐城人。鹤亭方伯延之学诗字，寓秋声馆二十年，论诗多补益。有小行楷唐诗十二帙，方伯刊于石。

阮元，字芸台，号伯元，仪征人。方伯甥孙，家公道桥。乾隆己酉进士⑯，官侍郎。工隶书，经学深邃。尝分校《石经仪礼》，著《石经校勘记》三卷，又《考工车制图考》二卷、《大戴礼注》

《毛诗补笺》若干卷。

熊之勋，字清来，江宁人。工诗善书。其家有"小西湖"之胜。与方伯为戚，常居康山草堂。

林道源，字仲深，号庚泉，安徽天长县人。方伯之表甥。性豪迈，善骑射。工诗，不存稿，阮侍郎伯元尝欲裒辑之⑰，未全也。居是园十年，旧时为盐务水巡，后经裁去。尝落魄，冬无裘衣，或以数十金赠；故旧巡役以饥故向林乞，林慨然以金市纸，穷日夜画兰百余幅，且画且题，散给令易钱。其轻财重气谊，大率类此。

罗士珏，字庭珠，号雪香，方伯内侄。工诗善书，古帖搜摩极富。

王步青，字罕皆，号己山，金坛人。进士，官翰林。精于制艺，主安定书院时，方伯师事之。

沈大成，字学子，号沃田，松江华亭人。父裔堂，字韩城。官青县时，河工欲尽用民力⑱，遂自经死⑲，以护青人。大成，邑诸生，通经吏百家之书，与惠栋友善，栋称其学，一物一事，必穷其源。著有《学福斋集》。

黄裕，字北垞，江都人。工诗，著《金竹居诗存》，收绝句三百首。死于真州⑳，汪晓岩收恤之。

施安，字竹田，杭州钱塘人。好交游，广声气，连船并矕，促席题襟㉑，风格在孟、信之间㉒。工诗，著《篯舫集》。善隶书，为方伯书"随月读书楼"额。

吴献可，太仓州人。梅村之孙，西斋之子。通经史，究名法之学，方伯延于家二十年。子完夫，工镌印，琢砚，极奇巧之技。

谷丽成，苏州人。精宫室之制，凡内府装修由两淮制造者，图

样尺寸，皆出其手。

潘承烈，字蔚谷，亦精宫室装修之制，而画得董、巨天趣㉓。

郭尚文，字霞峰，江都县人。少以笔墨游公卿间，方伯延之管理文汇阁所贮书籍。其人爱作诗，好宾客。

顾廉，字又简，苏州人。精鉴识古器。慕蒋某之学，延于家为幼子课读。有古玉值万金，蒋失手碎之，又简不顾而去，亦终不问。蒋多逋负㉔，出数千金代偿之。由贫困起家，而能慷慨若是，有识者服焉。

寿腹公，号菊士，浙江会稽人。方伯总办东巡，差菊士任其事。时朱思堂都转守太安，事多繁剧，菊士为之谋画，朱深服其才。

吴履黄，徽州人，方伯之戚。善培植花木，能于寸土小盆中养梅，数十年而花繁如锦。

赵鸿远，字仰葵，苏州人。医，能治奇疾。有患鹤膝风者㉕，膝盖已迁于旁，诸医以治八味丸不效㉖，皆束手。仰葵诊视，细询其自幼至壮起居嗜好，遂于八味丸加细辛三分㉗，服二帖而骨正；又进，而痛渐止；六剂而愈。或询其故？赵曰："此风在三阴㉘，非虚症也。八味达三阴，不能去风，得细辛逐风，故得愈也。"其他类此。

汪彦超亦精于医。有患风疾者，诸医莫治，延彦超诊之。彦超笑曰："用疏风散者不错㉙，加以破蕉篷边为引㉚，则愈矣。"试之果然。

李钧，字振声，精仲景法㉛。方伯族人患伤寒，见阳明症㉜，时医治以寒剂，延月余，殆甚。方伯延钧诊之，曰："此寒症也，

宜温中③。"用附子一两，服则病益剧，欲绝。钧曰："剂轻故，加附子至二两，与人参二两同服。"众医难之。钧曰："吾自见及，试坐此待之如何？"力迫之服，至明日霍然矣。谓诸医曰："病之寒热，辨于脉之往来，此脉来动而去滞，知其中寒而外热。仲景所已言，诸君未见及耳。"所著有《金匮要略注》，多发前人所未发。

陈撰，字玉几，号楞山，浙江钱塘人。自言鄞人③，家世系出勾甬㉟。性孤洁，举博学鸿词不就。工诗，著《绣铗秋吟集》。秋无师承，画绝摹仿。张浦山征君录之于《画征录》。晚年无子，方伯为筑寿藏南屏之阳。女嫁于南徐许滨。滨字谷阳，号江门，丹阳人，画入神品，与撰同馆方伯家。女死，翁婿意见遂不侔。

康焘，字石舟，号天笃山人，又号茅心道人，又号莲蕊峰头不朽人，浙江钱塘人。画山水花卉翎毛，书法尤精，年七十能作蝇头小楷。

徐麟趾，字荔村，秀水人。工诗。为尹元长制军所知，晚居康山草堂。

金兆燕，字钟樾，号棕亭；全椒人。蒋宗海，字春农，丹徒人。皆馆于秋声馆。

程兆熊，字孟飞，号香南，又号枫泉、澹泉、寿泉、小迂，仪真人。工诗词，画笔与华嵒齐名。书法为退翁所赏，扬州名园甲第，榜署屏障，金石碑版之文，皆赖之。早年受知于高制军晋，巡盐御史恒，为之写《固哉亭集》。晚居随月读书楼。子法，字宗李，号砚红，书法得其家传，画画眉尤精。

黄树谷，字松石，杭州仁和人。官学博㊱，精于篆隶。子易，字小松，传其书法。

陆飞，字筱饮，浙江仁和人。乾隆壬午解元[37]，博学工诗。

汪舸，字可舟，歙县人。诗学黄涪翁[38]，尝校定《山谷集》并《山中白云词》。著有《嵝崿山人诗》。子大酉[39]，字中也，号雪礓。师事陈玉几、厉樊榭、江冷红，鉴赏古画及铜玉器，得秘法。

黄溱，字正川，号山曜，扬州人。画法方洵远，与项佩鱼齐名。

陈起文，字退山，江都人。工篆隶。

叶天赐，字孔章，号韵亭，又号谁庄，仪真人。工诗，书运中锋，法钟、王，多逸趣。广交游，户外之履常满。居缺口门街路北鸿文、崇德二巷之间，题其门曰："高风崇德，大雅鸿文。"方伯治事多资之。尝随方伯议公事某所，众胁方伯将作花押[40]，天赐栗阶夺笔捽之[41]。众问为何如人卤莽至此？叶大呼曰："吾啗江之饭，所以报之者在此时也。"江亦出门去，事赖以不失。

李肇辅，字相宜，号于亭，江都人。工诗。

常执桓，字友伯，江都人。善书法章草。

乔伸怀，字有佳，江都人。工诗。

杨维新，字莲坡，江都人。性醇朴，工诗。

鲍元标，字云表，歙县人。少孤力学，工小楷书。为人谦谨敦睦，不轻言笑，凡五服内妇女以节孝称者，捐资请旌建坊不一。尝过市见古箫，欣然买之，众以为异，暇则吹之，五日而能成调，不一月且精。自此凡音律入耳者，皆知其优劣。

徐柱，字桐立，号南山樵人，徽州人。工画，得小师嫡派。

黄大笙，字诗六，精音律。能左手临孙过庭《书谱》，作反字，背观毫发无异。自出新意白描《水浒传》人物。

文起，字鸿举，江都人。博学，精于工程做法，所见古器极多，称赏鉴家。马文坛，字查堂，工诗，能擘窠书。

汪大黉，字斗张，号损之，歙县人。工隶书，精于制自鸣钟，所蓄碑版极富。陈振鹭，字里门，号春渠，杭州人。工诗画，亦工隶书。

[注释]

①王兰泉：即王昶。　②业儒：以儒学为业。　③方士庶（1692～1751）：字循远，一作洵远，号环山，又号小狮道人。清代画家。受学于黄鼎，山水用笔灵敏，气晕骀荡，早有出蓝之目，时称妙品。兼善花卉写生。亦工诗，有《环山诗钞》。是娄东派卓有成就的名家。　④庚子：乾隆四十五年，即公元1780年。　⑤济胜：攀登胜境。　⑥甚都：很美。　⑦刳（kū）：从中间破开再挖空。　⑧填漆：填彩漆，即在漆器表面阴刻出花纹后，用不同的色漆填入花纹，干后将表面磨光滑。　⑨鑐（cuī）：烧茶温酒的器具。　⑩聚头扇：又名撒扇。收则折叠，用则撒开。即今之折扇。　⑪橐（tuó）：用口袋装。　⑫秘色瓷："秘色"一名最早见于唐代诗人陆龟蒙的《秘色越器》诗中，诗云："九秋风露越窑开，夺得千峰翠色来。好向中宵盛沆瀣，共嵇中散斗遗杯。"可见秘色瓷最初是指唐代越窑青瓷中的精品，"秘色"似指稀见的颜色，因当时赞誉越窑瓷器釉色之美而演变成越窑釉色的专有名称。又据文献记载，五代时，吴越国王钱缪命人烧造瓷器专供钱氏宫廷所用，并入贡中原朝廷，庶民不得使用，故称越窑瓷为"秘色瓷"。　⑬瓢赀：盛酒的器皿。　⑭缒（zhuì）：用绳子拴住人或东西从上往下送。　⑮乾隆乙卯：乾隆六十年，即公元1795年。　⑯乾隆己酉：乾隆五十四年，即公元1789年。　⑰裒（póu）辑：汇集而编辑。　⑱河工：管理治河工程的官员。　⑲自经：上吊自杀。　⑳真州：

今江苏仪征。 ㉑题襟：抒写胸怀。唐温庭筠、段成式、余知古常题诗唱和，有《汉上题襟集》十卷，后遂以"题襟"谓诗文唱和抒怀。 ㉒孟、信：指孟尝君、信陵君。 ㉓董、巨：指董源和巨然。董源（？～约962），一作董元，字叔达，钟陵（今江西南昌）人。五代南唐画家，南派山水画开山鼻祖。南唐主李璟时任北苑副使，故又称"董北苑"。擅画山水，兼工人物、禽兽。以江南真山实景入画，不为奇峭之笔。疏林远树，平远幽深，皴法状如麻皮，后人称为"披麻皴"。山头苔点细密，水色江天，云雾显晦，峰峦出没，汀渚溪桥，率多真意。米芾谓其画"平淡天真，唐无此品"。存世作品有《夏景山口待渡图》《潇湘图》等。巨然，生卒年不详，五代画家，是著名画僧，钟陵（今江西南昌）人。擅山水，师法董源，专画江南山水，所画峰峦，山顶多作矾头，林麓间多卵石，并掩映以疏筠蔓草，置之细径危桥茅屋，得野逸清静之趣，深受文人喜爱。以长披麻皴画山石，笔墨秀润，为董源画风之嫡传，并称"董巨"，对元明清以至近代的山水画发展有极大影响。有《万壑松风图》（宋仿）、《秋山问道图》、《山居图》等传世。 ㉔逋负：拖欠，短少。 ㉕鹤膝风：结核性关节炎。患者膝关节肿大，像仙鹤的膝部。以膝关节肿大疼痛，而股胫的肌肉消瘦为特征。 ㉖八味丸：中医方剂名。具有温补肝肾、暖丹田、聪耳目之功效。此丸由牛膝、当归、菟丝子、地骨皮、远志、石菖蒲、绵黄耆、熟干地黄八味药组成，故名。 ㉗细辛：中药名。又名华细辛、小辛、少辛、盆草细辛等。有祛风、散寒、行水、开窍等功效。 ㉘三阴：中医术语。指六经中的太阴、少阴、厥阴，可分为三对六脉：手太阴肺经，足太阴脾经，手少阴心经，足少阴肾经，手厥阴心包经，足厥阴肝经。 ㉙疏风散：主治风毒秘结的药物，药方出自《仁斋直指》卷十五。《仁斋直指》，综合性医书。又名《仁斋直指方论》《仁斋直指方》，26卷。宋杨士瀛撰。 ㉚箑（shà）：扇子。此谓用破芭蕉扇的边为药引。

㉛仲景：指汉末著名医学家张仲景。张仲景（约 150～约 215），名机，字仲景，南阳涅阳县（今河南邓州）人，他广泛收集医方，写出了传世巨著《伤寒杂病论》，该书集秦汉以来医药理论之大成，是广泛应用于医疗实践的专书，是我国医学史上影响最大的古典医著之一，也是我国第一部临床治疗学方面的巨著。　㉜阳明症：伤寒六经病之一。为阳气亢盛，邪从热化最盛的极期阶段的伤寒。证候性质属里实热。　㉝温中：中医学名词。温暖脾胃的一种疗法。适应于脾胃受寒，而致腹中冷痛、大便稀薄等症。　㉞鄮（mào）：古县名。秦置，汉属会稽郡，在今浙江宁波一带。其地在鄮山之北，因山得名。隋废。　㉟勾甬：地名，今浙江省宁波市鄞州区。　㊱学博：唐制，府郡置经学博士各一人，掌以五经教授学生。后泛称学官为学博。　㊲乾隆壬午：乾隆二十七年，即公元 1762 年。解（jiè）元：指科举制度中乡试第一名，唐制，举进士者均由地方解送入京，后世相沿，乃有此名。　㊳黄涪翁（1045～1105）：黄庭坚，字鲁直，号山谷道人，晚号涪翁，洪州分宁（今江西九江）人。北宋著名文学家、书法家，是盛极一时的江西诗派开山之祖，与杜甫、陈师道和陈与义素有"一祖三宗"（黄庭坚为其中一宗）之称。与张耒、晁补之、秦观都游学于苏轼门下，合称"苏门四学士"。与苏轼齐名，世称"苏黄"。黄庭坚的诗以唐诗的集大成者杜甫为学习对象，构建并提出了"点铁成金"和"夺胎换骨"等诗学理论，成为江西诗派作诗的理论纲领和创作原则，对后世的文学创作产生了深远的影响。著有《山谷词》。　㊴㨁（běn）：同"本"。　㊵花押：旧时文书契约末尾的草书签名或代替签名的特种符号。花押又称"押字""画押"，兴于宋，盛于元，故又称"元押"。　㊶栗阶：相传周代下见上登阶之礼的一种。栗，通"历"。《仪礼·燕礼》："凡公所辞皆栗阶。凡栗阶，不过二等。"郑注："其始升，犹聚足连步；越二等，左右足各一发而升堂。"贾公彦疏："《曲礼》云'涉级聚足连步

以上'，郑注云：'涉等聚足，谓前足蹑一等，后足从之并；连步谓足相随不相过也。'"王引之《经义述闻·仪礼》："栗阶即历阶也。古栗、历声近而通。"捽（zuó）：投，摔。

[点评]

李斗说："江氏世族繁衍，名流代出，坛坫无虚日。奇才之士，座中常满，亦一时之盛也。"以上便是对此的具体介绍。其中亲属24人，师友38人。阮元是其中地位最高的。

阮元，乾隆进士。历官兵、礼、户部侍郎，山东、浙江巡抚，湖广、两广、云贵总督，直至体仁阁大学士。谥文达。一生历经乾、嘉、道三朝。任两广总督时值鸦片战争前夕，严禁英国船只夹带鸦片入口，"特于海渚，大筑炮台"，以防外敌，"厥后各吏，则而仿之"。虽为达官显宦，终不废读书治学，且于经史、小学、天算、舆地、金石、校勘等方面皆有撰著，尤长于经学。治经宗汉学，师承戴震由训诂求义理之主张，认为"圣贤之道存于经，经非训诂不明，汉人之诂，去圣贤为尤近"，"两汉经学所以当尊行者"（《研经室二集》卷七）。由宗汉学出发，提倡实学，主张实行，强调孔子的"一贯之道"乃"皆以行事为教"，"皆身体力行，见诸实行实事也"（《研经室一集》卷二）。反对理学家鼓吹的"独传之心""顿悟之道"。又主张气质之性的一元论，反对程朱的性二元论，认为"欲生于性"，"情发于性"，"天既生人以血气、心知，则不能无欲，惟佛教始言绝欲"（《研经室一集》卷十〇）。平生又以自己的学识和地位奖掖后进，致力于学术文化的弘扬，一时名士如张惠言、陈寿祺、王引之、郝懿行等，皆出其门。在浙江立诂经精舍，主编《经籍纂诂》。在江西校刻《十三经注疏》。在广东创学海堂，汇刻《皇清经解》，还曾重修或编辑《浙江通志》《广东通志》《山左金石志》《两浙金石志》《积古斋

钟鼎款识》《两浙辅轩录》《淮海英灵集》等。并选当世学者钱大昕、汪中、刘台拱、孔广森、焦循、凌廷堪诸人遗著，为之刊印。主持风会，实为嘉道时学界宗师。个人主要著作有《畴人传》《研经室集》。

又如性情豪迈慷爽、轻财重气谊的林道源，十分关心低层人的疾苦。"尝落魄，冬无袭衣，或以数十金赠；故旧巡役以饥向林乞，林慨然以金市纸，穷日夜画兰百余幅，且画且题，散给令易钱。"他自己尚处落魄中，靠他人赠金生活，却日夜画兰花一百多幅换钱去帮助那些在饥寒交迫中向他求助的老水巡差役。这是许多文人所不能比及的。

再看与江春结交的朋友，有精于制艺、以师事之的王步青；有风格在孟、信之间的施竹田；有慷慨大气的顾又简等，不一而足，"真与孟尝君多蓄鸡鸣狗盗之徒然而又各得其用极为类似，由此也可以更好地反观江春之性格与为人"。

"四桥烟雨"，一名黄园，黄氏别墅也。上赐名"趣园"①，御制诗云："多有名园绿水滨，清游不事羽林纷②。何曾日涉原成趣，恰值云开亦觉欣。得句便前无系恋，遇花且止足芳芬。问予喜处诚奚托？宜雨宜旸利种耘。"黄氏兄弟好构名园，尝以千金购得秘书一卷，为造制宫室之法，故每一造作，虽淹博之才③，亦不能考其所从出。是园接江园环翠楼，入锦镜阁，飞檐重屋，架夹河中。阁西为"竹间水际"下，阁东为"回环林翠"，其中有小山逶迤，筑丛桂亭。下为四照轩，上为金粟庵。入涟漪阁，循小廊出为澄碧堂。左筑高楼，下开曲室，暗通光霁堂。堂右为面水层轩，轩后为歌台。轩旁筑曲室，为云锦淙，出为河边方塘，上赐名"半亩塘"，由竹中通楼下大门。

"四桥烟雨"，园之总名也。四桥：虹桥、长春桥、春波桥、莲花桥也。虹桥、长春、春波三桥，皆如常制。莲花桥上建五亭，下支四翼，每翼三门，合正门为十五门。《图志》谓四桥中有玉版，无虹桥。今按玉版乃长春岭旁小桥，不在四桥之内。

[注释]

①趣园：旧址在今扬州迎宾馆西、四桥烟雨楼东南。旧时园门西向，与长春岭隔河相对。《江南园林胜景图册》："趣园，奉宸苑卿衔黄履暹别业，今候选道张霞重修。虹桥、春波桥在其南，长春桥在其北，莲花桥在其西，是为'四桥烟雨'。有'涟漪阁''金粟庵''锦镜阁'诸胜。"
②清游：清雅游赏。　③淹博：渊博，广博。

[点评]

"四桥烟雨"位于今长春桥南侧、瘦西湖东岸。原为盐商黄履暹别业旧址，称黄园。北郊"二十四景"之一。园内旧有二景，湖东称"四桥烟雨"，湖西称"水云胜概"。每当风雨潇潇、烟雨苍苍之际，长春桥、春波桥、莲花桥和虹桥这四座桥梁，有浓有淡、有远有近、有高有低，极富缥缈之趣。乾隆二十七年（1762），皇帝临幸该园，赐名"四桥烟雨"，御书"趣园"。嘉庆年间，园渐圮。光绪三年（1877），于此建三贤祠，祀欧阳修、苏轼及王士祺。

1960年秋，于旧址建四桥烟雨楼，楼高二层，面西三楹，四面廊。登楼极目远眺，诸桥形态各异。向南看，有春波桥、大虹桥，向北看有长春桥，向西看有玉版桥、莲花桥，可贵的是诸桥近在咫尺，却桥桥造型各异，风格趣味全然不同。若在细雨中登楼远眺，诸桥同处雨雾之中，如蒙上一层轻纱，空蒙变幻，各桥与被湖水分隔的景物相互衔接，又以不同的

落点和构架将全湖景点自然划分为各有千秋、风格不同的区间，形成了各具韵味的山水园林画卷。难怪乾隆每次游湖，均要登四桥烟雨楼凭窗眺望。2005～2006 年复建了锦镜阁、光霁堂，对四桥烟雨楼和丛桂亭进行修缮，改造了澄碧楼等，形成了四桥秀色、水苑清音、绿杨澄碧等景点。四桥烟雨现为扬州市文物保护单位。

锦镜阁三间，跨园中夹河。三间之中一间置床四，其左一间置床三，又以左一间之下间置床三。楼梯即在左下一间下边床侧，由床入梯上阁，右亦如之。惟中一间通水，其制仿《工程则例》暖阁做法①，其妙在中一间通水也。集韩联云："可居兼可过，非铸复非镕。"②

阁之东岸上有圆门，颜曰"回环林翠"。中有小屋三楹，为园丁侯氏所居。屋外松楸苍郁，秋菊成畦，畦外种葵，编为疏篱。篱外一方野水，名侯家塘。

阁之西一间，开靠山门，联云："扁舟荡云锦，流水入楼台。"阁门外岹上构黄屋三楹，供奉御赐扁"趣园"石刻及"何曾日涉原成趣，恰直云开亦觉欣"一联。亭旁竹木蒙翳，怪石蹲踞。接水之末，增土为岭，岭腹构小屋三橼，颜曰"竹间水际"。联云："树影悠悠花悄悄曹唐③，晴烟漠漠柳毵毵④韦庄。"

阁之东一间开靠山门，与西一间相对。门内种桂树，构工字厅，名"四照轩"。联云："九霄香透金茎露于武林⑤，八月凉生玉宇秋曹唐。"轩前有丛桂亭，后嵌黄石壁。右由曲廊入方屋，额曰"金粟庵"，为朱老匏书。是地桂花极盛，花时园丁结花市，每夜地上落子盈尺，以彩线穿成，谓之桂球；以子熬膏，味尖气恶，谓之

桂油；夏初取蜂蜜，不露风雨。合煎十二时，火候细熟，食之清馥甘美，谓之桂膏；贮酒瓶中，待饭熟时稍蒸之，即神仙酒造法，谓之桂酒；夜深人定，溪水初沉，子落如茵，浮于水面，以竹筒吸取池底水，贮土缶中，谓之桂水。

涟漪阁在金粟庵北，联云："紫阁丹楼纷照耀⑥王勃，修篁灌木势交加⑦方干。"阁外石路渐低，小栏款款，绝无梯级之苦，此栏名"桃花浪"，亦名"浪里梅"，石路皆冰裂纹。堤岸上古树森如人立，树间构廊，春时沈钱谢絮⑧，尘积茵覆，不事箕帚，随风而去。由是入面水层轩，轩居湖南，地与阶平，阶与水平。联云："春烟生古石⑨张说，疏柳映新塘⑩储光羲。"水局清旷，阔人襟怀。归舟争渡，小憩故溪，红灯照人，青衣行酒，琵琶碎雨，杂于橹声，连情发藻，促膝飞觞，亦湖中大聚会处也。

[注释]

①《工程则例》：即《工程做法则例》，雍正十二年（1734），由工部所颁布的关于建筑之术的书，全书74卷。前27卷介绍27种不同建筑物的结构，即大殿、厅堂、箭楼、角楼、仓库、凉亭等的结构，依构材的实际尺寸叙述；第28卷至40卷为斗拱做法；第41卷至47卷为门窗隔扇、石作、瓦作、土作等做法；余下24卷则为各作工料的估计。　②可居兼可过：语出韩愈《奉和虢州刘给事使君三堂新题二十一咏·方桥》。非铸复非镕：语出《奉和虢州刘给事使君三堂新题二十一咏·镜潭》。　③树影悠悠花悄悄：语出《汉武帝将候西王母下降》诗。曹唐（797?～866?）：字尧宾。桂州（今广西桂林）人。初为道士。返俗后，唐宣宗李忱大中间举进士。后为邵州、容管等使府从事。工诗，与杜牧、李远等友

善。有《曹从事诗集》1卷。　④晴烟漠漠柳毵毵：语出《古离别》诗。毵毵，柳叶枝条下垂貌。　⑤于武林：《全唐诗》无于武林，有于武陵。《全唐诗》并无此句及下句。　⑥紫阁丹楼纷照耀：语出《临高台》诗。　⑦修篁灌木势交加：语出《题悬溜岩隐者居》诗。　⑧沈钱谢絮：榆钱和柳絮。　⑨春烟生古石：语出《和张监游终南》诗。　⑩疏柳映新塘：语出《答王十三维》诗。

[点评]

　　桂花树是我国古老而珍贵的树种，桂花具有独特的味道，因此可以用来做糕点。八月桂花香，每到农历八月前后，空气中就会开始弥漫着甜甜的桂花香味。漫步在桂花树下，一股清香扑鼻而来。在扬州，桂花是普及率非常高的树种。扬州桂花古树有 31 棵之多，瘦西湖独占 13 棵。瘦西湖的桂花厅，以及白塔后面、石壁流淙周围种满了桂花树。这些桂花树中，有金桂、银桂、丹桂等多个品种。桂花绽放时，散发出浓浓的香味，沁人心脾。

　　涟漪阁之北，厅事二，一曰"澄碧"，一曰"光霁"。平地用阁楼之制，由阁尾下靠山房一直十六间，左右皆用窗棂，下用文砖亚次。阁尾三级，下第一层三间，中设疏寮隔间，由两边门出；第二层三间，中设方门出；第三层五间，为澄碧堂。盖西洋人好碧，广州十三行有碧堂①，其制皆以连房广厦，蔽日透月为工，是堂效其制，故名"澄碧"。联云："湖光似镜云霞热黄滔②，松气如秋枕簟凉何元上③。"由澄碧出，第四层五间，为光霁堂。堂面西，堂下为水马头，与"梅岭春深"之水马头相对。联云："千重碧树笼青

苑④韦庄，四面朱楼卷画帘⑤杜牧。"是地有一木榻，雕梅花，刻赵宧
光"流云"二字⑥，董其昌、陈继儒题语。御制《木榻诗》云：
"偶涉亦成趣，居然水竹乡。因之道彭泽，从此擅维扬。目属高低
石，步延曲折廊。流云凭木榻，喜早晤宧光。"

[注释]

　　①广州十三行：创立于康熙盛世，是清政府特许经营对外贸易的专业
商行。别名"洋货行""洋行"。被誉为"金山珠海，天子南库"。1757
年，随着乾隆皇帝"仅留粤海关一口对外通商"上谕的颁布，清朝的对外
贸易便锁定在广州十三行。这里拥有通往欧洲、美洲和大洋洲的环球贸易航
线，是清政府闭关政策下唯一幸存的海上丝绸之路。　　②黄滔（840～
911）：字文江。福建莆田县人。唐昭宗乾宁二年（895）登进士，官国子
四门博士，因宦官乱政，愤然弃职回乡。王审知主闽，奏授御史里行，充
任威武军节度推官。黄滔是晚唐著名诗人，《全唐诗》收录其诗作100多
首。他还曾辑唐代福建人诗作刊行《泉山秀句集》30卷，这是第一部闽
人诗歌总集。被誉为"闽中文章初祖"。《全唐诗》无"湖光似镜云霞热"
诗句。　　③松气如秋枕簟凉：语出《所居寺院凉夜书情，呈上吕和叔温
郎中》诗。何元上：一作何玄之，自称峨眉山人，尝居道州（今湖南道
县）。《全唐诗》存诗一首。　　④千重碧树笼青苑：语出《中渡晚眺》诗。
　　⑤四面朱楼卷画帘：语出《怀钟陵旧游四首》其三。　　⑥赵宧光
（1559～1625）：字凡夫，一字水臣，号广平，又号寒山梁鸿、墓下凡夫、
寒山长。南直隶太仓（今江苏太仓）人，国学生。宋太宗赵炅第八子元
俨之后。终生不仕，以高士名冠吴中，偕妻陆卿隐于寒山。工诗文，擅书
法，尤精篆书。他兼文学家、文字学家、书论家于一身。著有《说文长
笺》《六书长笺》《寒山蔓草》《寒山帚谈》《寒山志》等。

[点评]

 18世纪，由于十三行的开设，外来建筑文化随着商馆的建造传入岭南，展示出了与岭南建筑完全不同的建筑形式，而且对岭南建筑产生了深远的影响，不仅仅在建筑中，更是给以建筑为载体的生活方式带来了变化，这种变化也影响到了扬州园林的建设，"澄碧"即是对西洋建筑形式和风格的模仿。"广州十三行有碧堂，其制皆以连房广厦，蔽日透月为工，是堂效其制，故名'澄碧'。"其中的"连房广厦"一词应是在史料中首次出现，此后这种建筑形式也沿用了这一称呼。"连房"是指房屋相互连接，"广厦"就是指高大的楼房，因此"连房广厦"就是指以楼房群体组成的庭院空间。"连房广厦"的建筑形式是岭南园林的特色，在北方园林和江南园林中都很少见。从这一点也可看出扬州人对于多元文化追求与包容的态度。

 光霁堂后，曲折逶迤，方池数丈，廊舍或仄或宽，或整或散，或斜或直，或断或连，诡制奇丽。树石皆数百年物，池中苔衣①，厚至二三尺，牡丹本大如桐，额曰"云锦淙"。联云："云气生虚壁②杜甫，荷香入水亭③周瑀。"

 过云锦淙，壁立千仞，廊舍断绝，有角门可侧身入，潜通小圃。圃中多碧梧高柳，小屋三四楹。又西小室侧转，一室置两屏风，屏上嵌塔石。塔石者，石上有纹如塔，以手摸之，平如镜面。从屏风后，出河边方塘，小亭供奉御匾"半亩塘"石刻，及"目属高低石，步延曲折廊"一联；"妙理清机都远俗，诗情画趣总怡神"一联；"萦回水抱中和气，平远山如蕴藉人"一联。石刻"有

凌云意"四字，临苏轼书一卷。

"水云胜概"在长春桥西岸，亦名黄园。黄园自锦镜阁起，至小南屏止，中界长春桥，遂分二段，桥东为"四桥烟雨"，桥西为"水云胜概"。"水云胜概"园门在桥西，门内为吹香草堂，堂后为随喜庵。庵左临水，结屋三楹，为"坐观垂钓"，接水屋十楹，为春水廊。廊角沿土阜，从竹间至胜概楼，林亭至此，渡口初分，为小南屏。旁筑云山韶濩之台④，黄园于是始竟。

吹香草堂联云："层轩静华月⑤储光羲，修竹引薰风⑥韦安石。"南入随喜庵，供白衣观音像，为"普陀胜境"。

"坐观垂钓"三楹，与春水廊接山。春水廊中用枸木⑦，无梁无脊；"坐观垂钓"则用歇山做法⑧，以此别于廊制也。联云："秋花冒绿水⑨李白，杂树映朱栏王维⑩。"

春水廊，水局极宽处也。北郊诸水合于长春岭，西来则九曲池、炮山河、甘泉、金柜诸山水，出莲花、法海二桥；北来则保障湖，出长春桥；南来则砚池、花山洞，出虹桥，皆汇于是。波光滑笏⑪，有一碧千顷之势。临水甃岸，构矮屋名"春水廊"，众流汇合，皆如褰裳昵就于廊中者⑫。联云："夹路秾花千树发⑬赵彦昭，一渠流水数家分⑭项斯。"

胜概楼在莲花桥西偏，联云："怪石尽含千古秀⑮罗邺，春光欲上万年枝⑯钱起。"楼前面湖空阔，楼后苦竹参天，沿堤丰草匝地，对岸树木如昏壁画。登楼四望，天水无际，五桥峙中，诸桥罗列，景物之胜，俱在目前。此楼仿瓜洲胜概楼制。瓜洲胜概楼创自明正统间，王尚书英曾为记⑰。

[注释]

①苔衣：泛指苔藓。南朝宋谢灵运《岭表赋》："萝蔓绝攀，苔衣流滑。" ②云气生虚壁：语出《禹庙》诗。 ③荷香入水亭：语出周瑀《送潘三入京》诗。 ④韶濩：亦作"韶护"。殷汤乐名，后亦以指庙堂、宫廷之乐，或泛指雅正的古乐。 ⑤层轩静华月：语出《酬李处士山中见赠》诗。 ⑥修竹引薰风：语出《梁王宅侍宴应制同用风字》诗。⑦枸（gǒu）木：曲木。 ⑧歇山：即歇山式屋顶，宋朝称九脊殿、曹殿或厦两头造，清朝改今称，又名九脊顶。为古代中国建筑屋顶样式之一。在古代，建筑屋顶的样式有严格的等级限制。其中重檐歇山顶等级高于单檐庑殿顶，仅低于重檐庑殿顶，而单檐歇山顶低于单檐庑殿顶，只有五品以上官吏的住宅正堂才能使用，后来也有些民宅开始使用歇山顶。 ⑨秋花冒绿水：语出《古风》其五十九。 ⑩杂树映朱栏：语出《辋川集·北垞》。⑪笏：俗称手板，因执持而滑润，此比喻水波平润。 ⑫褰：撩起，揭起。昵：亲近，亲昵。此句意为支流诸水如人联袂络绎而来汇于春水廊。这是拟人的妙笔。 ⑬夹路秾花千树发：语出《人日侍宴大明宫应制》诗。

⑭一渠流水数家分：语出《山行》（一作《山中作》）诗。 ⑮怪石尽含千古秀：语出《费拾遗书堂》诗。 ⑯春光欲上万年枝：语出《同程九早入中书》诗。此诗作者一作钱翊。 ⑰王尚书英：即王英（1376～1449），字时彦，号泉坡。金溪县人。明永乐二年（1404）进士，官至南京礼部尚书。著有《泉坡集》。

[点评]

"水云胜概"是指从长春桥至五亭桥之间临瘦西湖的风光，亦是乾隆北郊"二十四景"之一。水云胜概的园门在长春桥西，园内有随喜庵、

春水廊、胜概楼、小南屏诸胜。最重要的建筑是胜概楼，其地在今五亭桥偏西处，乃是仿照瓜洲的胜概楼而建。"楼前面湖空阔，楼后苦竹参天，沿堤丰草匝地，对岸树木如昏壁画。登楼四望，天水无际，五桥峙中，诸桥罗列，景物之胜，俱在目前"，这为"水云胜概"的含义做了最好的注脚。

嘉庆、道光之后，是园颓圮。1959 年，为庆祝新中国成立十周年，政府将市区广陵路 263 号原贾颂平私家花园中之蝴蝶厅移建于此，筑五楹四面带廊花厅一座，厅前筑有石栏平台，向西接假山叠廊，四周遍植桂花，改名"小南屏"方厅，俗称桂花厅。

莲花桥北岸有水钥，康熙间为土人火氏所居。林亭极幽，比之净慈寺，山路称为小南屏。厉樊榭与闵廉夫、江宾谷、楼于湘诸人游序谓："小泊虹桥，延缘至法海寺，极芦湾尽处而止。"即此地也。后鬻于园中，构方亭，即以小南屏旧名额之。联云："林外钟来知寺远李中①，柳边人歇待船归②温庭筠。"

灵山韶濩之台，联云："佳气浮丹谷③李义府，安歌送好音④羊士谔。"

黄氏本徽州歙县潭渡人，寓居扬州。兄弟四人，以盐策起家，俗有"四元宝"之称。晟字东曙，号晓峰，行一，谓之"大元宝"。家康山南，筑有易园。刻《太平广记》《三才图会》二书。易园中三层台，称杰构。履暹字仲升，号星宇，行二，谓之"二元宝"。家倚山南，有十间房花园。延苏医叶天士于其家，一时座中如王晋三、杨天池、黄瑞云诸人，考订药性。于倚山旁开青芝堂药铺，城中疾病赖之。刻《圣济总录》⑤，又为天士刻《叶氏指南》

一书⑥。"四桥烟雨""水云胜概"二段，其北郊别墅也。履昊字昆华，行四，谓之"四元宝"。由刑部官至武汉黄德道。家阙口门，有容园。履昂字中荷，行六，谓之"六元宝"。家阙口门，有别圃。改虹桥为石桥。其子为蒲筑"长堤春柳"一段，为荃筑桃花坞一段。

[注释]

①林外钟来知寺远：《全唐诗》无此句。李中：五代南唐诗人，生卒年不详，大约920~974年在世。字有中，九江人。仕南唐为淦阳宰。著有《碧云集》。《全唐诗》录其诗4卷。　②柳边人歇待船归：语出《柳边人歇待船归》诗。　③佳气浮丹谷：语出《在巂（xī）州遥叙封禅》诗。　④安歌送好音：语出《乾元初，严黄门自京兆少尹贬牧巴郡，以长才英气，固多暇日，每游郡之东山，山侧精舍，有磐石细泉，疏为浮杯之胜，苔深树老，苍然遗躅，士谔谔因出守，得继兹，赏乃赋诗十四韵，刻于石壁》诗。　⑤《圣济总录》：中医全书，200卷。又名《政和圣济总录》《大德重校圣济总录》。宋徽宗赵佶敕撰。成书于北宋政和年间。本书是征集宋时民间及医家所献医方，结内府所藏秘方，经整理汇编而成。理论方面引据《内经》等医学经典，并结合当代各家论说深入阐述。继列各种病症，凡病因、病理、方药、炮制、服法、禁忌等均有说明。录方近2万个，内容极其丰富，堪称宋代医学全书。　⑥《叶氏指南》：又名《临证指南医案》。它是记录我国清代著名医家叶天士临床经验的一本名医医案专著。不仅比较全面地展现了叶天士在温热时症、各科杂病方面的诊疗经验，而且充分反映了叶天士融汇古今、独创新说的学术特点，对中医温热病学、内科病学、妇产科学等临床医学的发展均产生了较大的影响。

黄氏兄弟亦是扬州有名的徽商。徽商在扬州十分重视刻书与藏书等文化活动，由于徽商的独特文化素养，加上其雄厚的资财，他们收藏了大量的古籍善本，同时也刻印了大量经典名著。黄氏兄弟的出版业，名炳当世。他们为后世留下了宝贵的文化遗产。黄履暹在扬州开设青芝堂药铺，他不惜重金延请吴县名医叶天士于其家，并帮助他刻印了《圣济总录》和《叶氏指南》等医学名籍。除此之外，黄氏兄弟及其后人亦多行善事，铺路筑桥，惠及百姓，堪称一代儒商。

杨天池，幼医也，精于痘疹，呼之为"痘神"。相传有小儿患痘者，辞不治，其弟子江昆池强治之而愈。儿之父母以酒酬江，兼请杨，杨洒然至。方演剧，儿闻锣声，死矣。杨笑谓江曰："此痘闻锣则死，尔未知也。"至今言此事皆曰神，余谓非也，果闻锣而死，则不锣可不死，何不戒其家禁锣而治之，必待以锣死而后言？将曰故待其死以自喜，是为不仁；妒其徒是为不义。以天池之拥重名，恐必不出此，此无学者傅会之耳①。按小儿之生，以种痘为要，不然，则治法有二：其一用升提托补以催其脓②，聂久吾《活幼心法》发其端③，朱纯嘏《痘疹定论》详之④；其一为通下以泻其毒⑤，始于《救偏琐言》⑥，而扬其流于《痘疹正宗》⑦。盖痘毒原于先天，势宜外发，不容内解以常法治之，则聂氏之说为胜。或因天行感染，则其病与瘟疫相表里，则《正宗》攻下之法为宜。此仲景《伤寒》治法，与吴又可《瘟疫论》所以并行不悖者也⑧。近世时医偏用泻下，一二好古之士，执聂以呵斥之，不知皆偏论也。

黄其林，字仰岑，歙县人，寓居江都。为人方正不苟，乐施与，每途遇争者，必为之解。友人尝戏扃之于妓室，终夜危坐⑨，妓不敢犯。子二，长德煦，字次和，性豪迈，善鉴别古物，所蓄宋元人书画最多。

黄承吉，字谦牧，仰岑次子也。学唐人诗律有得。年十二，以《白蝶诗》为金棕亭博士所赏。尝论诗云："五言之源，倡于苏、李⑩，观《文选》数诗，实足为汉魏之先导。苏诗有之：'俯观江汉流，仰视浮云翔。'李善注之，以为'江汉流不息，浮云去靡依'，以喻良友各在一方，播迁而无所托⑪，可谓得诗人之本意矣。乃东坡谓其在长安作，不应言'俯视江汉'，遂以为后人伪托。而洪景卢更附会其说云⑫：'汉法触讳者死，李陵诗言"独有盈觞酒"，盈字触惠帝讳，其伪无疑。'吉尝遍检汉代著作，触讳者不一而足，而韦孟《讽谏诗》⑬，至云'实绝我邦，我邦既绝'，若以此致死，则其罪不更大于李陵十倍哉！"观此可知其深于诗矣。亦从事于经，有《读周官记》若干卷。

李钟源，字嵩泉，传其父紫峰星命之学。少孤，家赤贫；弟钟泗年幼。钟源以星命糊口，得钱以酒食养母，余以供弟之衣食。每夜课弟读，偶怠则泣涕责之，钟泗亦跪泣而受也。养母给弟，钱犹有余，则与街市之贫而乞者。钟泗既为弟子员⑭，肄业书院。或会文友家，钟源必持灯往接，虽甚雨，立雨中待之。孝友如钟源，真不愧矣。年三十不娶，竭力为弟娶，未几以病卒。钟泗幼聪慧，师事黄进士洙。钟泗以贫故，改于市肆中学负贩。负贩主人见之曰："君非吾辈，姑待之。"适洙闻其改业，急觅至市中呼归责之。泗泣告以贫不能养母，洙乃授以学而时给其家。钟泗能强记，经书文

词，过目一二遍即背诵，张山长木青尝试之以书院课卷，果然，大奇之。与黄谦牧交最深，谦牧好为高论，同人有非之者。滨石醇谨⑮，人人好焉。

黄标，字时准，栋字建宇，楫字兰舟：兄弟以盐策起家。楫工诗，与千叟宴。楫子文晖，召试中书。

阮亨⑯，字仲嘉，号梅叔，仪征副榜。性慷慨，工诗文，著有《珠湖草堂诗钞》《瀛舟笔谈》《珠湖草堂笔记》。子崇⑰，字少梅，附生；祚，字华甫，附生；祁，字小仲。孙恩甲，字鼎孚；恩会，字际侯。

[注释]

①傅会：同"附会"。凑合，集合。　②提托：经外奇穴名，别名归髎。位于下腹部正中线，脐下3寸（关元穴），左右旁开4寸处，即脾经大横穴下3寸处，左右计2穴。布有髂腹下神经。提，提及。托，有托举之意。本穴能升提脱垂，治脏器下垂之病，故名提托。　③聂久吾：明代著名医学家，字惟贞，号久吾。清江人，明万历十年（1582）乡试中举，任庐陵县教谕、宁化县令。他虽为官，勤于政事，还精通医理，尤善肿瘤、哮喘、肝疸等难症诊治。著有《奇效医术》《活幼心法》《医学汇函》等多部医著及千篇绝方。《活幼心法》：又名《活幼心法大全》，共9卷。卷1至卷6为痘科，卷7是作者治痘疹的医案，卷8论痧疹，卷9论儿科惊风、吐泻等六种杂症。本书为后世儿科学者所重视，尤其对痘疹专著影响较大。　④朱纯嘏（1634~1718）：字玉堂，新建人，少习举子业，后攻医术，对痘疹研读尤深。《痘疹定论》共4卷。卷1至卷3论痘疮，卷4论麻疹证治。书中提供了较丰富的临床经验。　⑤通下：中医术语，亦

名下法、泻下、攻下、通里。它是运用有泻下或润下作用的药物，以通导大便，消除积滞，荡涤实热的一类治法。　⑥《救偏琐言》：痘疹专著，清代费启泰撰。作者认为古人治痘之法，多有所偏，特别是略于攻下、解毒、凉血、清火诸法，因而根据临床经验写成此书。对痘疹的辨证原则和治疗方法论述颇详。书中除讨论了一些具体的痘科辨证外，并附怪痘的图像及备用良方。现存十余种清刻本。费启泰（1590~1677），字建中，乌程（今浙江湖州市吴兴区）人。少业儒，久不得志。遂检家藏医籍及诸家痘疹书，潜心三载，精研奥旨，颇获心得。尤工痘科。谓：时治痘，重于扶正，轻于治毒，与病不相宜，败于虚者，几上残花，毙于毒者，大林秋叶，力纠世医之偏见，善用清热解毒之治法，所治多效。　⑦《痘疹正宗》：清宋麟祥著。全书两卷，上卷痘疹门，下卷疹症门。作者师承费启泰《救偏琐言》，认为痘为先天之毒，治宜攻下，反对用托补之法。因此，本书在痘疹的治疗方面较有特色。治疗方剂以归宗汤数方为主，并附若干医案。　⑧吴又可（1582~1652）：名有性，字又可，苏州人。明末清初传染病学家。《瘟疫论》是中医温病学发展史上具有划时代意义的标志性著作，是中医理论原创思维与临证实用新法的杰出体现。分上下两卷。吴又可在《瘟疫论》中创立了"戾气"病因学说，强调温疫与伤寒完全不同，明确指出"夫温疫之为病，非风、非寒、非暑、非湿，乃天地间别有一种异气所感"。创立了表里九传辨证论治思维模式，创制了达原饮等治疗温疫的有效方剂。对后世温病学的形成与发展产生了深远影响。

⑨危坐：古人以两膝着地，耸起上身为"危坐"，即正身而跪，表示严肃恭敬。后泛指正身而坐。　⑩苏、李：指苏武、李陵。《文选》卷二十九收录有《李少卿与苏武》诗3首及《苏子卿诗》4首，作者分别署名为汉代的李陵与苏武。其被认为是李陵与苏武作为好友之间互相赠答的组诗，被视为五言诗成熟的标志之一。　⑪播迁：迁徙，流离。《列子·汤

问》："岱舆、员峤二山，流于北极，沉于大海，仙圣之播迁者巨亿计。"

⑫洪景卢（1123～1202）：洪迈，字景卢，号野处，饶州鄱阳（今江西鄱阳）人。与其兄洪适、洪遵并称"三洪"。南宋绍兴十五年（1145）进士，历任福州教授、起居舍人、秘书省校书郎，兼国史馆编修官、吏部员外郎、翰林学士、焕章阁学士、龙图阁学士等职。卒赠光禄大夫，谥文敏。著有《容斋随笔》《夷坚志》《野处类稿》等。　⑬韦孟（前228？～前156）：彭城（今江苏徐州）人。汉高帝六年（前201），为楚元王傅，辅其子楚夷王刘郢客及孙刘戊。刘戊荒淫无道，在汉景帝二年（前155）被削王，与吴王刘濞通谋作乱，次年事败自杀。韦孟在刘戊乱前，作诗讽谏，然后辞官迁家至邹（今山东邹城）。《讽谏诗》有108句，先叙韦氏家族历史，次述楚元王三代变化，始责刘戊荒淫，末抒忧愤，期望刘戊觉悟。　⑭弟子员：明清时期对县学生员的称谓。　⑮醇谨：淳厚谨慎。⑯阮亨（1783～1859）：阮金堂之孙，阮承春次子，过继给阮元二伯父阮承义为子，阮元从弟。所撰骈体文、古近体诗、词录、诗话、传奇、随笔、杂记等11种36卷，汇为《春草堂丛书》刊行，还有《珠湖草堂诗钞》《琴言集》《珠湖草堂笔记》等。　⑰荣："策"的讹字。

[点评]

此处所列六人，较多采用小故事方式记述，体现出中国古代笔记体小说写人粗疏、叙事简约、篇幅短小、形式灵活、不拘一格的特征。黄其林方正行端，"终夜危坐，妓不敢犯"，大有柳下惠之风。黄承吉评诗颇有见地。李钟源孝老爱亲，以星命糊口，赚来的钱奉养老母，供弟衣食，尽到了一个儿子和兄长的责任。更为感人的是，因为家贫，让他不能更多地考虑个人情感问题，"年三十不娶"，但是"竭力为弟娶，未几以病卒"，舍弃了自己，成全了兄弟。李钟泗是幸运的，不仅有爱他的兄长，更有关

心他成长的老师黄洙。他不仅"急觅至市中"，把欲辍学的李钟泗拉了回来，还不嫌他家贫，仍然"乃授以学"，同时还从经济上接济他，堪称良师、益师，令人敬佩。而钟泗勤学努力，没有辜负兄长的期望和老师的教诲，最终成才。清嘉庆六年（1801），李钟泗中举，并与黄承吉成为扬州学派第二期的主要成员。

荷浦薰风

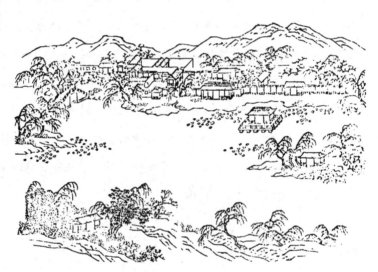

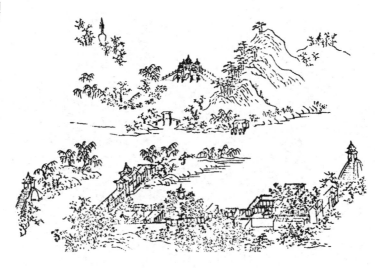

四桥烟雨

水云胜概

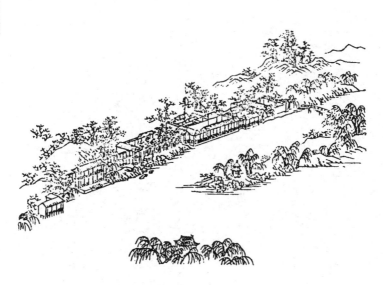

卷十三　桥西录

长堤春柳在虹桥西岸①，为吴氏别墅，大门与冶春诗社相对。

跨虹阁在虹桥爪，是地先为酒铺，迨丁丑后②，改官园，契归黄氏，仍令园丁卖酒为业。联云："地偏山水秀_{刘禹锡}③，酒绿河桥春_{李正封}④。"阁外日揭帘，夜悬灯，帘以青白布数幅为之，下端裁为燕尾，上端夹板灯，上贴一"酒"字。土酒如通州雪酒、泰州枯、陈老枯、高邮木瓜、五加皮、宝应乔家白，皆为名晶⑤，而游人则以木瓜为重。近年好饮绍兴，间用百花；今则大概饮高粱烧，较本地所酿为俗矣。造酒家以六月三伏时造曲，曲有米麦二种，受之以范⑥，其方若砖。立冬后煮瓜米和曲，谓之起酷⑦，酒成谓之醅酒⑧。瓜米者，糯稻碾五次之称。碾九次为茶米，用以作糕粽；五六次者为瓜米，用以作酒，亦称酒米。醅酒即木瓜酒，以此米可造木瓜酒，故曰瓜米。酒用米曲则甘美，用麦曲则苦烈。烧酒以米为之，曰米烧；以麦为之，曰麦烧。又有自醅酒糟中蒸出，谓之糟烧。其高粱、荞麦、绿豆均可蒸，亦各以其谷名为名，城外村庄中人善之。城内之烧酒，大抵俱来自城外，驴驼车载，络绎不绝。秋成新笃⑨，为时酒，又曰红梅酒，一曰生酒。时酒一斤，合烧酒之半，曰火对。合烧酒十分之二，曰筛儿。合烧酒、醅酒各均，为木三对。八月"红梅"新熟，各肆择日贴帖，曰开生，人争买之，曰尝生。至二月惊蛰后止，谓之剪生。酒以斤重，斤以筭计⑩，筭以大竹为之，自一两至一斤，筭准此为大小，《梦香词》云"巨筭时酒论筛沽"是也。铺中敛钱者为掌柜，烫酒者为酒把持。凡有沽者斤数，掌柜唱之，把持应之，遥遥赠答，自成作家⑪，殆非局外人所能猝辨，《梦香词》云"量酒唱筹通夜市"是也。其烧酒未蒸者，为酒娘儿⑫，饮之鲜美。以泉水烧酒和之，则成烧蜜酒，《梦

香词》云"莺声巷陌酒娘儿"是也。酒铺例为人烫蒲包豆腐干,谓之"旱团鱼"[13]。

[注释]

①长堤春柳:扬州北郊"二十四景"之一,旧址在城北沿瘦西湖至平山堂下。1915年复建,起自虹桥西,至于徐园。《江南园林胜景图册》:"长堤春柳,由虹桥而北,沿岸皆高柳,拂天蹴地,凝望如织。候选同知黄为蒲沿堤东向为园。乾隆四十四年,候选知府吴尊德重修,西接虹桥为'跨虹楼',迤北有'浓阴草堂''浮春槛''晓烟亭''曙光楼'。四十八年再修。" ②丁丑:乾隆二十二年,公元1757年。 ③地偏山水秀:语出《韩十八侍御见示岳阳楼别窦司直诗,因令属和,重以自述故足成六十二韵》诗。 ④酒绿河桥春:语出《洛阳清明日雨霁》诗。李正封:字中护,陇西(今甘肃临洮)人。唐宪宗元和二年(807)进士,历官司勋郎中、知制诰、中书舍人、监察御史。 ⑤名晶:名酒。 ⑥范:模子。 ⑦起酷:发酵。 ⑧醅酒:未滤去糟的酒。 ⑨筹(chōu):竹制的滤酒器具,后借指酒。 ⑩舛(chuǎn):计量酒、油、酱油等的量具。由带有长柄的大小各异的竹筒做成。 ⑪作家:行家。 ⑫酒娘儿:亦作"酒娘子"。即酒酿,带糟的甜米酒。 ⑬团鱼:甲鱼。

[点评]

长堤是乾隆年间所筑湖区西岸堤道,当时始于虹桥西桥堍,逶迤至司徒庙上山路。沿途建筑有跨虹阁、浓阴草堂、丁头屋、晓烟亭、曙光楼、蒸霞堂、红阁、纵目亭、中川亭等,城外声伎饮食,均集于堤上,沿堤多浓荫高柳。长堤系盐商黄为蒲所筑。据《平山堂图志》,黄为蒲系"同知",可能是朝廷赏赐的虚衔或捐纳之衔。嘉庆、道光以后,堤道逐渐荒

废，至咸丰、同治年间，高柳不存，建筑毁圯。1915年，湖上建徐园，补筑"长堤春柳"一段，恢复旧观。

今日"长堤春柳"指虹桥西堍至徐园一段堤道，临湖路侧一株杨柳一株桃，烟花三月，繁花如锦，春秋佳日，高柳拂水，浓荫如盖。堤道西侧山坡上下，古木连云，四季名花，次第开放，人行堤道，左顾右盼，应接不暇。堤道中段临湖有亭，亭额"长堤春柳"为陈重庆书。陈重庆，扬州人，曾官至道台，后返里守父丧不仕，诗书画艺名远播。亭中旧悬王板哉书集句联"佳气溢芳甸，罕云澹野川"，切合长堤景物。

关于"长堤春柳"还流传着一则故事，说是长堤本是扬州某总兵府中的书童，春柳是瘦西湖上的船娘。一年春天，长堤跟随总兵乘坐画舫，与春柳相识，二人一见钟情，订下了终身。总兵早就打春柳的主意，但一直没有得逞，现在春柳和小书童好上了，总兵得知后又气又恼，趁长堤与春柳在瘦西湖约会的时候，用毒箭射向长堤，鲜红的血喷溅开来，春柳悲痛而绝。忽然风雨大作，地动山摇，总兵人马皆亡。须臾间，瘦西湖湖畔出现了一条平坦的长堤，长堤和春柳的身体化作一株株柳树、桃树，在湖边拔地而起。后来人们就把这堤岸叫作"长堤春柳"。

扬州不仅有动人的传说，还有醉人的美酒。

早在唐代，李白就用扬州的美酒赠别朋友。其《广陵赠别》诗云："玉瓶沽美酒，数里送君还。"扬州美酒很多。宋人周密《武林旧事》中记载，"琼花露"当时极负盛名，酒是取花中露珠为液，还是借助琼花雅名已不得而知，但从宋诗中知晓，琼花酿"味极甘美""名闻全国"。李斗此处记载了扬州酒的品种、酒的原料与品质，还有卖酒情形，饶有趣味。前面我们介绍过了木瓜酒，这里撷一二名酒记之。

宝应乔家白，由宝应乔氏始创于明末清初。此酒用大麦、高粱、糯米、小麦和豌豆等，以古运河水酿制。康熙《宝应县志》："酒类，最佳乔家

白。"此酒采用传统酿造方法，经固态发酵酿制，精心勾兑，酒香突出，酒度适中，色清透明，窖香浓郁，醇厚丰满。口感既有北方的酣畅、爽劲，又有南方的绵柔、软净。五加皮酒为高邮著名补酒。源于元代，延续至明清。万历《扬州府志》卷二十："惟高邮五加皮酒盛称，官府或多作土仪赠遗。"宋伯仁《酒小史》将其列入历代名酒之一。康熙《江南通志·食货志》记载扬州府物产："五加皮，一名文章草，今高邮以之造酒。"

　　扬州宜杨，在堤上者更大，冬月插之，至春即活，三四年即长二三丈。髡其枝^①，中空，雨余多产菌如碗。合抱成围，痴肥臃肿，不加修饰。或五步一株，十步双树，三三两两，跂立园中^②。构厅事，额曰"浓阴草堂"，联云："秋水才深四五尺^③_{杜甫}，绿阴相间两三家^④_{司空图}。"又过曲廊三四折，尽处有小屋如"丁"字，谓之"丁头屋"，额曰"浮春"，楹联云："绿竹夹清水^⑤_{江淹}，游鱼动圆波潘安仁^⑥。"

　　扫垢山至此，蓊郁之气更盛，种树无不宜，居人多种桃树。北郊白桃花，以东岸江园为胜，红桃花以西岸桃花坞为胜。是地为桃花坞比邻，桃花自此方起，花中筑晓烟亭，联云："佳气溢芳甸^⑦_{赵孟頫}，宿云澹野川^⑧_{元好问}。"

　　曙光楼面东，以晓色胜，城中人每于夏月侵晓出城看露荷^⑨，多在是。联云："问津窥彼岸^⑩_{苏颋}，把钓待秋风^⑪_{杜甫}。"

[注释]

　　①髡（kūn）：修剪树枝。　　②跂（qǐ）：踮起。　　③秋水才深四五尺：语出《南邻》诗。　　④绿阴相间两三家：语出《杨柳枝·桃源仙子

不须夸》诗。　⑤绿竹夹清水：语出《魏文帝游宴》诗。　⑥游鱼动圆波：语出《河阳县作》其二。潘安仁：潘岳。　⑦佳气溢芳甸：语出《张詹事遂初亭》诗。　⑧宿云澹野川：语出《灊亭》诗。　⑨侵晓：天色渐明之时，拂晓。　⑩问津窥彼岸：语出《慈恩寺二月半寓言》诗。原作"间津窥彼岸"，据《全唐诗》卷七十四改。　⑪把钓待秋风：语出《送裴二虬作尉永嘉》诗。

[点评]

　　杨柳是扬州的市树。扬州栽培柳的历史十分悠久，传说隋炀帝下扬州时，为使背纤美女可得树荫遮阳，下诏在运河大堤上植柳，并赐柳姓杨。民间传说不是历史，但往往有历史的影子。扬州大规模地植柳确实始于隋代，《扬州府志》载：隋开邗沟入长江，旁筑御堤，植以杨柳，后称隋堤。隋堤柳曾是扬州一条靓丽的风景，它绿影千里，自汴而淮，逶迤南来，"秦邮八景"中有一景就是"邗沟烟柳"。运河两岸，柳色绵延，绿荫不尽。

　　唐代时，柳是扬州绿化的主要树种，道路两侧"街垂千步柳"，沿河两岸"夹河树郁郁"。李白《广陵赠别》云："系马垂杨下，衔杯大道间。"白居易长诗《隋堤柳》云："大业年中炀天子，种柳成行夹流水。西至黄河东流淮，绿阴一千三百里。大业暮年春暮月，柳色如烟絮如雪。"清初的扬州，柳随处可见，王渔洋的《浣溪沙》描述了扬州岸畔的美景，碧波深处，柳枝柔美，柳香浮漾。众人皆和韵作诗，一时传为佳话。其词句中的"绿杨城郭是扬州"脍炙人口，"绿杨"也成为扬州的别称。及至乾隆年间，从南湖荷花池，至北之柳湖，以及小秦淮等纵横城河，两岸皆植杨柳。扬州的柳，枝干遒劲，柳条低垂，轻拂水面，抚弄花草，炫人眼目。正是由于扬州的柳别具风情，所以许多景点都以杨柳为主

要树种，长堤春柳上，荷浦薰风前，环湖两岸边，到处是柳，"一水回环杨柳外，画船来往藕花天"正是这情景的写照。

吴氏尊德，字宾六，徽州人，世业盐法。弟尊楣，字载玉，工诗，为张松坪太史之婿。吴氏为徽州望族，分居西溪南、南溪南、长林桥、北岸岩镇诸村。其寓居扬州者，即以所居之村为派。

吴老典初为富室，居旧城，以质库名其家①。家有十典，江北之富，未有出其右者，故谓之为"老典"。今已中落，里人尚指其门曰②："老典破门楼。"

吴景和以一文起家，富至百万。子秘，字衡山，聪明过人，一目七行，世以孝称。

吴楷，字一山，召试中书。工诗文词赋，善小楷，好宾客，精烹饪。扬州蝉螯饼，其遗法也。女以节孝旌表建坊。

吴家龙，字步李。好善乐施，载在郡志。

吴志涵，字蕴千。副榜，工制艺。

吴重光，字宣三。举人，官代州知州③。

吴承绪，字芬瑜。举人，官赣南道。工制艺，与李鸣谦选《春霆集》。

吴之黼，字竹屏，官按察使。工诗，画兰竹。

吴绍㳘，字涓南。工书，法孙过庭。

吴绍灿，字澂野；绍浣，字杜村。兄弟翰林。

吴应诏，字殿飏。举人中书，为人慷慨多经济。

吴鲁，字宣国，号暮桥。工诗词。

吴均，号梅查；吴应瑞，字鹤沙。均以诗称。

李鸣谦，字得心，拔贡生。子文旸，割股救父。父江行失足堕水，以身投江，均获生。父死，一痛而绝，朝廷旌其孝。考志乘以割股为愚孝，文旸割股，可谓愚矣。投江救父，父死，一痛而绝，诚哉孝也。以视前乎割股者，其愚不可及也。

周叔球工画，以白描美人得名。与吴氏友善，是园位置林亭，皆出其手。年不逾三十，恋一女妓，钟情而死，时比之"鸳鸯冢"云。

韩园在长堤上，国初韩醉白别墅。孙豹人有《同宗定九韩醉白饮虹桥酒家》诗云："酒家临水复临桥，画舫中吹紫竹箫。破费杖头拚不管，可怜天气近花朝。""卫娘歌处宜年少，潘令花边愧老翁。听罢韩生《新柳咏》，英英矫矫酒人中。"谓此。后为韩奕别墅，继又改名"名园"，筑小山亭。联云："茂色临幽澈④李益，晴云出翠微⑤权德舆。"闲时开设酒肆，常演窟儡子⑥，高二尺，有臀无足，底平，下安卯枘，用竹板承之；设方水池，贮水令满，取鱼虾萍藻实其中，隔以纱障，运机之人在障内游移转动。《金鳌退食笔记》载水嬉⑦，此其类也。

[注释]

①质库：亦称质舍、解库、解典铺、解典库，指进行押物放款收息的商铺。　②里人：邑人，同县之人。　③代州：今山西代县。　④茂色临幽澈：语出《竹溪》诗。　⑤晴云出翠微：语出《富阳陆路》诗。⑥窟儡子：亦作"窟磊子""窟礧子"，指木偶戏。《通典·乐六》："窟礧子，亦曰魁礧子，作偶人以戏，善歌舞，本丧乐也，汉末始用之于嘉会。北齐后主高纬尤所好。高丽之国亦有之。今闾市盛行焉。"　⑦《金

鳌退食笔记》：清高士奇（1645～1704）撰。高士奇，字澹人，号瓶庐，又号江村。浙江绍兴人。曾任中书舍人、翰林院侍读、詹事府少詹事、翰林院侍讲学士等职。谥文恪。《金鳌退食笔记》讨论前朝旧迹，自太液池至西十库，凡42处，各考其制度、景物，并记其兴废，而系以时事。体制略近于《三辅黄图》《东京梦华录》诸书。金鳌，即金鳌玉栋桥，在北京南海、北海之间。高士奇在北京做官，上朝退朝经金鳌玉栋桥，公余饭后著此书，故名曰《金鳌退食笔记》。

[点评]

韩醉白的韩园又名"依园"，取意"名园依绿水"。陈维崧《陈迦陵文集》卷六《依园游记》："出扬州北郭门百余武为依园。依园者，韩家园也。斜带红桥，俯映渌水。……碧溪红树，水阁临流，明帘夹岸，衣香人影。"《平山堂图志》卷二亦云："韩园，同知黄为蒲重修。建小山亭，在近河高阜上。园内草屋数椽，竹木森翳。山林之趣颇胜。"此园早圮，旧址在今瘦西湖风景区叶林。叶林又名叶园、万叶林园，位于瘦西湖长堤春柳西侧，是1936年国民党高官叶秀峰为其父叶贻谷建造的园林。《扬州览胜录》记载，"叶林在虹桥西岸、长堤春柳土阜西，江都叶君秀峰为其尊人贻谷先生所造之林，地广数十亩，中植花树千株，洵为湖上西堤佳境"。叶秀峰在万叶林园的造林，在当时可称得上新潮，选的大多是名贵树种。后人经过了多次补栽，加上自然的力量，万叶林园才形成了现在"大树参天、松柏苍翠"的格局。

1951年，万叶林园改名为"劳动公园"。1957年，劳动公园再次更名为"瘦西湖公园"。目前，万叶林园有80多棵古树，有圆柏、日本冷杉、五针松、龙柏、银杏、紫薇、五角枫、榉树、广玉兰、乌桕、无患子、白皮松、日本柳杉、短叶柳杉、重阳木、薄壳山核桃树这16个品种。其中，

以圆柏和薄壳山核桃树数量最多。

桃花坞在长堤上，堤上多桃树。郑氏于桃花丛中构园，门在河曲处，与关帝庙大门相对。

园门开八角式，石刻"桃花坞"三字额其上，为朱思堂运使所书[1]。内构厅事，额曰"疏峰馆"，集韦庄联云："千重碧树笼春苑[2]，一桁晴山倒碧峰[3]。"

桃花坞与韩园比邻，竹篱为界。篱下开门，门中方塘种荷，四旁幽竹蒙翳。构响廊，庋版梁水上[4]，额曰"澄鲜阁"，联云："隔沼连香芰[5]杜甫，中流泛羽觞陈希烈[6]。"自是由水中宛转桥接于疏峰馆之东。

[注释]

①朱思堂：朱孝纯，号思堂。　②千重碧树笼春苑：语出《中渡晚眺》诗。　③一桁晴山倒碧峰：语出《灞陵道中作》诗。桁（háng），用于成行的东西。　④庋（jià）：构屋，架屋。　⑤隔沼连香芰：语出《佐还山后寄》其三。　⑥中流泛羽觞：语出《奉和圣制三月三日》诗。陈希烈（？～758）：宋州商丘（今河南商丘）人。早年因精通道学受到唐玄宗器重，历任工部侍郎、集贤院学士等，后兼任崇玄馆大学士，封临颍侯。曾为宰相，授同中书门下平章事，后升任左相，兼兵部尚书，封颍川郡公，又进封许国公。安史之乱爆发后，陈希烈被俘，并投降叛军，被授为宰相，两京收复后被朝廷赐死。《全唐诗》录诗3首。

[点评]

桃花坞，旧址在今瘦西湖风景区徐园一带。乾隆年间湖上园林中看桃

花最为著名之处。《江南园林胜景图册》："桃花坞，道衔前嘉兴通判黄为荃建，候选州同郑之汇重修。旧有'蒸霞堂''澄鲜阁''纵目亭''中川亭'诸胜。今增置长廊曲槛，间以水陆诸花，望如错绣。复为高楼，山半东向，以收远景。"此园于嘉庆后圮废。1915年，扬州乡人为祭祀徐宝山，在桃花坞故址上修筑徐园。徐园规模不大，占地0.6公顷。但结构得体，庭院起承转合，错落有致。内有听鹂馆、春草池塘吟榭、疏峰馆等景，集精巧的建筑结构和精湛的雕刻艺术于一身。

疏峰馆之西，山势蜿蜒，列峰如云，幽泉漱玉，下逼寒潭。山半桃花，春时红白相间，映于水面。花中构"蒸霞堂"，联云："桃花飞绿水①李白，野竹上青霄②杜甫。"复构红阁十余楹于半山，一面向北，一面向西，上构八角层屋，额曰"纵目亭"，联云："地胜林亭好③孙逖，月圆松竹深无可④。"至此，则长春岭、莲性寺、红亭、白塔皆在目前。

中川亭树多竹柏，构亭八翼，四面皆靠山脊，中耸重屋。联云："小松含瑞露⑤郑谷，好鸟鸣高枝⑥曹植。"

由蒸霞堂阁道，过岭入后山，四围矮垣，蜿蜒逶迤，达于法海桥南。路曲处藏小门，门内碧桃数十株，琢石为径，人伛偻行花下，须发皆香。有草堂三间，左数椽为茶屋，屋后多落叶松，地幽僻，人不多至。后改为酒肆，名曰"挹爽"⑦，而游人乃得揽其胜矣。

郑钟山，字峙漪，仪征人。业盐淮南，与江春齐名。性淳朴，以读书世其家。弟鉴元，字允明，能文章，好程朱之学，年八十，讲诵不倦。钟山子宗彝，字萃五，进士，官刑部；次子宗洛，字景

纯，召试中书。鉴元子长涵，廪膳生，早卒；宗汝，字翼之，官员外郎。孙兆珏，举人。族广英多，率皆清华之选⑧。澎字瀹江，进士，官户部；文明，字鉴堂，进士，官刑部：皆以文学显者也。兆珏能读史，好经学，门无杂宾，一二有道之士，会文讲学而已。今附于此。

[注释]

①桃花飞绿水：语出《宿巫山下》诗。 ②野竹上青霄：语出《陪郑广文游何将军山林》诗。 ③地胜林亭好：语出《奉和李右相赏会昌林亭》诗。 ④月圆松竹深：语出《同刘秀才宿见赠》诗。无可：唐代诗僧，俗姓贾，范阳（今河北涿州）人，贾岛从弟。少年时出家为僧，尝与贾岛同居青龙寺，后云游越州、湖湘、庐山等地。唐文宗李昂大和（827~835）时，为白阁寺僧。 ⑤小松含瑞露：语出《朝谒》诗。⑥好鸟鸣高枝：语出《公宴》诗。 ⑦挹（yì）：舀，把液体盛出来。⑧清华：谓门第或职位清高显贵。

[点评]

郑氏虽以盐为业，然"族广英多，率皆清华之选"，可谓人丁兴旺，人才辈出。其中郑鉴元较为著名。据《中国盐业史辞典》载，郑鉴元（1714~1804），号徵江，业盐两淮。司鹾事十余年，获利至厚，是声名显赫的大户盐贾，被举为两淮总商。举凡助工、助饷、赈灾、备工等，均首倡捐输。修京师扬州会馆，独捐数千金；修歙县洪桥郑氏议叙加五级。诰封中宪大夫，刑部山东司员外郎。

李道南，号晴山，江都人，进士。性严正不阿，在京时友人醵五百金赠之，却不受。见刘文正公①，文正偶欠伸②，李揖求退。文正曰："方坐未一言，而退何也？"李曰："《礼》有之：君子欠伸，侍坐者请退。故未言而去也。"文正以是重之，书张横渠③"学颜子之学、志伊尹之志"二语赠之。归而授徒于家，生徒数百人，郡中文学之士，半出其门。著《寸草录》《四书集解》。

汪兆宏，字文锡，从事道南，门内之行④，重于乡里。中甲午科举人⑤。将赴礼部试，临行，母以远为忧，乃不行。母死，居三年丧，合乎礼。中己酉科进士⑥，选旌德县知县，不就，改凤阳府教授。朱石君尚书抚安徽时，甚重其为人，称以古君子云。

焦循，字里堂，北湖明经⑦。熟于《毛诗》《三礼》，好天文律算之学。郑兆珏、郑伟、王准皆与之游。所著有《毛诗草木鸟兽虫鱼释》三十卷、《毛诗释地》七卷、《群经宫室图》二卷、《礼记索隐》数十卷、《焦氏教子弟书》二卷，又有《释交》《释弧》《释轮》《释椭》《乘方释例》《加减乘除释》，共二十卷，皆言算术也。本朝推步之术，王、梅之后⑧，则有歙县江慎修永、休宁戴东原震、嘉定钱晓徵大昕，钱视二家尤精。与里堂友者，歙县汪孝婴莱、凌仲子廷堪、吴县李尚之锐，并通是学。李尤善，为钱之高弟子，钱称其愈己焉。里堂之子白，字廷琥，亦善三角八线之法⑨。

顾凤毛，字超宗，兴化人，深于经学。鉴元延之教其孙兆珏。兆珏能文章，善六书之学⑩。

王准，字钦莱，湖南人，生于福建汀州，为鉴元之戚。善属文⑪，私淑朱晦庵。著有《汀鸥文集》。

郑伟，字耀廷，丹徒人。父锡五以继父病不起，割股致卒。母

俞氏，年未二十，守节三十余年。伟性挚，多巧思，学九数句股之术，设疑难之题与焦循相问难。又仿西人图作算器，皆合其式。

罗浩，字养斋，歙人，居海州之板浦场，与凌廷堪为戚。自经史书数，无不涉猎，最精星命之学⑫。尝曰："自李虚中以来⑬，均以富贵贫贱寿夭，定命之高下，吾则以贤不肖为之经，贫富寿夭为之纬。贤者虽贫夭，命为上；不肖虽富寿，命为下。"人多迂之，实至论也。兆珏与之友。

汪梦桂，字文舟，道南弟子。工时文之学，每构一艺，拈须摩腹，夜以继日。

陆甲林，工于书法。与景纯舍人交，陆死，舍人为之筹丧葬之事，尽力尽善。舍人重交友，不轻唯诺，多类于此。

[注释]

①刘文正公：指刘统勋（1698～1773），字延清，号尔钝，山东诸城（今山东高密）人，清朝政治家。雍正二年（1724）中进士，历任刑部尚书、工部尚书、吏部尚书等要职。为政四十余载清廉正直。乾隆三十八年（1773）猝逝于上朝途中，乾隆皇帝闻讯慨叹失去股肱之臣，追授太傅，谥号文正。　②欠伸：打呵欠，伸懒腰。　③张横渠：张载（1020～1077），字子厚，凤翔郿县（今陕西眉县）横渠镇人，北宋思想家、教育家、理学创始人之一。世称横渠先生，尊称张子。有《正蒙》《横渠易说》等著述留世。　④门内之行：家里人的品行。门内，家中的人。　⑤甲午：乾隆三十九年，即公元1774年。　⑥己酉：乾隆五十四年，即公元1789年。　⑦北湖：邗江公道、方巷、槐泗一带的湖群，明清之际，扬州人谓之"北湖"。据焦循《北湖小志》记载，北湖实系邵伯、黄子、赤岸、朱

家（珠玑）、白茆、新城六个湖泊的统称。　⑧王、梅：谓王锡阐和梅文鼎，二人皆精通天文历算。　⑨三角八线：古代数学名词，即三角函数。八线，即三角函数之正弦、余弦、正切、余切、正割、余割六线及正矢、余矢二线。　⑩六书：亦称"六体"。指古文、奇字、篆书、左书、缪篆、鸟虫书六种字体。　⑪属（zhǔ）文：撰写文章。　⑫星命：研究星命术的学说。简称命学。是以人降生时星辰的位置、运行等情况判定人的命运状况的一种中国传统命理学。　⑬李虚中（761~813）：字常容，祖籍陇西（今甘肃陇西南）。唐德宗贞元十一年（795）进士及第，试书判入等，补秘书正字，后授监察御史，迁殿中侍御史。李虚中精通五行书，以人的出生年月推算富贱寿夭，有《李虚中命书》。被誉为八字算命集大成者、星命家之祖。

[点评]

　　焦循（1763~1820），字里堂，甘泉人。清嘉庆六年（1801）举人，会试落第后不再赴考，托疾居黄压桥村舍闭户著书。构一楼，名雕菰楼，有湖光山色之胜，读书著述其间，授徒为业，足不入城十余年。焦循博闻强记，识力精卓，每遇一书，无论隐奥平衍，必究其源，于经史、历算、声音、训诂、诗词、医学、戏曲无所不精，多有创建。壮年即名重海内。著名学者钱大昕、王鸣盛、程瑶田等皆推敬焦循。阮元《扬州通儒焦君传》，称其学"精深博大，名曰通儒"，世人以为不愧。

　　焦循精于《周易》，著有《易通释》《易图略》《易章句》。嘉庆二十二年（1817），以此三书合刊为《雕菰楼易学三书》。他亦精通数学，著有《加减乘除释》《天元一书》《释弧》《释轮》《释椭》等。焦循所著的医学、戏剧之作有《李翁医记》《剧说》《花部农谭》。

梅岭春深即长春岭，在保障湖中，由蜀冈中峰出脉者也。丁丑间，程氏加葺虚土，竖木三匝，上建关帝庙。庙前叠石马头，左建玉板桥，右构岭上草堂。堂后开路上岭。中建观音殿。岭上多梅树，上构六万亭。岭西复构小屋三楹，名曰"钓渚"。程氏名志铨，字元恒，午桥之兄。筑是岭三年不成，费工二十万，夜梦关帝示以度地之法[①]，旬日而竣。后归余氏。余熙字次修，工诗善书，岭西垣门"梅岭春深"石额，其自书也。山僧平川，淮安人，性朴实，居此三十年。熙弟照，字冠五，亦工于诗。

岭在水中，架木为玉板桥，上构方亭，柱栏檐瓦，皆裹以竹，故又名竹桥。湖北人善制竹，弃青用黄，谓之反黄[②]，与剔红珐琅诸品[③]，同其华丽。郡中善反黄者，惟三贤祠僧竹堂一人而已。是桥则用反黄法为之。

[注释]

①度地：填地。　②反黄：亦作"竹黄""翻黄"。是将毛竹去掉青皮，再分层开剥，翻出竹子里面，再经造型、彩绘、雕刻、油漆等加工而成的综合性手工艺品。翻黄竹刻在艺术风格上将文人的闲情逸趣与诗情画意有机结合，在题材上，以山川风景、楼台亭阁、飞禽走兽、人物、书法艺术为蓝本。　③珐（fà）琅：又称"佛郎""法蓝"，某些矿物原料烧成的像釉子的物质。多涂在铜质或银质器物表面，用来制造景泰蓝、纪念章等。

[点评]

梅岭春深，是扬州北郊"二十四景"之一。旧址在今瘦西湖风景区

小金山景区。《平山堂图志》卷二："长春岭，在保障河中央，由蜀冈中峰出脉，突起为此山，主事程志铨加培护焉。山行数折，蜿蜒如蟠蜥。山上下遍植松柏、榆柳与诸卉竹。纷红骇绿，目不给赏。山麓而东为亭，曰'梅岭春深'，梅花最盛处也。山南建'关神勇祠'，居民水旱祷焉。祠前迤东剖竹为桥，曰'玉版桥'，以通南岸。"

乾隆二十二年（1757）前后由盐商程志铨集资，挖湖堆土而成，岭上遍植松柏榆柳，以梅树最为著名，故称。景观包括湖、岛、屿、桥等，是一组依山临水的古园林建筑群。其四面环水，山和园林都在湖心的小岛上，是瘦西湖地势最高的景观。主要建筑有关帝庙、湖上草堂、观音殿、小南海、棋室、月观、风亭、吹台等。

关帝庙殿宇三楹，昔名关神勇庙，居民水旱皆祷于是。庙右由宛转廊入岭上草堂，堂在岭东，负山面西，全湖在望。联云："笔落青山飘古韵①杜牧，绿波春浪满前陂②韦庄。"

堂东构舫屋五楹③，筑堤十余丈，北对春水廊，南在湖中。大竹篱内，上种杉桐榆柳，下栽芙蓉。堤尽构方亭，为游人观荷之地。莲市散后，败叶盈船，皆城内富贾大肆春时预定者。花瓣经冬，风干治冻疮最效。

岭西一亭依丽，额曰"钓渚"。联云："浩歌向兰渚徐彦伯④，把钓在秋风⑤杜甫。"亭下有水马头，碧藓时滋，地衣尽涩，悄无人迹，水容鲜妍。

西麓石骨露土，苔藓涩滞，游屐蹂躏，印窠齿齿。中有山峒，峒口垒石甃砖为门，涂紫泥墙，额石其上，题曰"梅岭春深"。由是入山，路窄如线，在梅花中蜿蜒而上，枝枝碍人。其下大石当

路，色逾铜绣，仰视岭上，路直而滑，不可着足。穿岩横穴，遍地皆梅，对面隔树，不通话语。中一亭如翼，南望瓜口，微微辨缕，狐兔避客，鹰隼盘空。又转又折，鸟声更碎，野竹深箐，山绝路隔，忽得小径，攀条下阁道，过观音殿，始登平台。由台阶数十级下平路，宽可五尺，数步至岭上草堂。是岭本以"梅岭春深"门为上山正路，迨增建观音殿，乃以岭上草堂为山前路，梅岭春深门为山后路。至观音殿下，由过山楼入僧房六七楹，杂树蒙密，周以箐竹，开小竹门，是为僧厨，游者罕经焉。

[注释]

①笔落青山飘古韵：语出《和宣州沈大夫登北楼书怀》诗。 ②绿波春浪满前陂：语出《稻田》诗。 ③舫屋：船房。临水建屋，由山墙处开门。 ④浩歌向兰渚：语出《赠刘舍人古意》诗。《唐诗纪事》卷九有此句，《全唐诗》卷七十六作"浩歌在西省"。徐彦伯（？~714）：名洪，以字行，兖州瑕丘（今河南濮阳）人。历任永寿尉、蒲州司兵参军、给事中等职。时司户韦嵩善判，司士李亘工书，而彦伯属辞，称"河东三绝"。 ⑤把钓在秋风：语出《送裴二虬作尉永嘉》诗。

[点评]

李斗还记载，程志铨奉命在湖中堆土为山，屡堆屡坍，花了三年时间还没有堆成。一夜，他梦见关公带领士兵打梅花桩，也就是将几根木桩成一组打在河心，然后堆土。他醒后随即效仿此法，十天后，果然堆成一座山。民间还有一则传说，是说关公在梦中直接告诉程志铨用打梅花桩的办法来堆土的。为了感谢关公托梦，程志铨特地在小金山下建了一座关帝

庙，就是今天正对小红桥的那组建筑。现在，关帝庙里的塑像已经没有了，取而代之的是一幅画像。

法海桥在关帝庙前，东西跨炮山河。炮山河受蜀冈、金匮、甘泉诸山水，由廿四桥出是桥，乃得与保障湖通，故炮山河亦名保障河。尹太守记云"襟带蜀冈，绕法海以南，通古渡"谓是。迨开莲花埂，浚河通山堂，湖上画舫，皆过莲花桥，不复过法海桥。遂不知法海桥内河，正古炮山河故道也。是桥创建已久，府志以明火指挥重建为始①；其时马知县驸记中有"创造经始莫可考"之语②。惟法海寺建于元至元间③，寺既有征，桥以寺名，自当断以元至元间为始。

东岸乃保障湖旧堤，上筑歌台，围矮垣数十丈，缘堤曲直委宛，至"春台祝寿"之扇面亭而止。歌台即子云亭故址。

关帝庙在法海桥西岸，本三义庙，临汾人重建，改今名。门与桥对，门内大殿三楹，殿角便门通观音堂。

观音堂门在桥南，有"旃檀香界"石额，围以红垣。门内层级上平台，台上建御碑亭，供奉圣祖御制《上巳日再登金山》诗一首、书唐人绝句一首。亭旁建送子观音殿，一名百子堂，城中求继嗣者祈祷于此。堂本法海楼旧址，其地名"十里荷花"。殿角便门通贺园。

[注释]

①火指挥：指火晟于明嘉靖四年（1525）任扬州卫指挥使时重建法海桥。　②经始：开始营建，开始经营。《诗经·大雅·灵台》："经始灵

台，经之营之。"　　③至元：元代以至元为年号的有两个皇帝，一为元世祖忽必烈，其所用"至元"年号时间为公元1264至1294年。一为元顺帝妥懽帖睦尔，其所用"至元"年号时间为公元1335年至1340年。查扬州法海寺寺史，李斗所言"至元间"当为元世祖至元年间。

[点评]

　　莲性寺东南有藕香桥通往叶园。藕香桥为砖石拱桥，原名"法海桥"。始建于明朝嘉靖四年（1525），后经扬州卫指挥使火晟重建。清朝莲花新河未开之时，船只需经法海桥下才能驶往平山堂。1963年，法海桥整修，桥上石阶重新铺设，桥栏由石制改为混凝土制，柱头饰莲花，桥下湖道遍植荷花，桥名改为"藕香桥"。现今莲性寺南又新建木质梁桥一座。

　　莲性寺在关帝庙旁①，本名法海寺，创于元至元间，圣祖赐今名，并御制《上巳日再登金山》诗一首，书唐人绝句一首，临董其昌书绝句一首。上赐"众香清梵"扁，皆石刻建亭，供奉寺中。寺门在关帝庙右，中建三世佛殿，旁庑十余楹，通郝公祠，后建白塔，仿京师万岁山塔式②。塔左便门，通得树厅，厅角便门通贺园，厅外则为银杏山房。赵腾翁诗序云："出天宁门近郊二里，有法海寺精舍一区③，曲水当门，石梁济渡，凡游平山者，以此为中道④。"僧牧山，字只得，工于诗。

　　寺中多柏树，门殿廊舍，皆在树隙，故树多穿廊拂檐。所塑神像，出苏州名匠手，皆极盛制。而文殊、普贤变相⑤，三首六臂：每首三目，二臂合掌，余四臂擎莲花、火轮、剑杵、铜槊并日月

轮、火焰之属。裸身着虎皮裙，蛇绕胸项间，怒目直视，金涂错杂，光彩陆离，制更奇丽。殿后柏树上巢鹤鸟无数，其下松花苔藓，作绀碧色⑥；加之鸟粪盈尺，游人罕经。中建台五十三级，台上造白塔，塔身中空，供白衣大士像。其外层级而上，加青铜璎络⑦，鎏金塔铃⑧，最上簇鎏金顶。寺僧牧山开山⑨，年例于十二月二十五日燃灯祈福。徒传宗，精术数⑩。乾隆甲辰⑪，重修白塔甫成，传宗谓向来塔尖向午由左窗第二隙中倒入，今自右窗第二隙中侧入，恐不直，遂改修。按欧阳《归田录》⑫，记开宝寺塔，为都料匠预浩所造⑬。初成，望之不正而势倾，浩曰："京师地平无山，多西北风，吹之不百年当正。"此则因地制宜，又非拙工可同日语也。

寺庑为方丈，旁有小屋六楹，为僧寮。左界白塔，右界郝公祠，后界得树厅，皆寺僧所居。方丈门外，壁间陷石二：为王渔洋《红桥游记》，张养重所书⑭；孙豹人《法海寺》诗，有"怀人一怅望，作记旧时曾"谓此。寺为郎中王统、中书许复浩及张子琏、刘方炬同建。

[注释]

①莲性寺：在今瘦西湖风景区五亭桥南。《江南园林胜景图册》："莲性寺，旧名法海寺，圣祖仁皇帝赐今名。乾隆十六年、二十二年、二十七年，皇上南巡，赐额、赐诗。三十年，又赐《大悲陀罗尼经》一部。寺四面环水，中有白塔，有'夕阳双寺楼''云山阁'。门前为法海桥，寺后则莲花桥。候选理问程大瑛、候选州同孙嗣昌、候选运副巴在仕等重修。" ②万岁山：即今北京北海公园中的白塔山。此山历代都有修建，

元代时称为万岁山，清代因建白塔，称为白塔山。　③区：量词。处，所。　④中道：半途。　⑤变相：简称"变"。佛教画术语。用绘画或雕刻所表现的佛经故事。内容分为三种：一是根据某部经典，把其中至尊及侍从在所领区域内（净土）的种种活动，用绘画的形式表现出来，称作"经变"，如"西方净土变"等；一是依据释迦牟尼传记，把佛一生的故事以单幅或多幅的形式绘出来，称作"佛传"；一是依据本生（指释迦牟尼降生净饭王家为太子以前的许多世）故事的经典，绘成独幅或连环画，称作"本生"。　⑥绀（gàn）碧色：天青色。　⑦缨络：亦作"璎珞"。古代用珠玉穿成的装饰品，多用为颈饰。这里指塔顶悬挂的像璎珞似的装饰物。　⑧鎏（liú）金：古代金属工艺装饰技法之一。将金和水银合成金汞剂，涂在铜器表面，然后加热使水银蒸发，金就附着在器面不脱。亦称"涂金""镀金""度金""流金"。　⑨开山：在名山创立寺院。　⑩术数：亦作"数术"，是中华古代神秘文化的主干内容，即阴阳五行生克制化的数理。其特征是以数行方术；基础是阴阳五行、天干地支、河图洛书、太玄甲子数等。　⑪甲辰：乾隆四十九年，即公元 1784 年。　⑫《归田录》：欧阳修作，共 2 卷，凡 150 条。欧阳修晚年辞官闲居颍州时作，故书名归田。多记朝廷旧事和士大夫琐事，大多系亲身经历、见闻，史料翔实可靠。　⑬都料匠：营造师，总工匠。《归田录》卷一："开宝寺塔在京师诸塔中最高，而制度甚精，都料匠预浩所造也。"预浩，亦作"喻皓"等，北宋初著名建筑师，擅长建造宝塔和楼阁。浙东人，曾任杭州都料匠。所著《木经》三卷，是我国古代重要的建筑专著，已佚。　⑭张养重（1617~1684）：字斗瞻，号虞山，又号虞山逸民，晚号椰冠道人，淮安人。明清之际诗人，是淮安（旧名山阳）清初诗坛魁首，时称"张山阳"。

莲性寺位于莲花桥和凫庄南侧的岛屿上，原名法海寺，又名白塔寺。始建于隋朝，重建于元朝至元年间。时寺中多柏树，诸建筑皆隐于树间。乾隆时期，岛上有得树厅、银杏山房、春雨堂、夕阳双寺楼、云山阁、白塔、菱花亭、歌台、观音堂、关帝庙等。

咸丰年间莲性寺毁于兵火，光绪中叶重建。重建的莲性寺，山门外两翼筑八字墙，门前两层平台，上一层平台正中置一铁香炉，香炉上铸"莲性寺"三字，平台边缘两侧建白石栏杆，栏柱上雕有石狮。下一层作花坛，两端栽桧柏、梧桐。山门五楹朝东北，山门上方嵌一块"法海寺"石额，门旁设一对莲花门枕，黄墙红门，上盖绿色琉璃瓦。中三间为天王殿，内设佛龛，前坐弥勒，后站韦驮，两边置四大天王。两侧两楹为楼房，系僧房。天王殿后栽一对松树。寺中佛殿也面朝东北，殿门两侧各植一株银杏，北雌南雄。佛殿五楹，前后两进相连，中有天井，两侧围墙各开一圆门，北通"云山阁"，南通关帝庙、观音堂旧址。前进为二层楼房，两山侧脊置马头墙。楼下中间原供观音菩萨，两厢供脱胎十八罗汉坐像。二楼及两进次间为僧舍。后进为平房，作客堂。佛殿北门上嵌石额"法海寺"，一旁立有"重修法海寺碑记"。佛殿之北有五楹云山阁。寺西南筑一座面朝东北的半间碑亭。1949 年后，莲性寺曾一度改为由尼姑经营的素菜馆。"文革"期间佛像、匾额皆毁，有寺无僧。1996 年起，莲性寺开始整修新建，先后修复了天王殿、弥勒殿、大雄宝殿、藏经楼等建筑，2000 年翻建了寮房、云山阁，莲性寺旧貌得以恢复。

莲性寺白塔，也称扬州白塔、法海寺白塔，是扬州著名的地标性建筑和旅游景点。关于此塔有"一夜造成"的传说。据徐珂《清稗类钞》载，乾隆南巡时到扬州，一天游瘦西湖，指着景色对随从说，这里多么像北京

南海琼岛春荫景色呀，可惜少一白塔。当时有一江姓大盐商，得知此消息，为讨帝皇欢心，出一万两银贿赂乾隆侍臣内宫，取得北海白塔图样。他费尽全力，一夜之内将白塔建成。第三天乾隆帝又来游园，看到一与北海白塔非常相似的白塔，大吃一惊，以为是假，走近看果是砖石砌成，询其故，叹曰盐商之财力伟哉！

白塔建设于乾隆十六年至四十五年（1751~1780）间，为覆钵式大白塔。它是砖石结构，外敷白垩，形制仿京城北海喇嘛塔，而稍清瘦修长。塔下是一个长方形高台，四周护栏围绕，前置小台，台北及两侧皆筑阶梯，可登至台顶。高台正中用砖砌成须弥座，座上雕各种花纹，极精致。每面各有三个小龛，雕十二生肖像。座上有承托塔身的覆莲座与金刚圈。须弥上是宝瓶形塔身。塔身上是小须弥座塔刹，上置十三层相轮组成刹身，覆以金属华盖。刹顶冠以铜制葫芦和宝珠，均镀黄金，光彩夺目。莲性寺白塔虽仿北海白塔而建，但又吸收江南建筑特点，造型轻巧，是南方覆钵式塔佼佼者。2006 年白塔与莲花桥同列为第六批全国重点文物保护单位。

明郝太仆忠节公祠在莲性寺白塔之右①，祠祀公及公子，公仆衬焉②。公名景春，字际明，一字和满，号乃今，别号自古，江都人。万历壬子举于乡③，授盐城教谕，以事见出，谒部改选。亲戚演《梨园祖道》，公命演《鸣凤记》，至忠愍弃市④，乃浮一大白曰⑤："好奇男子！"遂作《忠愍年谱》。起陕西苑马寺万安监录事⑥，量移黄州照磨⑦。崇祯十年闰四月初三日⑧，署知黄安县。闯贼遍黄属，明日，报整世王至乌龙潭札营六十里⑨，突至城下，急攻西南二门，箭集城垛如飞蝗。公与东门守正户部主事耿应昌⑩、

南门守正廪员卢尔惇、巡简司郭上学，炮矢并发，应昌家丁放大将军炮[11]，打死贼十八人，继以火箭，被焚者十五人，贼退。尔惇身冒一矢，仍挽弓射死前锋黜贼二人。生员吴成龙射死当先贼二人，县民壮何一先杀死跨马贼一人。贼稍退，及暮复围城。天明群至，公命烟兵上屋抛瓦石，家丁王思重、伯寿放火箭，副榜耿应衡火箭杀上关厢焚屋贼十二人，生员耿应冲、秦枟射死挖城贼二人，武童秦文戴射死抬梯贼五人，耿荐举弩手射死贼五人、金盔贼一人。贼引退，集西北城下，负梯扛门扒城。

耿荐举令家丁放火箭，射死坐纛前穿红贼首一人[12]，鸟铳打死负门贼一人[13]。贼退，复督壮士吕文彪等埋伏北坛冈；贼至，家丁谢君宠铳伤贼五人。须臾，贼又逼城，家丁张要、谢君雄、李芳等背城而战，城上炮打死贼七人，生员耿应衢射杀贼二人，武举秦在中射死攻打关厢贼二人，贼退。初六日贼撤营，东北扬去，至梁兴寨，遇寨主生员梁维中领乡兵梁光秦等掩袭，生擒贼首李应科，胁从难民刘年等六人，奸细殷士才一人，公命斩之府城。官生周世权领乡兵赴援，斩贼首八大王，获其器械无算，公以犒之。遂增筑一字层台，新建枫香桥，台名灵武，以备兵患，黄冈祝世美为之记。事闻，擢公知房县。

公归扬州省母，携其次子鸣鸾，雇宜陵人陈宜为仆。如房时[14]，流贼张献忠[15]、罗汝才降于经理熊文灿[16]。文灿为杨嗣昌门生[17]，先为福抚，降大盗郑芝龙，再为广抚，除大盗刘香老，由是声气通于朝贵，交口誉之。值朝遣采药大珰阴相之，文灿待之厚，酒酣，抵掌谈寇乱，珰壮之，露其衔命意，遂重赂珰。珰言于朝，命文灿总理湖、湘，督师襄、郧。文灿复用招海盗之策，加抚流贼。贼称陆

梁者十三家⑱，惟李自成、张献忠、罗汝才不受抚。献忠部下一贼渠，为首辅韩城之侄，劝其降。又献忠为列校时，犯法当刑，总兵陈洪范丐其命。今洪范与左良玉同讨贼，献忠遂遗洪范言于文灿，至十一年二月受降。安插献忠于谷城，谓之"西营八大王"。时汝才率其党白贵、黑云祥二十余队屯房之东西，汝才谓之"曹操"，白贵谓之"小秦王"，黑云祥谓之"整十万"。分支肆虐，公上文请剿，不报，遂或战或守，击杀贼妾暨头目数十人。贼惧，闻献忠降，亦求抚而犹豫未决。公单骑至其营，与汝才歃血盟，汝才遂率所部归款⑲。安插房、竹间，解甲耕屯，分营居野。东关之汤池关、宜阳店、马栏铺，为"曹操"安塘排马处。过河高墩山、狗儿湾、土地岭、白窝村，为"曹操营"。过阳关店通均州，为"小秦王营"。西关之七里河、军马铺、廖家巷、雷家湾，为"整十万营"。南关之反子口、南板畈、张家湾、栗花山、大黄沟、澉澥堰，至西南深山，北关之石炭摇、五将山、罗家湾、五龙口，为"曹操营"。

马栏堰、连三坡通郧阳，为"小秦王营"。皆于南关开集，令百姓与降丁一例生理⑳，谓之"抚局"。诸贼既降，文灿不能抚以威信，惟责其宝赂无厌㉑。献忠、汝才等思叛，不肯解甲，亦不受调遣，时出劫掠，谷、房嚣然㉒。文灿令监军佥事张大经来谷镇抚，亦不能御屯据。谷县知县阮之钿，字实甫，桐城人，往说献忠，阳应不改㉓。之钿忧愤成疾，题壁云："读尽圣贤书籍，成此浩然心性，勉哉杀身成仁，无负贤良方正。"末写"谷邑小臣阮之钿拜阙恭辞"。房县亦民不聊生。八月，公与主簿朱邦闻、算将杨道选议战守机宜㉔，敦请四门参谋举人向紫垣，南门守正贡士吴廷训、守副贡士杨尔知、百总孙致中㉕、袁文，东门守正生员向照、守副生

员廖承芳、百总廖一致、党守邦，北门守正生员许调鼎、守副生员徐一瑾，百总杨楚文、乐流芳；西门守正生员雷惊寰、守副生员车浑、百总李三刚、王民化，南门置鼓，东门置梆，北门置锣，西门置钟，有警则击之。

建四门城楼角楼各四，大窝铺三十六㉖，月城重门八，大炮台四，小炮台十四，墙一百三十丈，城头垛口一千三百五十二，挑浚城濠五百四十七丈。五方大旗六，飞虎旗四，灯杆一百二十，大将军十五位，三眼铳十五门，单眼铳十五门，钩镰长枪二百杆，火药三十五石，铅子四百斤㉗，五旬而成。十月，降丁踞西关窥城掳掠，公上文不报。道选领兵丁乡勇击杀其骡马，炮伤其头目。公子鸣鸾，字子强，擐甲入汝才营㉘，谓曰："若不念香火盟乎？慎毋从乱！"汝才阳诺。公子知其伪，归告公，公与道选授兵登陴㉙。二十二日，安官、居光祖、李大捷奉理宪牌到房㉚；汝才贿安官，令其复命时，伪言公囚安官，意欲反。事闻，提督李太监题参，行牌告示差官吕鸣瑞等三人㉛，于十七日到房，先往"曹营"，后始进城。略云"汝才等数岁萑苻㉜，一朝悔悟，敛九营赤子之心，戢曩时绿林之性㉝，凶残顿改，殊属秉彝㉞。而该县营叫骂打仗，更拘囚两院差官，汝该欲反乎？"

谕士民确遵抚局，不得轻启祸端。由是民情大惧，半散四方。公申文待罪。越日，降丁环逼城下，"曹营"移西关杀掠；踞北关。公遵文与汝才约，二十四日开集贸易。差官佯言欲撤城中兵，民间大恐，食亦殆尽，具文乞援。鸣瑞住贼营，数日乃归，未向公索报命。十二年正月初一日，贼分领踞城外十五乡。五月初六日献忠劫谷库，放囚。之钿饮鸩未绝，索印，叱之，为贼所刃。纵火焚烧，

胁御史林鸣球上疏，求封于襄阳，不从，遇害。十二日理宪文至，令公戒严。越日，献忠前锋至房东门，算兵查成龙、宋应聘、张文明等对敌，击斩其将上天龙，遣使缒城乞援于文灿③⑤，公至此已乞援八请矣。刑厅详曰③⑥："房县之急，不下睢阳③⑦，望救焚而拯溺③⑧，不禁大声而疾呼，若思捧漏而沃焦③⑨，可无狂奔而尽气。由来霁云之啮指④⓪，进明之拥兵④①，彦仙之遣人④②，曲端之衡命④③，彰彰可考矣④④。"治院复曰④⑤："房、竹之间，久称无事，盘错方见利器，门下其善所以运量之机。"理院复曰④⑥："吾辈当此时势，勿骇非常之举，宜收宴如之效④⑦。"守道复曰④⑧："房县人习于刁讼，一毫小事，匿名歌谣，变乱是非，摇惑人心，向无正气，县官致此，相习成俗。不佞于门下望之。"又曰："上台谓打贼打安官为门下之罪④⑨，不过一时安贼之心。"又曰："不佞于郧镇，犹门下于房县；不佞吁上台而不能救，犹门下吁不佞而不能救也。"知府复曰："彼中情形，绘之纸上，有不堕泪者，非人也。今日悠悠忽忽，局未易结，彼此相蒙，上下相狃，正不识将来作何底止也？"时贼氛甚炽，乞援又上，至十四请不报。二十四日，贼大至，献忠张白帜，汝才张赤帜，俄二帜相杂攻城。献忠与汝才手画口说，献忠以抚谷监军张大经檄谕降公。时大经已降，公大骂，碎其檄。献忠遗书要公让城⑤⓪，公怒曰："郝老头可斩，城不可让！"献忠攻西门，汝才、贵云祥攻东北门，献忠队下之一丈青、一条龙攻南门。公命邦闻与百户鲁儒守东门，道选守南门，典史王胤奎守西门，所官张三锡守北门⑤①。西南角楼，公与公子主之；东南角楼，千总张士英督之。城上燃草投石，贼多死。

　　贼立云梯以钩钩之，放铳击毙数百人。贼掘人墓，取棺戴之首

以攻城，又负板穴城^㊿。城将崩，公子以火爇油灌之，降石击伤献忠左足，杀其马。献忠将引去，公用间入贼垒，阴识献忠所卧帐，将袭擒之。二十八日午时，三锡绐一贼上城，北门遂陷。三锡揞汝才入，道选巷战死。大经冠红缨乘白马手短枪入，曰："知县何在？"嗾献忠使汝才劝公降^㊼，以分其过。汝才使十骑拥公上马至"曹营"，时公子散失，公曰："为求吾儿来。"汝才使一卒执旗遍求之，时城中杀人如草，积尸如山，求之不得。营鼓二下，天雨如注，忽传西南隅有县公子在，卒排众而入，公子正与"曹操"干儿金翅雕席地危坐而哭。卒遣人先报。甫明，卒偕公子见公，抱头大哭。公曰："汝记家中演《鸣凤记》耶？"公子曰："儿不见父，所以苦，见则愿从于地下矣！"公以手画其颈曰："此下亦不甚恸。"汝才闻之，流涕曰："好人！好人！"谓公子曰："不妨，不妨。"知公不可屈，欲活公，令避之。

公曰："岂有避贼知县耶！"乃与邦闻往见献忠。时典史王胤奎为贼所获，公见献忠，大骂"死贼"，献忠怒，命杀胤奎与一守备恐之。公骂不已，问仓库银米安在，骂曰："有，岂被汝死贼破乎！"大经在旁曰："公宜观变。"献忠指大经曰："彼九省监军如此恭谨，况汝耶！"公骂愈烈，献忠、大经俱怒叱，曳出西门河上。忽一骑一人蓬头垢面，后随一卒，大哭而来，则公子也。公曰："好好，来来！"公遂遇害。公子、邦闻、陈宜伏尸大骂。贼回刃均杀之。卒报，献忠曰："谁教你杀他儿子？"曰："他也骂大王。"是时二十九日未刻也。越三月，冷水道人以公死事寄至扬州，公母命其长孙明龙如房，明龙至荆门谒抚院，不得见，投呈于刺史堂。次日过云口，见缇骑数十辈北去，问谁何，曰蕲水。盖是时抚局已

坏，逮文灿伏法死西市矣。

熊后元辅杨嗣昌督师鹿门[54]，明龙候杨出猎岘山归[55]，诉道左。越二日，去谷城，途中遇司李范有韬[56]，携之入郧，尽出公笔札付之，命之居守道周养正园，会司农张伯绳移镇襄阳，命来衙署。居半月，出寓隆兴寺。遇一角巾深衣紫袍朱履者[57]，见而泣下，盖冷水道人也。道人不知姓名，终日饮水，出入诸督抚幕中，参其谋略，又能得贼阴事豫以告，且于吉凶皆前知。曩两至房，深契公，及公殉节，寄书明龙，慨然以显公幽忠为己任。今知明龙来襄，特先访之，遂订交。一夕，道人戎衣狐帽，短剑怒马[58]，来告曰："适饮相公所，言之矣。"语毕，策马去。越三日，伯绳曰："相公已奏尔父事。"因叱一麾下士偕往谢之，归寺中候旨。旨下，襄阳府赠百金，出官舫送之归。诏赠公与之钿太仆寺卿；公以下死事者皆得恤。谕葬公于扬州金匮山，建祠于法海寺旁，子鸣鸾、仆陈宜祔之。

明龙荫入监。明龙字云蒸，诸生，入监之后，粗衣蔬食，绝意仕进，乡里称其孝友。是时三锡为官所获，枭首示众；大经被官军杀于玛瑙山下[59]。公著有《秦关秋籁诗》，甘泉姚思孝、张伯鲸、如皋徐葆光为序；《数奇纪闻》，周之训为序。明龙自辑公遗事，汇成《褒忠录》。首绘《房县贼营图说》，载《明史》本传、《江南通志》、《扬州府志》，冢墓，《防御详文》《提督李太监行县牌》《行贼营谕票》《密禀》《待罪请》《乞救八请》《诸院回札》《黄安县报捷文》《秦关秋籁诗》《数奇纪略》《杨忠愍公年谱小引》《杨武陵疏稿》《兵部覆奏》《札付》《范司李详文》《万知府详文》《范有韬杜补堂祭文》《有韬传》《祝世美灵武台记》《白水道人表忠

记》《张伯鲸怀忠纪言》《杜补堂王岩传》《冷水道人札》《明龙殉难纪略》《入郧纪闻佚事》。郝翎、郝梅题后，陈桂林相国、如皋姜忠基为序。原板久失，忠基重刻。江春为之募劝修祠，杜补堂甲为之首倡赋诗以纪其事，时称盛事。横云山人《明史稿》及郡志俱载其事⑩。

杜甲，字补堂，江都人，以诗名。官河间府知府⑪，素有政声。于通州毁故相魏藻德祠⑫，罢城厢及张家湾酒税⑬。时通州采运宣化赈米、古北口兵糈⑭、密云仓粟，部主事同州牧交赇⑮，短估木直，经九门提督劾交刑部。狱上属实，公无丝毫染。事大白，即拜宁波太守，转任绍兴；创建越王祠，葺刘念台蕺山书院，罢修三江闸以便农田。后改河间，立书院，修献王旧封，平魏阉祖坟⑯，毁肃宁福田寺香火院⑰，缚筏保景州水灾，寻故明卫辉死节总兵卜楚善墓，画《野寺寻碑图》，著《吴越春秋稿》《越绝书越国君臣赞》。晚归里以诗酒自娱，复郝公祠，里人甚称之。

[注释]

①郝太仆：郝景春（？~1639），明末官员。乡试中举，曾任盐城教谕、陕西苑马寺万守监录事，后调为黄州照磨，代理黄安县事。崇祯十一年（1638），升任房县知县。与罗汝才部的农民军周旋数年。张献忠、罗汝才合兵围剿房县，他与其子固守，斩义军头领数人，后县城终被起义军攻破，景春终不屈服，崇祯十二年五月二十八日与其子鸣銮一道被杀。朝廷听闻，赠景春尚宝少卿，建祠奉祀，后又改赠太仆寺少卿。乾隆四十一年（1776）赐忠烈。 ②祔（fù）：葬于一地。 ③壬子：明神宗万历四十年，即公元1612年。 ④至忠愍弃市：谓《鸣凤记》《斩杨》一出。

忠愍，杨继盛（1516~1555），字仲芳，号椒山。直隶容城（今河北容城县）人。明嘉靖二十六年（1547）进士，初任南京吏部主事，后任兵部员外郎。因上疏弹劾仇鸾开马市之议，被贬为狄道典史。其后被起用为诸城知县，迁南京户部主事、刑部员外郎，调兵部武选司员外郎。嘉靖三十二年（1553），上疏力劾严嵩"五奸十大罪"，遭诬陷下狱，于嘉靖三十四年（1555）遇害。明穆宗即位后，追赠太常少卿，谥号忠愍，世称杨忠愍。弃市，是在人们聚集的闹市，对犯人执行死刑。以示为大众所弃的刑罚。　⑤浮一大白：原指罚饮一大杯酒。后指满饮一大杯酒。浮，违反酒令被罚饮酒。白，罚酒用的酒杯。　⑥录事：掌管文书的属员。　⑦量移：唐朝时贬逐远方的臣子，遇赦改近地安置。后泛指职位迁换。照磨：元代诸部、院、台、司的属官，掌收发文移，核对文书卷案，或兼承发、架阁管勾等职。明沿置，中央之都察院，地方之布政、按察二司各府均置。清代省都察院照磨，余同明制。　⑧崇祯十年：公元1637年。　⑨整世王：山东本注为王国宁。据《明史·杨嗣昌传》载，兴世王为王国宁。整世王姓名未详。　⑩守正：防守城门的官员。　⑪大将军炮：大型火炮，炮身用生铁铸造，长三尺有余，重几百斤，前有照星，后有照门，装药一斤以上，铅子（炮弹）重三至五斤，射程可达一里之外。　⑫纛（dào）：古时军队或仪仗队的大旗。　⑬鸟铳（chòng）：又称鸟嘴铳，是明清时期对火绳枪的称呼。明嘉靖时经日本传入中国，与原有的管身火器相比多了照门、照星、铳托、铳机，双手可以同时持握发射。　⑭如：到。　⑮张献忠（1606~1647）：字秉忠，号敬轩，外号黄虎，陕西定边人，明末农民军领袖，与李自成齐名。崇祯年间，组织农民军起义，1640年率部进兵四川。其起事后，克凤阳、焚皇陵、破开县、陷襄阳，胜战连连。崇祯十六年（1643）克武昌，称大西王，次年，建大西于成都，即帝位，年号大顺。1646年，清军南下，张献忠引兵拒战，在西充凤凰山被流矢击

中而死。　⑯罗汝才（？～1642）：陕西延安人，明末农民起义军首领之一。崇祯初率众起义，后为农民军三十六营主要首领。崇祯十一年（1638），诈降于部督熊文灿。武装割据郧阳、均州一带，与谷城诈降的张献忠遥为声援。次年，与张献忠重举义旗，转战于四川、湖广、河南等地。崇祯十四年（1641），与张献忠不合，北上。与李自成会师，取得了中原会战的一系列胜利。崇祯十六年（1643）称"代天抚民威德大将"，后与李自成渐生不和，被李自成所袭杀。经理：谓崇祯十年四月，熊文灿任兵部尚书兼右副都御史，代王家祯总理南畿、河南、山西、陕西、湖广、四川军务。熊文灿（1575～1640）：四川泸州人，明万历三十五年（1607）进士，授黄州推官，历礼部主事、郎中、山东左参政、山西按察使、山东右布政使，兵部侍郎、尚书等职。崇祯元年（1628），擢右佥都御史，巡抚福建，海盗郑芝龙由厦门攻铜山，文灿招抚芝龙，并任命其为海防游击，征讨海贼李魁奇、刘香成功，彻底平定了东南沿海的海盗。崇祯十二年（1639），熊文灿因张献忠、罗汝才诈降再起而被捕入狱，次年被斩。　⑰杨嗣昌（1588～1641）：字文弱，一字子微，自号肥翁、肥居士，晚年号苦庵，湖广武陵（今湖南常德）人。明万历三十八年（1610）进士，崇祯十年（1637）出任兵部尚书，翌年入阁，深受崇祯皇帝信任。面对内忧外患的时局，杨嗣昌提出"四正六隅、十面张网"之策（以陕西、河南、湖广、江北为四正，四巡抚分剿，另专防延绥、山西、山东、江南、江西、四川，为六隅，六巡抚分防而协剿，以上谓之十面之网）镇压农民军，同时主张对清朝议和。但他的计划没能成功，于崇祯十二年（1639）以督师辅臣的身份前往湖广围剿农民军。他在四川玛瑙山大败张献忠。崇祯十四年张献忠破襄阳，杀襄王朱翊铭，杨嗣昌已患重病，闻此消息后惊惧交加而死（一说自杀）。　⑱陆梁：嚣张，猖獗。十三家：指明末高闯王等十三支农民起义军。明崇祯八年（1635）农民军各部首领在

荣阳集会。其中势力强大的有十三家，即高迎祥、张献忠、马守应、罗汝才、贺一龙、贺锦、许可变、李万庆、马进忠、惠登相、横天王、九条龙、顺天王。 ⑲归款：投诚，归顺。 ⑳生理：做生意。 ㉑宝赂：贵重的财礼。 ㉒嚣（áo）然：忧虑貌。 ㉓阳应：表面答应。 ㉔篁（gān）将：镇篁兵首领。湖南凤凰古称镇篁镇，历来是苗族控制地。但随着土家族、汉族的迁入，民族之间常常因良田、水源等发生械斗。故历代都在镇篁镇驻扎军队来缓解民族矛盾，这支部队被称为篁军。 ㉕百总：明代军职，秩正八品，麾下有百名战兵，为把总（正七品）的下级军官。 ㉖窝铺：临时支搭以避风雨的营寨或棚子。 ㉗铅子：即铅丸，用来做子弹。因为早期的枪得先把火药装填在枪管里，然后再在枪管里装上铅丸，射击出去才会有杀伤力。 ㉘擐（huàn）甲：穿上甲胄。 ㉙登埤：登城上女墙。引申为守城。 ㉚宪牌：官府的告示牌或捕人的票牌。 ㉛行牌：下发令牌或公文。 ㉜萑苻（huán fú）：本为泽名。春秋时郑国萑苻泽一带常常有盗贼聚集出没，后以萑苻指代盗贼、草寇。 ㉝戢（jí）：收敛。

㉞秉彝：人心所持守的常道。 ㉟缒（zhuì）城：由城上缘索而下。㊱刑厅：掌管刑事的官吏。 ㊲睢阳：指唐肃宗至德二年（757）正月至十月，河南节度副使张巡等率军民坚守睢阳（今河南商丘），抗击、牵制安禄山叛军的作战。张巡率6800余人，与叛军13万之众作战，屡战屡胜。叛军为张巡的智勇所慑服，遂掘壕立栅，围而不攻。终因寡不敌众，于十月初九被叛军攻破。张巡等36位将领被杀。 ㊳拯溺：指救援溺水的人，引申指解救危难。 ㊴捧漏而沃焦：即漏瓮沃焦釜典故。出自《史记·田敬仲完世家》："且救赵之务，宜若奉瓮沃焦釜也。"意为用漏瓮里的余水倒在烧焦的锅里，比喻情势危急，亟待挽救。 ㊵霁云：南霁云（712~757），魏州顿丘（今河南清丰）人，唐朝玄宗、肃宗时期名将。在安史之乱中，协助张巡镇守睢阳，屡建奇功。后睢阳陷落，南霁云宁死

不降，慨然就义。韩愈《张中丞传后叙》载，南霁云向贺兰进明请求救援，贺兰嫉妒张巡、许远的名声威望，不肯出兵援救。还硬要留他下来喝酒。而南霁云"慷慨语曰：'云来时，睢阳之人不食月余日矣。云虽欲独食，义不忍。虽食且不下咽。'因拔所佩刀断一指，血淋漓，以示贺兰"。

㊶进明：即贺兰进明，约唐玄宗天宝前后在世。开元十六年（728）登进士第。安禄山之乱，进明以御史大夫为临淮节度。肃宗时，为北海太守、南海太守、御史大夫、岭南节度使，贬秦州司马。　㊷彦仙之遣人：谓建炎二年（1128）三月，李彦仙率兵攻打陕州南门，城中弟兄放起大火，金兵慌忙退到南城抵抗。李彦仙预伏的水军从城东北潜入，与城外军队呼应夹击，金兵弃城逃散，陕州城光复。李彦仙乘胜渡过黄河，在中条山安营扎寨，蒲城、解州至太原的老百姓纷纷前来归附。李彦仙派邵隆、邵云等率军攻打安邑、虞乡、芮城、正平和解州，接连告捷。彦仙，李彦仙（1095~1130），南宋抗金义军首领。字少严，本名李孝忠，宁州彭原（今甘肃庆阳）人。　㊸曲端（1091~1131）：字正甫，一字师尹，镇戎军（今宁夏固原）人，南宋名将。高宗建炎初年，任泾原路经略司统制官，屯兵泾州，多次击败金兵。建炎二年（1128），任延安府知府。后迁康州防御使、泾原路经略安抚使，拜威武大将军，统率西军。后因布阵问题，与张浚争执，被贬为团练副使。富平之战，宋军失利。张浚接受吴玠密谋，以谋反的罪名将曲端交由康随审问。绍兴元年，因酷刑死于恭州（重庆），追复端宣州观察使，谥号壮愍。衡命：违逆命令。　㊹彰彰：昭著，明显。　㊺治院：管理政务的机构。　㊻理院：掌管刑狱的衙门。

㊼宴如：犹安然，安定平静貌。晋陈寿《三国志·吴志·朱然传》："将士皆失色，然宴如而无恐意。"　㊽守道：明布政司以参政、参议分守各道。　㊾上台：上司。　㊿遗（wèi）书：送信。　(51)所官：河泊所属官。河泊所，官署名。明始置，清沿置。掌征收鱼税。　(52)负板：背负

门板，以御弓矢。 ㊿嗾（sǒu）：教唆，指使。 ㊔鹿门：山名，在湖北襄阳东南。 ㊕岘山：又名岘首山，要塞。地处湖北襄阳南，东临汉水。 ㊖司李：即司理，意即掌狱讼之官。为明至清初对推官的习称。李，通"理"。 ㊗角巾：方巾，有棱角的头巾。为古代隐士冠饰。深衣：古代服装。上下衣裳相连，长及脚踝，男女皆可穿。有些妇女的深衣衣襟接得很长，穿时可缠绕数次。因为"被体深邃"，因而得名。 ㊘怒马：健壮的马。 ㊙玛瑙山：位于今四川万源。崇祯十三年（1640）二月初，张献忠领导的起义军在向四川转战中，被明军左良玉、郑崇俭、张令等部包围于玛瑙山。兵部尚书杨嗣昌，利用起义军叛徒刘国能带领明军，假扮起义军运粮人员，向张献忠营地开进。由于起义军守将疏忽，使这批人混入营盘。待发觉上当时，玛瑙山外面的明军已经逼近营寨。明军里应外合，攻击起义军。张献忠寡不敌众，被迫率众突围撤退，起义军损失重大。 ⑩横云山人：王鸿绪（1645~1723），初名度心，中进士后改名鸿绪。字季友，号俨斋，别号横云山人，华亭张堰镇（今属上海市金山区）人。康熙十二年（1673）进士，授编修，官至工部尚书。曾入明史馆任《明史》总裁，与张玉书等共同主编《明史》，为《佩文韵府》修纂之一。后居家聘万斯同前后历时八年核定自纂《明史稿》。《明史稿》是记述明代历史的纪传体史书，成书早于《明史》，共310卷，包括本纪19卷、志77卷、表9卷、列传205卷。 ⑪河间府：今属河北河间。 ⑫魏藻德（1605~1644）：字师令，一作恩令，号清躬，直隶通州（今北京市通州区）人。崇祯十三年（1640）状元，授修撰。任东阁大学士，入阁辅政。诏加兵部尚书兼工部尚书、文渊阁大学士。李自成破京师，受刑而死。 ⑬城厢：靠近城的地区，亦泛指城市。 ⑭兵糈（xǔ）：兵饷。糈，粮。 ⑮交赇（qiú）：行贿。 ⑯魏阉：魏忠贤（1568~1627），字完吾，北直隶肃宁（今河北肃宁）人。自宫后改叫李进忠，出任秉笔

太监后，改回原姓，皇帝赐名魏忠贤。明熹宗时期，出任司礼秉笔太监，极受宠信，排除异己，专断国政。崇祯继位后，打击惩治阉党，治魏忠贤十大罪，命逮捕法办，自缢而亡，其余党亦被肃清。　　㊿香火院：私人营建供诵经祈福的庵堂寺院。

[点评]

郝景春自幼爱读书，在读到"铁肩担道义，辣手铸文章"的杨继盛的事迹后，异常佩服他的为人，对他临刑时的诗句"浩气存大虚，丹心照千古"更是赞叹不已。

郝景春在明万历十四年（1586）乡试中举后，授盐城教谕，因事而罢职回家，后被启任陕西苑马寺安监录事。亲戚为他饯行时请梨园演剧，郝景春命其演《鸣凤记》。当演至杨继盛因疏劾奸相严嵩被问斩时，郝景春乃立而呼曰："好奇男子！"可见其忠心爱国。

郝景春后移黄州照磨，崇祯十年（1637）改署黄安知县，到任才三天，农民起义军突然前来攻城，他率领军民坚守八天八夜，迫使义军撤走。

崇祯十一年（1638），郝景春升房县知县。农民起义军罗汝才率九营之众向经略熊文灿请降，旋即又犹豫起来。得知这一情况后，郝景春单骑深入罗之兵营劝说，并与罗汝才及其同党白贵、黑云祥三人歃血为盟，罗这才又到熊文灿军门处投降。

当时，郧阳各县城均遭破坏，唯有房县城墙有赖于郝景春的维护，还可以防守。但有义军杂处其间，居民们总有不安全感。郝景春与主簿朱邦闻、守备杨道选等人一边积极修筑防御工事，一边与义军诸营和睦相处，以解民之忧虑。

崇祯十二年（1639）五月，张献忠在谷城举兵反明，约罗汝才一起

行动。其时,郝景春次子郝鸣銮还是生员,也在郝景春身边,且有万夫不敌之勇。鸣銮对父亲说:"房县现是义军攻击的目标,而我们只有疲惫瘦弱的不足二百人的士兵,城何以守?"他穿上铠甲,去见罗汝才:"你难道不念我父亲与你烧香盟誓之言又要造反吗?望你慎重,不要与张献忠一起作乱。"罗汝才假意允诺。鸣銮也察觉其并无诚意,回来后遂与杨道选登城防守。而这时,张献忠先遣部队已至城下,郝鸣銮等人先后向熊文灿求援十四次,然均无援军。

不久,罗汝才的大队人马也来到城下,他们与张献忠两军合力围城劝降。郝景春在城上且守且战,坚持五天五夜,使义军损失不少,张献忠也跛一足,其坐骑亦被击毙。

这时,守军指挥张三锡却做了内奸,打开北门,放罗汝才入城,双方发生巷战。罗汝才以数十骑掳走郝景春,待鸣銮至,父子两人相抱痛哭。郝景春以手画颈说:"此下不甚痛。"以示视死如归。罗劝郝景春投降,郝勃然大怒:"天下岂有降贼的知县?"罗汝才又问府库财物何在?郝厉声说:"府库若有财物,你们也破不了城!"义军见劝降无效,又杀一典史、一守备恐吓他。郝景春始终不降,与其子鸣銮一起就义,其仆陈宜和主簿朱邦闻亦被杀。

郝景春与郝鸣銮死后,其子郝明龙徒行千里,于戎垒之中扶丧归葬。朝廷得知郝景春忠勇事迹,赠其尚宝少卿,后又改赠太仆寺少卿,并在扬州法海寺侧建祠奉祀。

李斗对这段史事的记载颇为详细,情节复杂,内容丰富,人物形象刻画丰满,描写手法多样,突出了郝景春的忠心和无畏,颇有《史记》笔法。

东园即贺园旧址,贺园有翛然亭、春雨堂、品外第一泉、云山阁、吕仙阁、青川精舍、醉烟亭、凝翠轩、梓潼殿、驾鹤楼、杏

轩、芙蓉沜、目瞷台、对薇亭、偶寄山房、踏叶廊、子云亭、春江草外山亭、嘉莲亭。今截贺园之半，改筑得树厅、春雨堂、夕阳双寺楼、云山阁、菱花亭诸胜。其园之东面子云亭改为歌台，西南角之嘉莲亭改为新河，春江草外山亭改为银杏山房，均在园外。另建东园大门于莲花桥南岸，其云山阁便门，通百子堂。

春雨堂柏树十余株，树上苔藓深寸许，中点黄石三百余石，石上累土，植牡丹百余本，圩墙高数仞①，尽为薜荔遮断。堂后虚廊架太湖石，上下临深潭。有泉即"品外第一泉"，其北菱花亭集联云："苔色侵衣桁李嘉祐②，荷香入水亭③周瑀。"亭北为夕阳双寺楼，高与莲花桥齐，俯视画舫在竹树颠。联云："玉沙瑶草连溪碧④曹唐，石路泉流两寺分⑤权德舆。"

云山阁在夕阳双寺楼西，相传为吕申公守是郡时所建⑥。《宝祐志》云："熙宁间⑦，陈升之建云山阁于城西北隅⑧，后吕公著尝宴其上"，则知阁非申公创造也。其址久已无考。又郑兴裔撤玉钩亭⑨，改云山观，贾似道复云山观于小金山⑩。此"云山观"，非"云山阁"。今亦只小金山可考，而云山观亦无考矣。贺园于此建阁，复名"云山"，今因之。联云："江曲山如画⑪罗邺，溪虚云傍花⑫杜甫。"朱佐汤续题贺园云山阁之"醉月花阴竹影，吟风水槛山亭"一联，至今尚悬阁中。

得树厅银杏二株，大可合抱，枝柯相交，集杜联云："双树容听法⑬，三峰意出群⑭。"金寿门诗云："精庐净于水，双树绿缥初；石琴托心谣，竹扇擅草书。骓从时罕逢，隼旟来已虚⑮；惟有秋灯下，曲生不我疏。"

桥外子云亭，桥内紫云社，皆康熙初年湖上茶肆也。乾隆丁丑

后，紫云社改为银杏山房，由莲花桥南岸小屋接长廊，复由折径层级而上，面南筑屋三楹，与得树厅比邻。暇时仍为酒家所居，易名青莲社。

贺园始于雍正间，贺君召创建。君召字吴村，临汾人，建有翛然亭、春雨堂、品外第一泉、云山、吕仙二阁，青川精舍。迨乾隆甲子⑯，增建醉烟亭、凝翠轩、梓潼殿、驾鹤楼、杏轩、芙蓉沜、目瞯台、对薇亭、偶寄山房、踏叶廊、子云亭、春江草外山亭、嘉莲亭。丙寅间⑰，以园之醉烟亭、凝翠轩、梓潼殿、驾鹤楼、杏轩、春雨堂、云山阁、品外第一泉、目瞯台、偶寄山房、子云亭、嘉莲亭十二景，征画士袁耀绘图⑱，以游人题壁诗词及园中扁联，汇之成帙，题曰《东园题咏》。

[注释]

①圩（wéi）墙：用土石筑城墙。　②苔色侵衣桁（hàng）：语出《仲夏江阴官舍寄裴明府》诗。李嘉祐：字从一，生卒年俱不可考，赵州（今河北赵县）人。唐玄宗天宝七年（748）进士，授秘书正字。以罪谪鄱阳，量移江阴令。上元中，出为台州刺史。大历中，又为袁州刺史。善为诗，绮丽婉靡。《全唐诗》录其诗3卷。　③荷香入水亭：语出《送潘三入京》诗。　④玉沙瑶草连溪碧：语出《仙子洞中有怀刘阮》诗。⑤石路泉流两寺分：语出《戏赠天竺灵门下侍郎，进尚书右仆射兼中书侍郎隐二寺寺主》诗。　⑥吕申公（1018~1089）：吕公著，字晦叔。寿州（今安徽寿县）人。北宋时期著名政治家、学者。早年因恩荫补任奉礼郎，并进士及第，历任颍州通判、翰林学士承旨等职。宋哲宗元祐四年（1089）去世，赠太师、申国公，谥正献。著有《五州录》《吕申公掌记》

《吕正献集》《吕氏孝经要语》《葵亭集》等。　⑦熙宁：北宋神宗（赵顼）年号，从公元1068年起，至公元1077年止。　⑧陈升之（1011~1079）：字旸叔，初名旭，北宋大臣。建州建阳（今福建南平市建阳区）人。进士出身。历知封州、汉阳军、监察御史。熙宁元年，任知枢密院事。后拜同中书门下平章事、集贤殿大学士。因在变法机构名称上与王安石意见不合，称疾不朝，后任镇江军节度使、知扬州。　⑨郑兴裔（1126~1199）：字光锡，初名兴宗，河南开封人。宋徽宗第二任皇后显肃皇后外家三世孙。历任福建路兵马钤辖，庐州、扬州、明州知州，官武泰军节度使等职。　⑩贾似道（1213~1275）：字师宪，号悦生，南宋晚期权相。台州（今浙江临海）人。理宗贾妃之弟。以父荫为嘉兴司仓、籍田令。嘉熙二年（1238）登进士，为理宗所看重。德祐元年（1275），贾似道率精兵13万出师芜湖，大败，乘单舟逃奔扬州。群臣请诛，乃贬为高州团练副使，循州安置。行至漳州木棉庵，被监押使臣会稽县尉郑虎臣所杀。

⑪江曲山如画：语出《韶州送窦司直北归》诗。　⑫溪虚云傍花：语出《绝句六首》其六诗。　⑬双树容听法：语出《酬高使君相赠》诗。

⑭三峰意出群：语出《天宝初，南曹小司寇舅，于我太夫人堂下累土为山，一匮盈尺，以代彼朽木承诸焚香瓷瓯瓯甚安矣，旁植慈竹，盖兹数峰嶔岑，婵娟宛有尘外数致，乃不知兴之所至而作是诗》。　⑮隼旟（yú）：画有隼鸟的旗帜。语本《周礼·春官·司常》："鸟隼为旟，龟蛇为旐……州里建旟，县鄙建旐。"旟，古代的一种军旗。　⑯乾隆甲子：乾隆九年，公元1744年。　⑰丙寅：乾隆十一年，公元1746年。　⑱袁耀：生卒年未详，约活动于乾隆中期。字昭道，江都（今江苏扬州）人。工画山水、楼阁等。画风工整、华丽。与其叔袁江齐名。所画《观瀑图》《秋江楼观图》等，无论布局、渲染，以至风景人物，都很精致。有《阿房宫图》及《骊山避暑十二景图》等存世。

[点评]

扬州东园旧有四处，一为本处，即贺氏东园；一为江氏东园，在重宁东侧；一为天宁寺东的兰园，亦名东园；一为乔氏东园，在扬州城东甪里庄。

贺氏东园在扬州北郊保障河南，为山西临汾贺君召建。该园始建于雍正年间，园门在莲花桥南岸，园内有儵然亭、春雨堂、品外第一泉等景。当时扬州北郭园林，早已连绵错绣。乾隆年间，截园一半，改建得树厅、春雨堂、夕阳双寺楼、云山阁、菱花亭等建筑。得树厅有银杏两株，大可合抱。并改园东子云亭为歌台。西南角的嘉莲台，改筑为新河，春江草外山亭为银杏山房，均在此园之外。东园的建成，不仅进一步使扬州的湖上园林形成了气候，而且为湖上园林的建筑揭示了"芜者芳，块者殖，凹凸者因之而高深"的取法自然的造园之法。

乾隆甲子五月，是园落成，开白莲，中有红白一枝，时以为瑞。御史准泰为之唱，同作者江昱、江恂、江德征诚夫、周来谦沂塘、古斌、史璋琢夫、张秉彝、程崙、王仲维兰谷、张文炳静园、易羲文园河、周漪莲亭、徐节征、朝鲜布乐亨在公、王桓、陈钟应亭、魏嘉瑛、李鱓、孔毓璞辉山、程元英芎溪、柯一腾兰墀、龚导江、缪孟烈毅斋、陈章、沈泰瘦吟，君召自书"杏轩"扁。云山阁联云："供桑梓讴吟，几处亭台成小筑；快春秋游览，一隅丘壑是新开。"对薇亭联云："夜月桥边留画舫，春风陌上引香车。"

黄之隽①，字石牧，号唐堂，华亭人。进士，官中允②。乾隆丙寅，巡盐御史准泰延之来扬州修《两淮盐法志》，宴于园中春雨堂，

扬州画舫录 | 685

因为《东园题咏》序文。

准泰，满洲人，官两淮御史。丙寅间，为题"襟怀顿爽"四字于春雨堂。泖上李旭字旦初，即席赋七言律一首。

高士钥，字景莱，襄平人③，官扬州知府。丙寅六月，园中开并蒂莲一枝。太守与怀宁李菀、扬州吴能廉同赋诗，书"驾鹤楼""品外第一泉"二额。梓潼殿联云："举阴骘而垂训，鉴槐区德行，权衡富贵，亿万年造化枢机；积忠孝以成神，典桂籍科名，予夺后先，十五国文章司命。"

高文清，字静轩，襄平人。有宴集七言古一首，同作为高山姜郡伯④、程午桥太史⑤、陈鹤亭都阃⑥、宁文山文学⑦、朱梅村司马⑧、翟裕堂文学、琴师徐锦堂、僧大嵒。

蒋溥⑨，号恒轩，常熟人。进士，官大学士，谥文恪。题"息机"二字于偶寄山房，又诗一首。

丙寅，园中题咏以千计，吴村大会宾客，蓄墨数升，兴酣落笔，一时共题云山阁"登之""翛然"二额，春雨堂联云："冠飞堞半亩亭台，就金井玉池，坐见莺花作雨；抗平山四时风月，遮香车画舫，同流游览长春。"杏轩联云："渡江折芦苇，蘸雪吃冬瓜。"踏叶廊联云："三山入望松筠在，双树无言水月新。"传为盛事。

魏嘉瑛，字瓜圃，扬州人，丙寅间为《东园题咏序》。髓驾鹤楼联云："真道每吟秋月淡，至言长咏碧波寒。"云山阁联云："槛前春色长堤柳，阁外秋声蜀岭松。"

赵虹，字朕翁，嘉定人。赋诗二章，序云："出天宁门，近郊二里，有法海寺精舍一区，曲水当门，石梁济渡，凡游平山者，此

为中道焉。丙寅韩江雅集方盛秋，禊是园。胡复斋先至，各赋七律一首，时程午桥独成二首。作诗者为胡复斋、唐天门、程午桥、厉樊榭、马秋玉、马半查、陈竹町、方西畴、闵玉井、张渔川十人。刘艾堂以病未往，为跋寄之。"又东园分咏，胡复斋咏品外泉，程午桥咏醉烟亭，汪恬斋咏凝翠轩，陈竹町咏小鉴湖，闵玉井咏驾鹤楼，马秋玉咏春雨堂，马半查咏春水步，方环山咏蘋风槛，方西畴咏目瞩台，陆南圻咏嘉莲亭，张渔川咏踏叶廊，黄北垞咏雪山阁。胡复斋题"醉烟亭"额，唐天门题"冶春销夏延秋款冬"八字。程午桥题醉烟亭联云："堤畔莺花桥畔月，竹边歌吹柳边舟。"

王铎，字觉斯，进士，官尚书。题东园额，又芙蓉沜联云："花间渔艇近，水外寺钟微。"

汪由敦，号谨堂，休宁人。进士，官大学士，谥文端。题对薇亭联云："当阶瑞色新红药，临水文光净绿天。"

孙嘉淦，进士，官侍郎，题文昌殿联云："天开参井文章府，星焕山河孝友师。"

张照，字得天，华亭人。进士，官尚书。题春雨堂联云："万树琪花千圃药，一庄修竹半床书。"

嵇璜，号拙修，无锡人。官大学士，题芙蓉沜联云："一沜芙蓉新出水，千层芳草远浮山。"

王师题"曲阿留云"四字，悬之对薇亭。

王澍题云山阁联云："三山近将引，紫极遥可攀。"又联云："数片石从青嶂得，一条泉自白云来。"

陆培，字恬浦，平湖人。丙寅间与浙江吴嗣丹字爱庐题十二绝句于春雨堂，江昱为跋。

李葂《谷雨放船吟》序云："时逢谷雨，偶缘贺监之招⑩；人比德星⑪，不减陈门之聚。文学陈皋师席。海空一棹，座满诸贤。将军则是主是宾，李元戎文攀，莲幕茂才缪毂斋⑫。轻裘缓带⑬；名士则难兄难弟，玉仲金昆。⑭江松泉、蔗畦两秀才。叔度征君⑮，雅量波澄千顷；松石学博。奎章学士⑯，豪情竹写双钩。柯兰墀孝廉。用九思敬仲事⑰。高鹫岭之风⑱，锡追独鹤⑲；远村、药耕两上人。阐龙潭之秘，亭玩群鸥。汪春泉书史⑳。用彦幸事㉑。古先生天竺依然㉒，滕楼孝廉。李供奉开元再见。复堂明府㉓。香生玉局㉔，花边围国手之棋；樊麟书郡丞、程懒予国手奕。味忆莼羹㉕，日下返步兵之驾㉖。张又牧孝廉。压倒何论元白，旧价新声；杨希斋司马。用杨汝士事㉗。吟披直逼《阳春》，曲高和寡。宋愚者司马。贱子叨居末座㉘，技献雕虫；群公集仿西园，才方绣虎㉙。敢云炫玉㉚，窃效抛砖。"按是集中诗惟古斌、江昱、江恂三人，余俱散失。而桐城张裕荤，字铁船，有七律二首，亦载入《谷雨放船吟》之末，李序曾未之及。葂居扬州，以诗画擅长，与李鱓同时称"二李"，均与君召友善。葂为《东园题咏》序及凝翠轩联云："终古招邀山色远，几人爱惜月明多。"

王协踏叶廊联云："青徐平野阔，幽蓟五云飞。"

邓钟岳，四川人，题"春雨堂"额。

郑簠春雨堂联云："烟云送客归瑶水，山木分香绕阆风。"

王又朴来扬州，会君召宴集诸客于园中，有七言绝句四首，并题"平野青徐"四字于春雨堂。

龚贤，字半千，号柴丈人。工诗画，有《草香亭集》。丙寅题云山阁联云："定香生寂磬，山翠滴疏棂。"

古斌一名典，字滕楼，江宁人。孝廉。工草书，题"偶寄山

房"额，目瞩堂联云："竹影参差，鸟声上下。"

董文骥书李云书句题醉烟亭联云："半在山隈半水涘，亦如石屋亦濠梁。"

丙寅六月二十日，园中开红白莲一枝。江昱、江恂、古斌、李葂同赋五言律诗以纪事。周来谦，字沂塘，汾州人，追和其韵。安琴斋绘二色莲图。铁岭耿红道挟仙、竹斋赵慈伯云、城西种菊野农、西城王堂同赋诗，君召以图刻石。银州郑之辉、白门秦大土、歙浦庄采复作诗题之。天池释实如、寄舟作《瑞莲歌》。余杭沈双承字南陔、乌程温鹤立作《满庭芳》词。

董权文，字彤庵，辽阳人，官太守。题驾鹤楼联云："竹里登楼，风引三山不去；花间看月，溪流四序如春。"复作七言绝句三首。

朱藻，字鹿圃，题"风来月到"四字于醉烟亭。复作五言律三首、七言绝句二首。

李鲤题凝翠轩联云："出郭此间堪歇脚，登楼一望已开怀。"

俞鹤，字横江，丹徒人。题春雨堂联云："疏钟声远流何处，明月多情在此间。"

刘敬舆，福建人。题对薇亭联云："宛转通幽处，玲珑得旷观。"

谢升题"含溪怀谷"四字于云山阁。

金农书目瞩台扁，题品外泉联云："寒玉作响，飞泉仰流。"

褚竣，邰阳人，题踏叶廊联云："几处好山供客座，一川寒月净尘襟。"

沈双承、温鹤立以词齐名。题《三台词》于园中，往来多叠

韵，时称盛事。

王定抡题对薇亭联云："风景满清听，群山霭遐瞩。"云山阁联云："晴空顿觉纷华隔，山色常疑烟雨多。"

王文充题"芙蓉沜"三字。

黄树毂题"踏叶廊"三字，江昱为之书扁。江恂题春雨廊联云："近水楼台开梵宇，平山阑槛倚晴空。"

田懋，字退斋，题凝翠轩联云："醉倚晴云留作赋，闲邀明月夜调弦。"

潘伟，字松谷，题驾鹤楼联云："楼台突兀排青嶂，钟磬虚余下白云。"

程南溟，字轶青，吴江人。题云山阁联云："风情合作湖山主，歌吹宁虚花月辰。"

王承先，字护泽。题驾鹤楼联云："湾过茱萸，松竹三霄水碧；阶翻红叶，亭台四序天香。"

王揆，娄江人。书驾鹤亭联云："草衣木食留仙咏，碧落苍梧识道心。"

张嗣衍，字神山。题偶寄山房联云："红树借邻影，北窗闻水声。"

卢秉纯书"春江草外山亭"六字。

震泽沈斌，为州校官，书"云上林泉"四字，又题杏轩联云："槛外山光，历春夏秋冬，万千变幻，总非凡境；窗中云影，任南北东西，去来淡荡，洵是仙居。"

党琮，字石邻，书"挹波"二字于偶寄山房。

梁文山书康节句于凝翠轩云[31]："雨后静观山意思，风前闲看

月精神。"

张祖慰，字小柏，书"侔兰"二字于凝翠轩，又春江草外山亭联云："欲因莲舫寻诗社，可借荷钱质酒炉。"

闵宽书"啸远"二字于醉烟亭。

张文绣书"尘外心清""湖光山影"二额。

朱佐汤，汾州人。春江草外山亭联云："醉月花阴竹影，吟风水槛山亭。"

刘藻，字素存，山东人，举博学鸿词，官巡抚。题驾鹤楼联云："一丘藏曲折，纵步有跻攀。"

叶敬书"文昌司禄梓潼帝君"扁①。

僧牧山，字只得，题醉烟亭联云："绕槛溪光供潋滟，隔江山色露嵯峨。"僧天池书"林外野人家"五字于偶寄山房，僧一庵书对薇亭额。

园中古人联扁，有无名氏"山亭璇源"一扁，朱晦翁"寒竹松风"一扁，文三桥"凝翠轩"一扁，米襄阳"云披月满"一扁，枝山"四面有山皆入画，一年无日不看花"一联，皆真迹也。

园中题名：浙右朱星渚汉源、竹西孙玉甲殿云、程名世笃榭、蒲城王文宁栎门、孔继元、京江何龙池让庵、桐城石文成闻涿、桐山方霖笋峰、上元米玉麟旧山、钱塘龚谦药房、李绍孔、吴楷、孙人俊、牛鸣老农、八宝吴自强民怀、汪肤敏、宗珩澹园、朱震青藜、蒲城陈裔虞述韶、汪舸、释行吉远、芜湖张达蕉衫、东澜钱纯一诚、天都汪宝裘为山、陈近御斌斋、溪南吴仓文、王宗义西溪、陈崳秋喦、吴授玉花溪、张锦涛补斋、李少白沧谷、江都闵廷揆耐愚、程钦师源、銮江施淇卫滨、张绎柔岭、施瀛继登、江都嵇山、

张廷珪、陈俶稼先、张延祺老牧、钱塘许徐德音淑则^{闺秀}、高御临轩、京江陆继忠、焦曰贵沤斋、莱阳宋邦宪梅亭、钱塘沈鳌、金陵李本宣蘧门、西蜀费天修强子、金陵陈永锐筑岩、临汾樊元勋麟书、陈汝渠渔村、高平陈纲义三、成墅李根葵、石城姚宁谥斋、金陵周铎警夫、白下汪济川、汪濬川、金陵傅利仁乐川、海阳俞高松亭、钟山马珽汝器、石城许上达超云、秣陵姚莹玉亭、江浦王之翰麦畇、钟山屈景贤思斋、江宁龚元忠、江宁张道正孟表、上元姚宋锡、秣陵萧镇、萧瑢珮珩、白门龚如章云若、白下黄士圻绣村、白门龚如舍最侯、江宁吕律、上元鲍惠、白门宋天爵味山、襄阳米世蕃、楚阳许果育斋、王新铭、岑山程仁乐山、张学诗振斯、周庄烦指、萧文蔚邓林、康棣歆箸、易祖栻、袁耀昭道、王文倬鹅圃、浙右米禾、杨法、济源段元文、宋旭、厉自英鸣堂、寿廷伦药坪、上元王逊从谦、桐城方求瑶官庄、文星巢云、禹川王养涛山来、兴化李培源稻园、海宁陈灌夫、高密高纲、锦江朱榕、许滨、释汜、天门唐毓蓟石士、富春竹裴文漪^{闺秀}，汉阳戴喻让景皋、山阴陈齐绅香林。

[注释]

①黄之隽（1668~1748）：初名兆森，又字若木，晚号石翁、老牧。康熙六十年（1721）进士，雍正元年（1723）起，任翰林院编修、福建督学、右中允、左中允等，后被革职。雍正时，曾参加重修《明史》，革职后曾应聘纂修江浙两省通志，任《江南通志》总裁。 ②中允：全称为太子中允。东汉始置，为太子属官，职在中庶子下、洗马之上。掌侍从礼仪驳正启奏等事。 ③襄平：今辽宁辽阳。 ④郡伯：明清时知府的别

称。　⑤程午桥：名梦星，康熙五十一年（1712）进士，选庶吉士，故有"太史"之称。太史：翰林的别称。　⑥都阃（kǔn）：指统兵在外的将帅。　⑦文学：指精通儒家经典之人。　⑧司马：清代同知的别称。　⑨蒋溥（1708~1761）：雍正间大学士蒋廷锡长子，一字质甫。善画花卉，深得家传。雍正八年（1730）中进士后，历任庶吉士、翰林院编修、侍讲学士、吏部侍郎兼刑部侍郎、湖南巡抚等职，官至东阁大学士兼户部尚书。乾隆二十六年（1761）四月，病逝于任上。乾隆皇帝亲临祭奠，加赠太子太保，入祀贤良祠。性情宽厚而警敏，在任时，精心奉职，勤于政事，是乾隆时期的重臣，亦是蒋派花鸟画艺术的重要代表。　⑩贺监：唐贺知章曾任秘书监，晚年又自号秘书外监，故有此称。贺知章为人放达乐观，对功名利禄不甚看重，喜交游，常与文友畅饮，高谈阔论，醉后作诗。　⑪德星：古以景星、岁星等为德星，认为国有道、有福或有贤人出现，则德星现。后以此喻指贤德之士。　⑫莲幕：指俭府，南朝齐王俭的府第。俭于高帝时为卫将军，领朝政，用才名之士为幕僚，后世遂以"莲幕"为幕府的美称。后泛指大吏之幕府。唐李商隐《自桂林奉使江陵寄献尚书》诗："下客依莲幕，明公念竹林。"　⑬轻裘缓带：本指穿着轻暖的皮衣，系着宽大的衣带。后常用以形容态度闲适从容。　⑭玉仲金昆：谓兄弟、手足。　⑮叔度征君：黄宪（109~122），字叔度，东汉著名贤士。慎阳（今河南正阳）人。世贫贱，父为牛医，而宪以学行见重于时。黄叔度品学超群，尤以气量广远著称。征君，不就朝廷征辟的士人被称作"征士"，对这些征士的尊称就是"征君"。　⑯奎章学士：即奎章阁学士院学士。元官署名。掌进奉经史、鉴文书典籍字画器物，并备皇帝咨询，供皇帝研考古帝王治术，为皇帝和贵族子弟讲说经史的机构。秩正二品。　⑰九思敬仲：柯九思（1290~1343），字敬仲，号丹丘生，别号五云阁吏。台州仙居（今属浙江）人。柯九思博学能诗文，善书，四

体八法俱能起雅去俗。素有诗、书、画三绝之称。　⑱鹫岭：借指佛寺。

⑲独鹤：唐代诗人韦庄《独鹤》诗云："夕阳滩上立徘徊，红蓼风前雪翅开。应为不知栖宿处，几回飞去又飞来。"　⑳书史：记事的史官，亦指掌文书等事的吏员。　㉑用彦章事：汪藻（1079~1154），字彦章，号浮溪，又号龙溪，饶州德兴（今属江西）人。为官清廉。汪藻工于骈文，其诗初学江西诗派，后学苏轼。后人辑录有《浮溪集》。汪藻曾作《玩鸥亭记》，玩鸥亭即望江楼，在永州古城北。这是一篇写驯鸥的散文。吕国康主编《永州历代诗文选》评价此文："写出'以心驯鸥，物我同心，忘其常情'的情状，表现了驯鸥而达到臻于完美的忘我境界，抒发了自己被贬而窝居永州十二年的怨愤和悲痛。"　㉒古先生：汉末有老子入夷狄为浮屠的传说，至《老子化胡经》《西升经》等道经，益增附会，证成其说，谓老子西游化胡成佛，并以佛为其弟子，自号为"古先生"。后世因以"古先生"借称佛及佛像。唐王维《过乘如禅师萧居士嵩邱兰若》诗："深洞长松何所有，俨然天竺古先生。"赵殿成笺注："《西升经》：'老子西升，开道竺乾，号古先生。善入无为，不终不始，永存绵绵。'李荣注：'竺乾者，西域之国名也。号古先生者，谓无上大道先天而生。故曰古先生，即老子之别号也。'"　㉓李供奉：指李白。玄宗时李白供奉翰林院，故有此称。明府：明府君的略称。汉人用为对太守的尊称。唐以后多用以称县令。后世相沿不改。　㉔玉局：棋盘的美称。　㉕忆莼羹：《世说新语·识鉴》："张季鹰（张翰）辟齐王东掾，在洛，见秋风起，因思吴中菰菜羹、鲈鱼脍，曰：'人生贵得适意尔，何能羁宦数千里以要名爵？'遂命驾便归。"后因以"忆莼羹"表示思乡之情，或表示归隐之志。亦作"思鲈""思莼鲈"等。　㉖步兵：指阮籍。籍曾任步兵校尉，故有此称。形容不拘礼俗，行不由径。　㉗杨汝士事：即压倒元白之事。杨汝士，字慕巢，虢州弘农（今河南灵宝）人。生卒年均不详，约唐穆宗长

庆初前后在世。元和四年（809）登进士第。宝历间，杨嗣复在新昌里宅第宴客，元稹、白居易都在座，赋诗时，时为刑部侍郎的杨汝士的诗最后写成，也最好。元、白看后为之失色。当日汝士大醉，回家对子弟说："我今日压倒元白！"后称作品超越同时代著名作家为"压倒元白"。 ㉘贱子：谦称自己。 ㉙绣虎：《类说》卷四引《玉箱杂记》："曹植七步成章，号绣虎。"绣，谓其词华隽美。虎，谓其才气雄杰。后遂以"绣虎"称擅长诗文、辞藻华丽者。也作"绣虎雕龙"。 ㉚炫玉：指炫玉贾石，夸耀美玉，卖出的却是石头。后用以比喻自夸美好，却名不副实。 ㉛康节：指邵雍。雍谥康节，故有此称。梁文山书二句，语出《安乐窝中酒一樽》诗。 ㉜文昌司禄梓潼帝君：文昌，原是天上六星之总称。在北斗魁前。《明史·礼志》称："梓潼帝君，姓张，名亚子，居蜀七曲山，仕晋战殁，人为立庙祀之。"张亚子即蜀人张育，东晋宁康二年（374）自称蜀王，起义抗击前秦苻坚时战死。后人为纪念张育，即于梓潼郡七曲山建祠，尊奉其为雷泽龙王。后张育祠与同山之梓潼神亚子祠合称，张育即传称张亚子。

[点评]

在贺园举行的雅集有两次，第一次是在乾隆九年（1744）五月，"是园落成，开白莲，中有红白一枝，时以为瑞。御史准泰为之唱"，和者二十余人。第二次是在乾隆十一年（1746），以园中醉烟亭、凝翠轩、梓潼殿、驾鹤楼、杏轩、春雨堂、云山阁、品外第一泉、目瞷台、偶寄山房、子云亭、嘉莲亭十二景，征画士袁耀绘图，以游人题壁诗词及园中扁联汇成帙，题曰《东园题咏》，又名《法海寺东园诗》，书卷末附录屈复撰《扬州东园记》。

莲花桥在莲花埂，跨保障湖，南接贺园，北接寿安寺茶亭。上置五亭，下列四翼洞，正侧凡十有五。月满时每洞各衔一月①，金色混漾。乾隆丁丑，高御史创建②。

[注释]

①月满：月圆。　②高御史：高恒（？～1768），字立斋，满洲镶黄旗人，大学士高斌之子，乾隆慧贤皇贵妃之弟。原姓高氏，嘉庆二十二年（1817）奉旨改姓高佳氏。乾隆初，以荫生授户部主事，历任长芦盐政、天津总兵等职。乾隆三十三年（1768），两淮盐政尤拔世揭发盐引舞弊案，高恒因侵吞盐引被处以死刑。

[点评]

莲花桥位于瘦西湖公园内。始建于清乾隆二十二年（1757），为巡盐御史高恒及扬州盐商为迎奉乾隆帝而建。因位于莲花埂上，形似莲花，故称莲花桥；又因桥上建有五座亭子，俗称五亭桥。亭初为圆形，无廊连接。咸丰年间亭毁于兵火，光绪年间重修。1928 年秋至 1930 年春，桥亭坍塌。1932 年，王柏龄募资鸠工重建，胡笔江、汪鲁门、贾颂平、叶秀峰均出资，亭改作正方形，并增构桥廊，屋面改用旧城皇官大殿琉璃筒瓦。桥南北跨瘦西湖，以青石砌成，总长 57.99 米，宽 19.1 米，高 6 米，最大跨径 7 米，建筑面积 590.10 平方米。桥基平面分成 12 座大小不等的桥墩，中轴线上的桥墩最大。桥身呈串字形，正侧计有 15 个桥洞，用纵联分节法砌成，中间券洞最大，四翼各有 3 个券洞相通、南北引桥铺花岗岩石阶，下为半拱券。桥两侧有海棠形石栏板，望柱上雕有石狮。中亭为重檐四角攒尖顶。通高 10.82 米，四座角亭均为单檐四角攒尖顶，通高8.94 米。此桥是瘦西湖的标志，其最大的特点是阴柔阳刚完美结合，南

秀北雄有机融和。桥的造型秀丽，黄瓦朱柱，配以白色栏杆，亭内彩绘藻井，富丽堂皇。桥下列四翼，正侧有十五个卷洞，彼此相通。每当皓月当空，各洞衔月，金色荡漾，众月争辉，倒挂湖中，不可捉摸。正如清人黄惺庵赞道："扬州好，高跨五亭桥，面面清波涵月镜，头头空洞过云桡，夜听玉人箫。"

长堤春柳

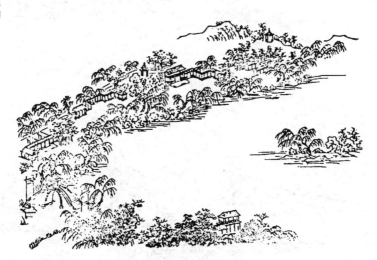

桃花坞

梅岭春探

莲性寺

贺园

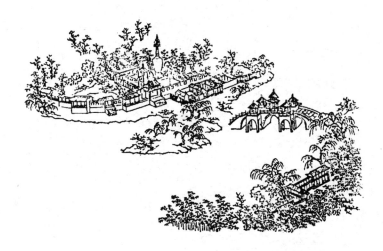

卷十四　冈东录

乾隆二十二年，高御史开莲花埂新河抵平山堂，两岸皆建名园。北岸构白塔晴云、石壁流淙、锦泉花屿三段，南岸构春台祝寿、筱园花瑞、蜀冈朝旭、春流画舫、尺五楼五段。

白塔晴云在莲花桥北岸^①，岸溜外拓，与浅水平。水中多巨石，如兽蹲踞；水落石出，高下成阶。上有奇峰壁立，峰石平处刻"白塔晴云"四字。阶前高屋三间，名曰"桂屿"；屿后为花南水北之堂，堂右为积翠轩，轩前建半青阁，阁临园中小溪河，溪西设红板桥；桥西梅花里许，筑"之字厅"，厅外种芍药，其半为芍厅。前为兰渚，后为苍筤馆^②，复数折入林香草堂，堂后入种纸山房，其旁有归云别馆，外为望春楼^③，楼右为西爽阁。

[注释]

①白塔晴云：扬州北郊"二十四景"之一，旧址在莲花桥北偏西，今瘦西湖风景区内。　②苍筤（láng）：青色幼竹。　③望春楼：旧址在今瘦西湖风景区内，白塔晴云西。《江南园林胜景图册》："望春楼，与'白塔晴云'接，亦程扬宗等先后营建，张霞重修。琢石为池，左右二桥，湾环如月，隔河与'熙春台'对。"

[点评]

《扬州名胜录》卷三："白塔晴云在莲花桥北岸，岸溜外拓，与浅水平。水中多巨石，如兽蹲踞；水落石出，高下成阶。上有奇峰壁立，峰石平处刻'白塔晴云'四字。阶前高屋三间，名曰桂屿，屿后为花南水北之堂。堂右为积翠轩，轩前建半青阁，阁临园中小溪河，溪西设红板桥。桥西梅花里许，筑之字厅；厅外种芍药，其半为芍厅。前为兰渚，后为苍

餐馆，复数折，入林香草堂。堂后入种纸山房，其旁有归云别馆，外为望春楼，楼右为西爽阁。"许建中先生指出，尽管白塔南面基座上刻有"白塔晴云"四字，但"白塔晴云"并不单指白塔，而指天高气清、行云飞动之日在隔湖的园林中观赏白塔流云这一景观。此景为冈东第一景。

1984年，爱国旅日侨胞陈伸先捐款，于白塔晴云旧址处重建了一座两进院落的庭园。市园林部门后来又对景区周围的汀屿、小池、曲溪、土丘等进行修葺，再现了清时"别业临青甸，前轩枕大河"的水乡意境。该园内设积翠轩、曲廊、半亭、林香榭、花南水北之堂等景点。

桥南小屿，种桂数百株，构屋三楹，去水尺许。虎斗鸟厉，攒峦互峙。屋前缚矮桂作篱，将屿上老桂围入园中。山后多荆棘杂花，后构厅事，额曰"花南水北之堂"，联句云："别业临青甸①李峤，前轩枕大河②许浑。"积翠轩在屿北树间，联云："叠石通溪水③许浑，当轩暗绿筠④刘宪。"

屿西半青阁联云："才见早春莺出谷⑤韦庄，更逢晴日柳含烟⑥苏颋。"阁前嵌石隙，后倚峭壁，左角与积翠轩通，右临小溪河。窗拂垂柳，柳阑绕水曲，阁外设红板桥以通屿中人来往。桥外修竹断路，瀑泉吼喷，直穿岩腹，分流竹间，时或贮泥侵穴。薄暮渔艇，乘水而入，遥呼抽桥，相应答于缘树蓊郁之际。而屿东村春坞笛，又莫之闻也。

园中芍药十余亩，花时植木为棚，织苇为帘，编竹为篱，倚树为关。游人步畦町，路窄如线，纵横屈曲，时或迷不知来去。行久足疲，有茶屋于其中，看花者皆得契而饮焉，名曰芍厅。

芍厅后于石隙中种兰。早春始花，至于初夏，秋时花盛，一干

数朵，谓之兰渚。渚上筑室三间，联云："名园依绿水⑦杜甫，仙塔俨云庄马怀素⑧。"过此竹势始大。筑小室在竹中，额曰"苍筤馆"，联云："竹高鸣翡翠⑨杜甫，溪暖戏䴔䴖⑩刘长卿。"

[注释]

①别业临青甸：语出《侍宴长宁公主东庄应制》诗。　②前轩枕大河：语出《潼关兰若》诗。　③叠石通溪水：语出《奉命和后池十韵》诗。　④当轩暗绿筠：语出刘宪《陪幸五王宅》诗。此诗作者一作萧至忠。　⑤才见早莺出谷：语出《和人春暮书事寄崔秀才》诗。　⑥更逢晴日柳含烟：语出《奉和春日幸望春宫应制》诗。　⑦名园依绿水：语出《陪郑广文游何将军山林》诗。　⑧仙塔俨云庄：语出《奉和九月九日登慈恩寺浮图应制》诗。马怀素（659~718）：字惟白。润州丹徒（今江苏镇江）人。开元初，为吏部侍郎，加银青光禄大夫，累封常山县公。兼昭文馆学士，四迁左台监察御史。　⑨竹高鸣翡翠：语出《绝句六首》其一。　⑩溪暖戏䴔䴖：语出《至德三年春正月时谬蒙差摄海盐令闻王师时收二京因书事寄上浙西节度使李侍郎中丞行营》诗。䴔䴖（jiāo jīng），一种水鸟，即池鹭。头细身长，身披花纹，颈有白毛，头有红冠，能入水捕鱼。

[点评]

中国传统名花中的兰花仅指分布在中国兰属植物中的若干种地生兰，如春兰、惠兰、建兰、墨兰和寒兰等。这一类兰花与花大色艳的热带兰花大不相同，没有醒目的艳态，没有硕大的花、叶，却具有质朴文静、淡雅高洁的气质，很符合东方人的审美标准。在中国有一千余年的栽培历史。中国人历来把兰花看作高洁典雅的象征，并与"梅、竹、菊"并列，合

称"四君子"。通常以"兰章"喻诗文之美，以"兰交"喻友谊之真。在庭院种植兰花，不仅可以美化环境，也能体现主人的精神追求。兰花因为是名贵的观赏性草本植物，对培养的技术要求很高，像文中所说成规模性种植的"兰渚"，表明在扬州人工培植兰花的水平是相当高的。

现在，瘦西湖风景区为了发掘兰花内涵，提高人们种兰赏兰的情趣，每年4月都在扬派盆景博物馆举办瘦西湖兰花展，彰显兰花魅力。

春夏之交，草木际天，中有屋数椽，额曰"林香草堂"，联云："歌绕夜梁珠宛转①罗隐，山连河水碧氛氲陈上美②。"堂后小屋数折，屋旁地连后山，植蕉百余本，额曰"种纸山房"。

种纸山房之右，短垣数折，松石如黛，高阁百尺，额曰"西爽"。其西竹烟花气，生衣袂间，渚宫碧树，乍隐乍现，后山暖融，彩翠交映。得小亭舍，曰"归云别馆"。联云："小院回廊春寂寂③杜甫，碧桃红杏水潺潺许浑④。"

望春楼前有园池，左右设二石桥，曲如蟹螯，额曰"一渠春水"，联云："北榭远峰闲即望⑤薛能，月华星采坐来收⑥杜荀鹤。"池前高屋五楹，露台一方。台外即新河湾处，大石侧立，作惊涛怒浪，篙刺蜂房。飞楼杰阁，崛起于云霄之间，复道四通于树石之际。朱金丹青，照耀陆离，额曰"小李将军画本"，联云："万井楼台疑绣画⑦李山甫，千家山郭静朝晖⑧杜甫。"屋后小卷对望春楼，联云："飞阁凌芳树⑨张九龄，双桥落彩虹⑩李白。"

[注释]

①歌绕夜梁珠宛转：语出《商於驿楼东望有感》诗。　②山连河水

碧氛氲：语出《咸阳有怀》诗。陈上美：字号、籍贯、生卒年均不详，约唐宣宗大中初前后在世。唐文宗开成元年（836）进士。擅诗，常有佳制，为时人所称。 ③小院回廊春寂寂：语出《涪城县香积寺官阁》诗。 ④碧桃红杏水潺潺：语出《泛溪夜回寄道玄上人》诗。 ⑤北榭远峰闲即望：语出《平阳寓怀》诗。 ⑥月华星采坐来收：语出《旅舍遇雨》诗。 ⑦万井楼台疑绣画：语出《寒食二首》其一。 ⑧千家山郭静朝晖：语出《秋兴八首》其三。 ⑨飞阁凌芳树：语出《三月三日申王园亭宴集》诗。 ⑩双桥落彩虹：语出《秋登宣城谢朓北楼》诗。

[点评]

与玲珑花界隔湖相对的建筑是望春楼和小李将军画本。他们完全是江南园林的风格，从属熙春台，色调清心淡雅，体现了南方之秀。瘦西湖望春楼下层南北两间分别为水院、山庭，将山水景色引入室内。卸去楼上的门窗就变成了露台，是中秋赏月的好地方。横匾"望春楼"为集郑板桥墨迹。

"小李将军画本"，额匾亦集郑板桥墨迹，典出画论"月为诗源，花为画本"。此建筑西面是两个扇形窗，遥对熙春台，东面是两个六角窗，直观望春楼；窗框俨然画框，这种框景艺术正是李渔所说的"无心画"，对景挥毫、源泉不竭。"小李将军画本"主要体现唐代金碧山水画派的山水意境：室内的墙壁、屏风上绘着五彩的云气，梁柱上罩着五彩的漆纹；屋面上铺着五彩的琉璃，倒映水中幻化为五彩流水。

唐高宗时宗室画家李思训，受封为左武卫将军，人称大李将军。善山水竹石，笔力遒劲；鸟兽草木，亦得其态。其画作被推为"国朝山水第一"。其子李昭道，人称小李将军，善画金碧山水，多点缀鸟兽并创作海景，画风工巧繁褥，被评为"变父之势，妙又过之"。当年乾隆在《圆明

园四十景小序》说"蓬岛瑶台"是"仿李思训画意,为仙山楼阁之状",亦即为"大李将军画本":在一片开阔的水面上布置大小三个岛屿,岛上建有金堂五所、玉楼十二。只是可惜其已毁于西方列强之手,唯有扬州的"小李将军画本"仅存于世了。

西爽阁前夹河外,堤上树木苍茂。构小屋,高不盈四五尺,枋楣梁柱,皆木之去肤而成者,名曰"木假亭",如苏老泉"木假山"之类。今谓之"天然木"。是园为程宗扬建,今归巴权保。

"石壁流淙",一名"徐工",徐氏别墅也。乾隆乙酉①,赐名"水竹居"②,御制诗云:"柳堤系桂舣③,散步俗尘降。水色清依榻,竹声凉入窗。幽偏诚独擅,揽结喜无双。凭底静诸虑,试听石壁淙。"是园由西爽阁前池内夹河入小方壶,中筑厅事,额曰"花潭竹屿"。厅后为静香书屋,屋在两山间,梅花极多。过此上半山亭,山下牡丹成畦,围以矮垣,垣门临水,上雕文砖为如意,为是园之水马头,呼为"如意门"。门内构清妍室,室后壁中有瀑入内夹河。过天然桥,出湖口,壁中有观音洞,小廊嵌石隙,如草蛇云龙,忽现忽隐,莳玉居藏其中。壁将竟,至阆风堂,壁复起折入丛碧山房,与霞外亭相上下;其下山路,尽为藤花占断矣。盖石壁之势,驰奔云矗,诡状变化,山榴海柏,以助其势,令游人攀跻弗知何从。如是里许,乃渐平易,因建碧云楼于壁之尽处,园内夹河亦于此出口。楼右筑小室四五间,赐名"静照轩"。轩后复构套房,诡制不可思拟,所谓"水竹居"也。园后土坡上为鬼神坛,坛左竹屋五六间,自为院落,园中花匠居之。

[注释]

①乾隆乙酉：乾隆三十年，即公元 1765 年。 ②水竹居：旧称"石壁流淙"，旧址在保障河东岸，今瘦西湖风景区北区。 ③舣（shuāng）：小船。明袁宏道《和小修》诗："黄笙藤枕梦吴舣。"

[点评]

石壁流淙，扬州北郊"二十四景"之一，一名"徐工"，是徐氏别墅，乾隆三十年（1765）赐名"水竹居"。石壁流淙，在瘦西湖北岸与"白塔晴云"相邻。园中有小方壶、静香书屋、半山亭、观音洞、阆风堂、丛碧山房、碧云楼诸景。

《扬州览胜录》卷二"水竹居故址在莲花桥北岸白塔晴云之右，清乾隆间奉宸苑卿徐士业建。高宗临幸，赐名'水竹居'，又赐'静照轩'三字额。园之景二：一曰小方壶，一曰'石壁流淙'。临河西向为水厅，厅左右曲廊，右通水中方亭，即小方壶也；左有厅曰'花潭竹屿'，厅后为静香书屋，并有清妍室、观音洞、阆风堂、丛碧山房、霞外亭、碧云楼、静照轩诸胜。至石壁流淙则以水石胜，与西岸之高咏楼相对。其景之胜处盖在荤巧石，磊奇峰，潴泉水，飞出颠崖峻壁，而成碧演红溇，故名曰'石壁流淙'。此景久毁。按：'静照轩'三大字石刻，今与'高咏楼'三字石刻同嵌于长春岭下月观北之御碑亭中"。

"石壁流淙"是沿湖一景，也是一座私家园林。从园的总体规划看，建筑沿水延续布列，并以之组织景境；临湖围以虚廊，隔而不绝，与隔水楼阁相峙，将湖面亦组织于园景之中，是一种不同于封闭式宅园的开放性设计，反映了扬州园林社会化的历史发展趋势。是园以水石胜，叠巧石、磊奇峰，2007 年复建，模型由中国工程院院士孟兆祯教授的工作室主持

完成。其由水竹居、阆风堂等三组建筑和一组黄石假山组成，其假山叠石为目前华东地区最大的假山叠石。石壁以雄浑见长，东西长80米，南北宽225米，展现了扬州园林叠石艺术的高水准。

自望春楼入夹河，上庋水阁，入水厅，碧缘四溢，潭深无底，菱芡郁兴①，蘸水生花，无数水鸟踏浪而飞，层层成梯，令游其中者人面烟水不相隔也。

厅西屿上筑屋两三间，名曰"小方壶"。

水廊西斜，蓼浦兰皋，接径而出，中有高屋数十间，题曰"花潭竹屿"。联云："天上碧桃和露种高蟾②，门前荷叶与桥齐③张万顷。"屋后危楼百尺，栏槛涂金碧。楹柱列锦绣，望之如天霞落地。右入浅岸，种老梅数百株，枝枝交让，尽成画格。中建静香书屋，汲水护苔，选树编篱，自成院落，如隔人境。联云："飞塔云霄半④刘宪，书斋竹树中⑤李频。"

静香书屋之左，土径如线，隐见草际。干松湿云，怪石路齿，建半山亭以为游人憩息之所。

石壁流淙，以水石胜也。是园辇巧石⑥，磊奇峰，潴泉水⑦，飞出巅崖峻壁，而成碧淀红涔⑧，此"石壁流淙"之胜也。先是土山蜿蜒，由半山亭曲径逶迤至此，忽森然突怒而出，平如刀削，峭如剑利，襞积缝纫⑨。淙嵌洑岨⑩，如新篁出箨⑪，匹练悬空⑫，挂岸盘溪，披苔裂石，激射柔滑，令湖水全活，故名曰"淙"。淙者，众水攒冲，鸣湍叠濑⑬，喷若雷风⑭，四面丛流也。

[注释]

①菱芡：指菱角和芡实。　②天上碧桃和露种：语出《下第后上永

崇高侍郎》诗。高蟾：唐代诗人，生卒年不详。郡望渤海（在今河北沧州一带）人。唐僖宗乾符三年（876）登进士第，唐昭宗乾宁中官至御史中丞。　③门前荷叶与桥齐：语出《东溪待苏户曹不至》诗。　④飞塔云霄半：语出《奉和九月九日圣制登慈恩寺浮图应制》诗。　⑤书斋竹树中：语出《夏日题盩厔友人书斋》诗。　⑥輂：运送。　⑦潴（zhū）：蓄积。　⑧碧淀红涔（cén）：形容水池波光粼粼的样子。淀，浅水湖泊。涔，积水。　⑨襞（bì）积：原指衣服上打的褶子，此处形容假山多皱的形态。　⑩洑岨（fú qū）：泉水在石山间回旋。洑，水流回旋的样子。岨，有土的石山。　⑪新篁（huáng）出箨（tuò）：新生之竹从笋壳中冒出来。箨，竹笋上一片一片的皮。　⑫匹练：一匹白布，常用来形容瀑布。　⑬鸣湍叠濑：形容水流湍急的样子。　⑭雷风：形容水势浩大。

[点评]

　　据统计，《扬州画舫录》中记载的湖上园林胜景有62处，其中湖东录34处，湖西录28处，此外，南湖录园林5处。而书中所记112处园林胜迹中，以水命名或者有‘水’字意的园林，也有小秦淮、临水红霞、丁溪、西园曲水、九曲池等多处，可见，扬州园林以“水”乘胜当之无愧。“石壁流淙，以水石胜也”，既有叠石的奇瑰，更有“流淙”的奇特景观。瀑布和喷泉的设置，也是扬州园林建筑中以“水”取胜之构。李斗所描述的淙流，就是水汇聚在一起，由高向低冲击，形成瀑布。其悬瀑下落快如风，声响像雷鸣，临水时水花向四面飞溅，蔚为壮观，诚可谓巧夺天工。

　　如意门中牡丹极高，花时可过墙而出。中筑清妍室，联云："露气暗连青桂苑①李商隐，春风新长紫兰芽②白居易。"室右环以流

水，跨木为渡，名"天然桥"。桥取朽木，去霜皮③，存铁干④，使皮中不住聚脂，而郁跂顿挫⑤。槛楯皆用附枝⑥，委婉屈曲，偃蹇光泽，又一种木假诡制也。

[注释]

①露气暗连青桂苑：语出《药转》诗。 ②春风新长紫兰芽：语出《予与微之老而无子发于言叹著在诗篇今年冬各有一子戏作二什一相贺一以自嘲》诗。 ③霜皮：苍白的树皮。 ④铁干：形容坚挺的树干。⑤郁跂（qí）：弯曲分叉的样子。 ⑥槛楯（jiàn shǔn）：栏杆。古代称横向的栏杆为槛，纵向的栏杆为楯。

[点评]

石壁流淙，北有一桥，不施油漆，毫无装饰。盖因此桥看似随意，实则符合全园的构思技巧。因为"石壁流淙"最大的特色就在于取法天然，摈弃人造印象。故而用一座不加任何修饰的木桥贯通前后，让人觉得仿佛是山中一棵树木倒在小溪上，自然成桥，给人亲切纯真之感。

天然桥西，汀草初丰，渚花乱作，大石屏立，疑无行路；度其下者，亦疑其必有殊胜。乃步浅岸，攀枯藤，寻绝径，猿鸟助忙，迎人来去。行人苦难，幽赏不倦。移时晃晃昱昱①，自乱石出，长廊靓深②，不数十步，金碧相映，如寒星垂地，由廊得一石洞，深黑不见人，持烛而入，中有白衣观音像，游者至广，迥非世间烟霞矣③。

自清妍室后，危崖绝壁，断腭相望。闯然而过，甫得平地，上

建小室，额曰"莳玉居"。集王、杜联云："山月映石壁④，春星带草堂⑤。"

伏流既回，万石乃出。崖洞盘郁，散作叠巘；尖削为峰，平夷为岭，悬石为岩，有穴为岫；小者类兔，大者如虎，立者如人。松生石隙，凉飙徐来⑥，文苔小草⑦，嵌合石隙，梓桧之属，拳曲安命⑧。其下小屋数椽，露台一弓，厅事五楹，颜曰"阆风堂"。联云："红桃绿柳垂檐向⑨王维，碧石青苔满树阴⑩李端。"堂后种竹十余顷，构小屋三四间，为丛碧山房。

石壁中古藤数本，植木为架。春时新绿在杏花前，花开累累如缨络。行其下者，及肩拗项，如身在绣伞盖中。鼠语喷喷，枝叶摇动。夏秋之交，深碧断路；秋尽筋骨缠裹，霜皮尽露，满地成冰裂纹。屿上构草亭，为看东岸藤花之地。藤花既尽，土阜复起，阜上筑霞外亭。

土阜西南，危楼切云⑪，广十余间。水槛风棂，若连舻糜舰，署曰"碧云楼"。联云："烟开翠扇清风晓⑫许浑，花压阑干春昼长⑬温庭筠"楼北小室虚徐，疏棂秀朗，盖静照轩也。

静照轩东隅，有门狭束而入，得屋一间，可容二三人。壁间挂梅花道人山水长幅⑭，推之则门也。门中又得屋一间，窗外多风竹声。中有小飞罩⑮，罩中小棹，信手摸之而开，入竹间阁子。一窗翠雨，着须而凝，中置圆几，半嵌壁中。移几而入，虚室渐小，设竹榻，榻旁一架古书，缥缃零乱，近视之，乃西洋画也。由画中入，步步幽邃，扉开月入，纸响风来，中置小座，游人可憩，旁有小书厨，开之则门也。门中石径逶迤，小水清浅，短墙横绝，溪声遥闻，似墙外当有佳境，而莫自入也。向导者指画其际，有门自

开，粗险之石，穿池而出。长廊架其上，额曰"水竹居"。阶下小池半亩，泉如溅珠，高可逾屋，溪曲引流，随云而去。池旁石洞偪仄⑯，可接楼西山翠，而游者终未之深入也。是地供奉御赐"水竹居"扁及"水色清依榻，竹声凉入窗"一联。石刻临苏轼诗卷，并书"取径眉山"四字。

[注释]

①晃晃昱（yù）昱：明亮辉煌的样子。　②靓深：幽静深邃。靓，通"静"。　③烟霞：指红尘俗世。　④"集王、杜联云"句："集王、杜联云"原作"集杜联云"，据《全唐诗》卷一百二十五王维《蓝田山石门精舍》改。山月映石壁，即出自该诗。　⑤春星带草堂：语出杜甫《夜宴左氏庄》诗。　⑥凉飙：秋风。　⑦文苔：色彩鲜美的苔藓。　⑧拳曲：卷曲，弯曲。　⑨红桃绿柳垂檐向：语出《洛阳女儿行》诗。　⑩碧石青苔满树阴：语出《题元注林园》诗。　⑪切云：其高与白云相摩，形容十分高耸。屈原《九章·涉江》："带长铗之陆离兮，冠切云之崔嵬。"
⑫烟开翠扇清风晓：语出《秋晚云阳驿西亭莲池》诗。　⑬花压阑干春昼长：语出《杂曲歌辞·湖阴曲》诗。　⑭梅花道人：元末画家吴镇（1280~1354）。字仲圭，号梅花道人，尝署梅道人。擅画山水、墨竹。
⑮飞罩：中国传统建筑中的构件之一，常用镂空的木格或雕花板做成，采用浮雕、透雕等手法以表现古拙、玲珑、清静、雅洁的艺术效果。　⑯偪（bī）仄：狭窄。

[点评]

著名红学家周汝昌先生曾指出，《红楼梦》中最主要景点怡红院就是

以扬州水竹居作为蓝本的（《曹雪芹和江苏》，《雨花》1962 年第 8 期）。周先生曾将静照轩的内景和怡红院的内景相较，得出怡红院以水竹居为蓝本的结论。

且看《红楼梦》第四十一回《贾宝玉品茶栊翠庵　刘姥姥醉卧怡红院》的描写：

（刘姥姥）于是进了房门，便见迎面一个女孩儿，满面含笑的迎出来。刘姥姥忙笑道："姑娘们把我丢下了，叫我碰头碰到这里来了。"说了，只觉那女孩儿不答。刘姥姥便赶来拉他的手，咕咚一声却撞到板壁上，把头碰的生疼。细瞧了一瞧，原来是一幅画儿。刘姥姥自忖道："怎么画儿有这样凸出来的？"一面想，一面看，一面又用手摸去，却是一色平的，点头叹了两声。一转身，方得了个小门，门上挂着葱绿撒花软帘，刘姥姥掀帘进去。抬头一看，只见四面墙壁玲珑剔透，琴剑瓶炉皆贴在墙上，锦笼纱罩，金彩珠光，连地下踩的砖皆是碧绿凿花，竟越发把眼花了。找门出去，那里有门？左一架书、右一架屏。刚从屏后得了一个门，只见一个老婆子也从外面迎着进来。刘姥姥诧异，心中恍惚：莫非是他亲家母？因问道："你也来了，想是见我这几日没家去？亏你找我来，那位姑娘带进来的？"又见他戴着满头花，便笑道："你好没见世面！见这里的花好，你就没死活戴了一头。"说着，那老婆子只是笑，也不答言。刘姥姥便伸手去羞他的脸，他也拿手来挡，两个对闹着。刘姥姥一下子却摸着了，但觉那老婆子的脸冰凉挺硬的，倒把刘姥姥唬了一跳。猛想起："常听见富贵人家有种穿衣镜，这别是我在镜子里头吗？"想毕，又伸手一抹，再细一看，可不是四面雕空的板壁，将这镜子嵌在中间的，不觉也笑了。因说："这可怎么出去呢？"一面用手摸时，只听"咯磴"一声，又吓的不住的展眼儿。原来是西洋机括，可以开合，不意刘姥

姥乱摸之间，其力巧合，便撞开消息，掩过镜子，露出门来。

咱们再对比一下李斗笔下的静照轩：

> 静照轩东隅，有门狭束而入，得屋一间，可容二三人。壁间挂梅花道人山水长幅，推之则门也。门中又得屋一间，窗外多风竹声。中有小飞罩，罩中小棹，信手摸之而开，入竹间阁子。一窗翠雨，着须而凝，中置圆几，半嵌壁中。移几而入，虚室渐小，设竹榻，榻旁一架古书，缥缃零乱，近视之，乃西洋画也。由画中入，步步幽邃，扉开月入，纸响风来，中置小座，游人可憩，旁有小书厨，开之则门也。

通过比较，可以看出，"怡红院以水竹居为蓝本"这个结论是可靠的，因为两景的内景大体有以下几方面相似：一是门壁的设置巧妙，观之为画，推之门；二是富丽堂皇，不仅用上中国园林传统的雕空板壁，而且有西洋玻璃镜，西洋画也设置巧妙，开阖自如，器具多含机关，当有先进技术应用；三是书卷气重，房中画为点缀，书为主体，富贵气之外又带几分雅趣。由此观之，水竹居的设置，确为"富贵闲人"提供了场景，曹雪芹移之用之当是十分自然的了。

徐赞侯，歙县人，业盐扬州。与程泽弓、汪令闻齐名。家南河下街，与康山草堂比邻。有晴庄、墨耕学圃、交翠林诸胜。毁垣即与江氏康山为一。南巡时，江氏借之为康山退园，故亦得以恭迓翠华[1]，传为胜事，遂与北郊之水竹居并称矣。

徐履安，赞侯兄弟之子孙也。有诡气[2]，善弄水。幼与群儿争浴河畔，能水面吹花；长与海船进洋，篙篷成绝技。善烹饪，岩镇街没骨鱼面，自履安始。娴女工，尝绣十八尊者像，为世罕有。工篆籀，人呼为"铁笔针神"。作纸鸢置灯，以照夜行。后来扬州，

徐氏任以煮盐事。学算半月，能科计豆人寸马③，衣裳鞍辔，不溢一黍。丁丑间为园中杉木对联，仿斜塘杨汇髹枪金法④，以黑漆为地，针刻字画，傅以金箔，光彩异艳。作水法，以锡为筒一百四十有二伏地下，下置木桶高三尺，以罗罩之，水由锡筒中行至口，口七孔，孔中细丝盘转千余层，其户轴织具，桔槔辘轳⑤，关捩弩牙诸法⑥，由械而生，使水出高与檐齐，如趵突泉，即今之水竹居也。

[注释]

①恭迓：谦逊有礼地迎接。翠华：天子仪仗中以翠羽为饰的旗帜或车盖，此为帝王的代称。　②诡气：怪异、不同一般的、出乎寻常的气质。

③科计：估量，计算。豆人寸马：巫术。撒豆为人，剪纸为马。　④斜塘：今属苏州工业园区。杨汇髹枪金法：以黑漆为地，针刻山水、树石、花竹、翎毛、亭台、屋宇、人物，调雌黄韶粉以金银箔傅之。　⑤桔槔(jié gāo)：汲水的工具。它是在井旁或水边的树上或架子上挂一杠杆，一端坠大石块，一端悬挂水桶。一起一落，汲水可以省力。　⑥关捩(liè)：能转动的机械装置。弩牙：弩机钩弦的部件。

[点评]

徐履安，清代工艺家。懂水性，曾为海船水手。善烹饪，创"没骨鱼面"烹调法。工隶书、篆刻，人称铁笔。精刺绣，曾绣十八罗汉图，形神具备，被誉为神针。可见其动手动能非常强。

朱江先生《扬州园林品赏录》指出，扬州园林里的瀑布，最早出现在清代乾隆年间，基本上有三种不同性质，分别为利用水位落差、水箱压

差、雨水集聚而成。石壁流淙用的就是压差激射之法。此法用锡筒142个伏置地面，上压一高3尺的木桶。李斗此处的记载，是关于中国古典园林中人造喷泉的较早描述。

齐召南，字次风，号琼台，晚号思园，天台人。幼称神童，年二十三拔贡，有王姚江一辈之目①。馆于徐氏。雍正己酉副榜②，癸丑举博学鸿词③，授庶吉士，纂修《大清一统志》。明年，官检讨，校勘经史，纂修《明鉴纲目》《大清会典》《文献通考》④，勘定《通礼》，称经学儒臣。后官至礼部右侍郎，以入直堕马回籍⑤。会其族齐周华逆书之事革职⑥，以病卒。著有《考证尚书》《礼记》《春秋三传》《史记功臣表》《汉书后汉书郡国考》《隋书律历天文》《旧唐书律历天文》各若干卷，《水道提纲》三十卷，《史汉功臣侯第考》一卷，《历代帝王表》十三卷，《后汉公卿表》一卷，《宋史目录》若干卷。

程瑶田，字易田，歙县人。孝廉，官太仓州嘉定县教谕。能诗文，与戴东原、方希园穷经数十年，著《通艺录辨》《九谷》《沟洫》诸考，皆能发古人所未发。以羊子戈证考工之制⑦，与东原之说不同。是为戴氏之学而不偏护其说者也。尤精铁笔，书法步武晋唐，均为其学问所掩，以是世无知者。往来扬州主徐氏。子培，字伯厚，能读父书。今业鹾，寓于扬。

叶敬，字义方，扬州人。工书，馆徐氏，著有《日华堂诗集》。

金农，字寿门，号冬心，浙江仁和人。与丁龙泓、吴西林号"浙西三高士"。好古力学，工诗文，精鉴赏，善别古书画，书法汉隶。年五十，妻亡，侨居扬州，从事于画，涉古即古，脱尽画家之

习。画竹师竹室，自号稽留山民。画梅花师白玉蟾，号昔耶居士。画马自谓能得曹、韩法⑧，赵王孙不足道也⑨。画佛像，号心出家庵粥饭僧。花木奇柯异叶⑩，设色非复尘世间所睹，盖皆意为之，则曰"贝多龙窠"之类⑪。与徐氏往来，以其学圃改名"交翠林"⑫。著有《冬心诗钞》，其余诗文十种，皆其门人罗聘搜索而成，沈大成为之序。

方辅，字密庵，徽州人。工诗，书法苏、米，能擘窠大书。善制墨，来扬州主徐氏，著有诗文集，刻以行世。

洪尔鉴，字照堂，歙县人。徐氏姻娅，工诗。

黄占济，字槎山，歙县人。主徐氏，工诗，书法各体备具，为人慷爽。

吴士岐，字乐耕，歙县人，工诗。

韩奕，字仙李，扬州人。买园湖上，名曰"韩园"。工诗，善鼓板。蓄砂壶，为徐氏客。

韩姓，逸其名，扬州人。性古直，为徐氏客。晚年居园后鬼神坛旁，草屋三楹而已，年九十余乃卒。

[注释]

①王姚江：即王守仁（1472～1529），幼名云，字伯安，别号阳明。绍兴府余姚县（今属浙江余姚）人，因曾筑室于会稽山阳明洞，自号阳明子，学者称之为阳明先生，亦称王阳明。明代著名的思想家、文学家、哲学家和军事家，陆王心学之集大成者，精通儒家、道家、佛家。明孝宗弘治十二年（1499）进士，历任刑部主事、两广总督等职，晚年官至南京兵部尚书、都察院左都御史。因平定宸濠之乱而被封为新建伯，明穆宗

隆庆年间追赠新建侯。谥文成，故后人又称其为王文成公。姚江，源自四明山，流经余姚，姚江又为余姚别称。　②雍正己酉：雍正七年，即公元1729年。　③癸丑：雍正十一年，即公元1733年。　④《文献通考》：此指《续文献通考》。　⑤入直：亦作"入值"。谓官员入宫值班供职。史载，乾隆十四年四月，齐召南充册封婉嫔副使。二十九日，从圆明园直上书房，归澄怀园，马惊堕，触大石，颅几裂。　⑥"会其族"句：乾隆三十二年（1767）十月，浙江巡抚熊学鹏至天台县查仓，齐周华持所著《名山藏副本》初集请熊为之作序，并交《为吕留良事独抒意见奏稿》一本。于是旧案复发，被押至杭。同年十二月二十日，被凌迟处死。⑦羊子戈：青铜戈，内长8.5厘米，正面铸有铭文"羊子止（之）造戈"五字。文字是商周金文。此戈造型厚重，今虽锈斑累累，但刃部依然锐利，不失当年兵器之雄风。今藏于山东师范大学历史系文物室。　⑧曹、韩：指唐代画家曹霸、韩干。曹霸（约704～约770），谯县（今安徽亳州）人。三国高贵公曹髦后裔，早年学书，师法王羲之、卫夫人等，擅画马，尤精鞍马人物。韩干（约706～783），蓝田（今陕西蓝田）人。宫廷画师，初师曹霸，后自独善。官至太府寺丞。画艺较全面，善画人物画像，尤善画马，皇帝命他拜当时画马名家陈闳为师，他不听命，说："臣自有师，陛下内厩之马，皆臣师也。"　⑨赵王孙：指赵孟頫。因赵孟頫是宋朝皇室后裔，本宋太祖之子秦王赵德芳之后。其五世祖秀安僖王赵子偁，是南宋第二位皇帝宋孝宗之父。所以，人称赵孟頫为赵王孙。⑩柯：草木的枝茎。　⑪贝多：梵语音译词。贝叶树，常绿乔木，产于印度。叶子用水沤后可当纸用，印度佛教徒多用其来写佛经。龙窠：龙华树。　⑫学圃：学种蔬菜。语出《论语·子路》："（樊迟）请学为圃，子曰：'吾不如老圃。'"朱熹集注："种蔬菜曰圃。"

[点评]

"贾而好儒"是徽商的重要特色。尽管徽商注重功利，追求钱财，但其在实践中深深感到文化的重要性，加上传统文化根深蒂固的影响，当他们的金钱欲望得到满足后，培养子孙读书做官就成了他们的追求。"富而教不可缓也，积资财何益乎？"为此，重教在徽商中蔚为风气。他们在致富以后，总是怀着"富而教不可缓也"的迫切心情，延师课子，让儿孙们读诗书，"就儒业"。所以，以上介绍的13人中除最末韩姓之客，其余都是诗文雅士。兹介绍一二，以见一斑。

齐召南（1703～1768），幼有神童之称，精于舆地之学，又善书法。一生著述甚丰。历经30年著成《水道提纲》，为"域中万川、纲目毕列"的河流巨著。该书记载了清代盛时各边地的河流、湖泊、山脉等。

程瑶田（1725～1814），为清代著名学者、徽派朴学代表人物之一。与戴震同师事江永。精通训诂，提倡"用实物以整理史料"，开启了传统史料学同博物考古相结合的研究路径。在数学、天文、地理、生物、农业种植、水利、兵器、农器、文字、音韵等领域，程皆有深入研究，堪称一代通儒。其著述长于旁搜曲证，多方详考，考证名物和典章制度大都精当，富有认真不苟、求真求是、敢于挑战权威的批判精神。所撰《禹贡三江考》，谓《禹贡》扬州的"三江"，实只一江，以订正郦道元《水经注》；《仪礼丧服文足徵记》，规正郑玄注《礼》的失误。

锦泉花屿，张氏别墅也。徐工之下，渐近蜀冈，地多水石花树，有二泉：一在九曲池东南角；一在微波峡，遂题曰"锦泉花屿"。由菉竹轩、清华阁一路浓阴淡冶，曲折深邃，入笼烟筛月之轩，至是亭沼既适，梅花缤纷。山上构香雪亭、藤花书屋、清远

堂、锦云轩诸胜，旁构梅亭。山下近水，构水厅，此皆背山一面林亭也。山下过内夹河入微波馆，馆在微波峡之东岸。馆后构绮霞、迟月二楼，复道潜通，山树郁兴。中构方亭，题曰"幽岑春色"，馆前小屿上有种春轩。

[点评]

锦泉花屿，扬州北郊"二十四景"之一，旧址在今瘦西湖风景区北区、石壁流淙北侧。锦泉花屿，始建于乾隆年间，先后属于刑部郎中吴山玉、知府张正治、张大兴。其位于石壁流淙以北的湖东岸，北接观音山。《江南园林胜景图册》："锦泉花屿，前员外郎吴山玉旧业，知府衔张正治重修。门前古滕缪葛，蒙络披离。稍进而左，则'锦云轩'。牡丹开时，烂若叠锦。洞西有'微波馆'，源泉出洞中，盈而不竭，时见碧纹鳞鳞。"该园"地多水石花树"，因夹河中有泉两眼，称"锦泉"，又园中花木繁盛，故为"锦泉花屿"。园中主要建筑有箂竹轩、清华阁、笼烟筛月之轩、香雪亭、藤花书屋、清远堂、锦云轩、微波馆、绮霞楼、迟月楼等。在湖上园林中，此园布局采用藏的手法，主要厅馆多隐于山背，故图上只见山顶一亭翼然，山坳一馆半露，临流筑室之"水厅"。据记此园不仅多梅，而且箂竹轩一带多竹，"游人至此，路塞语隔，身在竹中，不闻竹声。湖上园亭，以此为第一竹所"。

箂竹轩居蜀冈之麓，其地近水，宜于种竹，多者数十顷，少者四五畦。居人率用竹结屋[1]，四角直者为柱楣，撑者榱栋[2]，编之为屏，以代垣堵。皆仿高观竹屋、王元之竹楼之遗意。张氏于此仿其制，构是轩，背山临水，自成院落。盛夏不见日光，上有烟带其

杪③，下有水护其根。长廊雨后，剐笋人来④；虚阁水腥，打鱼船过。佳构既适，陈设益精，竹窗竹槛，竹床竹灶，竹门竹联。联云："竹动疏帘影⑤卢纶，花明绮陌春⑥王涯。"盖是轩皆取园之恶竹为之⑦，于是园之竹益修而有致。

[注释]

①居人：居民。　②榱（cuī）栋：屋椽及栋梁。　③杪（miǎo）：树枝的细梢。　④剐（zhǔ）：砍，斫。　⑤竹动疏帘影：《全唐诗》无此句。《全唐诗》卷一百四十九刘长卿《留题李明府霅溪水堂》："晚竹疏帘影。"　⑥花明绮陌春：语出《闺人赠远五首》其一。　⑦恶竹：杂竹。

[点评]

"竹香满幽寂，粉节涂生翠。"竹象征着高洁、虚心、坚贞等品格，千百年来为人们所推崇。竹文化是中国特有的文化。扬州自古多竹，具有历史悠久的竹文化。《禹贡》记载扬州"淮、海惟扬州。……三江既入，震泽底定，筱簜既敷，厥草惟夭，厥木惟乔。……厥贡惟金三品，瑶琨筱簜，齿革羽毛惟木。……厥篚织贝，厥苞桔抽"。这里的"筱"为小竹子，"簜"为大竹子，"苞"为冬笋，"篚"为竹器。说明那时扬州有大面积的竹林分布，所以才有竹材、竹笋的进贡。唐姚合的《扬州春词三首》"有地惟栽竹，无家不养鹅"也是扬州自古多竹的写照。

明清时，扬州园林以竹造景之风趋于鼎盛，几乎到了"无竹不园"的地步。竹与山石、亭台、水体、园路等相互搭配，营造出竹径通幽、粉墙竹影、移竹当窗等各擅胜场的园林景观。如此处篆竹轩，将恶竹刈下造屋，修竹留下造景，轩成后"盛夏不见日光，上有烟带其杪，下有水护其根"。新春雨后，挖笋人来；轩前水滨，打鱼船过。轩中陈设，"竹窗竹槛，

竹床竹灶，竹门竹联"，确如轩前楹联所言"竹动疏帘影，花明绮陌春"。

过箓竹轩，舍小于舟，垂帘一桁，碎摇日月之影；飞鸟嘐嘎^①，鸟路上窗，盖清华阁也。

笼烟筛月之轩，竹所也。由箓竹轩过清华阁，土无固志，竹有争心，游人至此，路塞语隔，身在竹中，不闻竹声。湖上园亭，以此为第一竹所。

竹外一亭翼然，额曰"香雪"，联云："香中别有韵^②崔道融，天意欲教迟^③熊皎。"

藤花榭，长里许，中构小屋，额曰"藤花书屋"。联云："云遮日影藤萝合^④韩翃，风带潮声枕簟凉^⑤许浑。"

[注释]

①嘐（jiāo）嘎：亦作"嘐戛"，鸟鸣声。　②香中别有韵：语出《梅花》诗。　③天意欲教迟：语出《梅花》诗。熊皎：一作熊曒。后唐清泰二年（935）登进士第。后晋天福时，为延州刺史刘景岩从事。能诗，《唐才子传》谓其诗"语意俱妙"。《全唐诗》存诗12首。　④云遮日影藤萝合：《全唐诗》无此句。　⑤风带潮声枕簟凉：语出《晚自朝台津至韦隐居郊园》诗。

[点评]

据介绍，现在锦泉花屿景区虽有藤花榭，但已无藤花。藤花喜阴而不喜水，"藤花"命名榭，只取其名，难得其实。2011年扬州开展了第四次古树名木调查，从调查结果来看，今天扬州藤花观赏佳处，一在原市政府

第二招待所（现名紫藤商务宾馆），此处有一株紫藤，树龄已达 730 年，为一级古树名木，编号 381 号。另有两株二级古树名木，一在南通东路卢氏盐商老宅，树龄 170 年，编号 409 号；一在瘦西湖花房东，树龄 130 年，编号 080 号。另外，扬州大学瘦西湖校区藤花馆东有紫藤长廊，藤条有粗有细，犹如盘龙蓄势腾飞，花开之时，一串串垂下的紫色小花，在风中摇曳，暗香袭人，堪称校园一景。

　　绿榭既尽，碧天渐阔；雨斩云除，旷远斯出；叠石构岭，闲宴乃张，遂构清远堂于藤花书屋之北，以为是园宴宾客之地。联云："窗含远色通书幌①李贺，雪带东风洗画屏②许浑。"

　　锦云轩在东岸最高处，多牡丹，园中谓之牡丹厅，联云："平分造化双苞去③徐仲雅，独占人间第一香④皮日休。"

　　九曲池西南角有二泉，水极清洌，谓之双泉，即锦泉也。张氏于此筑水口引入园中夹河，即东岸观音山尾，任嘉卉恶木⑤，不加斧斤，令其气质敦厚。中有古梅数株，游人不能辨识，惟花时香出，拨荆斩棘巡之，乃可得见。爰于其上建梅花亭，亭外半里许，竹疏木稀，岸与水平，临流筑室，称曰"水厅"。

　　微波峡，两山夹谷，波路中通，树木青丛，拂蓬牵船，狭束已至。行之若穷，山转水折，忽又无际。东岸构微波馆，联云："川原通霁色⑥皇甫冉，杨柳散和风⑦韦应物。"画舫至，舟子辄理篙楫入峡。

　　馆后绮霞楼，集晋人句云："春秋多佳日⑧陶潜，山水有清音⑨左思。"楼后复道四达，层构益高，额曰"迟月楼"。楼后峡深岚厚，美石如惊鸿游龙，怪石如山魈木客⑩，偃蹇岩巍⑪，匿于松杉间。老桂挂岸盘溪，披苔裂石，经冬不凋。构亭其上，额曰"幽岑

春色"。馆前宛转桥渡入小屿，屿上构种春轩，如杭州之水月楼⑫，冯积困之无波艇⑬。是园为张氏所建。张正治，字宾尚，诸生。

[注释]

①窗含远色通书幌：语出《南园十三首》其八。 ②雪带东风洗画屏：语出《酬邢杜二员外》诗。 ③平分造化双苞去：语出《合欢牡丹》诗。 ④独占人间第一香：语出《牡丹》诗。 ⑤嘉卉：美好的花草树木。 ⑥川原通霁色：语出《福先寺寻湛然寺主不见》诗。 ⑦杨柳散和风：语出《东郊》诗。 ⑧春秋多佳日：语出《移居二首》其二。 ⑨山水有清音：语出《招隐二首》其一。 ⑩山魈：传说中山里的独脚鬼怪。木客：传说中的深山精怪，实则可能为久居深山的野人。因与世隔绝，故古人多有此附会。《太平御览》卷八百八十四引晋邓德明《南康记》："木客，头面语声亦不全异人，但手脚爪如钩利，高岩绝峰然后居之。" ⑪嵬（wěi）巍：高峻貌。 ⑫水月楼：西湖画舫。 ⑬囷（yuān）：古同"渊"。

[点评]

此部分文辞优美轻盈，骈散相间，细赏品咂，不觉口齿生香。李斗此文，颇有柳河东小品文之逸韵。

白塔晴云

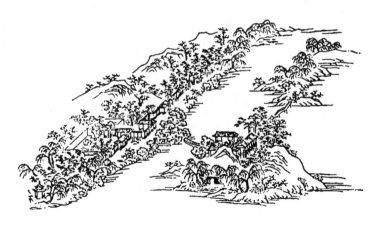

石壁流淙

锦泉花屿

卷十五　冈西录

春台祝寿在莲花桥南岸，汪氏所建。由法海桥内河出口，筑扇面厅，前檐如唇，后檐如齿，两旁如八字，其中虚棂，如折叠聚头扇。厅内屏风窗牖，又各自成其扇面。最佳者，夜间燃灯厅上，掩映水中，如一碗扇面灯。

厅后太湖石壁，攀峰脊，穿岩腹，中有石门，门中石路齿齿，皆冰裂纹。路旁老树盘踞，与游人争道，小廊横斜而出，逶迤至含珠堂。联云："野香袭荷芰①皎然，池色似潇湘②许浑。"

园中池长十余丈，与新河仅隔一堤。池上构楼，旧名"镜泉"，今易名"环翠"。联云："冉冉修篁依户牖③包何，瞳瞳初日照楼台④薛逢。"

池高于河，多白莲。堤上筑花篱，为疏棂间之，使内外水气相通。上置方屋，颜曰"玲珑花界"。联云："花柳含丹日⑤宋之问，楼台绕曲池⑥卢照邻。""玲珑花界"之后，小屋两间。屋后小池，方丈许，潜通园中。大池亦种荷，颜曰"绮绿轩"。

熙春台在新河曲处，与莲花桥相对，白石为砌，围以石栏，中为露台。第一层横可跃马，纵可方轨，分中左右三阶皆城⑦。第二层建方阁，上下三层。下一层额曰"熙春台"，联云："碧瓦朱甍照城郭⑧杜甫，浅黄轻绿映楼台⑨刘禹锡。"柱壁画云气，屏上画牡丹万朵。上一层旧额曰"小李将军画本"，王虚舟书，今额曰"五云多处"。联云："百尺金梯倚银汉⑩李颀，九天仙乐奏云韶⑪王涯。"柱壁屏幛，皆画云气，飞甍反宇⑫，五色填漆，上覆五色琉璃瓦，两翼复道阁梯⑬，皆螺丝转。左通圆亭重屋，右通露台，一片金碧，照耀水中，如昆仑山五色云气变成五色流水⑭，令人目迷神恍，应接不暇。

[注释]

①野香袭荷芰：语出《奉和陆使君长源水堂纳凉效曹刘体》诗。
②池色似潇湘：语出《陪少师李相国崔宾客宴居守狄仆射池亭》诗。
③冉冉修篁依户牖：语出《同阎伯均宿道士观有述》诗。　④瞳瞳初日照楼台：语出《元日楼前观仗》诗。　⑤花柳含丹日：语出《麟趾殿侍宴应制》诗。　⑥楼台绕曲池：语出《宴梓州南亭得池字》诗。　⑦墄（cè）：台阶的梯级。　⑧碧瓦朱甍照城郭：语出《越王楼歌》诗。　⑨浅黄轻绿映楼台：语出《杨枝词二首》其一。　⑩百尺金梯倚银汉：语出《郑樱桃歌》诗。　⑪九天仙乐奏云韶：此句原作"九天均乐奏云韶"，据《全唐诗》卷三百四十六王涯《汉苑行》改。　⑫飞甍（méng）：两端翘起的房脊。甍，屋脊。反宇：屋檐上仰起的瓦头。　⑬复道：楼阁中上下重叠的通行道路。　⑭"如昆仑山"句：《艺文类聚·昆仑山》："昆仑从广万一千里，神物之所生，圣人神仙之所集，五色云气，五色之流水，其泉东南流入中国，名为河也。"五色云，五色云彩，寓意祥瑞。

[点评]

春台祝寿，又称春台明月、熙春台，扬州北郊"二十四景"之一。位于莲性寺以西的瘦西湖南岸，西达湖水北折处。历史建筑包括熙春台、玲珑花界、镜泉阁、含珠堂、扇面厅等，园内有白莲、荷等植物。园中建筑以熙春台最为有名，号称"湖上台榭第一"。《江南园林胜景图册》："春台祝寿，乾隆二十二年，奉宸苑卿衔汪廷璋起'春熙台'，其子按察使衔焘、其弟候选道元斑重修。飞甍丹槛，高出云表。又于其左为曲楼数十楹，以属小园。今廷璋侄孙、议叙四品职衔承壁再修，为两淮人士献寿呼嵩之所。"

"熙春"一词出自老子的"众人熙熙，如登春台"，"熙熙"有和乐的意思。红剁斧石为露台，围以汉白玉栏杆，此处是当年乾隆皇帝祝寿之处，处处体现出皇家园林富丽堂皇的阔大气派。当年乾隆感慨不已，曾写诗赞道："初识江南景物饶，已闻好马助春娇。明朝又放征帆下，去向扬州廿四桥。"

熙春台气势恢宏，上覆五色琉璃瓦，一片金碧，时称"湖上台榭第一"。两淮转运使卢见曾赞曰："二十景中谁最胜？熙春台上月初圆。"嘉庆后圮废。扬州市政府1988年于原址复建。复建的熙春台筑于三级平台之上，台前块石露台面积近2000平方米，略高于水面，呈现出"横可跃马，纵可方轨"之势。楼台面东三楹，二层重檐，前加抱厦，四面廊，钢筋水泥框架仿木结构，飞檐翘角，天花板饰龙藻图案。其下层悬有"春台祝寿"大匾，为当代书法大家康殷先生书。两旁楹联"胜地据淮南，看云影当空，与水平分秋一色；扁舟过桥下，闻箫声何处，有人吹到月三更"，为启功先生补书江湘岚旧句。厅一堂内置刻漆镜屏《玉女月夜吹箫图》。并设月牙乐台，安放双层琴几，凤凰夹鼓、夹锣及香炉。云纹柱梁，云月漏窗。上层外檐悬"熙春台"大匾，系书法大师舒同题。厅堂装有云水月洞式落地罩格，地面铺七彩地毯，中间置仿古铜编钟。壁间挂有竹刻，皆历代诗人咏扬州之佳句。楼台前右侧立汉白玉诗碑一座，镌刻毛泽东主席手书的杜牧《寄扬州韩绰判官》诗。

廿四桥即吴家砖桥，一名红药桥，在熙春台后。"平泉涌瀑"之水①，即金匮山水，由廿四桥而来者也。桥跨西门街东西两岸，砖墙庋版，围以红栏，直西通新教场，北折入金匮山。桥西吴家瓦屋围墙上石刻"烟花夜月"四字，不著书者姓名。《扬州鼓吹词序》云："是桥因古之二十四美人吹箫于此，故名。"或曰即古之

二十四桥，二说皆非。按二十四桥见之沈存中《补笔谈》②，记扬州二十四桥之名，曰浊河桥、茶园桥、大明桥、九曲桥、下马桥、作坊桥、洗马桥、南桥、阿师桥、周家桥、小市桥、广济桥、新桥、开明桥、顾家桥、通泗桥、太平桥、利国桥、万岁桥、青园桥、驿桥、参佐桥、山光桥、下马桥，实有二十四名。美人之说，盖附会言之矣。程午桥《扬州名园记》，谓后人因姜白石《扬州慢》词"念桥边红药"句，遂以红药名是桥，且谓白石词中"念桥"二字，即古之二十四桥。不知本词云："二十四桥仍在，波心荡冷月无声。念桥边红药，年年知为谁生？"念字作思字解，是思二十四桥边红药年年为谁生之意耳，非桥名也。

[注释]

①平泉涌瀑：即"平流涌瀑"，旧址在今瘦西湖景区内，莲性寺西、熙春台南。《江南园林胜景图册》："平流涌瀑，亦汪廷璋等建，在熙春台右。有亭跨水上，水由亭下，前过石桥入河，是为'平流涌瀑'。循山麓，穿竹径，数折而西为'环翠楼'。今承璧扩而大之，规模宏敞，与台相埒。迤右为'含珠堂'，又增建'倚绿轩''半笠亭'。修廊邃室，补置花木竹石，与熙春台相映带。"　②沈存中：即沈括。

[点评]

杜牧"二十四桥明月夜，玉人何处教吹箫"即出，便成了扬州的文化符号，让这座历史名城更具诗的意象。不过围绕着二十四桥是一座桥还是二十四座桥的问题，古人看法不一。

说一座桥的例证居多。有这么一种传说：隋炀帝的游船到了扬州的西

郊，看到一座小桥，问叫什么桥。太监说不知道。一个宠妃遂说："我来给它起个名字，就叫二十三桥吧。"游船上的公主、妃子有二十三个，称为二十三娇。"娇"和"桥"韵母相同，右半部分也相同。听完宠妃的话，一个太监报告皇上，说船上应有二十四娇。因为其中一个妃子怀孕了，所以肚子里的孩子也应算一娇。因此，这一座桥就叫二十四桥了。姜夔1176年过扬州而作的词《扬州慢》说："二十四桥仍在，波心荡，冷月无声。"其意表明是一座桥。李斗说二十四桥即"吴家砖桥，一名红药桥"。《扬州鼓吹词》说"是桥因古之二十四美人吹箫于此，故名"。现在，扬州平山堂西南通往市区的一条路叫念泗路，又作"念四路"。也有人写作廿四路。其中段块也叫二十四桥。

　　"二十四"，在扬州现在的方言中仍然有"多"或"全部"的意思。比如说，"这个人二十四道全会"，意思是这个人多才多艺。这里的"二十四"与俗话"三十六策走为上策"中的"三十六"和口语"不管三七二十一"中的"二十一"一样，虚指多。因此，也可以这么说，扬州有很多座桥，就说有二十四桥。

　　1986年，国家和地方拨款246万元，按《扬州画舫录》记载和珍藏的扬州著名画师袁耀所绘《邗上八景·春台明月》册页、乾隆《南巡盛典图》等有关史料，结合地形地貌现状，设计二十四桥景区，并于1987年10月动土兴建。景区占地约7公顷，为一组古典园林建筑群，包括新建的二十四桥、玲珑花界、熙春台、十字阁、重檐亭、九曲桥，后又续建望春楼、栈桥、静香书屋等。其布局呈"之"字形，颇为旷奥，错落有致，成为"乾隆水上游览线"的一处胜景。湖两岸长廊依云墙伸展，陆路与水道并行。整个景区在体现"两堤花柳全依水，一路楼台直到山"的意境中起着承前启后的作用。

听箫园在廿四桥西岸，编竹为篱门，门内栽桃、杏花，横扫地轴。帘取松毛缚棚三尺，溪光从茅屋中出，桑鸡桂鱼，山茶村酿，朱唇吹火①，玉腕添薪②。当炉之妇，脍炙一时，故游人多集于是，题咏亦富。《梦香词》云："扬州好，桥接听箫园。粉壁漫题今日句，水牌多卖及时鲜。能到是前缘。"金棕亭集联云："圣代即今多雨露，酒垆终古擅风流。"管希宁为之作图。

筱园本小园，在廿四桥旁，康熙间土人种芍药处也。孙豹人有《小园芍药诗》云："几度江南劳客思，今年江北绕花行。便教风雨犹多态，花况好时天更晴。"园方四十亩，中垦十余亩为芍田，有草亭，花时卖茶为生计。田后栽梅树八九亩，其间烟树迷离，襟带保障湖，北挹蜀冈三峰，东接宝祐城，南望红桥。康熙丙申③，翰林程梦星告归，购为家园，于园外临湖浚芹田十数亩，尽植荷花，架水榭其上。隔岸邻田效之，亦植荷以相映。中筑厅事，取谢康乐"中为天地物，今成鄙夫有"句④，名"今有堂"，种梅百本，构亭其中。取谢叠山"几生修得到梅花"句⑤，名"修到亭"。凿池半规如初月，植芙蓉，畜水鸟，跨以略彴⑥，激湖水灌之，四时不竭，名"初月沜"。今有堂南筑土为坡，乱石间之，高出树杪，蹑小桥而升，名"南坡"。于竹中建阁，可眺可咏，名"来雨阁"。又筑平轩，取刘灵预《答竟陵王书》"畅余阴于山泽"语⑦，名"畅余轩"。堂之北偏，杂植花药，缭以周垣⑧，上覆古松数十株，名"馆松庵"。芍山旁筑红药栏，栏外一篱界之，外垦湖田百顷，遍植芙蕖。朱华碧叶，水天相映，名曰"藕穈"。《毛诗》"穈"与"湄"通。轩旁桂三十株，名曰"桂坪"。是时红桥至保障湖，绿杨两岸，芙蕖十里。久之湖泥淤淀，荷田渐变而种芹。迨雍正壬子浚

市河⑨，翰林倡众捐金，益浚保障湖以为市河之蓄泄，又种桃插柳于两堤之上，会构是园，更增藕塘莲界，于是昔之大小画舫至法海寺而止者，今则可以抵是园而止矣。是园向有竹畦，久而枯死，马秋玉以竹赠之，方士庶为绘《赠竹图》，因以"筱"名园。庚申冬⑩，复于溪边构小亭，澄潭修鳞，可以垂钓，莲房芡实，可以乐饥⑪。仿宋叶主簿杞漪南别墅之名⑫，名之曰"小漪南"。顾南原学博蔼吉隶书"夕阳双寺外，春水五塘西"一联⑬，至今尚存。公父名文正，字筱山，江都人，工诗古文词，善书法。康熙辛未进士⑭，仕至工部都水司主事⑮，著有诗文稿。公名梦星，字伍乔，一字午桥，号浜江，又号香溪。康熙壬辰进士第⑯，官编修，著《今有堂集》。诗格在韦、柳之间⑰，于艺事无所不能，尤工书画弹琴，肆情吟咏。每园花报放，辄携诗牌酒槛，偕同社游赏，以是推为一时风雅之宗。园图为程松门鸣、许谷阳滨合作。其宗族友朋之盛，附记于后。

[注释]

①朱唇：红色的口唇，形容貌美。 ②玉腕：洁白温润的手腕。亦借指手。 ③康熙丙申：康熙五十五年，公元1716年。 ④谢康乐（385～433）：即谢灵运，原名公义，字灵运。南朝宋诗人。元嘉十年（433）被宋文帝刘义隆以"叛逆"罪名杀害。现存诗90余首，大多以富艳的词语、精致的笔墨描绘奇山秀水。虽绝少佳篇，但不乏名句。中为天地物，今成鄙夫有：语出《山家》诗。 ⑤谢叠山（1226～1289）：谢枋（bìng）得，字君直，号叠山，别号依斋，信州弋阳（今江西弋阳）人。南宋末年著名的爱国诗人。宋亡，起兵抗元，兵败，乃变姓名隐居建宁唐石山中（今属福建）。元人屡次征召不应，后被执送大都，绝食而死。门人私谥

文节。其诗感旧伤时，沉痛悲凉。有《叠山集》。几生修得到梅花：语出《武夷山中》诗。　⑥略彴（zhuó）：小木桥。　⑦刘灵预：刘虬，字灵预，南朝齐人。精信释氏，衣粗布衣，礼佛长斋。注《法华经》，自讲佛义。　⑧缭：缠绕。周垣：周围。　⑨雍正壬子：雍正十年，公元1732年。　⑩庚申：乾隆五年，公元1740年。　⑪乐饥：疗饥，充饥。乐，通"疗"。　⑫叶主簿杞：即叶杞，生卒年不详，字南有，京口（今江苏镇江）人。先世是京口宦族，有别业在松江吴汇。其父叶以清隐居好义，叶杞自幼好读书，负才具，在松江鱼鳞泾上筑草堂，名为�澝南。

⑬"顾南原学博蔼吉隶书"句：诸本作"顾南原学博蔼隶书"，据清吴修《昭代名人尺牍小传》改。顾蔼吉，字畹先，号南原，活动于康熙年间。吴县人。以岁贡生充书画谱纂修官，任仪征教谕。著有《隶辨》。学博，唐制，府、郡置经学博士各一人，掌以五经教授学生。后泛称学官为学博。　⑭康熙辛未：康熙三十年，公元1691年。　⑮都水司：全称"都水清吏司"，工部所属四司之一（其余三司为：营缮、虞衡、屯田），主管修治江海河渠及道路关梁等事务。　⑯康熙壬辰：康熙五十一年，公元1712年。　⑰诗格：诗的风格、格调。韦、柳：即唐代诗人韦应物、柳宗元。

[点评]

　　筱园，为康熙时"八大名园"之一。"筱"通"小"。筱园旧址本为小园，归程梦星后又多植竹。其《初筑筱园》诗有云："猗猗十亩竹，宛转苍苔蹊。"诗后自注："有竹近十亩，故以筱名。"可见，最初建园时，由于竹子繁盛，因以此为名。据园主人《筱园十咏并序》，园内馆松庵，为其偃息之所，再结合李斗的记述来看，筱园是一座可望可游可居、清幽雅逸的文人山水园林。天长日久，园中竹多开花枯死，马秋玉邀同人以竹

赠之，方士庶为绘《赠竹图》记其事，程梦星赋诗为谢，一时传为佳话。是园建成后，四方名士来聚，康熙末至雍正间及乾隆前期，园中文酒之会颇盛。乾隆二十年，园渐荒圮，两淮盐运使、程梦星同年卢见曾修葺，为三贤祠。程梦星去世后，卢见曾租赁该园，以赡其后人。乾隆四十九年，筱园易主，归于江氏。

程名世，字令延，号筠榭，工诗。著《坐雨安居诗》《饮渌吟稿》《云山小稿》《小酉馆诗存》《柘溪集》《捞虾集》《柘溪续集》《海上集》《海上续集》《纪游集》《春雨楼集》《秋水芙蓉馆稿》《老屋吟稿》《海上吟稿》若干卷，词一卷，乐府一卷。有《左传识小录》《国策取譬》《庄子贵言》《老管荀韩四子》《楞严法华维摩诘三经注本》藏于家。晚年与叔午桥葺《扬州名园记》^①，仅成朱自天念莪草堂、王家玉树、倪俊民耕隐草堂《三园图记》而卒。子四：长赞和，字中之，丁酉选拔；赞宁，乙卯恩科副榜；赞皇、赞普，皆名诸生。

程晋芳，先名志钥，字鱼门，又名廷璜，字蕺园。梦天开榜有晋芳名，故易今名。家淮安，召试以中书用，官至编修。善属文，勤于学，著有《尚书集注》《左传通解》诸书。晚年客死陕西，毕秋帆制军沅经纪其丧，赡其遗孤。程敥^②，字圣泽，盐策多经济，亦家淮安。

[注释]

 ①葺：整理。 ②敥（yì）：用作人名，表示盛大的样子。

[点评]

《扬州历代名贤录》谓程晋芳："晋芳以盐业兴家，以学行名世，乃商中之儒者，非儒商也。"可以说，在当时的安徽籍的盐商中，他属于"另类"。别人多是业儒不成而经商，他却是弃儒业商。经商的同时成为乾隆时著名的学者、诗人。

程晋芳生于清康熙五十七年（1718），卒于乾隆四十九年（1784）。淮安人。原籍新安（今安徽黄山），高祖时才迁到扬州经营盐业并以此发家。乾隆初期，极富资财。兄弟三人，排行第二，"独惜惜好儒"，曾"罄其资购书五万卷，招致方闻缀学之士，与共讨论，海内之略识字能握笔者，俱走下风，如龙鱼之趋大壑"（袁枚《翰林院编修程君鱼门墓志铭》）。后因不善经营，家人侵盗资财，以致负券山积，陷入困境。乾隆十七年（1752）进士，官吏部主事，迁吏部员外郎。任《四库全书》纂修官，书成改翰林院编修。程晋芳学识广博，袁枚称赞他"无所不窥，经史子集，天星地志，虫鱼考据，俱考究"，而"尤长于诗"。著有《周易知旨》《尚书古文解略》《尚书会文释义》《礼记集解》《诸经答问》《群书题跋》《程氏正学论》等，存世尚有《诗毛郑异同考》《春秋左传翼疏》《蕺园诗集》《勉行堂文集》。

程晋芳"耽于学，见长几阔案辄心开，铺卷其上，百事不理；又好周戚友，求者应，不求者或强施之；付会计于家奴，一任侵盗，了不勘诘。以故，虽有俸有伙助，如沃雪填海，负券山积"。从一个豪富盐商衰败下来。游宦三十余年，家道益落，乃至于出售其珍藏的石涛《竹西歌吹图卷》以自济。而贫寒凄苦之状，屡见于诗。"要知此宦游，遂作避债计。吟哦殊未已，薪米纷告匮。"（《寄答杨二鉴云》）"迎年最是贫家忌，乞福终疑冷灶神。"（《寄怀舍弟》）尝谓"平生交友，莫贫于敏轩"，而

敬梓死前七日，与程晋芳相遇于扬州，知其贫甚，乃执手相泣，曰："子亦到我地步，此境不易处也，奈何！"世谓钱不近儒，儒亦不苟取，贫而不改其志，是为真儒。

程茂字尊江，程卫芳字述先，皆工诗，有专集行于世。

程志乾，字学坚，一字书舸，工诗。世传其七夕诗"人当离别真难遣，事纵荒唐亦可怜"句。自名世至志乾，皆午桥侄。

程鸣，字友声，号松门，占籍仪征①。邑庠生。工画，干笔枯墨②，运以中锋，纯以书法成之，此学石涛又参以穆倩者也③。诗出王文简之门，文简尝曰："松门诗名为其丹青所掩。"

程沆，字晴岚。进士，官庶吉士。弟洄，字邵泉，官舍人。为午桥侄孙，皆工诗文。

韦谦恒④，字药仙，一字药斋，芜湖人，癸未探花。先是来扬州与祇园庵药根友善⑤，公于家中构玉山心室，延之校书五年。与筱园宾客集，字不拘体，有窃字者，皆为韦公司罚焉。

陈征君撰，来扬州初主銮江项氏⑥。项氏彝鼎图书之富甲天下⑦，征君矜鉴赏⑧，去取不苟⑨。后馆于筱园十年，举鸿博。晚年江鹤亭延之入康山草堂，杭董浦太史为征君小传，中只述其主项、江二家，而不及筱园，是未知之深也。

余元甲，字葭白，一字柏岩，号茁村，江都邑诸生，工诗文。雍正十二年⑩，通政赵之垣以博学鸿词荐⑪，不就。筑万石园，积十余年殚思而成。今山与屋分，入门见山，山中大小石洞数百，过山方有屋。厅舍亭廊二三，点缀而已。时与公往来，文酒最盛。葭白死，园废，石归康山草堂。著有《濡雪堂集》，选韩、白、苏、

陆四家诗行于世。是园文酒之盛，以雍正辛亥胡复斋⑫、唐天门、马秋玉、汪恬斋、方洵远、王梅沜、方西畴、马半查、陈竹畦、闵莲峰、陆南圻、张喆士园中看梅，以"二月五日花如雪"为起句为最盛，载在《邗江雅集》。

乔椿龄，字樗友，性情正直，同人惮焉。善易数⑬，虽至友不轻为卜。诗文之格，唐以下不屑规仿也⑭。其弟子阮芸台元已贵，未尝通一札。及阮按试山东，礼请衡文⑮，乃去。卒于青州，尝榜其斋云："四方名士皆知己，入座门生正少年。"

盛唐，字一槎，江都布衣。以孝闻于乡里，工书，馆于筱园最久。

张铨，江都诸生，有山水之癖，足迹遍天下。弟鋆⑯，字方榖，号可卿，为人端谨⑰，精鉴古人书画，工画，主程氏。金、焦山又《扬州二十四景图》皆出其手。弟铠，字丹崖，诸生，能诗。长子宗泰，字登封，己酉拔贡生⑱，官天长教谕。次子海观，字筱轩，并能精究六书，称博物。季子治观，字叔平，幼能读书，著《毛诗草木虫鱼疏补正》十卷、《□尔雅》一卷、《楚辞芳草谱今释》一卷，注黄子发《相雨书》一卷。年十九殁，死之日赋绝命词十章，传于世。

[注释]

①占籍：上报户口，入籍定居。 ②干笔：亦称"渴笔"。与"湿笔"对称。中国画技法名。指笔含较少水分。 ③穆倩：程邃（1607~1692），字穆倩、朽民，号垢区、青溪等，明末诸生。篆刻家、书画家。篆刻效法秦汉，首创朱文仿秦小印，又博采何震（皖派）、文彭（吴派）

诸家之长，自成一派，人称"歙派"。作品淳古苍雅，章法严谨，笔意奇古。其诗文，信笔写就，若不经意，幽涩奥折，自成一体。著有《萧然吟》。　④韦谦恒（1715～1792）：一字慎古，又号约轩。乾隆二十八年（1763）殿试第二，授编修、一统志纂修；官任山东督学、翰林院侍读、贵州按察司、贵州布政使司、陕西正主考、国子监祭酒、鸿胪寺少卿，历四十余年。著有《传经堂文集》《瓦厄山房馆课钞存》《古文辑要》等。　⑤药根：法号湛泛，诗僧。俗姓徐，法名又作湛性，字药根，又字药庵，丹徒人。工诗，宗王士禛，著有《药庵集》，已佚。后人刻有《双树轩诗钞》。

⑥鍪江：即今仪征。仪征本为南唐时的迎鍪镇，故又称鍪江。　⑦彝鼎：泛指古代祭祀用的鼎、尊等礼器。代指文物。　⑧矜：慎重。　⑨不苟：不轻易，不草率，不随便，不马虎。　⑩雍正十二年：公元1734年。　⑪通政：即通政使，通政司长官。明代始设"通政使司"，简称"通政司"。清代沿置，掌内外章奏和臣民密封申诉之件。俗称"银台"。　⑫雍正辛亥：雍正九年，即公元1731年。　⑬易数：根据《周易》占卜的方法。

⑭规仿：模拟仿效。　⑮衡文：评选文章。　⑯鋆（jūn）：金子。

⑰端谨：端正谨饬。　⑱己酉：乾隆五十四年，即公元1789年。

[点评]

李斗在叙述余元甲时特别提到了"万石园"。该园临近康山，本汪氏旧宅。相传以石涛画稿布置，"积十余年殚思而成"。此园山与园分，过山方有屋。入门见山，山中大小石洞数百，用太湖石近万，故名"万石园"。园有樾香楼、临漪栏、援松阁、梅舫等建筑。

三贤祠即筱园，乾隆乙亥①，园就坯，值卢雅雨转运两淮，与午桥为同年友，葺而治之。以春雨阁祀宋欧阳文忠公、苏文忠公，

国朝王文简公。以小漪南水亭改名"苏亭",以今有堂改名"旧雨亭"。时枝上村、弹指阁改入官园,因于堂后仿弹指阁式建楼,名曰"仰止楼",以"夕阳双寺外,春水五塘西"一联悬之。复于药栏中构小室十数间,招僧竹堂居之,以守三贤香火。其下增小亭,颜曰"瑞芍"。逾年,午桥卒,转运僦园赁赡其后人[②],且议祀午桥于三贤下,未果行。程令延为绘《三贤祠图》,今已散佚。

筱园花瑞即三贤祠。乾隆甲辰[③],归汪廷璋,人称为"汪园"。于熙春台左撤苏亭,构阁道二十四楹,以最后之九楹,开阁下门为筱园水门。初卢转运建亭署中,郑板桥书"苏亭"二字额,转运联云:"良辰尽为官忙,得一刻余闲,好诵史翻经,另开生面;传舍原非我有[④],但两番视事、也栽花种竹,权当家园。"后因筱园改三贤祠,遂移是额悬之小漪南水亭上。联云:"东坡何所爱[⑤]白居易,仙老暂相将[⑥]杜甫。"因题曰"三过遗踪",列之牙牌二十四景中。后复改名"三过亭",今俱撤为阁道[⑦]。

翠霞轩即三贤旧殿。先是祠之建,本于康熙间祀宋韩魏公[⑧]、欧阳文忠公、太守刁公[⑨]、王公[⑩]、苏文忠公于平山堂之真赏楼,以国朝司李王文简公、太守金公[⑪]、刑部汪公为配[⑫],后居民有欧、苏二公及司李王公三贤之请。其时胡庶子润督学江南[⑬],为文简辛未会试所得士,有是举而未行。至卢转运莅扬州,乃以文简配两文忠,而诸贤从祧[⑭]。自归汪氏,又撤三贤神主于桃花庵,以殿为园中厅事,旁植牡丹百本,构翠霞轩,联云:"日映文章霞细丽[⑮]元稹,山张屏障绿参差[⑯]白居易。"

[注释]

①乾隆乙亥:乾隆二十年,公元 1755 年。 ②僦(jiù):租赁。 ③乾

隆甲辰：乾隆四十九年，公元1784年。　④传舍：古时供行人休息住宿的处所。　⑤东坡何所爱：语出《步东坡》诗。　⑥仙老暂相将：语出《观李固请司马弟山水图三首》其三。　⑦阁道：古代架木于花园苑囿中以行车的通道。　⑧韩魏公：指韩琦。宋治平元年（1064），韩琦被封为魏国公，宋徽宗时加赠韩琦为魏郡王。　⑨刁公：刁约（？～1082），字景纯，丹徒（今江苏镇江）人。北宋天圣八年（1030）进士，为诸王宫教授，后为馆阁校勘。庆历初与欧阳修同知太常礼院，又并为集贤校理。庆历四年（1044），出为海州通判。曾出使契丹，回朝后改判度支院。嘉祐四年（1059），出为两浙转运使，后任判三司盐铁院、提点梓州路刑狱等职。又出知扬州、宣州。熙宁初判太常寺，告老回镇江。　⑩王公：王居卿，字寿明，登州蓬莱（今山东烟台市蓬莱区）人，嘉祐年间进士。历任福清知县等职。熙宁七年（1074），担任扬州知州。王居卿在扬州，适与孙洙、苏轼相会。　⑪金公：金镇（1622～1685），字又镳，人号长真，原籍绍兴山阴（今属浙江绍兴），入籍顺天宛平（今属北京），明崇祯壬午（1642）举人。入清后历官河南汝宁知府、扬州知府、江南按察使等职。曾编纂《扬州府志》，著有《清美堂诗集》等。　⑫汪公：汪懋麟（1640～1688），字季角（lù），号蛟门，江都人。康熙六年（1667）进士，授内阁中书。因徐乾学荐，以刑部主事入史馆充纂修官，与修明史后授内阁中书，曾以刑部主事入史馆为纂修官。康熙十二年（1673），与扬州太守金镇重建平山堂。著有《百尺梧桐阁集》。　⑬胡庶子润：胡润，湖北通山人。康熙三十年（1691）进士。庶子，职官名。亦作“诸子”，始于周代，《周礼·夏官》之属有诸子，掌诸侯及卿大夫庶子的教养、训诫等事。明、清时庶子，位正五品，作为词臣迁转阶梯，非太子僚属。光绪二十八年（1902）废。　⑭祧（tiāo）：古代称远祖的庙。此为祭祀之意。　⑮日映文章霞细丽：语出《和乐天重题别东楼》诗。　⑯山张屏

障绿参差：语出《重题别东楼》诗。

[点评]

筱园花瑞，旧址在今瘦西湖景区内、熙春台北偏西处。《江南园林胜景图册》："筱园花瑞，园为编修程梦星别墅，后汪廷璋等辟其西，广数十亩为芍药田，有并头三萼者，因作'瑞芍亭'以纪胜。亭之北有'仰止楼'，修竹万竿，绿猗可爱。楼之东有丛桂数十本，建亭三楹，名曰'旧雨'，有古藤覆荫，花时烂漫，如张锦幄。折而西，有'梅岭小亭'踞其上。今其侄孙承璧重修。"

三贤祠在保障河西岸、春台明月北侧，是扬州人民为纪念北宋扬州太守欧阳修、苏轼和清初扬州府推官、文学家王士禛而建的祠堂。《平山堂图志》卷二："三贤祠，故编修程梦星筱园旧基。运使卢见曾购得之，以畀奉宸苑卿汪廷璋改建为祠。见曾自为记，刻之石。"乾隆年间程名世曾绘《三贤祠图》。

欧阳修于宋仁宗庆历八年（1048）闰正月十六日特授起居舍人，徙知扬州，二月二十二日到任，时年42岁。这是欧阳修在"庆历新政"失败后贬放外任的第二站。欧阳修到扬州任后不久，即致书韩琦："仲春下旬，到郡领职。疏简之性，久习安闲，当此孔道，动须勉强。但日询故老去思之言，遵范遗政，谨守而已。"表示将依遵韩琦治理扬州的遗范，而不是新官上任三把火，另行新政。因此，欧阳修在扬州大力实施宽简之政，以安民、便民为本。他关心民生疾苦，抨击重敛诛求。庆历年间，江淮连年大旱，欧阳修上书朝廷，在《论救赈江淮饥民札子》中，要求皇上体恤"江淮之民，上被天灾，下苦贼盗，内应省司之重敛，外遵运使之诛求"，请朝廷能"有所存恤"。他为政尚简，纲目不乱，"务以镇静为本，不求声誉，治存大体而设施各有条理"。

宋哲宗元祐七年（1092）苏轼知扬州，虽然在扬州任上仅仅六个月，但他努力革故鼎新，做了几件深得民心的事。首先是为民请命，免除了积欠十年的官税。其次，允许漕运官船、私船两船并运，这种做法于公于私皆有利。还有就是，元祐年间朝廷贡花贡茶之风盛行，当时名臣丁谓、蔡襄、钱惟演之流以圣上之名向各地强征茶、花，百姓叫苦不迭。苏轼到扬州后不顾上下压力，罢去扬州官办的"万花会"，深得百姓拥戴。

顺治十六年（1659），王士禛出任扬州府推官，从此开始了他五年的扬州司法官岁月。在扬期间，王士禛平反了"海寇案"，拯救了大批百姓性命。在清理盐税案中，他上书朝廷豁免欠税，处理冤案80多起。王士禛做到了廉洁奉公、秉公执法，政声远扬。

嘉庆九年（1804），伊秉绶任扬州太守，为官清正爱民，颇有时誉。他主动从达官富商聚居的新城休园移居平民所居的旧城黄氏园，命名其宅为"湖上草堂"，生活简朴，受人尊敬。他还积极整顿吏治，加强社会治安，净化社会风气。嘉庆十二年（1807），伊秉绶因父病故，去官奉棺回乡，扬州数万市民泣泪送别。嘉庆二十年（1815）夏，伊秉绶应友人之邀，北上京城，途径扬州。扬州旧友故交盛情留住至秋，天气渐凉，偶感风寒，转染肺疾，九月卒于扬州。扬州人民仰慕其德，在当地"三贤祠"中并祀伊秉绶，改称"四贤祠"。董玉书《芜城怀旧录》卷一说："扬州太守代有名贤，清乾嘉时汀州伊墨卿太守秉绶为最著，风流文采，惠政及民，与欧阳永叔、苏东坡后相媲美。乡人士称不衰，奉祀三贤祠载酒堂。"

无论"三贤"还是"四贤"，只要胸怀天下，心念苍生，自然会受到百姓的赞许和爱戴。

旧雨亭本卢雅雨所建，延惠征君栋纂修《渔洋山人感旧集》之地也①。亭中花草有三绝，一架古藤，一亩老桂，一墙薜荔。

仰止楼前窗在竹中，后窗在园外，可望过江山色，东山墙圆牖为薜荔所覆，西山墙圆牖中皆芍田。花时人行其中，如东云见鳞，西云见爪②。楼下悬"夕阳双寺外，春水五塘西"一联，仍是午桥旧物。是楼因枝上村僧文思弹指阁改入官园，因于是地仿其制为之，亦求旧之遗意也。

药栏十五间在仰止楼西，栏外即芍田，中有一水界之，即昔之藕糜。以上七间面西为游人看花处，下八间面东为竹堂僧庐③，开竹下门，通三贤殿。竹堂为桃花庵僧石庄之孙，精篆籀，工画，善制竹器，与潘老桐齐名④。迨三贤神主迁桃花庵，竹堂亦死，遂以下八间均开面西窗，而竹下门扃矣。

瑞芍亭在药栏外芍田中央。卢公转运扬州时，三贤祠花开三蒂，时以为瑞。以马中丞祖常"瑞芍"额于亭，联云："繁华及春媚⑤鲍照，红药当阶翻⑥谢朓。"杭董浦太史有诗云："红泥亭子界香塍，画榜高标瑞芍称。一字单提人不识，不知语本马中丞。"又云："交枝并蒂倚东风，幻出三头气自融。细测天心征感应，为公他日兆三公。"又云："瑟瑟清歌妙入时，雕阑深护猛寻思。可知十万娉婷色，只要翻阶一句诗。"皆志此时胜事也。扬州芍药冠于天下，乾隆乙卯⑦，园中开金带围一枝，大红三蒂一枝，玉楼子并蒂一枝，时称盛事。

[注释]

①《渔洋山人感旧集》：亦名《感旧集》。王士禛编选的一部顺治、康熙两朝的经典诗选。王士禛称此集所收为"平生师友之作"。　②东云见鳞，西云见爪：东鳞西爪。典出《金圣叹批评本水浒》第八回："疑其

必说，则忽然不说；疑不复说，则忽然却说。譬如空中之龙，东云见鳞，西云露爪，真极奇极恣之笔也。"原意是零星片段的事物，引申为令人难窥全貌、出乎意料。　③竹堂：一作竹塘，上元（今江苏南京）人。④潘老桐（1736~1795）：字桐冈，号老桐，别署天姥山樵。浙江新昌人，侨居扬州。清代康乾时期竹刻家、篆刻家。王虚舟弟子，工书法，精于刻竹，名重于时。传世作品有《刻临恽寿平梅花竹笔筒》，藏上海博物馆。　⑤繁华及春媚：语出《咏史·五都矜财雄》诗。　⑥红药当阶翻：语出《直中书省诗》。　⑦乾隆乙卯：乾隆六十年，即公元1795年。

[点评]

芍药是我国重要花卉之一，宋人陆佃在《埤雅》中云："芍药花有至千叶者，俗呼小牡丹，今群芳中牡丹品第一，芍药第二，故世称牡丹为花王，芍药为花相。"清人曰"芍药唯广陵天下最"。自古以来，洛阳牡丹、广陵芍药并称于世。

隋唐时扬州已成我国东南的大都市之一，美丽富饶，甲于天下，名园众多，此时芍药初见培植但尚未昌茂。宋代是扬州芍药极盛时期。《东坡志林》中云："扬州芍药天下冠，蔡繁卿为作万花会，步聚绝品十余万木于厅宴赏，旬日既残归各园。"孔武仲在《芍药谱》序中写道："扬州芍药名于天下，与洛阳牡月一俱贵于时"，时任扬州太守的王禹偁《咏芍药》一书中记载："民间园种户植，朱、丁、袁、徐诸氏之家芍药更是连畦接珍，其中以朱氏之园最为冠绝，园内南北二圃所植芍药达五六万株。"可见宋时芍药栽培盛况空前。当时，扬州人爱植芍药，也喜爱观赏。正因如此，还流传着"四相簪花"的故事：宋仁宗庆历五年（1045），韩琦时任扬州太守，官署后花园中有一种叫"金带围"的芍药，一枝四岔，每岔都开了一朵花，而且花瓣上下呈红色，一圈金黄蕊围在中

间，因此被称为"金缠腰"，又叫"金带围"。此花不仅花色美丽、奇特，而且传说此花一开，城中就要出宰相。当时，同在大理寺供职的王珪、王安石两个人正好在扬州，韩琦便邀他们一同观赏。因为花开四朵，所以韩琦便又邀请州黔辖诸司使前来，但他正好身体不适，就临时请路过扬州也在大理寺供职的陈升之参加。饮酒赏花之际，韩琦剪下这四朵金缠腰。后来沈括将这个故事记在了《梦溪笔谈·补笔谈》中，"扬州八怪"之一的黄慎还曾以之为主题绘制了一幅《四相簪花图》条轴和一幅《金带围图》扇面，可见这故事的影响之久远。此外，我国传世的三本扬州芍药专谱，也均为宋人所写。最早的一本，是宋神宗熙宁六年（1073）史学家刘攽所著《芍药谱》，这是我国关于芍药栽培和分类的第一部专著。其后，又有词人、江都令王观的《扬州芍药谱》，孔仲武的《芍药谱》。其中以王观的影响较大。

元、明两代，扬州芍药虽有栽培，但处于稍衰退状态。

清代，扬州芍药栽培再度繁盛。由于经济上的繁荣，富商大多追求生活上的享受，广筑园林。宅院园庭都栽有芍药，盛极一时。本书卷十四和此处对芍药的记述，就是当时芍药栽培繁盛的一个反映。据史料记载，当时，除城内各私家园林内大量栽培芍药外，多集中在扬州市东郊沙口翟家一带（即今曲江花园南），经历代园艺家辛勤培育，品种多达70余种。

清末扬州芍药逐渐衰微，至新中国成立前夕已奄奄一息，仅五户保留二亩余，花不足千余丛。新中国成立后，扬州芍药逐渐复苏。2005年1月，继琼花之后，增补芍药为扬州市市花。尤其是近十几来年，先后恢复了《扬州画舫录》中记载的乾隆时的观芍胜景之地——瘦西湖玲珑花界，面积达2000平方米，数量近万株；茱萸湾芍药园，面积达2.5万平方米，数量约5万株；位于仪征的扬州芍药园占地面积近7000平方米。从2008年开始，每年都举办一届"中国·扬州万花会"，进一步彰显了以琼花、

芍药为代表的花城特色，经过十多年的打造与完善，如今的万花会已由曾经的踏青赏花活动发展成为文化性、观赏性与体验性相结合的全景式文化节庆活动。

汪廷璋，字令闻，号敬亭，歙县稠墅人。自其先世大千迁扬州以盐策起家，甲第为淮南之冠①，人谓其族为"铁门限"。父交如，声如洪钟，咳嗽闻于数里，双眸炯炯，中夜有光②，术士谓其命为天狗，守财帛，富至千万，寿八十。子二，令闻其长子也。好蓄古玩，晚筑"六浅村舍"自居。次子觐侯，勇力过人。令闻子焘，字春明；次熙，字宇周。孙二：玉坡、元坡，并工诗画。觐侯子坦，字硕公，妻为张方颐之女，能主持门户。子三：承璧，字观成；承基，字培初；承塾，字起群。筱园自令闻后，硕公更葺之。

汪允俶，字载南，交如之弟。好善乐施，谙药性，施紫雪丹③、再造丸④，一粒千金弗屑也。岁暮周恤孤寡⑤，世称笃行君子。子廷珍，字君赞、好谦，一生循墙⑥，未尝偶一肩舆⑦。孙二：羲，字暨和；义，字质夫，一生友爱。质夫，江鹤亭之婿也。兄弟与朱思堂运使友善，家贫后，会运使公子朱尔登额出为江南驿传道，赡其子孙。

汪允□，字学山，载南之弟。子廷埏，字度昭，立瓜洲普济堂，活几千人，载在《两淮盐法志》。孙灏，字右梁，号竹农，性古雅，工诗画，家蓄古人名画极富，交游皆一时名士，"西园曲水"即其别墅也。

汪廷琯，字鲁佩，号朴园，性好山水，一生九游黄山。晚年好佛，隐于真州西石人头别墅⑧。

汪□，字楷亭，令闻之弟。邑诸生，博学通经。子字兰圃，博学工诗，书法为程香南高弟子。

汪焜，字象炎，号亭山。工诗，书法《圣教序》。幼从江剑门刑部权入蜀，时剑门知重庆府。亭山为幕府宾客，经猷大著。出蜀时，下三峡遇水花覆舟，耳为水花所掩，由是重听^⑨。来扬州业盐笼，握算持筹无遗策。善饮酒，尝于其族中立饮百余升。

汪端光，本名龙光，字剑潭。辛卯举人，官国子监学正。工诗词，书法米襄阳。母梁氏，字兰漪，工诗。

汪文锦，字绣谷。工诗词，书工篆籀，精于铁笔。

方贞观，字南堂，桐城人。工诗，书法唐人小楷，有《南堂集》。馆于汪氏。与方息翁为兄弟，时号为桐城方。馆程氏者息翁也，馆汪氏者南堂也。

王宗献，字起津，杭州人，工书。

方士庶，主汪氏。时令闻以千金延黄尊古于座中。以是士庶山水大进，气韵骀宕，有出蓝之目。

黄溱，字正川，扬州人，与令闻友善。时洵远往来筱园，正川山水亦由是大进，折节称弟子。同时黄颐安亦与正川师洵远，而拳勇骑射最精，尤深史学。

金时仪，字朝九，画师其父天德之学，仿梅花道人，为世所称。于学无所不窥，而诗字画一时称三绝。

康以宁，字静之，钱塘人，石舟之子。性磊落，为人直率，工诗画。好饮酒，立饮千钟，时与汪焜为一门酒友。

姜彭，字又篯，扬州人，画翎毛第一手。山水学唐子畏^⑩，花卉学元人，老而益精，惜不能作书。子吉士，围棋国工之技。

王镜香，扬州人，工画，载在《国朝画征录》。

张洽，字月川，浙江人。工山水，有大痴神理①。晚年买山栖霞，画家多从之游。右梁延之于家，结为画友，由是右梁山水气韵大进。

薛含玉，性好山水，遍游五岳，尝登黄山顶。精于鉴别古画。子铨，字衡夫，山水得董巨神髓，近今扬州画家，以衡夫为第一手。

陈燮，字理堂，泰州人，丁酉拔贡生，工诗，馆于右梁家。

毕考祥，字旋之，仪征诸生，工诗，精于小楷。初居其族秋帆制军幕中，归里与右梁交，号为诗友。

黄晋畴，字锡之，歙人，襄臣之孙，汪懋修之婿。工诗。

[**注释**]

①甲第：豪门贵族。　②中夜：半夜。　③紫雪丹：用于治疗热病神昏诸症。此药如法制成之后，其色呈紫，状似霜雪，又其性大寒，为清热解毒之方，犹如霜雪之性，从而称其"紫雪丹"。　④再造丸：为治风剂，具有祛风化痰、活血通络之功效。用于风痰阻络所致的中风，症见半身不遂、口舌歪斜、手足麻木、疼痛痉挛、言语謇涩。　⑤周恤：周济，抚恤。

⑥循墙：亦称"沿墙"。指避开道路中央，靠墙而行，表示恭谨或畏惧。　⑦肩舆：谓乘坐轿子。　⑧石人头：地名。位于今仪征市东部朴席镇。　⑨重听：听觉迟钝。　⑩唐子畏（1470～1523）：唐寅，字子畏、伯虎，号六如居士、桃花庵主等，自称"江南第一风流才子"。苏州人。擅山水、人物、花鸟，其山水早年随周臣学画，后师法李唐、刘松年，加以变化，画中山重岭复，以小斧劈皴为之，雄伟险峻，而笔墨细秀，布局

疏朗，风格秀逸清俊。除绘画外，唐寅亦工书法，取法赵孟頫，书风奇峭俊秀。　⑪大痴：黄公望号大痴道人。神理：精神理致，旨意理路。

[点评]

汪廷璋（1700？～1760），自曾祖汪镳业盐扬州，因而侨寓于此。汪廷璋父汪允信（字交如）也业盐扬州。一门五世同居，共炊无间言。汪氏家族势力强大，"甲第为淮南之冠"，被当时人称为"铁门限"。汪允信在盐业经营中积累财富至上千万。汪廷璋在二十多岁时，秉承父命，协助家庭经营盐业。他熟悉盐法，又有办事的才干，盐业经营可谓得心应手，扬州城中建有多处园林别业。他办事干练，于输饷、捐赈、兴工等方面卓有成绩，得清廷优遇。乾隆六次南巡，他参与接驾，被赐参加高旻行宫的御宴，授奉宸苑职衔。从乾隆十六年（1751），汪廷璋连续6次入京祝贺皇太后万寿。其子汪焘和汪熙一起经营盐业，被汪廷璋倚为左右手。其文学活动见袁枚《随园诗话》："扬州有巨商汪令闻，余姻戚也。己卯、庚辰间，余及见其盛时，招致四方名士徐友竹、方南塘、曹学宾诸公，有琴歌酒赋之欢；然其徽言佳句，竟不传也。"江春也称他"诗社与酒场，往来皆老宿。君时发一语，四座都钦瞩"。《艺文志》未收。汪廷璋死后，汪焘担起了家族经营盐业的重任。但他36岁即去世。汪允信另一个儿子汪觐侯的儿子汪坦（字硕公）也是闻名扬州的大盐商。他的妻子为张方颐之女，她主持门户，操持家政。汪硕公及其妻子生活上很奢侈，在扬州民间流传着他们的许多故事，如一夜之间建三贤祠等。汪氏家族在扬州建了不少园林别业，如"六浅村舍""筱园""平流涌瀑""熙春台""西园曲水"等。

蜀冈朝旭，李氏别墅也。李志勋筑初日轩、眺听烟霞、月地云

阶诸胜，今归临潼张氏。至乾隆壬午^①，是园临河建楼，恭逢赐名"高咏"，御制诗云："高楼苏迹久毡乡^②，今古风流翰墨场。八咏遥年符瘦沈^③，一时风气近欧阳^④。山塘返棹闲留憩，画阁开窗纳景光。知忆髯公拟阁笔^⑤，似闻翁语语何妨。"又赐"清韵堂"额，楼前本保障湖后莲塘。张氏因之，萃太湖石数千石，移堡城竹数十亩，故是园前以石胜，后以竹胜，中以水胜。由南岸堤上过筱园外石版桥，为园门，门内层岩小壑，委曲曼回。石尽树出，树间筑来春堂，厅后方塘十亩，万竹参天，中有竹楼，竹外为射圃。其后土山又起，上指顾三山亭，过此为园后门，门外即草香亭。

来春堂联云："一片彩霞迎曙日^⑥_{杨巨源}，万条金线带春烟^⑦_{施肩吾}。"堂之前激清储阴，细草杂花，布满岩谷，水色绀碧，积溜脂滑，方之云林，当不过是。

数椽潇洒临溪屋，在来春堂左。小室如画舫，有小垣高三尺余，中嵌花瓦，用文砖镂刻"蜀冈朝旭"四字，与堤逶迤。东南角立秋千架，高出半天，令人见之愈觉矮垣之妙。由堤入山，山尽步小堤上。

旷如亭在东岸小山上，过此山平水阔，水中筑双流舫，后增丁字屋，周以红栏，设宛转桥，改名"流香艇"。联云："重檐交密树^⑧_{王勃}。花岸上春潮^⑨_{清江}。"至是有长廊数十丈。

[注释]

①乾隆壬午：乾隆二十七年，公元 1762 年。 ②"高楼"句：高楼，即高咏楼。苏迹，高咏楼本为苏轼题《西江月》处，平山堂西壁有石刻苏轼题《西江月·平山堂》词拓本。 ③瘦沈：谓身体瘦损。典出《梁

书·沈约传》）。 ④欧阳：指欧阳修。 ⑤阁笔：搁笔、停笔、放下笔。谓文才不如人，不敢动笔。 ⑥一片彩霞迎曙日：语出《元日呈李逢吉舍人》诗。 ⑦万条金线带春烟：语出《禁中新柳》诗。 ⑧重檐交密树：语出《三月曲水宴得烟字》诗。 ⑨花岸上春潮：语出《送坚上人归杭州天竺寺》诗。

[点评]

　　蜀冈朝旭，扬州北郊"二十四景"之一，旧址在今瘦西湖风景区北部，又称"蜀冈晚照"。它原是乾隆间按察使李志勋的别墅，候选道张绪增重建，形成了"园前以石胜，后以竹胜，中以水胜"的景致。《江南园林胜景图册》："蜀冈朝旭，亦李志勋所构，张绪增重建。自双画舫北折，循长堤登山，有亭曰'指顾三山'。亭后东折而下，为'射圃'，为'竹楼'，为'迎晖亭'。左近蜀冈，初日照万松间，如浮金叠翠，所谓'西山朝来，致有爽气者'也。"后毁于兵火，旧景无存，今景在其旧址上于1996 年重建。

　　高咏楼本苏轼题《西江月》处，张轶青《登三贤祠高咏楼》诗云："享祀名贤地最幽，新删修竹起高楼。冈形西去连三蜀，山色南来自五洲。可惜典型徒想像，若经觞咏更风流。人间行乐何能再，聊倚栏杆散暮愁。"张喆士诗云："肃穆灵祠一水傍，更深层构纳秋光。竹间云气随吴岫，帘外松声下蜀冈。异代同时俱寂寞，西风落木正苍凉。登临不尽千秋感，独凭花栏向夕阳。"今楼增枋楔，下甓石阶。楼高十余丈，楼下供奉御赐"山堂返棹留闲憩，画阁开窗纳景光"一联。楼上联云："佳句应无敌崔峒①，苏侯得数过②杜甫。"

是园池塘本保障湖旁莲市，塘中荷花皆清明前种，开时出叶尺许，叶大如焦，周以垂柳幂䍥③，广厦窈窱④，避暑为宜。高咏楼后，筑屋十余楹如弓字，一曰"含青室"，楼角小门通之。联云："日交当户树⑤苏颋，花绕傍池山⑥祖咏。"室旁小屋十数间，曰"眺听烟霞轩"，联云："松排山面千重翠⑦白居易，日校人间一倍长⑧陆龟蒙。"一曰"初日轩"，本名承露轩，今仍用其旧。联云："池塘月撼芙渠浪⑨方干，罗绮晴骄绿水洲⑩孟浩然。"轩后度板桥入规门，有十字厅，颜曰"青桂山房"，联云："从此不知兰麝贵裴思谦⑪，相期共斗管弦来⑫孟浩然。"厅前老桂数十株，靠山多玉蝶梅。厅后方塘数亩，高柳四围，秋间蝉声不绝。塘北后山崛起，构亭翼然，颜曰"指顾三山"。其下竹畦万顷，中构小竹楼，楼下为射圃。

[注释]

①佳句应无敌：语出《送薛仲方归扬州》诗。崔峒：生卒年、字号皆不详，唐大历元年（766）前后在世。河北定州人。大历中曾任拾遗、补阙等职。与李端、卢纶、吉中孚、韩翃、钱起、司空曙、苗发、耿沛、夏侯审合称"大历十才子"。存诗仅一卷。　②苏侯得数过：语出《雨过苏端》诗。　③幂䍥（lì）：弥漫笼罩状。　④窈窱（yǎo tiǎo）：深远、深邃貌。　⑤日交当户树：语出《奉和圣制幸礼部尚书窦希玠宅应制》诗。

⑥花绕傍池山：语出《题韩少府水亭》诗。　⑦松排山面千重翠：语出《春题湖上》诗。　⑧日校人间一倍长：语出《王先辈草堂》诗。

⑨池塘月撼芙渠浪：语出《山中言事》诗。　⑩罗绮晴骄绿水洲：语出

《登安阳城楼》诗。　⑪从此不知兰麝贵：语出《及第后宿平康里》诗。该题一作《平康妓诗》。裴思谦：生卒年不详，字自牧，绛州闻喜（今山西闻喜）人。唐文宗开成三年（838）状元及第。历任左散骑常侍兼大理卿、卫尉卿等职。　⑫相期共斗管弦来：语出《春情》诗。

[点评]

　　高咏楼，是蜀冈朝旭中的主景，旧址在今瘦西湖风景区北部、国家税务总局干部学院内。《江南园林胜景图册》："高咏楼，相传宋苏轼题《西江月》词于此。按察使衔李志勋所构，候选道张绪增重建。乾隆二十七年，我皇上临幸，赐御书'高咏楼'额，并'山塘返照留闲憩，画阁开窗纳景光'一联。楼东句，隔岸与'石壁流淙'对。楼之南为露台，过桥为'旷如亭'。折而西，经小桥，土山环抱，中有厅，名曰'五福厅'。由厅而东，佳树参差，奇峰森立，旁建碑亭，御书石刻供亭内。楼之北为'含青室'，室后为'初日轩'。轩左，渡桥为'青桂山房'。其东，山皆黄石累之，高下突兀，一笠小亭出其上。由石径北折十数武，为'双画舫'，即'眺听烟霞'旧址也。长廊分绕，曲室旁通，前植古梅，后临方池，水木清华，延揽不尽。"据《扬州览胜录》记载，高咏楼"此景久毁"，只有乾隆题写的三字石碑嵌于小金山御碑亭壁中。

　　草香亭在堤上，香舆宝马至此，由卷墙门入司徒庙山路。

　　张兰，字芳贻，临潼人，善画，与方士庶齐名。子绪增，字敬业，工书善诗。自其先世起贤、含英移家扬州，代不乏人，宾客亦皆伟人奇士，今附于后。

　　张世瀛，字仙舟，好佛乐施，感梦金仙，筑扫垢精舍。子士科，字喆士，号渔川，工诗。筑让圃为"韩江雅集"，与卢运使友

善，著有诗词集。

张世进，字轶青，号啸斋，顾书宣之甥[①]，诗与二马齐名。居王家园，与街南书屋相距甚近。啸斋有赠马氏诗云："檐扉只隔三条巷，笔砚相依十载情。"著有诗词《名游集》。子四履，字表东，工诗善书，成名家。

张世掌，工画，山水仿宋人。

张四可，字薪南，笃行君子，载在郡志。子霞，字蔚彤，工会计之事，累富至千万，好以琴弦为衣带。孙裔增，字封萱，诸生，工书法。

张四教，字宣传，号石民。工画，学新罗山人。四杰，字伟堂，画花卉翎毛。

张馨，字秋芷，解元，成进士，官御史。弟坦，号松枰，进士，官翰林。兄弟以文名于世，著有诗文集。

巴贞女者，张绪增之子妇也。许嫁未亲迎而张之子死[②]，过门抚前妻之子如己出。或援归震川之说短之[③]，江都焦循作《贞女辨》云："或谓古无贞女之名，非也。《后汉书·百官志》：三老掌教化[④]，凡有孝子顺孙，贞女义妇，皆扁志其门以兴善行。然则今之旌表贞女，自汉已然。或曰古之贞女非今之贞女也，《魏书·列女传》：贞女儿先氏许嫁彭老生[⑤]，未及成礼，老生逼之，不肯从，被杀。诏曰：虽处草莱[⑥]，行合古迹，宜赐美名，号曰贞女。则贞女者，非未昏夫死[⑦]，守贞不嫁之谓也。呜乎，引是说者，盖读书不广矣。刘向《列女传》卷四《贞顺传》，首列召南申女，称其许嫁于酆，夫家礼不备而欲迎之，不肯往，遂致之狱。作诗曰：'虽速我狱，室家不足。'[⑧]儿先之事，黯与此合，故其时谓之合古迹，

以贞女号之。《列女传》又云：卫宣夫人者，齐侯之女也。嫁于卫，至城门而卫君死，入持三年之丧毕。弟立请曰：卫，小国也，不容二庖。请愿同庖，终不听，作诗曰：'我心匪石，不可转也，我心匪席，不可卷也。'⑨诗人美其贞一，故举而列之于诗，此即未昏夫死不嫁者也。兕先合于申女之事，得以贞女名。世之未昏夫死不嫁者，乃不容附诸卫宣夫人之列，说者罪矣。刘向为《鲁诗》学⑩，经之所传，汉儒之所重，可知也。"右《贞女辨》上。"古之贞女少，今之贞女多，何也？古男女议昏晚，聘与取一时事⑪，故如卫宣夫人者偶也，今人龆龀议昏⑫，或迟五年，或迟十年，甚二三十年，聘与取悬隔甚远，其中死亡疾病，自不能免。且古之昏礼以亲迎为定。故曾子问⑬，未亲迎以前，或遭父母之丧，可以另取另嫁。亲迎在路，闻婿之父母死，则改服而趋丧。又亲迎之日已定而女死，则婿服齐衰⑭，婿死则女服斩衰⑮，是古之夫妇以亲迎为定也。今则不然，国律⑯：许嫁女已报昏书，及有私约而辄悔者，笞五十。虽无昏书，但曾受聘财者亦是。一报昏书受聘财，而上以之听民讼，下以之定姻好，不必亲迎而夫妇之分定。古定以亲迎，则未亲迎而夫死，嫁之可也；今定以纳采，则一纳采而夫死，嫁之不可也。《礼》曰：'生乎今之世，反古之道，灾必逮夫身。'⑰吾为议贞女者危之。"右《贞女辨》下。

史申义，号蕉饮，甘泉人⑱。工诗，与张氏友。进士，官给事中。一日，内廷遣中使至直庐⑲，问翰林中能诗为谁？大学士陈廷敬以申义对。著有《芜城》《使滇》《过江》诸集。

蒋德，号秋泾，秀水孝廉。乾隆庚午来扬州⑳，主张氏，多唱和。

吴廷寀，字葑田，徽州人，工诗。

史肇夔，世进之甥，工诗。

僧离幻，姓张氏，苏州人。幼好音乐，长为串客㉑。曾在含芳班与熊蛮作写状，得罪御史被笞，遂为僧。但饮酒，不茹荤。好蓄宣炉砂壶，自种花卉盆景，一盆值百金。每来扬州，玩好盆景，载数艘以随。插瓶花不用针与铁丝，每一瓶赠银四流㉒。精于医，善鼓琴，游京师归过扬州落魄，张氏赠金始归。兄岗，字昆南，工诗，与镇江杨石渔磊、同里沙斗初维杓两布衣友善。磊死，岗营磊圹，与其夫妇同域。

[注释]

①顾书宣（1653~1706）：顾图河，字书宣，号颖砚。江都人。与史中义齐名，当时称"维扬二妙"。著有《雄雉斋集》《湖庄杂录》等。
②亲迎：古代婚嫁六礼的最后一礼。结婚时新郎去新娘家迎娶的仪式。
③归震川（1507~1571）：归有光，又字开甫，别号震川，又号项脊生，世称震川先生。昆山人。明嘉靖四十四年（1565）进士，历任长兴知县、顺德通判、南京太仆寺丞等职。归有光崇尚唐宋古文，其散文风格朴实，感情真挚，是明代唐宋派代表作家。与唐顺之、王慎中并称为"嘉靖三大家"。有《震川先生集》。归有光作有《贞女论》，文章提出了与程朱理学家们相悖的观点，有其进步之处。但由于时代和思想局限，归有光还是写了许多赞同程颐观点的文章，塑造了许多节烈的妇女形象。　④三老：职官名。汉时掌一乡之教化。　⑤兕（sì）先：复姓。　⑥草莱：乡野，民间。　⑦昏：通"婚"。　⑧"虽速"句：语出《诗经·召南·行露》。这首诗的主题，从古至今，聚讼纷纭。《毛诗序》说："《行露》，召伯听

讼也。衰乱之俗微，贞信之教兴，强暴之男，不能侵陵贞女也。"认为此诗写的是召伯审理的一个男子侵陵女子的案件。而《韩诗外传》《列女传》却认为是描写申女许嫁之后，夫礼不备，虽讼不行的诗作。清龚橙《诗本谊》、吴闿生《诗义会通》等承袭此说。　⑨"我心"句：语出《诗经·邶风·柏舟》。此诗的作者和背景，历来争论颇多，迄今尚无定论。《鲁诗》主张此诗为"卫宣夫人"之作，《韩诗》亦同《鲁诗》说。《毛诗序》说："《柏舟》，言仁而不遇也，卫顷公之时，仁人不遇，小人在侧。"这是以此诗为男子不遇于君而作。自东汉郑玄笺《毛诗》以后，学者多信从《毛诗》说，及至南宋，朱熹大反《诗序》，作《诗序辩说》，又作《诗集传》，力主《柏舟》为妇人之诗，形成汉、宋学之争论。　⑩《鲁诗》：汉初鲁人申公所传，解说《诗经》。与《齐诗》《韩诗》并称三家诗，又因三家均用汉代通行的隶书书写，又称今文诗。　⑪取：通"娶"。　⑫龆龀：儿童乳齿脱落，更换新齿的年纪。即童年。《东观汉记·伏湛传》："龆龀励志，白首不衰。"　⑬曾子问：见《礼记·曾子问第七》。　⑭齐衰（cuī）：丧服。其服以粗疏的麻布制成，衣裳分制，缘边部分缝缉整齐，故名。《仪礼·丧服》："问者曰：何冠也？曰：齐衰、大功，冠其受也。缌麻、小功，冠其衰也。"　⑮斩衰：丧服。用最粗的麻布制成，不缝边，服制三年。凡是儿女为父母、媳妇为公婆、嫡长孙为祖父母及妻为夫，皆穿此服。《礼记·丧服小记》："斩衰，括发以麻；为母，括发以麻；免而以布。"　⑯国律：指《大清律》。　⑰"生乎"句：意谓生在现今，却要恢复古代制度，这样的人灾祸会落到他身上。　⑱甘泉：今属扬州市邗江区。　⑲中使：内廷的使者，多指宦官。直庐：侍臣值宿之处。晋陆机《赠尚书郎顾彦先》诗之二："朝游游曾城，夕息旋直庐。"⑳乾隆庚午：乾隆十五年，即公元 1750 年。　㉑串客：帮闲的清客。㉒流：王莽新政时银两单位用词。

[点评]

贞女，指封建社会未嫁而能自守的女子，或指从一夫而终之女子。《周易·屯卦》说："……女子贞不字。"《战国策·秦策五》云："贞女工巧，天下愿以为妃。"有时贞女亦与贞妇同，指存节操，从一而终的妇女。《史记》卷八十二《田单列传》："王蠋曰：'忠臣不事二君，贞女不更二夫。'"从秦汉开始，贞女纳入列女传并有官府的物质奖励。汉宣帝神爵四年（前58），"颍川吏民有行义者爵，人二级，力田一级，贞妇顺女帛"。到了明清，不仅奖励，而且还树碑立坊，甄表门闾，旌显厥行。《明史》卷三百二载一项贞女，一日问保姆曰："未嫁而（夫）亡，当奈何？"保姆答曰："未成妇，改字无害。"项贞女正色曰："昔贤以一剑许人，犹不忍负，况身乎。"不久其未婚夫死，项贞女闻讣，遂自缢。贞女，是封建道德教条对妇女的要求。广大妇女必须恪守封建统治者及其思想家制订的"贞操"观和规范。妇女如果能够做到丈夫死后不改嫁，从一而终，就成为道德典范，统治者为其树碑立传，给予颂扬，以维护男子的独尊地位。这种对妇女的道德要求，充分反映了封建道德和吃人礼教的腐朽反动的本质，是对广大妇女的压迫、歧视的集中体现。社会主义制度的建立，已经彻底拚弃了封建枷锁，使妇女获得了解放，有了婚嫁的自由。可是，近年来一些打着弘扬传统文化的幌子所谓"女德班"甚嚣尘上，宣扬婚姻中，女性应该做到，打不还手，骂不还口，逆来顺受，坚决不离婚。更荒谬的是这里面提到女子不可以换男朋友，否则就会四肢不健全，变成残废。这些是非常值得警惕和必须禁止的。

万松叠翠在微波峡西，一名吴园，本萧家村故址，多竹。中有萧家桥，桥下乃炮山河分支由炮石桥来者。春夏水长，溪流可玩。

上构厅事三楹，厅后多桂，筑"桂露山房"。下为"春流画舫"，由是过萧家桥，入清阴堂。堂左登旷观楼，楼左步水廊，颜曰"嫩寒春晚"。厅后为涵清阁，阁左筑水厅，颜曰"风月清华"。至此山势渐起，松声渐近，于半山中建绿云亭，题曰"万松叠翠"。

是园胜概[①]，在于近水。竹畦十余亩，去水只尺许，水大辄入竹间。因萧村旧水口开内夹河通于九曲池，遂缘旧堤为屿，屿外即微波峡西岸，近水楼台，皆于此生矣。

竹外桂露山房，联云："流风入座飘歌扇[②]_{李邕}，冷露无声湿桂花[③]_{王建}。"前有小屋三四间，半含树际，半出溪溷；开靠山门，仿舫屋式，不事雕饰，如寒塘废宅，横出水中，颜曰"春流画舫"。联云："仙扉傍岩崿[④]_{皮日休}，小槛俯澄鲜[⑤]_{张祜}。"

[注释]

①胜概：美景，美好的境界。唐岑参《巩北秋兴寄崔明允诗》："胜概日相与，思君心郁陶。" ②流风入座飘歌扇：语出《奉和初春幸太平公主南庄应制》诗。 ③冷露无声湿桂花：语出《十五夜望月寄杜郎中》诗。 ④仙扉傍岩崿：语出《太湖诗·晓次神景宫》诗。 ⑤小槛俯澄鲜：语出《题丹阳永泰寺练湖亭》诗。

[点评]

万松叠翠，扬州北郊"二十四景"之一，旧名吴园。遗址在蜀冈微波峡西，与万松亭相对。约处今日平山堂东路南侧下坡处。此处原来遍植古松，苍翠欲滴，故名"万松叠翠"。《江南云林胜景图册》："万松叠翠，奉宸苑卿衔吴禧祖构，候选布政司经历汪文瑜重修，今候选州同张熊又

修。园对蜀冈，冈上万松森立，滴露飘花，近落衣袖。"《平山堂图志》卷二亦云："左逾曲廊，再北有门东向，其中为正厅。门左绕曲廊，西折向北，为方厅，正与万松亭对，'万松叠翠'所由名也。厅后稍左，为涵清阁，北由竹门出，历山径，为水厅，匾曰'风月清华'。又北，缘滨河山际而行，至绿云亭而止。其北，则与蜀冈接矣。"此景已于 2017 年 10 月底复建完成。

春流画舫旧址在瘦西湖景区北侧，地临保障河，其形如舫，四面垂帘，波纹动荡于外。另有清阴堂、旷观楼诸景，梅花深处置屋名"嫩寒春晚"。此景于 1996 年重建，据许建中先生介绍，新的春流画舫，临水而构，为仿舫屋式双层建筑。下层如舫，青砖红梁，两翘角，东西两侧设美人靠，北墙扇面窗可见栖灵塔，东建半墙，有六边形窗，可望隔湖之梳妆台；上层如屋，飞檐翘角。整体建筑保留了临水、亲水的特点和舫屋式形制，但却精巧、富丽了许多，较原貌改变较大。

过萧家桥入树石中，得屋四五楹；冉冉而转，入厅事三楹，与水更近，颜曰"清阴堂"。联云："风生北渚烟波阔^①权德舆，雨歇南山积翠来^②李憕。"

旷观楼十二间如弓字，每间皆北向，盖至此三山渐出矣。联云："烟草青无际^③周伯琦，溪山画不如^④杜牧。"楼后老梅三四株，中有一水如江村通潮，可以单棹而入；水上构两间小屋，题曰"嫩寒春晓"。联云："鹤群常扰三株树^⑤司空图，花气浑如百和香^⑥杜甫。"

昔萧村有仓房十楹，临九曲池，是园因之为水廊二十间，由露台入涵清阁。联云："云林颇重叠^⑦贾岛，池馆亦清闲^⑧白居易。"旁

增水厅五楹，水大时，石础松棂，间在水中，紫荇白蘋，时来屋里，题曰"风月清华"，联云："舟将水动千寻日⑨张说，树出湖东几点烟⑩曹邺。"过此土脉隆起，构绿云亭。联云："山深松翠冷朱庆余⑪，树密鸟声幽崔翘⑫。"亭旁石上题曰"万松叠翠"，吴园至此乃竟。

紫霞居在山口，为尺五楼水马头。编竹为篱，植月季数十种。中屋三楹，后屋短垣及肩，消纳隔江山色⑬。秋时蓼花垂垂，居人视之，如农之于稼，较晴量雨，以卜丰歉。王叟者，以选茶品水为生，尝谓人曰："一生不屑饮天下第六泉水。"

苏式小饮食肆在炮石桥路南，门面三楹，中藏小屋三楹。于梅花中开向南窗，以看隔江山色。旁有子舍十余间，清洁有致。

尺五楼在九曲池角坡上，大门在炮石桥路北。门内厅事三楹，西为十八峰草堂，东为延山亭，亭东为尺五楼。楼后为药房，十八峰草堂谓黄山有十八峰，汪氏居黄山下，旧有是堂，因择园内是屋名之。吴杉亭诗云⑭："阑槛凭虚望，峰峰积翠浮；琅玕千个晚⑮，钟磬数声秋。塔影明流外，人烟古渡头。重来玩凉月，桂树小山幽。"杭大宗诗云⑯："草堂俯春郊，列岫青不舍⑰。一一排闼来⑱，秀色堪玩把。地胜辰又良，于此掩群雅，东风不是情，密雨乱飘洒。俄焉顽云封，婑媠露者寡⑲。远望接混茫⑳，目营力难假㉑。既虞妨履綦㉒，聊且荐杯斝㉓。讴呼米於菟㉔，浓墨恣涂写㉕。酒阑雨未阑㉖，簌簌响檐瓦。"

延山亭在竹树中，亭扁为梁巘所书。左右廊舍，比屋连甍。由竹中小廊入尺五楼，楼九间，面北五间，面东四间。以面北之第五间靠山，接面东之第一间，于是面东之间数，与面北之间数同。其

宽广不溢一黍，因名曰"尺五楼"。其象本于曲尺，其制本于京师九间房做法。

尺五楼面东之第五间楼，下接药房。先筑长廊于药田中，曲折如阡陌。廊竟，小屋七八间，营筑深邃，短垣镂缋㉗，文砖亚次，令化气往来，氤氲不隔。

微波峡在两山之间，峡东为锦泉花屿，峡西为万松叠翠。峡中河宽丈许，不能容二舟，故画舫至此方舟者皆单棹而入。入而复出，为九曲池，山围四匝，中凹如碗，水大未尝溢，水小未尝涸，今谓之平山堂坞㉘。坞中建接驾厅，八柱重屋，飞檐反宇，金丝网户，刻为连文㉙，递相缀属，以护鸟雀。方盖圆顶，中置涂金宝瓶琉璃珠，外敷鎏金。厅中供奉御制《平山堂诗》石刻。后设板桥，桥外则水穷云起矣。是园为汪光禄孙冠贤彝士所建。

[注释]

①风生北渚烟波阔：语出《和司门殷员外早秋省中书直夜，寄荆南卫象端公》诗。　②雨歇南山积翠来：语出《奉和圣制从蓬莱向兴庆阁道中留春雨中春望之作应制》诗。　③烟草青无际：语出《扈从诗·龙门》诗。周伯琦（1298～1369）：字伯温，号玉雪坡真逸，饶州鄱阳（今江西鄱阳）人。元代书法家、文学家。　④溪山画不如：语出《春末题池州弄水亭》诗。　⑤鹤群常扰三株树：语出《自河西归山二首》其二。　⑥花气浑如百和香：语出《即事》诗。　⑦云林颇重叠：语出《送郑长史之岭南》诗。一本题作《送郑史》。　⑧池馆亦清闲：语出《征秋税毕，题郡南亭》诗。　⑨舟将水动千寻日：语出《三月三日诏宴定昆池宫庄赋得筵字》诗。　⑩树出湖东几点烟：语出《旅次岳阳寄京中亲故》

诗。　⑪山深松翠冷：语出《送僧》诗。朱庆余，生卒年不详，名可久，字庆余，以字行，越州（今浙江绍兴）人。唐敬宗二年（826）进士，官至秘书省校书郎。诗学张籍，近体尤工，诗意清新，描写细致，内容则多写个人日常生活。　⑫树密鸟声幽：语出《郑郎中山亭》诗。崔翘（？～约750）：齐州全节（今山东济南市章丘区），崔融之子。武则天大足元年（701），登拔萃科。唐玄宗开元二年（714），复登良材异等科。历任司封员外郎、考功郎中、中书舍人等职，封清河公。卒谥成。　⑬消纳：消受，容纳。　⑭吴杉亭：即吴烺。　⑮琅玕：神话传说中的仙树，其实似珠。比喻珍贵、美好之物。　⑯杭大宗：即杭世骏。　⑰列岫（xiù）：排列的山峦。周邦彦《玉楼春》："烟中列岫青无数，雁背夕阳红欲暮。"⑱排闼：推门，撞开门。闼，门、小门。　⑲婳婳（guǐ huà）：闲静美好的样子。宋玉《神女赋》："既婳婳于幽静兮，又婆娑乎人闲。"　⑳混茫：指广大无边的境界。　㉑目营：仔细观察。　㉒虞：虞人，古代掌管山泽的官。履綦（qí）：足迹，踪影。　㉓杯斝（jiǎ）：酒杯。泛指酒或饮酒。㉔米於菟：米友仁（1074～1153），一名尹仁，字元晖，小名寅哥、鳌儿，黄庭坚戏称他为"虎儿"，并赠古印和诗："我有元晖古印章，印刓不忍与诸郎，虎儿笔力能扛鼎，教字元晖继阿章。"晚号懒拙老人，祖籍山西太原，系米芾长子，世称"小米"。书法、绘画皆承家学，世称米友仁与其父为"大小米"。早年以书画知名，宋徽宗宣和四年（1122）应选入掌书学，南渡后备受高宗优遇，官至兵部侍郎、敷文阁直学士。　㉕"浓墨"句：米友仁的山水画脱尽古人窠臼，发展了米芾技法，自成一家。所作用水墨横点，连点成片，虽草草而成却不失天真，自题其画曰"墨戏"。其运用"落茄皴"（即"米点皴"）加渲染之表现方法抒写山川自然之情，世称"米家山水"，对后来文人画影响较大。此句以为，需要像米友仁这样的画家才能画出美景。　㉖酒阑：酒筵将尽。《史记·高祖本纪》："酒阑，

吕公因目固留高祖。"裴骃集解引文颖曰："阑言希也。谓饮酒者半罢半在，谓之阑。" ㉗镂缋（huì）：雕镂缋饰。 ㉘坞（wù）：泛指四面高、中央低的处所。 ㉙文：通"纹"。

[点评]

　　尺五楼、接驾厅为汪氏所建。尺五楼在山水之间，尽得山水之胜。紫霞居"在山口，为尺五楼水马头"。"尺五楼在九曲池角坡上"，所以顺着地势，东西展开，"门内厅事三楹，西为十八峰草堂，东为延山亭，亭东为尺五楼"。又尺五楼是一座折形建筑，"楼九间，面北五间，面东四间。以面北之第五间靠山，接面东之第一间，于是面东之间数，与面北之间数同。"接驾厅在尺五楼东水屿之上，原厅早圮，亭台及御诗石刻等亦不存。

春台祝寿

筱园花瑞

蜀冈朝旭

卷十六　蜀冈录

蜀冈在大仪乡，顾祖禹《读史方舆纪要》①云："蜀冈在府西北四里，西接仪征、六合县界，东北抵茱萸湾，隔江与金陵相对。"洪武《扬州府志》云："扬州山以蜀冈为首。"《嘉靖志》云："蜀冈上自六合县界，来至仪征小帆山入境，绵亘数十里，接江都县界，迤逦正东北四十余里，至湾头官河水际而微；其脉复过泰州及如皋、赤岸而止。"祝穆《方舆胜览》②云："旧传地脉通蜀，故曰蜀冈。"陆深《知命录》③云："蜀冈盖地脉自西北来，一起一伏，皆成冈陵，志谓之广陵，天长亦名广陵，以与蜀通，故云。"姚旅《露书》④云："《尔雅·释山》谓，独者蜀，虫名，好独行，故山独曰蜀。汶上之蜀山，维扬之蜀冈，皆独行之山也。"府志："蜀冈一名昆冈，鲍照赋'轴以昆冈'，故名。"《太平寰宇记》⑤按《郡国志》云："州城置在陵上。"《尔雅》云："大阜曰陵。"一名阜冈，一名昆冈。鲍照《芜城赋》云："拖以漕渠，轴以昆冈。"《河图括地象》云⑥："昆仑山横为地轴，此陵交带昆仑，故曰广陵也。"《平山堂图志》按《朱子语类》云⑦："岷山夹江两岸而行，一支去为江北许多去处。"又云："自嶓冢汉水之北⑧，生下一支，至扬州而尽，正谓蜀冈也。"凡此皆蜀冈之见于诸书者也。今蜀冈在郡城西北大仪乡丰乐区，三峰突起：中峰有万松岭、平山堂、法净寺诸胜；西峰有五烈墓、司徒庙及胡、范二祠诸胜；东峰最高，有观音阁、功德山诸胜。冈之东西北三面，围九曲池于其中。池即今之平山堂坞，其南一线河路，通保障湖。

[注释]

①顾祖禹（1631～1692）：字复初，一字景范（一作字瑞五，号景

范），清初历史地理学家。《读史方舆纪要》：顾祖禹积三十余年之力而作。原名《二十一史方舆纪要》，常简称《方舆纪要》。全书包括历代州域形势9卷，各直省114卷（每省卷首都冠以概论形势的总序一篇），川渎6卷，天文分野1卷，附录《舆图要览》4卷。详说山川险要和古今用兵战守攻取之宜，具有浓厚的军事地理特色。 ②祝穆：字和甫，初名丙，晚年自号樟隐老人，建宁崇安（今福建武夷山）人。幼孤，与弟癸同从姑父朱熹授业。隐居不仕。《方舆胜览》：南宋地理总志，共70卷。以行在所临安府为首，所记分十七路，限于宋南渡后的疆域，记载各路所属府县事。略于建置沿革、疆域道理、田赋户口、关塞险要，惟于名胜古迹多所罗列，而诗赋序记所载都备。为研究南宋舆地、历史、方志的重要参考书。 ③陆深（1477~1544）：明代文学家、书法家。初名荣，字子渊，号俨山（此号取于所居后乐园"土岗数里，宛转有情，俨然如山"之景），南直隶松江府（今上海）人。弘治十八年（1505）进士，授编修，遭刘瑾忌，改南京主事，瑾诛，复职，累官四川左布政使，嘉靖中，官至詹事府詹事。卒，赠礼部右侍郎，谥文裕。陆深书法遒劲有法，如铁画银钩。 ④姚旅（？~1623?）：字园客，初名鼎梅，福建莆田人。少负才名，却屡试不第。后游学于四方，晚年潜心著述。《露书》：我国迄今发现的最早的当地人记当地事的一部类书，共分14卷，保存有大量的明末莆仙两县的商业、烟草、戏剧、音乐、方言、民俗等方面的资料。《四库全书存目丛书》云："其书……杂举经传，旁证俗说，取名东汉王仲任所谓'口务明言，笔务露文'之意，名曰《露书》。" ⑤《太平寰宇记》：北宋地理总志。简称《寰宇记》。始作于宋太宗太平兴国四年（979），成书于宋太宗雍熙四年（987）。北宋乐史（930~1007）编著。为统一地名，适应太平兴国时宋朝之统一，故杂取山经地志，考正讹谬，纂为此书。体例略仿唐《元和郡县志》而增辟风俗、姓氏、人物、土产、

艺文等门。对后世方志和舆地著作影响很大。 ⑥《河图括地象》：汉代《河图纬》的一种，又称《括地象》《括地图》《括地象图》等，为《隋志》著录的《河图》九篇之一。从其数量可观的佚文来看，《河图括地象》与《山海经》类似，主要记载远国异民、八方山川以及相关神话传说等地理博物内容，既可归为传统目录学意义上的地理书，又具有明显的志怪意味。 ⑦《平山堂图志》：平山堂为北宋欧阳修守扬州时所修建的，因周围众峰像是与此堂齐平，故得"平山"之名。平山堂为康熙、乾隆两帝南巡驻跸的行宫。乾隆三十年（1765），时任两淮转运使的赵之壁博搜群籍、网罗旧闻，仿照古人左图右书之义编成《平山堂图志》。其中有清代诸帝对平山堂及其周边名胜的御书、题咏、赏赐，有对当地名胜景观的详细描述，有关于平山堂及其周边景观建筑的赋、诗、记、序、铭等文学作品，有遗闻逸事，还有66幅版画，真实、直观地记录了当时的风景。雕工精美，图画细致，为清代版画代表之作。《朱子语类》：朱熹与其弟子问答的语录汇编，140卷，南宋黎靖德编。该书基本代表了朱熹的思想，内容丰富，析理精密。 ⑧嶓冢：山名。在今陕西省宁强县境内。古人称是汉水上源。《尚书·禹贡》中"嶓冢导漾，东流为汉；又东，为沧浪之水；过三澨，至于大别，南入于江"所言山名，为长江第一大支流汉江的源头。

[点评]

蜀冈，位于扬州西北部的丘陵地带，海拔30~40米。一名昆冈。蜀冈有数千年以上的历史，它是古城扬州发展演变的源头，也是扬州中兴、鼎盛和集大成之地。李斗此处旁征博引，讨论了蜀冈名称的含义。一是因"蜀"与四川相关联，认为"地脉通蜀，故曰蜀冈"。还引鲍照《芜城赋》等为依据，认为与昆仑山相关。由昆仑经四川"岷山夹江两岸而行"，

"至扬州而尽，正谓蜀冈也"。一是根据《尔雅》，由"蜀"字有"独"的意义，"山独曰蜀"，认为："汶上之蜀山，维扬之蜀冈，皆独行之山也。"除了这两种说法以外，一说蜀冈有茶园，其茶甘香如蒙顶。蒙顶在蜀，故以名冈。还有就是传言平山堂前的蜀冈井与四川蜀江相通，曾有僧人在蜀江洗钵，不慎掉入江中，不料却从扬州蜀冈井中浮出，后该僧人游历扬州时意外复得此钵，成为一时趣谈。现在一般认为，这四种说法，除第二种观点具有语言学的支持，同时又与客观事实较为契合，其余说法或牵强，或为传说，不足采信。

蜀冈上有三峰突起，蜀冈东峰为最早的扬州城——邗城的发祥地。春秋时期，吴王夫差为北上争霸，在这里筑邗城、开邗沟，这就是历史上最早的扬州城。至周慎靓王二年（前319），楚怀王重修此城，更名为广陵。至秦末，项羽曾欲建都于此，更名江都。隋唐为扬州历史上最辉煌的时期。隋炀帝曾带百官群僚、数千美女，乘龙舟、游运河，浩浩荡荡三下扬州，在蜀冈之上建"上下金碧、千门万户"的迷楼。唐代，这里被称为子城，为扬州当时的政治中心，与山下的罗城相互辉映。相传今天蜀冈东峰上的观音山，就是隋唐扬州子城西南角的角楼遗址。蜀冈中峰为大明寺景区，这里有建于隋代的大明寺、建于唐代的栖灵塔、建于20世纪70年代的唐代高僧鉴真和尚纪念堂，还有宋代大文学家欧阳修在扬州做太守时所筑的平山堂，有天下第五泉，还有新中国成立后修建的扬州革命烈士陵园。蜀冈西峰，史称"玉钩斜"，是隋炀帝在扬州时埋葬宫女的地方。这里本是荒山秃岭，2004年，扬州市政府拨款在此兴建蜀冈西峰生态公园，使这里树木葱茏、环境优美，并恢复了玉钩亭、八卦塘等历史景点，使其成为扬州市民休憩的一个好地方。

1988年8月1日，蜀冈—瘦西湖风景名胜区被国务院公布为第二批国家重点风景名胜区，2010年4月18日，国家旅游局批准扬州蜀冈—瘦西

湖风景名胜区为国家 5A 级旅游景区。

　　功德山亦名观音山，高三十三丈，在大仪乡，为蜀冈东岸。上建观音寺，一名观音阁，在宋《宝祐志》为摘星寺。明《维扬志》云"即摘星亭旧址"，《方胜舆览》谓之摘星楼。元僧申律开山，明僧惠整建寺，名曰功德山，又曰功德林。后僧善缘建额山门曰"云林"，严运使贞为记，本朝商人汪应庚重新之。丁丑后，商人程梅子玠瓒复加修葺，上赐"功德林""天池"二扁，"渌水入澄照，青山犹古姿"一联，"峻拔为主"四字，临吴琚《说帖》卷子①，均泐石供奉寺中。

[注释]

　　①吴琚：生卒年均不详，南宋书法家，字居父，号云壑，汴京（今河南开封）人。约宋孝宗淳熙末在世。主要活动于孝宗、光宗和宁宗三朝。擅正、行草体，大字极工。京口（今江苏镇江）北固"天下第一江山"墨迹，乃为吴琚所书，今六大字额仍存。著述有《云壑集》。传世书迹有《观伎帖》《与寿父帖》等。

[点评]

　　功德山，即观音山，在今扬州城西北大明寺东侧。《江南园林胜景图册》："功德山，山有观音阁，故亦称观音山，在蜀冈最高处。按察使衔程玠岁事缮葺，山上恭备坐起。乾隆二十二年，蒙皇上赐御制诗章。三十年，御书'天池'二字匾额，并'渌水入澄照，青山犹古姿'一联，御制五言古体诗一首。又御赐临吴琚《尺牍卷》一轴。山西为'山峰云

栈',亦程玓构。两山中开为九曲池,以栈道通之,建'听泉楼'跨池上。缘山为'香露亭''环绿阁',阁下有桥,曰'松风水月'桥。今程玓同候补理同鲍光猷重修。"

观音山地势陡峭,拾级登山,金陵、海陵诸山历历在目。此为隋代迷楼的故址,据《迷楼记》载,迷楼是隋炀帝行宫,浙江匠人项升设计,"凡役夫数万,经岁而成"。隋炀帝曾说:"使真仙游此,亦当自迷。"宋代建摘星寺,元至元年间复开山建寺,明洪武年间重建,名"功德山",又名观音阁。明僧善缘建山门,额"云林"。山因寺内原供观音像得名。清咸丰兵火寺圮,同治间重建,光绪初复毁于火。现存山门、天王殿、大雄宝殿、藏经楼等建筑,系寺毁后由寺僧募资经营十余载复建而成,规模不及以前。

功德山蜿蜒数里,东南通于莲花埂,即今莲花桥;北大路即为观音香路。过街门上有"功德山"石额,过街屋即寿安寺茶亭。直路上山,谓之观音街,亦名花子街。香市以二月、六月、九月为观音圣诞①,比之江南大小九华、三茅诸山之胜。上山诸路:东由上方寺过长春桥,入观音街上山;南由镇淮门外虹桥里路,过法海桥、莲花桥,入观音街上山;西由西门街过廿四桥,上司徒庙神道,逾蜀冈西、中二峰上山。若水马头则在九曲池东,甃石为岸,上建枋楔,颜曰"鹫岭云深"。

鹫岭云深上岸,过山亭野眺之过街亭②,右折入功德山头门。门旁塑土地像,进香人于此盥手。门内石路蜿蜒至大山门,向南可以眺远,《方舆胜览》所谓"江淮南北,一览可尽",即谓是地。门内丈八金身对立,两圹间中甃砖路③。左折上二山门,门内塑金

刚、弥勒、韦陀像。殿后地上立三足铁鼎，每逢圣诞，光焰照耀三十里之内。大殿五楹，中供神像坐岛石上，左侍龙女，右侍善才。上覆幡幢，皆真珠织成，珊瑚间之，此即蒋山八功德水塑观音像也④。其旁十八应真，分坐两垆间，后墙画五十三参故事⑤。后为地藏殿，亦蒋山八功德水所塑。旁奉十王殿，分立两垆间。殿左小殿三楹，为百子堂。山门外右有平台便门，中构厅事，有方池，池边小屋数折，即御书"天池"处。大殿右庑便门，土径下山，山下即松风水月桥。

　　土俗以二月、六月、九月之十九日为观音圣诞，结会上山，盛于四乡，城内坊铺街巷次之。会之前日，迎神轿斋戒祈祷，至期贮沉檀诸香于布袋中⑥，书曰"朝山进香"，极旗章、伞盖、幡幢、灯火、傩逐之盛。土人散发赤足，衣青衣，持小木凳，凳上焚香，一步一礼，诵《朝山曲》，其声哀善，谓之"香客"。上山路以莲花桥北之观音街为最胜，两旁乞丐成群，名"花子街"。街上遍设盆水，呼人盥手，谓之"净水"。十八日晚上山者谓之"夜香"，天明上山者谓之"头香"。傩在平时，谓之"香火"，入会谓之"马披"⑦。马披一至，锣鸣震天，先至者受福，谓之"开山锣"；杀鸡噀血⑧，谓之"剪生"⑨。上殿献舞，鬼魅离立⑩，莫可具状。日夜罔间，浸以成市⑪，莫可易也。

[注释]

　　①观音圣诞：佛教节日。民间传夏历二月、六月、九月这三个月的十九日分别为观音菩萨诞生日、成道日、涅槃日。每逢此三日，佛徒们戒荤食素，诵经行香，礼拜观音造像，以示纪念。　　②山亭野眺：扬州北郊

"二十四景"之一，旧址在今观音禅寺西南半山上。《江南园林胜景图册》："山亭野眺，在功德山之半，理问衔程瓒建，候选道程如霍重修。前为南楼，为深竹厅，山后临池为屋，曰'芰荷深处'。" ③圩（xù）：同"序"。中堂的东西墙。 ④蒋山八功德水：蒋山，即钟山，又名紫金山。汉末有秣陵尉蒋子文逐盗死于此，三国吴孙权为立庙于钟山，因改称蒋山。见《初学记》卷八引《丹阳记》。紫金山东南坡下灵谷寺中有著名的功德泉水。八功德水，佛教词语，又称八定水，指具有八种殊胜功德之水。又作"八支德水""八味水""八功德水"。佛之净土有八功德池，八定水充满其中。所谓八种殊胜，即澄净、清冷、甘美、轻软、润泽、安和、除饥渴、长养诸根。 ⑤五十三参：佛教传说。善财童子受文殊菩萨指点，南行五十三处，参访名师，听受佛法，终成正果。见《华严经·入法界品》。 ⑥沉檀：用沉香木和檀木制成的熏香料，较为名贵。 ⑦马披：迎神赛会时迎神像出庙行列中开路的执事。 ⑧嗔（xùn）血：含血而喷。 ⑨剪生：杀生。 ⑩离立：并立。《礼记·曲礼上》："离立者，不出中间。"孔颖达疏："又若见有二人并立，当己行路，则避之；不得辄当其中间出也。" ⑪浸：逐渐，渐渐地。

[点评]

观音山香会，又称观音山香市，源于明代，兴旺于清代。观音会一年有三次，农历二月十九日是观音菩萨的生日，这次以各乡的香会为主；九月十九日是观音菩萨涅槃的日子，以观音山上的和尚做法事为主；六月十九日为观音菩萨成道日，这一天观音香会最为盛大，亦为扬州最盛的香会。六月初一起，观音寺即开庙门接待香客。是时，长江南北，北起滨海，南到苏南乃至沪、浙、皖等外地的香客，亦陆续赶来进香。朝山敬香人数之多，以十八日、十九日为高峰，香期延续半个月之久。十八日晚

上，即有朝山者上山敬夜香，十九日为正香期，天刚亮就有人赶到庙里烧头香，高峰期一天香客超过万人。

　　整个观音山香会期间，瘦西湖中游船来往如梭，观音山上香火通明。寺内外通宵达旦，香客川流不息。香客众多，摩肩接踵，几无插足之隙。香烟缭绕，不绝于殿。夜间，寺中香火红映，数里之外都可见，几乎映照半个扬州城。这一盛况从古到今，经久不衰，因而此香会也成为一年一度的盛大节日和集市。

　　山下陂池①，即得胜湖。程氏种荷，筑水楼三楹，板廊四五折，额曰“芰荷深处”。联云：“山翠万重当槛出②许浑，白莲千朵照廊明③薛能。”

　　观音街中建过街亭，凡上山香客于此憩止。亭外多酒肆，以郭汉章为最，名得胜园。

　　山亭野眺在观音山水马头，有远帆亭，联云：“稼收平野阔④杜甫，风正一帆悬⑤王湾。”亭旁筑台三四楹，榭五六楹。廊腰缦回，阁道凌空。集许浑联云：“朱阁簟凉疏雨过⑥，远山云晓翠光来⑦。”

　　双峰云栈在九曲池。《九朝编年录》云⑧：“宋艺祖破李重进⑨，驻跸蜀冈寺⑩，有龙斗于九曲池，命立九曲亭以纪其事。是后又称波光亭。”《江都县志》云：“乾道二年⑪，郡守周淙重建⑫，以‘波光亭’匾揭之，陈造有赋⑬。已而亭废池塞。庆元五年⑭，郭果命工浚池，引注诸池之水，建亭于上，遂复旧观。又筑风台、月榭，东西对峙，缭以柳阴，亦一时清境也。”又五龙庙亦作九龙庙，府志云：“在九曲池侧，陈造有记。”又府志云：“宋熙宁间，郡守马仲甫于九曲池筑亭⑮，名曰借山，有诗云：‘平野绿阴蔽，乱山

青黛浮。'厥后向子固重建。"又县志云："借山亭下有竹心亭，宋淳熙二年吴企中建，此皆九曲池古迹。今之双峰云栈，即是地也。"双峰云栈在两山中，有听泉楼、露香亭、环绿阁诸胜。两山中为峒，今峒中激出一片假水，漩于万折栈道之下，湖山之气，至此愈壮。

蜀冈中、东两峰之间，猿扳蛇折⑯，百陟百降⑰，如龙游千里，双角昂霄⑱；中有瀑布三级，飞琼溅雪，汹涌澎湃，下临石壁，屹立千尺，乃筑听泉楼。楼下联云："瀑布杉松常带雨⑲王维，橘州风浪半浮花⑳陆龟蒙。"楼上联云："风生碧涧鱼龙跃㉑曹松，月照青山松柏香㉒卢纶。"

环绿阁在功德山石隙中。联云："碧树环金谷㉓柳宗元，遥天倚黛岑㉔韦庄。"下有瀑布泻入池中，旁有露香亭，联云："泽兰侵小径㉕王勃，流水响空山法振㉖。"上建栈道木桥，道上多石壁。桥旁壁上刻"松风水月"四字，为高御史恒所书。

[注释]

①陂（bēi）池：池沼，池塘。　②山翠万重当槛出：语出《晨起白云楼寄龙兴江淮上人兼呈窦秀才》。　③白莲千朵照廊明：语出《省试夜》诗。　④稼收平野阔：语出《新晴》诗。　⑤风正一帆悬：语出《次北固山下》诗。　⑥朱阁簟凉疏雨过：语出《送卢先辈自衡岳赴复州嘉礼二首》其一。　⑦远山云晓翠光来：语出《题陆侍御林亭》诗。⑧《九朝编年录》：即《宋九朝编年备要》，又名《皇朝编年纲目备要》。宋代编年体史书，全书共30卷，陈均撰。约成书于宋理宗绍定（1228~1233）时。该书仿效朱熹《通鉴纲目》义例，起建隆（宋太祖年号），迄

建康（宋钦宗年号），较为完整地记载了北宋一代九朝的历史。　⑨宋艺祖：宋太祖赵匡胤。艺祖，指有才艺文德的祖先，太祖或高祖的通称。李重进（？~960）：河北沧州人，五代时后周禁军统帅之一，太祖郭威第四姊福庆长公主之子。北宋建隆元年（960），宋太祖赵匡胤即位，命令韩令坤代替李重进，将李重进移镇至青州，李重进拒绝调动，派遣幕僚翟守珣说服李筠起兵抗命，翟守珣却将此事泄露给宋太祖，于是宋太祖要求翟守珣拖延李重进出兵，以防止李重进与李筠南北呼应。翟守珣回去后，向重进诋毁李筠不足以谋事，重进果然中计，错失良机。李筠四月起兵反宋，六月兵败，自焚而死。同年九月李重进起兵，十月，宋太祖亲征，带领石守信、王审琦、李处耘平叛，十一月，到达扬州城下，即日入城，李重进举家自焚。　⑩驻跸：帝王出行时，沿途停留暂住。　⑪乾道二年：公元1166年。乾道，宋孝宗赵昚的第二个年号。　⑫周淙（？~1175）：字彦广，湖州长兴人。幼年聪敏好学。宋绍兴二十五年（1155）为建康府（今南京）通判。三十年（1160），朝廷命守濠梁（今安徽凤阳）、淮楚。周淙利用山川险阻，置寨自立，约来民众，结保联伍，使百姓得保平安，抵制金完颜亮南下颇得力。为枢密使张浚所赏识，后进直徽猷阁，帅守维扬（今扬州）。乾道三年（1167），进直龙图阁，除两浙转运副使，知临安府。乾道五年（1169），除秘阁修撰，进右文殿修撰，知临安府。后历官至右中奉大夫。　⑬陈造有赋：谓陈造所作《波光亭赋》。陈造（1133~1203），字唐卿，号江湖长翁，江苏高邮人。宋孝宗淳熙二年（1175）中进士，历任迪功郎、繁昌县令等职。以辞赋闻名艺苑，范成大见其诗文谓"使遇欧、苏，盛名当不在少游下"。　⑭庆元五年：公元1199年。庆元，宋宁宗赵扩的第一个年号。　⑮马仲甫（？~1080）：字子山，庐江人。宋仁宗天圣五年（1027）进士。知登封县，通判赵州，知台州，为度支判官。出为夔路转运使，徙使淮南。拜天章阁待制，知瀛

州、秦州。宋神宗熙宁初，守亳、许、扬三州，知通进银台司，提举崇禧观。元丰三年（1080）卒，赠特进（从一品），后再赠司空。　⑯扳：扭转，扭动。　⑰陟（zhì）：登高。　⑱昂霄：高入霄汉。　⑲瀑布杉松常带雨：语出《送方尊师归嵩山》诗。　⑳橘州风浪半浮花：语出《奉和袭美夏景冲澹偶作次韵二首》其一。　㉑风生碧涧鱼龙跃：语出《江西逢僧省文》诗。　㉒月照青山松柏香：语出《宿定陵寺》诗。　㉓碧树环金谷：语出《弘农公以硕德伟材屈于诬枉，左官三岁，复为大僚，天监昭明，人心感悦。宗元窜伏湘浦，拜贺未由，谨献诗五十韵以毕微志》诗。　㉔遥天倚黛岑：语出《和薛先辈见寄初秋写怀即事之作三用韵》诗。　㉕泽兰侵小径：语出《郊兴》诗。　㉖流水响空山：语出《题万山许炼师》诗。法振：一作“法震”，亦作“法贞”，生卒年不详。唐德宗时诗僧，以诗名闻于大历、贞元间，性好山水，乐意林泉，喜交文友，应对唱酬。长于五言诗。

[点评]

　　双峰云栈是扬州北郊“二十四景”之一，为按察使程玓构葺，在蜀冈中、东两峰之间，于九曲池上，以栈道通之。《扬州览胜录》说，乾隆年间这里建栈道木桥。道上多石壁，桥旁壁上刻“松风水月”四字，御史高恒书。“双峰云栈在两山中。有听泉楼、露香亭、环绿阁诸胜。两山中为峒，今峒中激出一片假水，潆于万折栈道之下，湖山之气，至此愈壮。”可见水在双峰云栈景区里的作用和地位极其重要，毫不夸张地说，水是整个双峰云栈的灵魂。2014年4月，瘦西湖—蜀冈风景名胜区在原地复建此景，主要的建筑有听泉楼、环绿阁和露香亭，开放后的双峰云栈景区占地面积3.57万平方米。复建工程以听泉楼瀑布最为壮观，据载，工程首先对原有唐子城护城河进行了疏浚，从保障河引来活水，通过三级

提升，依次流过东华门、北华门、西华门，最后到达双峰云栈。瀑布是整个双峰云栈的灵魂，宽约 11 米，高约 6 米，可谓扬州最大、最壮观的景观瀑布。瀑布分 3 级：第 1 级从最高点听泉楼处落下，第 2 级在环绿阁楼旁的假山上流下，第 3 级通过水岫、深潭、水池、溪流等不同景观再次营造小瀑布。整体瀑布"汹涌澎湃"而下，水撞击山石溅起，再现了"飞琼溅雪"的奇妙意境，同时，水雾腾起，随着水流飘浮扩散，形成山林中云烟缥缈的意境，让人仿佛置身仙境，忘却尘世烦扰。

　　平山堂马头在中峰下。蜀冈三峰，中峰与东峰断，与西峰连，中峰之东，山脊耸峙，上多松柏，即万松岭。岭上建万松亭，江外诸山，至此一览可尽。岭内空地多梅树，即十亩梅园，岭外水塘即九曲池。岭下即平山堂马头，砌石宽三丈有奇，其上石路宽丈许，两旁土岸皆舣舟处。是地繁华极盛，玩好戏物，筐筥鳞次[1]，游人鬻之，称为土宜[2]，一时风俗，不可没也。

　　山轿二乘，即竹兜子，闲时贮一粟庵，遇官舟抵岸则出。至四城堂客，上山多步行，富贵家则自备女舆，行走若飞，谓之"飞轿"；步碎而软，谓之"溜步"。轿夫谓之"楼儿"，随轿侍儿谓之"跑楼儿"。

　　山堂无市鬻之舍，以布帐竹棚为市庐，日晨为市，日夕而归，所鬻皆小儿嬉戏之物。未开新河时，皆集莲花埂上，故孙殿云诗有"莲花埂上桥畔寺，泥车瓦狗徒儿嬉"之句。自开新河后，此辈遂移于此，故《梦香词》云："扬州好，画舫到山堂。屈膝窗儿黏翡翠，折腰盘子钉鸳鸯[3]。花月总生香。"

　　雕绘土偶，本苏州"拔不倒"做法。二人为对，三人以下为

台，争新斗奇，多春台班新戏，如《倒马子》《打盏饭》《杀皮匠》《打花鼓》之类。其价之贵，甚于古之廓畤田所制泥孩儿也④。

苏州人以五色粉糍状人形貌，谓之"捏像"。鬻者如市，手不停作，截竹五寸，上开七孔，为箫吹之，谓之"山叫子"。或以铜为之，置舌间可以唱小曲诸调。

纸马，于项下坠泥弹子，用铁丝悬脊骨上，令其自动，谓之"点头马"。上坐泥人，或甲胄，或绣衣。每一会市⑤，所鬻不止千群。

用火漆为水族状，罗列一盘；中作一渔翁持渔具，双眸炯炯，神气毕肖。

黑髹纸扇，团面长柄，以手挝之如骨朵⑥。夏间用之，爽利过于蒲葵蕉桐。

削木为盘盂碗豆之属，又以木作妆域⑦，上覆如笠，下悬如针，俗谓之碾转。其小儿所弄小木塔，委积如山。

秋冬间拾蝉蝥甲，画戏文于甲里，每一甲一钱。《焦氏说楛》云⑧："沈辨之得蝉蝥，上画男女淫亵状。"则此物由来久矣。

跌成⑨，古博戏也，时人谓之"拾博"。用三钱者为三星，六钱者为六成，八钱者为八义。均字均幕为成，四字四幕为天分。天分必幕与幕偶，字与字偶，长一尺，不杂不斜，以此为难。盖跌成之戏，古谓之"纯"。元李文蔚有《燕青博鱼曲》⑩，其词云："凭着我六文家铜镘。"又云："你若是博呵，要五纯六纯。"五纯今谓之"拗一"，六纯即"大成"。又为《金盏儿》曲云："比及五陵人，先顶礼二郎神，哥也，你便博一千博，我这胳膊也无些儿困。我将那竹根的蝇拂子绰了这地皮尘，不要你蹲着腰虚土里纵；叠着

指漫砖上磕，则要你平着身往下撇，不要你探着手可便往前分。"又《油葫芦》曲云："则这新染来的头钱不甚昏，可不算先道的准。手心里明明白白摆定一文文，呀呀呀，我则见五个镘儿乞丢磕塔稳，更和一个字儿急溜骨碌滚。唬的我咬定下唇，掐定指纹，又被这个不防头爱撇的砖儿隐，可是他便一博六浑纯。"二曲摹写极工。此技遍于湖上，是地更胜。所博之物，以茉莉、玫瑰二花最多。四时不绝，则水老鼠。

[注释]

①筐筥（jǔ）：筐与筥的并称。方形为筐，圆形为筥。亦泛指竹器。《诗经·周颂·良耜》："或来瞻女，载筐及筥。"郑玄笺："筐筥，所以盛黍也。"鳞次：像鱼鳞那样依次排列。　②土宜：土产。　③折腰盘子：又叫折沿盘。折沿，陶瓷容器口沿形式之一，造型为直口，向外翻折出一周或宽或窄的沿，一般都有一道较硬的转折线。饤（dìng）：贮食，盛放食品。引申为准备、安排。　④鄜畤（fū zhì）田：田玘，宋代泥塑艺人，生卒年不详，以善制泥孩儿像著名。鄜畤，今陕西富县。秦文公十年（前756），秦文公做梦梦到一条黄蛇，身体从天上垂到地面，嘴巴一直伸到鄜城（今陕西洛川县东南）一带的田野中。秦文公梦醒之后，便向史敦询问梦中发生的事，史敦回答说："这是天帝的象征，请君侯祭祀它。"秦文公于是下令建立鄜畤。畤是古代祭祀天地五帝固定处所，因建于鄜城，故称鄜畤。　⑤会市：又称集市、集场、庙会。　⑥挝（zhuā）：同"抓"。　⑦妆域：宫廷游戏的器具，如今之陀螺之类。清杭世骏《橙花馆集·序》："妆域者，形圆如璧，径四寸，以象牙为之。面平，镂以树、石、人物，丹碧粲然。背微隆起，作坐龙蟠屈状，旁刻妆域二小字，楷法

精谨。当背中央凸处，置铁针仅及寸，界以局，手旋之，使针卓立轮转如飞。复以袖拂，则久久不能停。逾局者有罚。相传为前代宫人角胜之戏，如《武林旧事》所载千千、《日下旧闻》之放空钟之类。" ⑧《焦氏说楛（kǔ）》：明代文言笔记小说集。焦周撰。 ⑨跌成：古代赌博戏的一种。以钱为赌具，掷钱为戏，以字（钱上有字的一面）、幕（钱上无字的一面）定输赢。 ⑩李文蔚：元代戏曲作家。生卒年、字号不详。真定（今河北正定）人。曾于元世祖至元十七年（1280）前后任江州瑞昌县尹。著有12种杂剧，现存《同乐院燕青博鱼》《张子房圯桥进履》2种。

[点评]

此一部分详细叙述了中峰山麓、平山堂马头的市肆货卖："是地繁华极盛，玩好戏物，筐筥鳞次，游人鬻之，称为土宜，一时风俗，不可没也。"商家们早出晚归"日晨为市，日夕而归"，没有固定的店面，而是"以布帐竹棚为市庐"，"所鬻皆小儿嬉戏之物"，有雕绘土偶、捏像、纸马、漆制水族、纸伞、陀螺等，这有点类似现在景点排摊设点出售旅游商品的味道。而且商家的生意也挺好，仅纸马，"每一会市，所鬻不止千群"。这样的销售量说明游客众多，这也表明当时扬州人游山风俗之盛。

万松岭，歙人汪应庚所建。就东、中二峰冈势中断，旁尾下削；由峒口松风水月桥山麓细路三四折上岭，冈连阜属，苍苍蓊郁，上建万松亭，亭中供奉御书"小香雪"石刻。应庚，字上章，号云谷，人因是岭称之为万松居士。居扬州，家素丰，好施与。如放赈施药、修文庙、资助贫生、赞襄婴育①、激扬节烈②、建造桥船、济行旅、拯覆溺之类，动以十数万计，与朱与白、吴步李齐

名。当事闻于朝，赐光禄寺少卿。乾隆五年民饥③，两淮立八厂，应庚独力捐赈，活数十万人。台省入告④，贞珉于蜀冈之颠⑤。

小香雪即十亩梅园，在今万松岭内，西界平楼，东至万松亭后坡下。其北寿藤、古竹，缪轕不分⑥。修水为塘，旁筑草屋、竹桥，制极清雅，上赐名"小香雪居"。御制诗云："竹里寻幽径，梅间卜野居。画楼真觉逊，茅屋偶相于⑦。比雪雪昌若，曰香香澹如。浣花桂甫宅，闻说此同诸。"注云："平山向无梅，兹因盐商捐资种万树，既资清赏，兼利贫民，故不禁也。"时曹栋亭御史扈跸至扬州⑧，诗有"老我曾经香雪海，五年今见广陵春"之句⑨，盖纪胜也。

[注释]

①赞襄：辅助，协助。　②激扬：激励宣扬。　③乾隆五年：公元1740年。　④台省：汉的尚书台，三国魏的中书省，都是代表皇帝发布政令的中枢机关。后因以台省指政府的中央机构。　⑤贞珉：石刻碑铭的美称。　⑥缪轕（jiāo gé）：亦作"缪葛"。纵横交错。　⑦相于：相近。　⑧曹栋亭（1658~1712）：即曹寅，字子清，号荔轩，又号栋亭，满洲正白旗内务府包衣，官至通政使司通政使、管理江宁织造、巡视两淮盐漕监察御史。善骑射，能诗及词曲。主编《全唐诗》，有《栋亭诗钞》八卷、《诗钞别集》四卷、《词钞》一卷、《词钞别集》一卷、《文钞》一卷传世。　⑨"老我"句：语出《西城看梅吴氏园》诗。

[点评]

万松岭，蜀冈三峰景观绝胜处。苏北无山，蜀冈土阜也。当时景观，

如李斗所说："湖山之气，至此愈壮。"此景本为歙人汪应庚所建，以最高不过八九十米的土山，能加工创造出如此湖山意境，可见中国造园艺术之精妙。

小香雪，旧址在蜀冈中峰，因为生了几十株梅树，略微有点像苏州的香雪海，乾隆三十年赐名"小香雪"。《广陵名胜全图》："小香雪，在法净寺寺东，就深谷，履平源，一望琼枝纤干，皆梅树也。月明雪净，疏影繁花间，为清香世界。"

万松岭建造者汪应庚，出身于清代盐商世家。其祖父复祖公（1620~?），父修业（1658~?），相继为歙县潜口金紫祠汪氏统宗八十五、八十六世祖，治醝扬州致富。应庚时更盛。其子起官宁波府知府。潜口村有"恩褒四世"牌坊，旌表复祖、修业、应庚、起四世。其孙立德、秉德，于扬州法净寺西建文昌阁、洛春堂。

汪应庚是以"义行"闻名乡里的盐商。一生"富而好礼，笃于宗亲"。清雍正九年（1731），淮南海啸成灾，汪应庚煮粥于淮南伍佑、卞仓两盐场，救济灾民，前后共约三个月。此后，连续三年扬州水患，汪应庚都出钱出谷救济百姓。乾隆三年（1738），扬州府旱灾，扬州盐商共同商议，捐银12.7166万两，其中汪应庚一人独捐4.731万两，设立八个粥厂，赈济灾民，前后达四个月之久。乾隆七年（1742），扬州府闹水灾，汪应庚又捐银六万两救济灾民。"煮赈施药、修文庙、资助贫生、赞襄婴育、激扬节烈、建造桥船、济行旅、拯覆溺之类，动以十数万计。"蜀冈之巅的法净寺系千年古刹，宋代名贤欧阳修在此觞咏流连，名闻遐迩。起初规模不大，雍正年间，汪应庚出资建前殿、后楼、山门、廊庑。还聘请书法名家蒋衡写了"淮东第一观"五个擘窠大字，刻石嵌于山门外的壁上，保留至今。乾隆元年，汪应庚又出资重建真赏楼、晴空阁，增置洛春堂，并在寺西建造西园芳圃，深获乾隆的嘉许。此外，捐资助学也是汪应

庚投身慈善事业的经常性项目。乾隆三年（1738），他出巨资重修年久破败的江都、甘泉学宫，又出资二千余两白银为学宫购置祭祀乐器，还另外出资购置1500亩沃田捐作学田，以年租充作学宫岁修开支和生员乡试的路资。此举被称为"汪项"，传为美谈。

法净寺即古大明寺，《宝祐志》云："大明寺即古栖灵寺，在县北五里，又名西寺。寺枕蜀冈，上旧有浮图九级①，见于《大观图经》。"《平山堂小志》云："宋孝武纪年②，以大明寺适创于其时，故曰'大明寺'。"栖灵之名，见于唐刘长卿诸人诗，似在大明后。《志》云："大明寺即古栖灵寺，则栖灵又似在大明前，未知所据。"释赞宁《高僧传》云③："释怀信者，居广陵，初无奇迹。会昌三年④，武宗将欲湮灭教法，有淮南刘隐之薄游四明。旅泊之宵，梦中如泛海，回顾见塔一所，东渡，是栖灵寺塔。其塔第三层见信与隐之交谈，且曰'暂送塔过东海数日'。隐之归扬州，即往谒信。信曰：'记得海上见时否？'隐之了然省悟。后数日，天火焚塔俱尽。"《嘉靖志》云："宋景德中⑤，僧可政复募民财建塔七级，名曰'多宝'。郡守王化基以闻于朝，赐名'普惠'。既而塔与寺俱圮。"又《小志》云：明万历间，郡守吴平山即其址建寺，复圮。崇祯间，巡漕御史杨仁愿重建。本朝顺治间，郡人赵有成捐募增修；康熙间，圣祖赐"澄旷"扁及内织绫幡。雍正间，汪应庚再建前殿、后楼、山门、廊庑、庖湢。金坛蒋衡书"淮东第一观"五大字，刻石嵌门外壁上。寺东建藏经楼、云盖堂、平楼。世宗赐"万松月共衣珠朗，五夜风随禅锡鸣"一联⑥。乾隆间，应庚孙立德、秉德于寺西增建文昌阁、洛春堂，上赐"蜀冈慧照"扁，

及"淮海奇观,别开清净地;江山静对,远契妙明心"一联,并石刻石经、观音像一轴。石刻《心经》塔一轴,"福"字三个。寺门面南,始于明火光禄文津所辟前建枋褉,四柱三檐,木皆香材。檐下藏冻雀数万,危苦鹊栖,仰如伞盖。下甃白玉石地,古树对立,拿云攫石⑦。雨圩墙八字向;右圩西折为平山堂大门;左圩东折墙上即蒋湘繁所书"淮东第一观"石刻处。门内天王、地藏、三世佛殿,万佛楼,均如丛林制度⑧。殿左右栖灵塔基,即《览胜志》云:"塔址在今云盖堂"是也。殿后为万佛楼五楹。康熙十五年五月朔⑨,江北地震,楼倾,此汪氏复修者。楼后厅事三楹,为方丈。中有老杏一株。诸山皆以是寺为郡中八大刹之首。

[注释]

①浮图:即浮屠,也作"佛图"。佛塔。 ②宋孝武:南朝刘宋皇帝刘骏。大明系其使用的第二个年号,从公元457年至464年。 ③释赞宁(919~1001):北宋僧人,佛教史学家。祖籍渤海,隋末移居吴兴的清德县(在今浙江境内)。俗姓高。吴越王钱俶赐号"明义宗文大师"。宋太宗太平兴国三年(978)随同吴越王入朝,宋太宗召对慈福殿,延问,别赐紫方袍,赐号"通慧大师",敕住左街天寿寺,任讲经首座。太平兴国七年(982)诏撰修《大宋高僧传》。端拱元年(988)书成,凡30卷。先后担任右、左两街僧录和知西京教门事等僧职。 ④会昌三年:唐武宗年号,即公元843年。 ⑤景德:宋真宗年号,公元1004年至1007年。原作"景纯",据《嘉靖志》改。 ⑥世宗:雍正帝庙号。 ⑦拿云攫石:形容古树树干高耸入云霄、根盘曲石隙的雄姿。 ⑧丛林:和尚聚居修行的处所,后泛指大寺院。 ⑨康熙十五年:即公元1676年。

大明寺建寺已有 1500 多年。千年古刹，迭经兴废，饱经沧桑。"诸山皆以为是寺为郡中八大刹之首"，可见山寺声名之盛。时至今日，大明寺仍巍然屹立于蜀冈之上，成为古城扬州硕果仅存的著名古刹之一。

大明寺始建于南北朝宋孝武帝大明（457~464）时，寺以年号而得名。隋文帝仁寿元年（601），隋文帝过生日，下诏全国三十州建立 30 座供奉舍利的佛塔，建在扬州大明寺的塔叫栖灵塔，塔高 9 级，耸入云表，寺因塔名，故又称栖灵寺。现寺门前建有四柱三檐的牌坊 1 座，仰为华盖，四周古木峙立，中门篆书题额为"栖灵遗址"4 个大字，背后横额为"丰乐名区"。因寺位于观音山隋宫之西，故又称为西寺。唐会昌三年（843），九层栖灵塔遭大火焚毁。后经僧人募化重建，但屡有圮废。北宋庆历年间，欧阳修任扬州太守时建平山堂。明万历年间，扬州知府吴秀重建大明寺，崇祯十二年漕御史杨仁愿再次重修。清康乾盛世，大明寺扩建为扬州"八大名刹"之首。清乾隆三十年（1765），乾隆巡游扬州，改题"法净寺"。1980 年 4 月，为迎接鉴真大师像回扬州"探亲"，又易名为大明寺。咸丰三年（1853），太平军占领扬州，法净寺毁于战火之中。现寺为清同治（1862~1874）时重建。寺门东墙刻有秦观题句"淮东第一观"5 个大字，系清代书法家蒋衡所书，西墙上刻有"天下第五泉"5 个大字。山门内为天王殿，内供四大天王和弥勒、韦驮像。出殿为甬道，古松参天，荫翳天日。东院门额是"文章奥区"，西院门额为"仙人旧馆"。再后即"大雄宝殿"，内供 3 尊大佛，两侧是十八罗汉。北边盘坐的是禅宗六大祖师塑像。最后是观音海，塑有五十三参故事及 106 尊佛事人物像。

长期以来，大明寺受到国家的高度重视。早在 1957 年，大明寺就被

列为江苏省文物保护单位。"文化大革命"中，周恩来总理亲自指示保护大明寺，使寺庙佛像和文物古迹幸免于难。1973年，鉴真纪念堂落成。1979年，为迎接鉴真大师坐像回扬"探亲"，省政府拨专款对大明寺进行全面维修，使古刹焕然一新。1980年4月，鉴真大师像自日本奈良唐招提寺回到故土扬州，成为大明寺"千载一时"的盛大节日。近二十多年间发生的变化是巨大的。大明寺不仅建造了气势雄伟的栖灵塔，还建成了藏经楼、卧佛殿、钟鼓楼、僧寮等一批建筑。大明寺佛学院的创办，使大明寺成为佛学教育的一个重要基地，填补了苏北地区的空白。

平远楼，仿平远堂之名为名也。楼本三层，最上者高寺一层，最下者矮寺一层，其第二层与寺平，故又谓之平楼。尹太守为之记。汪涤崖于此楼画黄山诸峰，称神品。楼后建关帝殿，旁为东楼，楼下便门通小香雪，即题"松岭长风"处。

[点评]

平远楼初建于雍正十年（1732），它是专为欣赏风景而修建的。因站在楼上观赏风景，远处山水似与此楼相平，所以将这座楼阁取名为平远楼。关于平远楼的定名，还有一种说法。据说，宋代有位画家，名叫郭熙，他曾提出三种山水画的画法，其中就有一种画法叫作平远法。而且他还创作了一幅《秋山平远图》，来形象地说明"自近山而望远山，谓之平远"的技巧。而扬州平远楼，就是受到了郭熙平远法和《秋山平远图》的启发而设计、建造的，于是人们便把这座高楼取名为平远楼。此楼毁于咸丰年间的兵火，同治间两淮盐运使方濬颐重修，题"平远楼"额。在平远楼前，有一个面积不大但布局精巧的小庭院。在庭院当中有假山，有小径，有花草，雅致而美观。院内有块横匾上刻着"印心石屋"四字，

是 1835 年道光皇帝为嘉庆年间进士陶澍而题。陶澍原籍湖南安化县，居住在洞庭湖畔，他家门口潭水中有块石头，方正如印，名叫"印心石"，陶澍从小跟随父亲读书，书斋就在印心石北岸，故将书斋命名为"印心石屋"。据许建中先生介绍，此楼前有三方明清时期古石盆，栽植了日本友人赠送的珍贵莲花：唐招提寺莲，为日本唐招提寺赠送的鉴真东渡日本时带去的扬州莲种；唐招提寺青莲，当年孙中山先生赠送日本友人中国千年古莲，日本古生物学家大贺一郎将其与唐招提寺莲杂交而成的新品种，也称"孙文莲"；中日友谊莲，大贺将发现的日本古莲与孙文莲杂交成功，命名"大贺莲"，武汉植物研究所将大贺莲与中国古莲杂交获得了新品种，命名"中日友谊莲"。院南侧有太湖石相围的花坛，坛中古琼花为康熙间住持道宏禅师手植。1978 年，赵朴初先生访日，剪其枝条赠予昉，他们将其植于唐招提寺，生长繁茂，现列为古树名木。

顺治间，郡人赵有成，延受宗旨和尚主方丈，乃曹洞三十世正传①，其徒道宏嗣之。道宏名德南，字介庵，建山门，与其嗣丽杲昱和尚退居吉祥禅庵，乃为洞山三十一世正传。破暗灯和尚嫡孙受宗旨和尚法嗣。其后为敏修玉和尚，由焦山定慧寺来主方丈。程午桥诗云"犹带焦公洞里云"谓此。其僧众中工诗者，则行吉最著，咏堂、秋圃次之。昔寺中有一僧，能作打油诗，不著名字，即号平山，刻有《平山打油诗》。如《咏猫诗》云："春叫猫儿猫叫春，看他越叫越精神。老僧也有猫儿意，争敢人前叫一声。"时来一远僧，名牛山，能作"放屁诗"，刻有《牛山四十放》。如《湖上诗》云："游春公子体面乎，者也之乎满口铺。行到马头齐上岸，开元八个跌成无。"二僧相遇订交，乃刻《二山诗》，见者谓略具禅理。

[注释]

①曹洞：即曹洞宗。佛教禅宗南宗五家（临济宗、曹洞宗、沩仰宗、云门宗、法眼宗）之一。唐代洞山良价和其弟子曹山本寂所创立。宗名得来有二说：一说取禅宗六祖曹溪慧能及该宗创立者洞山良价之号。一说取该宗祖洞山、二祖曹山之号。

[点评]

上举二诗不仅"打油"，还含"禅理"，可谓之"禅诗"。参禅者（禅师或居士）把修习禅、理解禅的心得体会表现在诗歌里，这就是所谓的"禅诗"。诗的语言生动、朴素、自然，就能使禅诗深入人心，从而起到说明禅理、弘扬佛法的作用。诗僧王梵志、寒山、拾得、皎然等人的禅诗，语言极为朴素生动。如王梵志《吾富有钱时》："吾富有钱时，妇儿看我好；吾若脱衣裳，与吾叠袍袄；吾出经求去，送吾即上道；将钱入舍来，见吾满面笑……"这些诗几近白话，如行云流水，朴素自然，生动活泼，读后，给人留下深刻的印象，留有无限回味的余地。嫌贫爱富是世人的通病，人有钱时，社会地位与经济地位都在看涨，内心感受也不同一般。金钱在人与人的关系中的确起到了非常重要的作用。王梵志在这里入木三分地刻画了一个有钱人春风得意的心态。"老僧也有猫儿意，争敢人前叫一声"，不就是对嘴上说皈依佛门，而又六根不净的人的绝妙讽刺吗？

平山堂在蜀冈上，《寰宇记》曰："邗沟城在蜀冈上。宋庆历八年二月①，庐陵欧阳文忠公继韩魏公之后守扬州，构厅事于寺之坤隅②。江南诸山，拱揖槛前，若可攀跻，名曰'平山堂'。"《寄魏公书》有云："平山堂占胜蜀冈，一目千里"谓此。其时公携客

往游，遣人走邵伯湖折荷花③，遣妓取花传客，事载诸家说部中。嘉祐初，公迁翰林学士，知制诰，新喻刘敞知扬州④，有《登平山堂寄永叔内翰诗》，公与都官员外郎宣城梅尧臣俱有和诗。八年⑤，直史馆丹阳刁约自工部郎中领府事⑥，堂圮，复修，又封其庭中为行春台。察访使钱塘沈括为之记。熙宁四年⑦，苏文忠公过广陵，有《会三同舍》诗。登州王居卿知扬州，文忠去杭知密州任，过扬州，有《平山堂唱和诗》。元丰三年⑧，自熙城移守吴兴，过扬州，有《西江月词》，盖距颍州陪宴，时将十年。公卒于熙宁五年，故有"三过""十年"之语。及元祐七年，文忠知扬州半载，改兵部尚书，有《游蜀冈送李孝博》诗，独无平山堂诗，后人疑其集中失载。绍兴末⑨，堂圮。隆兴元年⑩，长兴周淙由濠梁守进徽猷阁帅维扬，复修。鄱阳洪迈为记。淳熙间，龙图赵子潇加修⑪，承宣郑兴裔更创而大之⑫。开禧间⑬，堂圮，其时郭倪知扬州，吏部阁苍舒赠诗云："平山堂上一长叹，但有衰草埋荒丘。欧仙苏仙不可唤，江南江北无风流"是也。嘉定三年，大理少卿赵师石除右文殿修撰，起帅维扬，复修。宝庆间⑭，史岩之加修。绍定四年，李全宴北使于是。景定初，李庭芝主管两淮制置司时，元兵至，构望火楼于是，张平弩以射城中，庭芝乃筑大城包之，名曰"平山堂城"。自是平山堂入城中。鲁璏谓淮东扼要有六：海陵、喻口、盐城、宝应、清口、盱眙，皆以扬州为根本，根本之地，蜀冈也。扬州城隍杂见于《寰宇记》《汉书·地理志》《水经注》《名胜志》《宋名臣言行录》诸书，陆无从考之甚详。而贾秋壑所谓"包平山而瞰雷塘"者，仅传李庭芝平山堂城，余概不可得而考。山堂历元、明两朝，兴废亦不得其详，惟元季孝元诗有"蜀冈有堂已改作"句，舒

Ⅱ诗有"堂废山空人不见"句。赵沨有《登平山堂诗》,迨前明诸家诗文,多不及此。万历间,乌程吴平山领郡事,重修,司李章丘赵拱极为记。本朝康熙元年改为寺⑮。十二年,山阴金长真镇知扬州府事,舍人汪蛟门懋麟修复平山堂。堂之大门仍居寺之坤隅,门内种桂树,缘阶数十级,上行春台,台上构厅事,额曰"平山堂"。时萧山毛奇龄、宁都魏叔子、群人宗观及长真、蛟门皆有记。会太守迁驿传道,十四年过郡,蛟门拓堂后地建真赏楼,楼下为晴空阁,楼上祀宋诸贤;堂下为讲堂,额其门曰"欧阳文忠公书院"。乾隆元年汪应庚重建⑯,增置洛春堂,又于堂西建西园,自是改门额为"平山堂",书院之名始革。此山堂兴废之大略也。本朝圣祖赐"平山堂""贤守清风""怡情""澄旷"四匾,上赐"诗意岂因今古异,山光长在有无中"一联、"时和笔畅"四字,临《定武兰亭》卷⑰、《梅花扇生秋诗》草书一卷,今皆石刻供奉山堂中。

山堂大门在寺坤隅,门内植老桂百余株。琢石为阶,凡三十余级,上筑石台,即行春台。台上老梅四五株,即欧公柳、薛公柳、左司、糜师旦属扬帅种柳处⑱。上建厅事,颜曰"平山堂",扁长一丈六尺,为郑谷口八分书。朱竹垞检讨赠谷口诗云:"平山堂成蜀冈涌,百里照耀连云橡。工师斫扁一丈六,众宾叹息相瞠眙。须臾望见篮来至,井水一斗研隃糜⑲。由来能事在独得,笔纵字大随手为。观者但妒不敢訾,五加皮酒浮千鸥⑳。"

[注释]

①庆历:宋仁宗赵祯年号。从公元 1041 到 1048 年,共 8 年。 ②坤隅:西南方。 ③邵伯湖:又名棠湖,古属三十六陂,素有"三十六陂帆

落尽，只留一片好湖光"的美称。位于今扬州江都区邵伯镇。 ④新喻：今江西新余。 ⑤八年：宋仁宗嘉祐八年，公元 1063 年。 ⑥直史馆：官名。宋朝初年置，为馆职之一，任职一至二年，然后委以重任，并可超迁官阶。后亦作为特恩加授外任官。神宗元丰（1078~1085）时改制罢。

⑦熙宁四年：公元 1071 年。 ⑧元丰三年：公元 1080 年。 ⑨绍兴：宋高宗赵构年号。从公元 1131 至 1162 年，共 32 年。 ⑩隆兴：宋孝宗赵眘年号。从公元 1163 年至 1164 年，共 2 年。后文淳熙，亦为宋孝宗年号，从公元 1174 年至 1189 年，共计 16 年。 ⑪龙图：即龙图阁。宋真宗咸平四年（1001）建。收藏太宗御书、御制文集、典籍、图画、宝瑞之物，及宗正寺名册、世谱等物。景德元年（1004），置龙图阁待制。四年（1007），置龙图阁直学士。大中祥符三年（1010），置龙图阁学士。九年（1016），置直龙图阁等职。 ⑫承宣：即承宣使。宋改唐五代以来节度观察留后为承宣使。《宋史·职官志》："承宣使，无定员，旧名节度观察留后。政和七年，诏'观察留后乃五季藩镇官以所亲信留充后务之称，不可循用。可冠以军名，改为承宣使'"。 ⑬开禧：宋宁宗年号。从公元 1205 年至 1207 年，共计 3 年。后文嘉定亦为宋宁宗年号，从公元 1208 年至 1224 年，共计 17 年。 ⑭宝庆：宋理宗年号。从公元 1225 年至 1227 年，共计 3 年。后文绍定、景定亦为宋理宗年号。绍定从公元 1228 年至 1233 年，共计 6 年。景定从 1260 年至 1264 年，共计 5 年。 ⑮康熙元年：公元 1662 年。后文十二年、十四年分别为公元 1673 年、1675 年。 ⑯乾隆元年：公元 1736 年。 ⑰《定武兰亭》：即《定武兰亭序》。北宋时发现于定武（今河北定州），故名。传唐欧阳询据右军真迹临摹上石。《兰亭》刻本甚多，此刻浑朴、敦厚，为诸刻之冠。 ⑱"欧公柳"句：庆历年间，欧阳修任扬州太守时在平山堂前手植柳树，他去任之后，人们为了怀念他，尊此柳为"欧公柳"。后来，欧阳修调往颍州，薛嗣昌

到扬州任太守，他也在平山堂前，种了一株柳，与"欧公柳"两两相对，并自竖一牌在旁，曰"薛公柳"，大有和"欧公柳"相抗之意。见者莫不嗤之以鼻。后来，薛嗣昌（政绩很差）离任，大家就把他栽的那株柳树给砍了。左司，疑为戚纶（954～1021），字仲言，太宗太平兴国八年（983）进士。历知州县，入为光禄寺丞。宋真宗即位，除秘阁校理。景德元年（1004），拜右正言，龙图阁待制。二年，与修《册府元龟》。进秩左司谏、兵部员外郎。大中祥符三年（1010）出知杭州，加左司郎中。徙扬、徐、青、郓、和州。糜师旦（1131～1197），字周卿，苏州人。⑲陯（yú）糜：即陯糜。地名。汉代置县，位于今陕西省陇县东三十里，其地盛产墨，故诗文中以陯糜为墨的代称。　⑳五加皮酒：又称五加皮药酒，在中国民间广泛流传的传统药酒。《本草纲目》记载：五加皮"补中益气，坚筋骨，强意志，久服轻身耐老"。鸱（chī）：盛酒器。

[点评]

平山堂位于大明寺西侧的"仙人旧馆"内，由平山堂、谷林堂、欧阳祠三部分构成，由南至北依次排列。始建于宋仁宗庆历八年（1048），其时任扬州太守的欧阳修，极其喜欢这里的清幽古朴，于是筑堂于此。坐此堂上，江南诸山，拱揖槛前，若可攀跻，似于堂平，故得平山堂之名。平山堂是专供士大夫、文人吟诗作赋的场所。宋叶梦得《避暑录话》称赞此堂"壮丽为淮南第一，上据蜀冈，下临江南数百里，真、润、金陵三州，隐隐若可现"。山堂于元代一度荒废，明代万历（1573～1619）时重新修葺。咸丰年间毁于兵火。现存建筑为同治九年（1870）定远方濬颐重建。民国四年（1915），运使姚煜重修，新中国成立后，1951年、1953年、1979年、1997年进行了大修。

平山堂面南而建，五楹，七架梁，硬山顶，西南设卷棚，北有短廊与

谷林堂相接。堂北檐下悬"远山来与此堂平"匾额，宽1.9米，高0.4米，点明平山堂的缘由，为清光绪丙子（1876）秋林肇元题，咖啡色底，白色字。

平山堂中楹上方悬"平山堂"三字匾，宽2.8米，高0.95米，黑色底，白色字，为清同治壬申（1872）孟夏之月方濬颐题，两侧悬联曰："晓起凭栏六代青山都到眼，晚来对酒二分明月正当头"，草绿色底，白色字，为朱公纯撰，庚申春日尉天池书。两联中间可透过玻璃方窗看到谷林堂。中联两侧的上方西、东分别悬挂"风流宛在"匾和"坐花载月"匾。"风流宛在"匾，宽3.1米，高1米，为光绪初孟夏两江总督新宁刘坤一题，并有跋文。其跋曰：

> 宋开禧间，平山堂圮，吏部阁苍舒以诗赠知扬州郭倪，有"欧仙苏仙不可作，江南江北无风流"之句，盖讥之也。今子箴都转重修是堂，可以继美欧苏矣！喜而志之。

匾、跋均为黑色底，金色字。"坐花载月"匾，宽2.75米，高0.95米，为陇右马福祥题，并有跋文。其跋曰：

> 平山堂为江南名胜。宋庆历中欧阳永叔守扬州时，筑堂于蜀冈，因此得名。岁己巳偶游江都，登此堂，凭栏远眺，江南诸山齐在眼底，月挂树颠，花迎四座，洵登临之大观也。因取欧阳公遣人折荷行酒载月故事，敬书数字，以志游踪。陇右马福祥题。

堂壁有石刻10余块，其中有：《平山堂记》，乙卯九月西亭李正衡撰，男鸿春立石，金大顺镌；《重建平山堂记》，同治壬申夏五月郡人蒋超伯撰，董恂书；《重修平山堂碑》，钦差丙午科广西乡试主考博陵尹会一撰并书，乾隆元年岁次丙辰秋七月上浣之吉立，刻者旌德刘景山；苏轼第三次来扬州（宋元丰二年，1079），思忆欧阳修的感慨之作《西江月·平山堂》词："三过平山堂下，半生弹指声中。十年不见老仙翁，壁上龙

蛇飞动。欲吊文章太守，仍歌杨柳春风。休言万事转头空，未转头时皆梦。"

平山堂内现陈列仿古家具。平山堂东楹现为鉴真书画院办公室，西楹为客堂。平山堂南有庭院，为清时行春台遗址。行春台，宋丹阳刁约建，清金镇仿其制重建，汪应庚重加修葺。即欧公柳、薛公柳、左司、糜师旦属扬帅种柳处。现植有紫藤、琼花、棕榈、侧柏、柽柳、瓜子黄杨、蜡梅、紫薇、阔叶十大功劳等，四季常香。庭院南有古石栏。栏外植有桂花、淡竹、棕榈、青桐、榉树、枇杷等，苍翠欲滴。

真赏楼本"晴川阁"旧址，阁名取"平山栏槛倚晴空"句，为孔东塘尚任所书。旁悬章藻功联云①："雨今雨旧，乃知晴亦为佳；无想无因，那不空诸所有②？"自金观察按郡过扬州，汪氏改阁为楼，取"遥知为我留真赏"句③，遂以"真赏"名。上祀欧、韩、刘、刁、王、苏诸公，以王文简、金太守、汪刑部配享。迨建三贤祠，是祀乃停。楼下即以"晴川阁"旧匾悬之。今楼下贮《御制壬午平山堂绝句八首》石屏，不禁民拓。

洛春堂在真赏楼后，多石壁，上植绣球④，下栽牡丹。洛春之名，盖以欧公《花品叙》有"洛阳牡丹，天下第一"之语⑤，因有今名。郡城多绣球花，恒以此配牡丹，绣球之下，必有牡丹；牡丹之上，必有绣球。相沿成俗，遍地皆然。北郊园亭尤甚，而是堂又极绣球、牡丹之盛。绣球种名不一：有名"聚八仙"者，昔人又因有"琼花"为"聚八仙"者，遂相沿以绣球为琼花。府志中有《琼花考》，其中引据诸书，如《方舆纪要》、历朝府县志书、《齐东野语》⑥、杜斿《琼花记》⑦、郑思肖《诗序》⑧、宋次道《春明退

朝录》⑨、宋景文《笔记》⑩、葛常之《韵语阳秋》⑪、康骈《剧谈》⑫、杨慎《墐户录》、吴应麟《说丛》⑬、瞿佑《吟堂诗话》⑭、王辟之《渑池笔谈·代醉编》⑮，宋张开、元郝经《琼花赋》二序，可谓广搜博采。而周必大《玉蕊辨证》⑯、周煇《清波杂志》⑰、张淏《云谷杂编》三书⑱，未之采也。《玉蕊辨证》所引据，自《春明退朝录》始断以琼花为玉蕊。《云谷杂编》兼引宋景文《摘碎》、姚令威《西溪丛语》⑲、曾端伯《高斋诗话》⑳、杨汝士《与白二十二帖》㉑、程文简《雍录》㉒、洪文敏《容斋随笔》、李肇《翰林志》㉓、《贾氏谈录》㉔、李德裕、刘禹锡、白乐天文集诸书，皆折衷辨证琼花以玉蕊为断，而《玉蕊》以《翰林志》《谈录》二书为断。所谓"玉蕊"，每跗萼上花分五朵㉕，实同一房，谓之连房玉蕊，则琼花之为玉兰而断非绣球可知矣。郡中既以绣球为琼花，而绣球、牡丹栽同一处，如桃花、杨柳之不可离。而《清波杂志》中并琼花牡丹合为一条考证，绝类今人合绣球牡丹为一局之意。煇且自云"煇家海陵"，其时海陵隶扬州，视为乡里；则其扬州气习未除，已可概见，又安知周煇不且以琼花为绣球耶？芍药产于扬州。崔豹《古今注》谓芍药有草、木二种㉖，俗呼牡丹。可知牡丹亦郡中所宜木，而特不知接法，遂不得不资于洛种耳。郡中影园黄牡丹称于世，其次只赤、粉二色。若汾州众香寺白牡丹㉗，唐裴给事宅紫牡丹㉘，曹州青、绿、黑楼子牡丹，则未之见矣。陈竹畦《平山堂看牡丹诗》云："闲行随蛱蝶㉙，方便入僧家。春色迷归路，人情向此花。苔笺删绮语㉚，风幔味新茶㉛。可识诸天相，前身是晚霞。"盖即此牡丹也。

[注释]

①章藻功：生卒年均不详，约公元 1711 年前后在世。字岂绩，今浙江杭州人。约康熙四十二年（1703）进士及第，改翰林院庶吉士。与陈维崧、吴绮皆以骈文有名，以新巧胜。著有《思绮堂集》。　②空诸所有：语出明卢之颐《本草乘雅半偈》，意谓宁可把什么都放下、都丢掉。　③遥知为我留真赏：语出欧阳修《和刘原父平山堂见寄》诗。　④绣球：即绣球花。又名八仙花、紫阳花、七变花、粉团花等。叶椭圆形或倒卵形，边缘具钝齿。伞房花序顶生，球状。　⑤《花品叙》：欧阳修《洛阳牡丹记》第一篇。列出牡丹品种 24 个，指出牡丹在中国生长的地域。　⑥《齐东野语》：笔记，共 20 卷，南宋周密撰。书中所记，多宋元之交的朝廷大事，很多可补史籍之不足。　⑦杜斿（yóu）：字叔高，浙江金华人。曾任秘阁校雠。　⑧郑思肖（1241~1318）：宋末诗人、画家，连江（今福建连江）人。原名之因，字忆翁，号所南，自称菊山后人、景定诗人、三外野人、三外老夫等。曾以太学上舍生应博学鸿词试。元军南侵时，曾向朝廷献抵御之策，未被采纳。后客居吴下。郑思肖擅长作墨兰。有诗集《心史》《郑所南先生文集》《一百二十图诗集》等。　⑨宋次道（1019~1079）：宋敏求，字次道，赵州平棘（今河北赵县）人，北宋史地学家、藏书家。编著有《唐大诏令集》，地方志《长安志》考订详备，笔记《春明退朝录》多记掌故时事，又补有唐武宗以下《六世实录》。　⑩宋景文（998~1061）：宋祁，字子京。谥景文。河南商丘人。与兄长宋庠并有文名，时称"二宋"。宋仁宗天圣二年（1024）进士，宋祁初任复州军事推官，经皇帝召试，授直史馆。历官龙图阁学士、史馆修撰、知制诰。曾与欧阳修等合修《新唐书》。书成，进工部尚书，拜翰林学士承旨。　⑪葛常之（？~1164）：葛立方，字常之，自号懒真子。南宋诗论家、词人。丹阳

人。绍兴八年（1138）举进士。曾任正字、校书郎及考功员外郎等职。后因忤秦桧，被罢吏部侍郎，出知袁州、宣州。绍兴二十六年（1156）归休于吴兴汛金溪上。《韵语阳秋》：又名《葛立方诗话》，诗歌理论著作。共20卷。主要是评论自汉魏至宋代诸家诗歌创作意旨之是非。　⑫康骈：字驾言，池阳（今安徽池州市贵池区）人。生卒年均不详，约唐僖宗光启时在世。僖宗乾符四年（877）登进士第。又因事贬黜，退居田园并在京洛一带游历。昭宗景福、乾宁（892～898）时，黄巢攻入长安，他避乱于故乡池阳山中，后复出，官至崇文馆校书郎。《剧谈》：即《剧谈录》，传奇小说集。2卷，40条。所记皆唐天宝以来事，杂以鬼神灵验等"新见异闻"。　⑬吴应麟：待考。　⑭瞿佑（1347～1433）："佑"一作"祐"，字宗吉，号存斋。浙江杭州人，一说淮安人，元末明初文学家。幼有诗名，为杨维桢所赏。洪武初，自训导、国子助教官至周王府长史。永乐间，因诗获罪，谪戍保安十年，遇赦放归。著有文言小说集《剪灯新话》。　⑮王辟之（1031～?）：字圣涂，临淄（今山东淄博市临淄区）人。宋英宗治平四年（1067）进士。宋哲宗元祐（1086～1094）时，任河东县（今山西永济）知县。《渑池笔谈》：即《渑水燕谈录》，北宋史料笔记中的代表性作品。该书所记大都是宋太祖建隆元年（960）至哲宗元祐八年（1093）的北宋杂事。　⑯周必大（1126～1204）：字子充，一字洪道，自号平园老叟，吉州庐陵（今江西吉安）人。周必大工文辞，为南宋文坛盟主。与陆游、范成大、杨万里等有很深的交情。著有《省斋文稿》《平园集》等，后人汇为《益国周文忠公全集》。　⑰周辉（1126～1198）：字昭礼，周邦彦之子，淮海（今扬州）人。南宋绍兴年间曾应试博学鸿词科，后来曾到金国，晚年隐居钱塘清波门。著有《清波杂志》12卷，为笔记体著作，内容多为宋人杂事，于宋代官制研究有一定史料价值。　⑱张淏：字清源，本开封人，侨居婺州。生卒年均不详，约宋宁

宗嘉定前后在世。仕至奉议郎。有《云谷杂记》4卷、《会稽续志》8卷、《艮岳记》1卷。　⑲姚令威：姚宽，字令威，号西溪。会稽嵊县（今浙江嵊州）人。以荫补官，任尚书户部员外郎、枢密院编修官。著有《弩守书》《西溪集》《史记注》等。　⑳曾端伯：曾慥，字端伯，号至游子，晋江（今福建泉州）人。生卒年不详。北宋靖康初，任仓部员外郎。金人攻陷京师后，曾随其岳父翰林学士吴降金，充事务官。绍兴九年（1139），秦桧当权，起为户部员外郎，十一年（1141），擢大府正卿。不久，除秘阁修撰，提举洪州玉隆观，寓居银峰。曾慥晚年潜心至道。编有《道枢》42卷，选录大量修道养生术，包括义理、阴符、黄庭、太极、服气、大丹、炼精、胎息、金碧龙虎、铅汞五行等。　㉑白二十二：指白居易。　㉒程文简（1123~1195）：程大昌，字泰之，谥文简。徽州休宁（今属安徽）人。宋高宗绍兴二十一年（1151）进士。历任太平州教授、大学正、秘书省正字等职。著有《禹贡论》《易原》等。　㉓李肇：字里居，生卒年不详。唐宪宗元和中在世。早年为监察御史。著有《翰林志》《国史补》。　㉔《贾氏谈录》：文言逸事小说集，五代张洎著。张洎字思黯，改字偕仁，全椒人。初仕南唐为知制诰中书舍人，入宋为史馆修撰翰林学士，宋太宗淳化（990~994）中官至参知政事。　㉕跗萼：花萼与子房。亦借指花朵。　㉖崔豹：字正雄，西晋渔阳郡（治今北京市密云区西南）人。晋武帝时为典行王乡饮酒礼博士，晋惠帝时官至太子太傅丞。《古今注》：3卷，是一部对古代和当时各类事物进行解说诠释的著作。　㉗汾州：今山西汾阳。众香寺：即西河众香精舍，地处汾州文湖西岸。唐代该寺因牡丹和武后而闻名。　㉘唐裴给事：裴士淹，尝为郎官，开元中任给事中，天宝末年为京兆尹，宝应二年（763）为左散骑常侍、绛郡开国公，永泰二年（765）任检校礼部尚书、礼仪使。大历五年（770）贬为虔州刺史。段成式《酉阳杂俎·前集》卷十九："牡丹，前史中无说处，

唯《谢康乐集》中言水际竹间多牡丹。成式捡隋朝《种植法》七十卷中，初不记说牡丹，则知隋朝花药中所无也。开元末，裴士淹为郎官，奉使幽冀回，至汾州众香寺，得白牡丹一窠，植于长安私第。天宝中，为都下奇赏。当时名公，有《裴给事宅看牡丹》诗，时寻访未获。一本有诗云：'长安年少惜春残，争认慈恩紫牡丹。别有玉盘承露冷，无人起就月中看。'……"段成式的"牡丹，前史中无说处"，"隋朝花药中所无也"，是说隋朝以前无牡丹；"开元末，裴士淹……至汾州众香寺，得白牡丹一窠……天宝中，为都下奇赏"，则是说唐代牡丹的繁盛起于裴士淹得白牡丹植于长安私第，也就是说唐代牡丹繁盛始于开元末的盛唐。 ㉙蛱(jiá)蝶：蝴蝶的一类，形体较一般蝴蝶大。 ㉚苔笺：用苔纸制成的小笺。 ㉛风幔：挡风的帷幕。

[点评]

真赏楼在平山堂后，取欧阳修"遥知为我留真赏"句意。真赏楼为晴空阁旧址，晴空阁初建于清康熙十四年（1675），由知府金长真与舍人汪懋麟同建。咸丰年间毁于兵燹。今之晴空阁建于平远楼北，大雄宝殿东侧，为同治年间盐运使方濬颐重建。

"维扬一枝花，四海无同类，年年后土祠，独比琼瑶贵。"这是宋代宰相韩琦对扬州千古名花琼花的盛赞之诗。琼花，为忍冬科落叶或半常绿灌木，四五月间开花，花大如盘，洁白如玉。花由八朵五瓣大花围成一周，环绕中间白色可孕小花，叶茂花繁，清香淡雅。

传说，汉代时，有一名叫蕃釐的道姑来扬，以白玉埋地，顷刻间地上长出一棵仙树，树上花洁白如玉。仙女走后，人们特地建造道观，名蕃釐观，又因种玉得花，故名此花为琼花。隋朝时，炀帝下扬州看琼花，其妹恨其无道，化为琼花棒，棒打昏君，炀帝盛怒之下，砍倒琼花树，暴君死

后，琼花抽枝发芽，重新开放，从此该花被人们视为有情之花。其实，宋朝以前在史籍中并无琼花名称，明清以后的野史演义中才出现炀帝看琼花的故事。

扬州琼花初见于何时，至今未有定论。清《琼花志》云："郡志谓花植于汉唐，两荣于宋，一揭于金，再枯于元。为琼花之始末。"扬州市政协出版《扬州市花》一书时，经专家考证，认为琼花始植于唐代。琼花名称始现于宋初，而且宋代扬州琼花极盛。王禹偁《琼花诗》叙云："扬州后土祠有花树一株，洁白可爱，不知何木，俗谓之琼花。"欧阳修知扬州时立亭于花之侧，命名无双亭，并赋诗："琼花芍药世无伦。"历代记述扬州琼花的书籍，有曹璿《琼花集》、杨端《扬州琼花集》、马骄《广陵琼花志》及近人潘宗鼎《续琼花集》等。

汪懋麟，字季甪，号蛟门，生于前明。城破日，母赴井死，家人绹出之。及父死，李氏自课其子，茹素五十余年①，称贤母。蛟门幼聪慧，童时登蜀冈凭吊欧阳文忠公游赏胜概，慨然有复古之志。及冠②，与兄耀麟请于守令议复，以他事见阻。寻蛟门以康熙丁未进士官舍人③，每入直，携书卷竟夜展读。有楚人朱二眉，号神仙，倾动公卿。蛟门著《辨道论》，力诋其妄。梦十二砚入怀，遂以名斋，朱竹垞为之记。自号觉堂居士。癸丑中④，汝守金长真以移知扬州府事来京，寓蛟门。遂请以复山堂为急务。金公性好古，守汝时，考《淮西旧碑》⑤，勒段、韩二文于碑之阴阳⑥。迨移守扬州，军兴旁午⑦，公日觞咏蜀冈，兴文教，继风雅。值蛟门丁母忧归里，膺荐举博学不赴，遂捐资修复山堂。蛟门以八分书平山堂额，夜梦欧公命书联句云"登斯楼也，大哉观乎"八字，故祗园

庵僧药根诗有"一联曾入诗人梦，两字长留太守吟"之句。同时仪征黄北垞因宋刘京原父出守是州，与蛟门修复山堂时皆官舍人，故黄诗有"终始全凭两舍人"句。山堂落成，金公有《朝中措》词云："烽烟钟磬总成空，往事夕阳中。重构雕栏画槛，还他明月清风。庐陵杳邈千年，此地精爽犹钟。留我名山片席，还教做主人翁。"其时和者吴菌茨、程昆仑、毛大可、孙豹人、宗鹤问、彭桂、华龙楣、归允恭、龚半千、黄石间，凡此皆一时之胜。后金公迁按察，驿传道移江宁⑧，按部过郡，与蛟门构真赏楼祀宋诸贤。停车盖⑨，步曲巷⑩，访宁都魏叔子禧⑪，其折节下士，有古人风。蛟门真赏楼有《人日大雪同人赋四十韵》诗，又同人展拜欧阳木主，各赋七言古诗。其时同作为孙豹人、宗鹤问、华龙楣、程穆倩、邓孝威、陶季深、王仔园诸人。服阕⑫，以主事衔入史馆与修《明史》，三年补刑部，著《百尺梧桐阁集》二十三卷，复以郑樵《通志》浩繁，手为删订。死后葬于山堂侧。康熙间，土人以王文简公从祀真赏楼；雍正间以金公及蛟门从祀。土人唐心广于修复山堂时任鸠工之役⑬，竹头木屑，纤毫无遗憾，蛟门记云："心广劳不可没，例得书。"兄耀麟，字叔定，著《抱耒堂集》二十六卷。

[注释]

①茹素：指不沾油荤、吃素的行为。此谓抚养辛苦。　②及冠：也称加冠、弱冠。古代男子满20岁之后，举行及冠之礼，表示已经是成年人了。　③康熙丁未：康熙六年，公元1667年。　④癸丑：康熙十二年，公元1673年。　⑤《淮西旧碑》：即《平淮西碑》，由唐代文学家韩愈撰文，记述了唐宪宗元和十二年（817）裴度平定淮西（今河南省东南部）

藩镇吴元济的战事。　⑥勒：雕刻。　⑦军兴：谓征集财物以供军用。旁午：交错，纷繁。　⑧驿传道：官名。明代于各省设置。为各省按察使佐官按察副使、佥事的分道之职，以其中一人担任，掌本省驿递之事。或以清军道、屯田道兼。　⑨车盖：古代车上遮雨蔽日的篷子，形圆如伞，下有柄。　⑩曲巷：偏僻的小巷。　⑪魏叔子禧：即魏禧（1624~1681），清初散文家。字冰叔，一字凝叔，号叔子，又号裕斋、勺庭先生。宁都人。明亡后隐居不仕。与兄魏祥、弟魏礼并称"宁都三魏"，又与侯方域、汪琬合称"清初散文三大家"。有《魏叔子集》。　⑫服阕：守丧期满除服。　⑬鸠工：聚集工匠。

[点评]

　　汪懋麟，晚号觉堂。江都（今江苏扬州）人。清圣祖康熙二年（1663）举人，康熙六年进士，授内阁中书。举博学鸿词科，以刑部主事入史馆，充纂修官，参与修《明史》，补刑部，能辨疑狱，发奸摘伏。后被劾罢官归乡，杜门谢客，后以疾卒。临殁为诗云："恶梦虚名久未闲，孤云倦鸟乍还山。平生心事无多字，只在儒臣法吏间。"可见其以善治狱自负。懋麟少聪慧，笃志经史，曾受业于当时诗坛领袖王士禛，诗才隽异，与汪揖齐名，初年沉酣于唐调，中年变化于宋、元，诗不专于一体，不学一人。王士禛言其"诗才，票姚跌荡，其师法在退之、子瞻两家，而时出新意"（《汪比部传》）。在京时与田雯、宋荦、丁炜、曹贞吉、颜光敏、谢重辉等诗酒唱和，人称"辇下十子"。诗以题赠应酬之作为多。擅长铺排描写，故作品中以七古歌行优长。如《柳敬亭说书行》着意渲染柳氏说书时的气氛，极为形象、生动，"英雄盗贼传最神，形模出处真奇诡。耳边恍闻金铁声，舞槊横戈疾如矢。击节据案时一呼，霹雳迸裂空山里。激昂慷慨更周致，文章仿佛龙门史"。其七绝小诗，或描山绘水，或

抒情言志，婉转清丽，颇有晚唐风韵。著有《百尺梧桐阁诗集》十六卷、《文集》十卷、《遗稿》十卷、《锦瑟词》一卷。徐乾学为撰墓志铭，王士禛、张贞各为作传。《清史稿》卷四八四、《清史列传》卷七一有传。

山堂游迹，自王文简始，有《九日与方尔止、黄心甫、邹讦士、盛珍示宴集》诗，载集中。其时如邓孝威、朱竹垞、龚半千、杜茶村、孙豹人、林茂之、张祖望、孙无言、许力臣、师六兄弟，袁于令、宗鹤问、吴蔺茨、陈其年、宗定九、王西樵、施愚山、汪舟次诸人，皆散见各家诗文集中。迨山堂修复时，文简有寄豹人、定九、孝威诗。金长真有《修复山堂诗》。其时如曹秋□、吴方涟、陆求可、汪苕文、秦对岩，丁飞涛、陈说岩、彭羡门、宋漫堂、许竹隐、朱竹垞、李良年、毛大可诸人皆有诗。康熙间，崔平山华转运扬州，修禊山堂，其时又如彭桂、高澹人、汪退谷、曹贞吉诸人皆有诗。傅太守泽洪与山堂僧丽杲、诗人潘雪帆有诗。曹栋亭巡视两淮，其时如卓尔堪、孔东塘诸人有诗。何延己有《上巳山堂修禊诗》。王楼村殿撰式丹山堂结诗社①，今可知者，杜紫绶、黄云二人。唐天门有《山堂宴集诗》，皆"邗江雅集"中人。王木瓶《花朝招集山堂诗》，则徐陶璋、唐继祖、方肇夔诸人。赵蔼人吉士有《山堂诗次先东山韵》，许承宗为跋，泐山堂石壁。卢雅雨初转运两淮，有《修禊山堂诗》。甲戌转运与嵇拙修漕运璜②、钱集斋侍郎陈群有《山堂纪游和韵》诗③，集斋手录一卷，泐石平楼。集斋跋云："予病差可④，泛舟游邗上，卢同年自长芦移驻于此。锡山嵇司农督修高堰告竣，请假省亲经邗上，邀游山堂，予亦与焉。明日，嵇君扬帆去，邮寄原韵，则予已还。檇李、都转以和诗及原唱

汇致⑤，促予成诗，属手录一卷。予书不足珍重，而都转风流，真足步渔洋后尘矣。"时李文园编修中简服阕来扬州和韵⑥，柘南居士手录一通，跋云："文园有追和嵇司农之作，雅雨有寿石之举，即请予书付去。欧阳内召后，梅、刘诸君多用其韵邮寄，遂成佳话。文园或有意于此欤？"转运跋云："《山堂纪游》诗既出，海内名公，和者浸众，乃随寄到之先后，勒石于平楼，以贻后之览者。楼在堂之西偏，丁巳年光禄卿汪应庚重修⑦，游人宴集，多在斯楼云。"继之程午桥编修，王孟亭太守箴舆、秦涧泉殿撰大士、田退斋侍郎懋觐、彭芝庭殿撰启丰、周兰坡学士长发、熊秋林编修本、王谷原主事又曾、钱稼轩殿撰维城、李晴洲文学朗，后先追和，涧泉续书泐石。涧泉跋云："雅雨同钱香树、嵇黼庭游山堂，为长歌张壁间，嗣是凡名公卿朝士道经兹土，往往次韵留题而去，或别后于邮筒却寄，乃镌诸贞珉，以志一时文藻之盛。"先是司寇钱公汇书一卷，摹泐上石，以次若干首，雅雨命拙书续之，猥以谫陋，厕名坛坫之末⑧，其有余荣矣。厥后朱晓园观察若东又追和之，今皆泐石陷楼壁。

[注释]

①王楼村：王式丹（1645~1718），字方若，号楼村，宝应人。康熙四十二年（1703）状元，授修撰。参与编修《明史》《大清一统志》等。康熙五十二年（1713）罢官归。后侨居扬州。著有《楼村集》《四书直音》等。殿撰：宋有集贤殿修撰等官，简称殿撰。明、清进士一甲第一名例授翰林院修撰，故沿称状元为殿撰。 ②甲戌：乾隆十九年，即公元1754年。 ③钱集斋侍郎陈群：即钱陈群（1686~1774），字主敬，号香

树，又号集斋、柘南居士，浙江嘉兴人。康熙六十年（1721）进士，改庶吉士，授编修。雍正时任陕西宣谕化导使，后任侍读学士，督学顺天。乾隆初年擢右通政使。后迁内阁学士，官刑部侍郎，充经筵讲官、会试副总裁，两典江西试。乾隆十七年（1752）引疾归乡，优游故里。卒赠太傅，谥文端。著作有《香树斋诗集》《香树斋文集》。　④差可：犹尚可。勉强可以。　⑤樏（zuì）李：李子的一种，果实皮鲜红、汁多、味甜。嘉兴的特产，也是嘉兴的古地名。钱陈群为嘉兴人，故以此自称。　⑥李文园编修中简：李中简（1721～1781），字廉衣，号文园，河北任丘人。乾隆十三年（1748）进士，改翰林院庶吉士。屡迁侍讲学士，后提督山东学政。中简博学工诗文，在词馆时，与朱筠兄弟及纪昀齐名。著有《就树轩诗》。　⑦丁巳年：乾隆二年，即公元1737年。　⑧厕名：参与，混杂。谦辞。坛坫（diàn）：指文人集会或集会之所。引申指文坛。

[点评]

宋人叶梦得《避暑录话》中记载："欧阳文忠公在扬州作平山堂……公每暑时，辄凌晨携客往游，遣人走邵伯取荷花千余朵，插百许盆。盆与客相间，遇酒行即遣妓取一花传客，依次摘其叶，尽处则饮酒，往往侵夜载月而归。"从这段记载来看，欧阳修当年避暑行乐的"游戏规则"，与东晋大书法家王羲之等所行"曲水流觞"法以及南朝人萧子良、萧文琰所行"刻烛赋诗""击钵催诗"法有异曲同工之妙。欧阳修这种传花饮酒、分韵赋诗的放达方式，是欧阳修推行政风宽简的结果，也是"文章太守"把地方胜景、风物和诗酒文化熔于一炉的最佳体现。这种群贤毕至、宾主共欢的雅集风习，可看作中国古典式的文艺"沙龙"。对扬州的诗文之会影响深远，以至绵延到有清一代。李斗的这段文字，就记叙了清代康、乾时期的几次平山堂雅集。王士禛在扬州任上5年，一方面仿效欧

阳公宽松刑狱，"据事立决"，募款输纳盐欠，一方面热衷于弘扬地方文化，正所谓"昼了公事，夜接词人"。多次与海内名士宴集平山堂。

自康熙初到同治末，平山堂频频重修，文人雅集更是接连不绝。其中规模盛大且有记录可考的雅集至少有如下几次：康熙十二年（1673）扬州知府金镇重建平山堂，"堂成置酒，四远宾客咸集……一时江南北传盛事"（施闰章《平山堂诗记序》）。自此之后，平山堂上"诗宴六七年不息，南北名士投费者多被延接"（金埴《不下带编》卷一）。康熙二十八年（1689）由孔尚任主持的平山堂雅集规模盛大，不减前人，"平山堂大集，到者三十人，所为诗各感所感"。康熙末雍正初，由沈起元《平山堂雅集，用昌黎会合联句韵，成都费滋衡，景陵唐赤子，山阴徐等山，维阳程午桥、郭秋浦、谢凤岗、黄伊人、程君奏，淮南周白民，边颐公程风衣同赋》，可知雅集参与者至少有 11 人。乾隆中施安作《土晴山招集平山堂索赋长歌，时与会者百余人》，很可能是乾隆年间平山堂上参与人数最多、最为盛大的雅集。两淮都转运使《卢雅雨见曾都运维扬招集名流修葺平山堂》，是乾隆十九年（1754）的事。洪亮吉诗，《六月二十一为宋欧阳文忠公生日，同人赋醉翁。曾宾谷转运寄六月二十一日集平山堂拜欧阳文忠生日诗至，操以寿并邀同作即呈曾都转燠》，记载的是乾隆六十年（1795）两淮都转运使曾燠，邀集名流齐聚平山堂为欧阳修庆生日的事。同治九年，两淮都转运使方濬颐重修平山堂，齐学裘《纪胜游兼祝荐转寿》诗云："三月三日天气凉，箴翁修楔平山堂。群贤毕至少长集，山林钟鼎形相忘。"这是平山堂最后一次盛大的雅集。由上可知，参与这些雅集的文人都是扬州乃至全国有影响的文化名流，他们的参与大大提高了平山堂的知名度，也为这一文化遗迹创造和保留了丰富的文学遗产。

庐陵欧阳洽，字文达，文忠公裔孙也。善堪舆家言，尹制军继

善与之善。高御史重修山堂，辨方定位，皆出其手。蜀冈地脉见于顾祖禹《读史方舆纪要》、祝穆《方舆胜览》、陆深《知命录》、姚旅《露书》、《太平寰宇记》、《朱子语类》诸书，时人误以"江东十八龙"之法用之，置平洋于弗问①。文达从《知命录》以地脉自西北来，一起一伏，不得以山上龙神目之，遂著《堪舆理数略》一书，刘相国纶为之序②。

乾隆初年，一人于春夕月下见数人围坐山堂门外石版地上，阒委杂陈③。趋视之，有体质�68疟、饮食过人者；有形貌瘦瘠、慵态可掬者；有衰朽无状、神色索然者；有患恶疾、须眉堕落、鼻梁断坏者，饮啖殊致，流涎错喉，昏月之下，不辨所食何物。中一人顾而举所食之余与之，则马矢也④。见者恚甚⑤，疑为乞儿相戏。去不数步，忽杳无人，地上皆鲜荔支壳，始知前乞儿皆仙云。

西园在法净寺西，即塔院西廊井旧址，卢转运《虹桥修禊诗序》云："自乾隆辛未⑥，始修平山堂御苑，即此地。园内凿池数十丈，瀹瀑突泉⑦，皮宛转桥，由山亭南入舫屋。池中建覆井亭，亭前建荷花厅。缘石磴而南，石隙中陷明徐九皋书'第五泉'三字石刻。旁为观瀑亭，亭后建梅花厅，厅前奇石削天，旁有泉泠泠，说者谓即明释沧溟所得井。良常王澍书'天下第五泉'五字石刻⑧，今嵌壁上，《图志》所谓是地拟济南胜境者也。"

[注释]

①平洋：指地势平坦而多河流穿行的地带。　②刘相国纶：刘纶（1711～1773），字如叔，号绳庵，又号慎涵，武进人。年十九补诸生。入两江总督尹继善幕。乾隆元年，以廪生举博学鸿词科，试第一，授编修。

历任迁侍讲、太常寺少卿等职，卒赠太子太傅，谥文定。与大学士刘统勋同辅政，有"南刘东刘"之称。　③阗委：谓物或人大量集中。宋吴淑《江淮异人录·洪州将校》："时方寒食，州人出城，士女阗委。"　④马矢：马粪。　⑤恚（huì）：恨，怒。　⑥乾隆辛未：乾隆十六年，即公元1751年。　⑦瀹（yuè）：疏通水道，使水流通畅。　⑧良常：金坛的别名。王澍（1668~1743）：字若林，号虚舟，常州金坛人。康熙五十一年（1712）进士，入翰林，官至吏部员外郎。康熙时以善书，特命充五经篆文馆总裁官。其书四体并工，于唐贤欧、褚两家，致力尤深。著有《淳化阁帖考正》《古今法帖考》《虚舟题跋》等。

[点评]

西园亦称御苑、芳圃，位于平山堂西侧，故名。原塔院西廊井旧址。清乾隆元年（1736）汪应庚筑，乾隆十六年始修。咸丰（1851~1861）时，毁于兵火。同治（1862~1874）时，两淮盐运使方濬颐重修。清末曾有修缮。新中国建立后，1951年拨款维修大明寺时，同时整理西园。1963年4月，在池中岛屿迁建市区壶园船厅一座；在井亭上复建"坐井观天"之美泉亭；亭旁叠山，上嵌王澍题"天下第五泉"石额；维修康熙御碑亭、乾隆御碑亭、待月亭；同时收集园内散乱黄石，在康熙碑亭西侧临水处，由扬州叠石世家王老七在云根据地形和景观，堆叠大型黄石假山，整理沿池黄石池岸小品。1979年3月，再于西园水池南岸临水处迁建市区辛园柏木厅三楹，在水池西北阜上迁建市区南来观音庵楠木厅三楹，在水池西侧阜上新建方亭一座，同时切除美泉亭通往听石山房（柏木厅）池梗，完善康熙碑亭西侧临水处的黄石大假山，在待月亭东侧叠山筑洞，开辟环园石径。1980至1999年经多次修缮，西园日臻完善。西园占地数十亩，中部一泓池水，碧波涟漪；四周冈阜起伏，层峦叠翠，植

物品种丰富；建筑依山傍水，有康熙御碑亭、乾隆御碑亭、第五泉、待月亭、芳圃假山、鹤冢、听石山房、船厅、美泉亭、佛光宝殿等名胜古迹。

围绕西园里的"鹤冢"还有一个动人的传说：西园里有一块大石碑。碑上刻了两个字："鹤冢"，石碑的下面，埋着一对仙鹤。相传在光绪年间，有个两淮盐运使叫徐星槎，他是大明寺主持星悟和尚的朋友。这一天，有人送给他一对仙鹤，他就把鹤送到大明寺放生，想着送给星悟和尚玩玩。星悟得到仙鹤十分高兴，就把它放养起来。

这对仙鹤相亲相爱，时时刻刻都在一起，鸣叫声你起我落，跟唱歌差不多。有时候一只鹤唱，另一只还扇扇翅膀，伸伸长脚爪，跳起舞来。每次和尚来喂食的时候，雄鹤都是让雌鹤先吃，雌鹤吃饱了，雄鹤才上去吃剩下的食。过了几年，雌鹤害了脚病，不能走动，雄鹤就天天衔食给它吃，还用嘴巴给它梳梳毛。过了一个时期，雌鹤的脚病越来越重，就死掉了。这个雄鹤就围着雌鹤的尸首转圈子，一边转，一边还不停地悲叫，那个声音就好像啼哭一样。和尚喂它食，哪怕再好吃的，它也高低不吃，始终在这块儿转，在这块儿悲叫。过了两三天以后，雌鹤也死了。星悟和尚看到这种情况，很是感动，说："真是义鹤呵！"就把鹤按照世俗夫妻并葬的样子埋了起来。还特地为它们打了个棺材。埋好以后，又叫大明寺所有的和尚一起出来念经，超度仙鹤的亡灵。另外，又特地刻了个碑，立在坟上面，这就是我们现在看到的"鹤冢"碑石。直到现在，这对仙鹤的故事还在扬州民间流传。不少青年男女在恋爱时，都要到大明寺的鹤冢前去互表心意。

是园以泉胜，蜀冈中峰之泉，见于阎九经《隐语记》①。考张又新《煎茶水记》②，以"天下第五泉"久已无考。迨张邦基《墨庄漫录》③，有塔院西廊井及下院蜀井之分，是则大明寺水本有二

泉。《小志》云："明僧沧溟掘地得泉，并有大明禅寺碑，火光禄建亭，金知府重修，此梅花厅旁石隙中井也。是时蜀冈仍是一泉。"及《揽胜志》云："应庚凿山池，得古井，中有唐景福钱数十，古砖刻'殿司'二字，谓为《墨庄漫录》之塔院井，此覆井亭中之井也。至是蜀冈始有二泉。盖蜀冈本以泉胜，随地得之，皆甘香清冽。故天下高山易无水，蜀冈乃为贵耳。"是地覆井亭中之泉，不必据为古之塔院真迹，而梅花厅旁石中之泉，不必据为沧溟所得④。总之大明寺水自与诸水不同也。

覆井亭在池中，高十数丈，重屋反宇，上置辘轳，效古"美泉亭"之制。先是雍正辛亥间⑤，王虚舟为马秋玉书"天下第五泉"五字，欲嵌入小玲珑山馆廊下旧泉之侧，忽为刘景山索去。迨应庚建是园得泉，遣人往索虚舟书；时虚舟痔作不得书，因命来者往惠山歇马亭拓其少时所书"天下第二泉"石刻，即以"二"字改"五"字，故是地"天下第五泉"石刻之字与惠山同。

[注释]

①阎九经：明陕西绥德人，先世业盐扬州，遂占籍。九经中万历拔贡，著《大明寺第五泉隐语记》，书中曾记述蜀冈中峰泉。　②张又新：唐代品茶家，字孔昭，生卒年未详，深州陆泽（今河北深州）人。元和九年（814）进士第一名。历官右补阙、江州刺史、左司郎中等。长于文辞。善烹茶，对茶与水的关系有研究。《煎茶水记》：1卷，约撰于唐宝历元年（825），系茶史上最早论述茶汤品质与宜茶用水的著作，对后代影响颇深。　③张邦基：字子贤，高邮人，约公元1131年前后在世，平生事迹不详。喜藏书。《墨庄漫录》：多记杂事，兼及考证，尤留意于诗、

文、词的评论及记载，较多地保存了一些重要的文学史资料，其辨杜、韩、苏、黄诸家诗，多有见地。　④沧溟：大海。　⑤雍正辛亥：雍正九年，即公元1731年。

[点评]

天下第五泉位于船厅西南、池水中央，有石径可通往返。汪应庚《平山揽胜志》卷九引《墨庄漫录》云："元祐六年七夕日，东坡时知扬州，与发运使晁端彦、吴倅、晁无咎大明寺汲塔院西廊井与下院蜀井二水，较其高下，以塔院水为胜。岁久茫昧，失其故处。明景泰间，有僧智沧溟者，行脚至扬。郡守王宗贯、卫使李铠等为之结茅于平山堂东，掘地得井，内有残碑，刊'大明禅寺'数字，遂以第五泉目之，而顾托于梦中神授之说诞矣。今乾隆二年（当作'三年'）戊午岁，予凿山池方亩，中忽得泉穴，而古井出焉。井围十五尺，深二十丈，较智僧所浚者，广狭既异，而泉复清美过之。中有唐景福钱数十，又有古砖一方，刻'殿司'二字。详其地，正《墨庄漫录》所谓'塔院西廊'也。意当日刘、陆诸公所品题者，其在是与？金坛王司勋澍为书'天下第五泉'五大字，太守高公为之记，今俱刻石池上。"

李斗亦云："王虚舟为马秋玉书'天下第五泉'五字……时虚舟痔作不得书，因命来者往惠山歇马亭拓其少时所书'天下第二泉'石刻，即以'二'字改'五'字。故是地'天下第五泉'石刻之字与惠山同。"

由此可见，现天下第五泉为汪应庚于乾隆三年戊午（1738）凿池时发现。井围15尺，深20丈，井中得唐景福（892~893）时钱数十枚，有古砖一方，刻有"殿司"二字，当即历史上的"塔院西廊井"。

在宋代，欧阳修写了《大明寺水记》，王令写过《平山堂寄欧阳公》诗二首，其中有"春入壶觞分蜀井，风回谈笑落芜城"句。北宋末年抗

金的民族英雄李纲写过《次韵赵帅登平山堂》诗二首，其中有："小蜀井寒冰齿，旋俯波光碧蘸空。"明代"江南四才子"之一的文徵明也写过《平山堂》诗，其中有"往事难追嘉祐迹，闲情聊试第五泉"。清代泰州著名诗人吴嘉纪有《分赋古迹得第五泉》诗，李良年有《第五泉歌》等。大明寺第五泉水，不仅宜茶，而且宜酒，在清代有"平山堂酒"，就是用第五泉水酿成的。此泉系地脉中流出，至今仍清澈甘洌，夏天寒碧异常，冬天温暖如春，水虽然比以前小了，但水位仍明显高于放生池水面，内高外低，泉水不犯河水；又因泉水表面张力大，水盈出杯许而不溢，实为一奇观。此泉经鉴定，符合国家规定的一级饮用水标准，含有人体所需的多种矿物质。清代雍乾间书法家王澍所书的"天下第五泉"刻石，乾隆间本立于西园中水池上，兵燹后重修法净寺时移立于山门外西墙壁上，与东墙壁上清初书法家蒋衡所书的"淮东第一观"刻石相对应。天下第五泉周边植有榔榆、黑松、桂花、无患子、丝棉木、天竺、络石等。

天下第五泉四周设有正方形透空栏杆，其上建有美泉亭。清代赵之壁《平山堂图志》卷一云："宋时，泉上有美泉亭，欧阳修建。《修集》自注：大明井、美泉亭，今无可考。"《扬州画舫录》亦云："覆井亭在池中，高十数丈，重屋反宇，上置辘轳，效古'美泉亭'之制。"

现美泉亭为1963年复建，四角方亭，板瓦顶，置挂楣，下由四根混凝土圆柱支撑，亭顶中间开正方形口，设透空圆形窗，可直观蓝天。圆窗周边设有红、黑、蓝、白等颜色的彩绘，亭北向悬"美泉亭"匾，咖啡色底，淡蓝色字，为吴南敏书。立此亭，四周景色尽收眼底。在亭之西北侧有一长方形的"天下第五泉"石碑，石碑架于黄石之上，构架适中。碑文曰："大明泉列天下第五，泠在蜀冈上、山馆廊下。旧有泉，王虚舟太史为马氏书'天下第五泉'，将寿石而置诸壁，后刘景山索去，遂不果。予重葺是园，泉已规石为井。暇日因缩摹虚舟书，补勒于石，刻诸廊

梅花厅奇石为壁，两壁夹涧，壁中有"第五泉"，黝黑不测。洞外石隙，层级而上，筑阁岭际，中有便门通行春台。昔时剖竹相接，钉以竹丁，引五泉水贮僧厨，即入此门。杜工部诗所谓"竹竿袅袅细泉分"[①]，仁和李夫人诗所谓"引泉竹溜穿厨入"，即此。

西园之右，山势折入西南。山民编竹为篱，种树为园，藤萝杂卉，列若墙壁。内构矮瓦三四楹。树间多鹤，清夜辄唳。秋深风栗霜柿，缀若繁星。居人逢市会则置竹凳、茶灶于门外，以供游人胜赏，谓之"西园茶棹子"[②]。《鼓吹时》序云："蜀冈上有井，相传地脉通蜀，郡人之艺花者居之。"即此类也。

五烈墓在蜀冈西峰。先是西峰有双烈墓，康熙四十六年[③]，鸿胪寺丞李天祚[④]、中书吴菼、州同江世栋诸人建祠，祀池、霍二烈女。池烈女，贫家子，幼丧母，及笄，父以字吴氏长子廷望[⑤]。望从军，死于粤。吴欲改配其次子，女知之，闻父出，自缢死。霍九女，民家子，事亲至孝。许字李正荣，甫十日正荣死，女自杀以殉。里人同葬于是，督学中允杨中讷为之铭[⑥]。铭曰："蜀冈之巅，平山之侧，郁乎苍苍，凭高西望而叹息，曰：有同邑二烈女，此其幽宅。"此雍正十二年事也[⑦]。逾年，有孙大成妻裔氏，居黄珏桥，幼以孝称。初归大成，见其母与妹不洁，月余，归宁母家，临别以清白线与母曰："儿必不辱母家。"一日，姑与二女方同客饮，客且裸逼氏，欲与乱，氏扃门以青白线二缕缝纫其袿裪[⑧]，自缢死。明日，其母至，姑转以不孝论于县，且波及氏弟振远为盗其家物。县受讼，将笞振远，盖其姑所私客，县吏也。邻人某知娥事，且闵振

远冤⑨，诉于府。知府孔毓璞义之，刑其姑及客，而为之立墓于双烈之侧，呼为"烈娥"。宋介山为作传，一时咏诗以纪其事者八十五人。又项起鹄妻程氏，亦甫婚⑩，夫贾粤西，死于岑溪县。讣至周年，自经死⑪。死时在雍正二年⑫，里人葬于是，邑令王元稗题碣曰"烈妇项陈氏之墓"。至是皆得与旌，遂称为"四烈墓"。其旁原有江宁陈国材妻周氏墓。陈侨居江都，死时二十六岁。周从容就义，积二十日，粒米勺水不入口而死。时以陈江宁人，不在土著烈妇之列。后经甘泉令龚鉴详请题旌表，马力本为撰墓表，汪应庚遂修"五烈墓"；以昔之双烈祠亦增塑三烈像，为五烈祠。以督学杨中允铭、马力本墓表、龚甘泉记，及修祠年月，皆泐石祠壁。《图志》云："又有卓氏四烈墓，事迹详翰林院侍讲赵定求所撰墓铭，并载艺文，石刻藏司徒庙。"

东关街鞋工郭宗富，娶妻王氏，美而贤。里中少年储淳羡之，以金啖其邻孙妪，妪为之谋，劝郭贷储家金自开铺。郭谋之妻，王曰："此恶少年，不可贷也。"郭遂谢妪。越数日，郭暮归，妪牵衣入室，值储在，妪曰："储君念尔贫，愿以金借尔。"郭甫谢，而储银已出怀袖纳入郭怀，共饮而散。郭归语于王，王曰："物各有主，何其易也？易则恐其变生，奸人叵测，我虑滋甚！"郭犹豫未决。及早，储候于门，携之出为营廛舍⑬，肆遂成。一日，储伺王入肆间，猝入户以手拍其肩曰⑭："饭热否？"王回顾见储，大呼"杀人！"妪入谓王曰："储相公手无寸铁，何云杀人？且尔家贷他银，无笔券，正为尔今日之事，事已成，尔焉逃？"王改容曰，适杀人之语戏也，以好语缓之；乘间，猝出户呼救。邻人夏子筠闻而来，储遂逸去。及郭归，王以实告。郭曰："贷人者受制于人，忍之可

824 | 家藏文库

也。"诘朝郭出⑮，王忿恚，闭户自缢死。郭归殓之，而未闻之于妇家也。王父名鹏飞，为金坛县皂隶，贫甚。越二年，渡江视女，至则死矣。问之邻妇孙姬，姬曰："是郭殴死。"复问之夏，夏不言。遂诉之官，呈结请检。时盛暑，甘泉署令王公验报勒伤，郭将伏法。值原令龚公回县，复谳其事⑯，以郭罪无可辨而夏言含糊，因细鞫子筠⑰，子筠畏事不吐。越二日天雨，忽雷霆击孙姬于县之西街客舍中。公曰："冤将申矣!"乃刑夹子筠，储事遂败。申请复检，得缢伤，置储极刑。详求题旌，祀之于贞烈祠，遂移葬于五烈墓侧。龚公名鉴，字龄上，一字明水，号硕果，浙江钱塘人。幼以孝闻。以拔贡知甘泉县，书"此之谓民之父母"七字悬于堂。邃于经学，以安溪李文贞公为宗⑱。

[注释]

①竹竿袅袅细泉分：语出《示獠奴阿段》诗。　②椁子：桌子。③康熙四十六年：公元 1707 年。　④鸿胪寺：官署名。秦曰典客，汉改为大行令，武帝时又改名大鸿胪。鸿胪，本为大声传赞，引导仪节之意。大鸿胪主外宾之事。至北齐，置鸿胪寺，后代沿置。南宋、金、元不设，明清复置，主官为鸿胪寺卿。主要掌朝会仪节等。清末废。　⑤字：旧时称女子出嫁。　⑥中允：官名，全称为太子中允。东汉始置，为太子属官，职在中庶子下、洗马之上。明代始于左、右春坊皆称中允，有左中允、右中允之别。清代沿置，设满汉中允各 1 人，均为正六品官。杨中讷（1649~1719）：字遄木，号晚研，浙江海宁人。康熙三十年（1691）进士，官右中允。有书名。模晋唐，纵横中上有法度。尤工草书。康熙四十四年（1705）与曹寅、彭定求、沈立曾等奉敕编纂《全唐诗》。　⑦雍正

十二年：公元1734年。 ⑧袿（guī）：长襦，妇女的上服。祖（rì）：贴身的内衣。 ⑨闵：通"悯"，怜恤，哀伤。 ⑩甫婚：新婚。 ⑪自经：上吊自杀。 ⑫雍正二年：公元1724年。 ⑬廛舍：平民住屋。 ⑭猝：突然地。 ⑮诘朝：清晨。 ⑯谳（yàn）：审判定罪。 ⑰鞫：告诫。 ⑱李文贞：李光地（1642～1718），字晋卿，号厚庵，别号榕村，谥号文贞。福建安溪人，清朝康熙年间大臣、理学名臣。康熙九年（1670）进士，历任翰林编修、侍读学士等职。曾协助平定三藩之乱。著有《四书解》《性理精义》等书。

[点评]

　　此部分记述的是五位烈女的事迹和鞋工贷金失妻的故事。一为池烈女，"幼丧母，及笄"，其父将她许嫁于吴廷望，后廷望从军死于粤地。吴父欲将她改配其弟，池女得知后，"自缢死"。二是霍九女，"事亲至孝"，许配李正荣，"甫十日正荣死"，即"自杀以殉"。三是孙大成妻裔氏，"初归大成，见其母与妹不洁"，一日"姑与二女方同客饮，客且裸逼氏，欲与乱"，裔氏关门以"青白线二缕缝纫其袿祖，自缢死"。其四，项起鹊妻程氏。她"亦甫婚，夫贾粤西，死于岑溪县"，"讣至周年，自经死"。其五，江宁陈国材妻周氏。"陈侨居江都，死时二十六岁"，而周则从容就义，"积二十日，粒米勺水不入口而死"。

　　以上五烈女的死因和方式不尽相同，但她们都选择了结束生命，却是在相当程度上接受了封建纲举名教的深刻影响，都成为其不幸的牺牲品，死后也均经地方官员等详请题旌表，建祠塑像泐石，着意进行宣扬，并修有五烈墓葬于蜀冈西峰。今已难寻其遗迹。而阅其五烈女事迹，人们不禁要为她们的惨烈而死同声一叹。

　　鞋工妻王氏的死更是一个令人扼腕的凄惨悲剧，这个悲剧也颇具公案

小说的意味。王氏美且贤德，善于识人，聪明机智，不为恶少储淳引诱，含恨而死。她的死一方面"体现了明显的思想局限性"，但另一方面，也是因为她遇到了软弱无能的渣男丈夫，作为那个时代的女性，她别无选择。

诗僧行吉，字远村，依麓庵上人居栖灵寺东廊，一时士大夫往来唱和，乐与之游。死葬于是。钱塘陈竹畦题其碣曰"诗僧远村墓"。一日，西山农夫系驴于墓，过东峰，驴嚼其墓树，及回，失驴所在。视之，见一僧乘驴下山，追之弗及，至家而驴已系于其门矣。

闵麟嗣，字宾连，歙县人。工诗。寓江都南城，题其居曰"南郭草堂"。与王于一定九、魏易堂禧、吴良御符骧友善。著有《庐游草》《悟雪草堂集》。宾连死后，仅存一子，仲孝，儽然重两耳①。良御为卜炮石桥路旁地封之，作墓表，立石曰"诗人闵宾连之墓"，程午桥书丹②。墓在今西峰总路下。

五司徒庙在西峰。《南史·王琳传》云："琳赴寿阳，城陷被执，陈将吴明彻杀之城东北二十里，传首建康，悬之于市。琳故吏梁骠骑府仓曹参军朱瑒③，致书陈尚书仆射徐陵求琳首④，许之，与开府主簿刘韶慧等持其首还于淮南，权瘗八公山侧。瑒等乃间道北归，别议迎接。寻有扬州茅智胜等五人密送丧枢达于邺。"《增补搜神记》云⑤："扬州英显司徒茅、许、祝、蒋、吴五神君，居扬州日，结为兄弟，好畋猎⑥。其地旧多虎狼，人罹其害。山溪畔遇一老妇，五神询问，孑然无亲，饥食溪泉。五神请于所居之庐，呼为母。侍养未久，五人出猎，而归不见其母，五人曰：多被虎唉。俱奋身逐捕山间，有虎迎前，伏地就降，由此虎患始自息。后人思其德义，立庙祀之，凡所祈祷，随求随应。"庙今在江都县东兴乡

金匮山之东。至隋时，封司徒庙加号。宋绍定辛卯⑦，逆贼李全数来寇境，祷于神，不吉，以神像割剖之。不三日，全被戮于新塘，肢散落，犹全之施于神者。贼平，帅守赵范亲率僚属致享祠下⑧，以答神贶⑨。扩其庙而增广之，录其阴助之功。奏请于朝，赐庙额曰"英显"。后平章贾似道来守是邦⑩，有祷于神前，遇旱暵则飞雨⑪，忧霖则返照，救焚则焰灭，散雪则瑞应。其护国佑民，无时不显。复为奏请加封王号。陆容《菽园杂记》⑫："广陵之墟，有五子庙。云是五代时群盗，尝结义兄弟，流劫江淮间，衣食丰足，皆以不及养其父母为憾。乃求一贫妪为母，事之至孝。凡所举动，惟命是从，因化为善。乡人义之，殁后胜有灵异，因为立庙。"《揽胜志》云："司徒庙迹莫考，《搜神》《菽园》所载，似属俗传，证以《南史》，于理颇合。未敢臆断，姑存以俟考。"《小志》云："江都有庙、不知始自何时？元江淮路总管陈铎题其碑曰'司徒灵显感应之碑'，而无碑文。"万历《江都县志》："洪武十六年重建⑬。正统、成化间⑭，相继修理。嘉靖六年⑮，巡盐御史雷应龙毁之⑯，立胡安定祠⑰。后土人复立庙于祠东。"又《小志》云："明正德、万历间，皆尝重修；右都御史金献民、扬州郡守吴秀皆有记。国朝康熙三十一年⑱，县令熊开楚因旱祷雨有应，为立庙碑。雍正十一年⑲，春雨浃旬⑳，郡守尹会一过庙祈晴立霁㉑。入夏弥月不雨，又虔祷于庙，甘雨大沛。因陈牲昭报，并檄行县，令每岁春秋，永远致祭。"又按南史称扬州茅智胜，而《通鉴》作"寿阳"，盖尔时寿阳隶扬州淮南郡，而今之扬州，则东广州广陵郡也。寿阳在晋、宋间或为扬州，或为豫州。梁太清二年属魏㉒，称扬州，北齐因之。琳事在齐武平四年㉓，此后寿阳遂为陈有，复称豫州矣。场等虽致

琳首还寿阳，权瘗于八公山侧，而未能即持其丧至邺；方间道北归别议，而五人乃能场等之所不能，其义烈有足多者。琳前镇寿阳，颇多遗爱。此五人实寿阳之义民，今乃不祀于寿阳，而扬州为立庙，岂神所歆哉㉔？扬州地势平衍，而寿阳多山，即以驱虎事言之，亦不当误以寿阳为今之扬州也。《增补搜神》及《菽园》二记所载，皆无足置辨。

[注释]

①傫（lěi）然：颓丧貌。重两耳：即重耳。古代卿士所乘车厢前左右有伸出的弯木（车耳）可供倚攀的车子。此指仲孝颓丧需要人依靠。②书丹：用朱笔在碑石上书写，以便镌刻。后世泛指写墓铭碑碣。　③骠骑（piào qí）：一作票骑，骠骑将军的简称。汉武帝元狩二年（前121）始置，东汉以后各代沿置，有时加"骠骑大将军"。　④仆射（yè）：汉置，为尚书令之副，秩千石，服色、印绶与尚书令同。徐陵（507~583）：字孝穆，东海郡郯县（今山东郯城）人。其重要贡献是编辑诗歌总集《玉台新咏》，所录虽偏重闺情，但也保存有《古诗为焦仲卿妻作》等名作。　⑤《增补搜神记》：亦名《新刻出像增补搜神记》《新刻出像增补搜神记大全》，有明万历元年（1573）、二十一年（1593）刻本。　⑥畋猎：打猎。　⑦绍定辛卯：宋理宗绍定四年，公元1231年。　⑧赵范（1183~1240）：字武仲，号中庵，衡山（今属湖南）人。宋宁宗嘉定十四年（1221），以屡败金军功授京湖制置司主管机宜文字。此后历任扬州通判、光州知府等职。以破李全功，进两淮制置使，节制巡边军马仍兼沿江制置副使。改京湖安抚制置使兼知襄阳府，以襄阳失陷，罢，在建宁府居住。宋理宗嘉熙四年（1240），起知静江府，后卒于家。　⑨神贶（kuàng）：神灵的恩赐。　⑩平章：即同平章事。唐宋以为宰相之职，元置

平章为丞相之副。　⑪旱暵（hàn）：亦作"旱熯"。谓不雨干热。　⑫陆

容（1436~1497）：字文量，号式斋，太仓人。性至孝，嗜书籍，与张泰、

陆釴齐名，时号"娄东三凤"。明宪宗成化二年（1466）进士，授南京主

事，进兵部职方郎中。迁浙江右参政。后以忤权贵罢归，生平尤喜聚书和

藏书，根据其藏书编次有《式斋藏书目录》。著有《世摘录》《式斋集》

等。《菽园杂记》：关于明代朝野掌故的史料笔记，多有可与正史相参证

并补史文之阙者。　⑬洪武十六年：公元 1383 年。　⑭正统：明英宗朱

祁镇的年号，从公元 1436 年至 1449 年，共计 14 年。成化：明宪宗朱见

深的年号，从公元 1465 年至 1487 年，共计 23 年。　⑮嘉靖六年：公元

1527 年。　⑯雷应龙（1484~1527）：字孟升，别号觉轩，蒙化府（今云

南巍山）人。从小丧父，由兄雷应阳和母亲抚养成人。明弘治十七年

（1504）举人，正德九年（1514）继取进士，初授福建莆田县令，廉洁有

为，礼贤下士，执法严明，兴利除弊，治理莆田有方，升任北京都察院御

史，立志改革，去除弊政，严惩贪官污吏。嘉靖五年（1526），任两淮御

史，纠劾贪官和屯集食盐的贪商，史称"清积弊，豪强敛迹"的贤御史。

　⑰胡安定（993~1059）：胡瑗，字翼之。因世居陕西路安定堡，世称

"安定先生"。宋仁宗景祐三年（1036），经范仲淹引荐，胡瑗以布衣身份

受宋仁宗召见，并奉命参定声律，制作钟磬，事成后即被破例提拔为校书

郎官。此后历任丹州军事推官、保宁节度推官等职。胡瑗开创了宋代理学

先河，确立了培养"致天下之治"人才的教育理念。著有《松滋县学记》

《周易口义》《洪范口义》等。　⑱康熙三十一年：公元 1692 年。　⑲雍正

十一年：公元 1733 年。　⑳浃旬：一旬，十天。　㉑霁（jì）：雨止天晴。

　㉒太清：梁武帝年号，从公元 547 年至 549 年，共计 3 年。　㉓武平：

北齐后主年号，从公元 570 年至 576 年，共计 7 年。　㉔歆：悦服，

欣喜。

[点评]

关于司徒庙，有两种说法：一是《南史·王琳传》所记，南朝梁将王琳，为陈所败，降于北齐，后与陈交兵，被杀。王琳治军很有特点，能倾身下士，刑罚不滥，轻财爱士，得将卒之心。死后，田夫野老，知与不知，莫不为之欷歔流涕。可见他是很得人心的，颇受士民敬爱。他死在安徽，葬在八公山侧。扬州人茅智胜和许、祝、蒋、吴姓四人秘密将王的棺柩送到北齐首都邺。另一说是《增补搜神记》《菽园杂记》记载，说他们五人打猎为业，共同供养一个老妇，并杀死一虎，为地方除害。老百姓赞佩敬重这五人，于是在蜀冈上立庙祀之。隋炀帝到江都，加封司徒，于是庙被称为五显司徒庙，简称司徒庙。明世宗嘉靖五年（1526）两淮巡盐御史雷应龙认为这五个人是无知小民，不应称神，下令撤去他们的像，改祀宋儒胡安定等三人，称广陵三先生祠，后来又有人加祀两个儒者，成为五先生祠。老百姓不满这种做法，又在庙里立起五司徒像来。官府再毁五人像，老百姓仍不退让，但知道再在庙里立五人像已不可能，于是在原来司徒庙之东，另造五司徒庙。这样，西边庙里供的是道貌岸然的说教者，东边庙里坐的是讲义气除恶虎的好汉。望衡对宇，实际上体现了中国古代士大夫文化与民间文化相对的关系。现在，这两座庙均已不存，仅在扬州西北有司徒庙路这个地名，"借一个文化符号留存一段历史记忆"（许建中语）。

茅智胜等人的籍贯，据《资治通鉴》记载，是寿阳。金慎夫先生认为，按北齐曾于安徽设扬州刺史，治寿阳，故《北齐书》称茅等为扬州人，是符合事实的。寿阳距广陵不远，广陵百姓立庙纪念茅等，也是可能的。王琳是公元573年死在寿阳的。隋时全国分四大总管（益、扬、荆、并），扬州总管管四十四州军事，治广陵，公元590年，杨广受命为扬州总管。寿阳在扬州辖区内，故寿阳之茅智胜等的纪念祠设在扬州总管之治

所，是完全可能的。这些均可作为设立这个庙的旁证。

司徒庙神道直通廿四桥，庙前建枋楔，两旁石马、羊各二，大门三楹，中悬额曰"显应司徒庙"，两圩塑泥马。入为二门三楹，左右开角门，中楹建歌台，大殿供五司徒像，殿后空舍三楹。庙中碑石皆嵌左角门墙，详载司徒事迹，引述《南史》《搜神记》《菽园杂记》《揽胜志》《小志》诸书，及元江淮路总管陈铎题"司徒灵显感应之碑"、明金总宪献民、吴太守秀记、本朝熊知县开楚记，暨土人祈报捐修姓氏诸碑。其中一碑，有文而无姓氏者，则明御马监太监鲁保也[①]。每年春初，祭报祈祷，日夜阆间，巫觋牲牢，阗委杂陈。守香火为扬州谢氏。

司徒庙在康熙年间颇荒废，邑绅汪天与重加修饰。大殿后无屋宇，系大小塘，汪增构其地后，置一后殿。殿之宽阔如前殿，上有大楼，下有两廊。楼上供司徒五位神像，下有"栖神壮观"大额，有长联。汪天与，字苍孚，号畏斋，歙人。户部山西司员外[②]，刑部福建司郎中[③]，渔洋门人，工诗，有《沐青楼集》。

五烈祠，邑绅汪应庚亦重加修饰。应庚以捐赈赐光禄寺少卿衔，即修饰平山堂之万松居士。

范文正公祠在西峰，明崇祯间，巡按御史范良彦建[④]，以公四子配享[⑤]。本朝增祀大学士范文程[⑥]、尚书范承谟[⑦]。守香火为其裔孙。商丘宋牧仲莘抚吴，以水潦行赈江都[⑧]，居是祠，自捐五千石。两淮商纲亭户立碑建亭于祠内，谓之"宋亭"，朱竹垞为之记。

安定胡公祠在西峰，本为安定书院故址，后改为司徒庙，今复改为公祠。内祀公一人，继增祀竹西王公居正[⑨]、乐庵李公衡为三

先生祠⑩；复又增祀泗泉李公树敏、艾陵沈公琳为五先生祠。今复专祀公一人。

一粟庵在司徒庙神道东南山麓，庵本高邮龙珠寺下塔院，今庵后有平阳法嗣森鉴上人塔⑪。

新教场在西峰司徒庙神道下，南围蜀冈三峰，北列江上诸山，东接破山口，西绕新河。乾隆庚寅⑫，白秋斋云上镇扬州⑬，相度是地以农隙讲武，正月择吉辰操演，谓之游府出行；九月祭旗纛，谓之迎霜降，二者皆湖上嘉会。后公自中河告休⑭，寓居江都，与山僧相往还。一日早，乘青马登平山堂与寺僧吃蔬面，忽有所感，肩舆而归，遂卒。卒时湖上人皆见公乘青马上蜀冈而去云。

陆征君墓在新教场。明陆君弼，一名弼，字无从⑮，江都人。九岁咏紫牡丹诗知名，与唐伯虎并称两才子。少游京师，讥李西涯为"伴食中书"⑯，投刺而去⑰。隆庆间廷试⑱，授州刺史不就。肆力古学，著《正始堂集》《毛诗郑笺》《广陵耆旧传》《芳树斋集》《北户集补注》诸书。沈蛟门相公折简招之不往。时江淮间关权税重，当事以弼旧作《枕上听莎鸡诗》奏闻⑲，得减恤。后神宗举山林隐逸不赴，何元朗尝激赏其"匣有鱼肠堪结客，世无狗监莫论才"之句⑳。赵贞吉当国修史㉑，请征知县王一鸣、故同知魏学礼、太学生王穉登及弼入史馆与纂修，未上而罢。卒年八十有五，葬于蜀冈下新教场东南隅。江都李紫裳庸德为作墓碑甚详，无从修《江都县志》，证疑考信，后世赖之。

[注释]

①御马监：明宦官官署名。十二监之一，是明代宦官机构中设置较早

的一个。有掌印太监、监督太监、提督太监各一员，下有监官、掌司、典簿、写字等员。 ②户部山西司：清制，户部管理全国疆土、田地、户籍、赋税、俸饷、财政等事宜，其机构按地区划分为江南、浙江等14个清吏司，并设有八旗俸饷处、现审处、饭银处、捐纳处、内仓等机构，办理八旗俸饷、捐输等事。 ③刑部福建司：即刑部福建清吏司。设郎中满、汉各一人，员外郎满、汉各一人，主事满、汉各一人，经承三人。职掌审核福建省的刑名之事，凡该省徒以上刑案题咨到部，由该司凭其供勘审核其证据是否确实、引用律例是否准确、所拟罪名及量刑是否恰当，具稿呈堂，以定准驳。 ④巡按御史：明掌政情民俗的官员名称，后改称都御史。据《明史》记载，洪武年间即有巡按御史之设，然非常例。至永乐元年（1403），遣御史分巡天下，遂为定制。清代巡按御史沿袭明制，然只存在于清初顺治年间。 ⑤公四子：即范仲淹长子范纯祐、次子范纯仁、三子范纯礼、四子范纯粹，均聪颖非凡，德才兼备，官至宰相、公卿、侍郎。 ⑥范文程（1597～1666）：字宪斗，号辉岳，谥文肃，辽东沈阳人。范仲淹十七世孙。曾事清太祖、清太宗、清世祖、清圣祖四代帝王，历任内秘书院大学士、议政大臣、《太宗实录》总裁官等职。 ⑦范承谟（1624～1676）：范文程次子，字觐公，号螺山，谥号忠贞。顺治九年（1652）进士出身，曾任职翰林院，累迁至浙江巡抚。在浙四年，勘察荒田，奏请免赋，赈灾抚民，漕米改折，深得当地民心。后升任福建总督。三藩之乱时，范承谟拒不附逆，被耿精忠囚禁，始终坚守臣节。康熙十五年（1676），范承谟遇害，后追赠兵部尚书、太子少保。 ⑧水潦：大雨，雨水。谓水灾。 ⑨王公居正：王居正（1087～1151），字刚中，号瑞凤，扬州人。宋徽宗政和三年（1113）进士，历任太常博士、礼部员外郎、起居郎、饶州知州、吉州知州、兵部侍郎等职。因力主抗金，为秦桧所忌。宋高宗绍兴二十一年三月卒于琼州。宋高宗赠观文殿大学士兼

枢密察院，谥号文义。著有《春秋本义》《孟子疑难》《西垣集》等。
⑩李公衡（1100～1178）：李衡，字彦平，江都人。宋高宗绍兴十五年
（1145）进士，历任吴江县主簿、溧水知县、监察御史、婺州知府、司封
郎中、枢密院检详文字、侍御史、同知贡举、秘阁修撰等职。致仕后定居
昆山，名其室曰乐庵，自号乐庵叟，学者称乐庵先生。有《乐庵集》《和
寒山拾得诗》等。　⑪法嗣：佛教语。禅宗指继承祖师衣钵而主持一方
丛林的僧人。　⑫乾隆庚寅：乾隆三十五年，公元1770年。　⑬白秋斋
云上（1724～1790）：白云上，字凌苍，号秋斋，河南河内（今河南沁阳）
人。乾隆十六年（1751）武进士，由侍卫累迁副将。以游击镇扬州。尝
曰："官乐则民苦，官苦则民乐，以吾一人之苦，易数十万人之乐，吾独
不乐乎？"引疾去官，侨寓扬州。工诗，善草书，于扬州慧因寺书"了
然"二字，刻石陷于楼壁。　⑭中河：杭州主城区水系的主要组成部分，
此系代指杭州。　⑮字无从：诸本作"号无从"。今从《嘉庆重修扬州府
志》改。　⑯李西涯（1447～1516）：李东阳，字宾之，号西涯，湖南茶
陵人。明英宗天顺八年（1464）进士第一，授庶吉士，官编修，累迁侍
讲学士，充东宫讲官。明孝宗弘治八年（1495）以礼部右侍郎、侍读学
士入直文渊阁，参与机务。立朝五十年，柄国十八载，清节不渝。官至光
禄大夫、左柱国、少师兼太子太师、吏部尚书、华盖殿大学士。死后赠太
师，谥文正。李东阳主持文坛数十年之久，其为诗文典雅工丽，为茶陵诗
派的核心人物。伴食中书：指执政大臣庸懦而不堪任事。　⑰投刺：古代
礼节，通报姓名以求相见或表示祝贺。刺，指名刺或名帖。　⑱隆庆：明
穆宗朱载垕的年号，从公元1567年至1572年，共6年。　⑲莎鸡：又名
络纬。俗称纺织娘、络丝娘。似蚱蜢但色黑。　⑳何元朗（1506～1573）：
何良俊，字元朗，号柘湖，明代戏曲理论家，上海人。嘉靖时为贡生，荐
授南京翰林院孔目。后因仕途屡不得意，辞去官职，归隐著述。自称与庄

周、王维、白居易为友，题书房名为"四友斋"。著有《柘湖集》《何氏语林》《四友斋丛说》)。鱼肠：古宝剑名。狗监：汉代内官名，主管皇帝的猎犬。此典指狗监杨得意推荐司马相如给汉武帝，后以此典比喻受人荐引而得到赏识和重用。　㉑赵贞吉（1508~1576）：字孟静，号大洲。四川内江人。明世宗嘉靖十四年（1535）进士，官至礼部尚书兼文渊阁大学士、掌都察院事、太子太保。因与高拱不合，于隆庆五年（1571）致仕归乡，居家闭门著述。明神宗万历四年（1576），赵贞吉逝世。获赠少保，谥号文肃。工诗文，文章雄快。与杨慎、任翰、熊过并称"蜀中四大家"。著有《赵文肃公文集》《赵太史诗抄》等。当国：执政，主持国事。

[点评]

陆弼，一名君弼，字无从，生卒年不详，江都（今扬州）人。少即聪颖，9岁时以咏紫牡丹诗知名乡里。嘉靖四十五年（1566）从江都训导欧大任学。欧大任（1516~1596），字桢柏，广东顺德人，明代著名诗人，列"南园后五子"之首，嘉靖年间以贡生官江都训导，后迁光州学正、国子监博士，官至南京工部郎中。陆弼平素好读书，喜结贤家，"伊吾与吟哦，并日分夜不少废"，得到欧大任的器重，让其参加自己组织的竹雨诗社，这也使得陆弼"其声藉甚"，名声很快传扬出去。隆庆三年（1569），与葛幼儿等人奉欧大任共结竹西社。隆庆四年（1570），到淮安访陈文烛，并与吴承恩、吴从道同集龙兴寺。隆庆五年（1571），从顾养谦入闽，并辑闽浙游诗为《幔亭集》，秋还。万历七年（1579），助同里苏学文校刊所纂《艺文志削补》。万历十年（1582），与臧懋循、欧大任、陆昺、郭第在金陵作秋会。陆弼"好博涉"，"自髫龀至老，治博士家言"，他一生都醉心于研究学问，致力于古学与方志，为后人整理校订了

不少弥足珍贵的经典古籍，为家乡留下了翔实可靠的历史资料。明万历十三年（1585），在浙江吴琯的主持下，陆弼对该《山海经》手抄本进行了认真校定，然后将它与另一部地理典籍《水经注》合刊成《山水经》复刻印刷。这本《山水经》的校订传录本，在古籍整理研究领域里具有填补空白的意义。万历十四年（1586），陆弼助吴琯就吴县黄河水旧本增辑《唐诗记》170卷成。万历二十一年（1593），受征召修史，后未果。万历二十五年，所纂《江都县志》23卷刊行。该志以嘉靖年间葛洞所纂县志为蓝本，"稍有增益"，并以史法更旧志体例为纪传本，成书于万历二十五年（1597），共23卷，刊刻于二十七年（1599），被誉为"证疑考信，后世赖之"。万历三十七年（1609），南昌邓文明上公车，过扬州时，与陆弼、谢山子、李惟祯、夏立成等人结成淮南诗社。他还著有《正始堂集》20卷、《芳树斋集》4卷、传奇《存孤记》及《北户录补注》4卷。

这一部分的几段文字，主要介绍的是蜀冈西峰的祠庙和墓葬情况。蜀冈是扬州城的高阜，历代都是墓葬及祭祀的佳处。唐人张祜《纵游淮南》诗云："人生只合扬州死，禅智山光好墓田。"禅智山即指蜀冈。据《宝祐志》所载：禅智寺，"旧在江都县北五里，本隋炀帝故宫"。既是以奢侈而闻名的隋炀帝故宫，其山光水色之秀美，自可想见。故宫遗址作墓地，当是理想之所。江南佳丽地，灵秀处颇多，青山绿水中，历代名士更钟情此地为埋骨之处。

功德山景名山亭野眺

双峰云栈

法净寺

平山堂

卷十七　工段营造录

造屋者先平地盘，平地盘又先于画屋样，尺幅中画出阔狭、浅深、高低尺寸，搭签注明，谓之"图说"。又以纸裱使厚，按式做纸屋样，令工匠依格放线，谓之"烫样"。工匠守成法，中立一方表，下作十字，拱头蹄脚，上横过一方，分作三分，中开水池，中表安二线垂下，将小石坠正中心。水池中立水鸭子三个，所以定木端正，压尺十字，以平正四方也。

平基惟土作是任。土作有大小夯碢①，灰土、黄土、素土之分，以虚土折实土，夯筑以把论。先用大碢排底，将灰土拌匀下槽，头夯充开海窝②。每窝打夯头，筑银锭，余随充沟，充剁大小梗，取平。落水压渣子，起平夯，打高夯，取平。旋满筑拐眼落水，起高夯、高碢，至顶步平串碢，此夯筑法也。夯筑填垫房屋地面、海墁素土，每槽用夯五把，雁别翅四夯头，筑打取平，落水撒渣子，复筑打后，起高碢一遍，顶步平串碢一遍，此平基法也。平基之始，即今俗所谓动土日，陈希夷《玉钥》中，最忌犯土皇方。若刨槽压槽，另法有差；其房身游廊，诸柏木丁、桥桩、土桩，皆谓地丁。及刨夫壮夫，工用有制。若栅木墙、竹篱、柳药栏、刨沟子，每四丈用壮夫一名。

古者亭邮立木以文其端③，名曰华表，即今牌楼也④。大木做法谓之"三檩垂花门"法⑤：在中柱以面阔加四定长，面阔十之一见方。所用中柱、边柱、垂莲柱、脊额枋、棋枋、坐斗枋、正心檐脊枋、悬山桁条、檐脊檩木、麻叶抱头梁、穿插枋、檐额枋、檐椽、飞檐椽、连檐、瓦口⑥、里口⑦、椽碗、博缝板；两山博缝头、抱鼓石上壶瓶牙子、两山穿插枋下云拱雀替、三伏云子、拱子、十八斗。厢穿插挡用假雀替垫拱板，厢象眼用角背及象眼板，檐脊

檩、柱头科大斗及斗科诸件，见方折数。

碑亭方圆互用，大木有四角攒尖。方亭做法，用檐柱、箍头檐檩、四角花梁头、桁条、抹角梁、四角交金橔⑧、金枋、金桁、雷公柱、仔角梁、老角梁、戗枕头木、檐椽、翼角翘椽、飞檐椽、翘飞椽、脑椽、大小连檐、瓦口、闸档横望诸板。六柱圆亭做法：进深以面阔加倍定，面阔以进深减半定，用檐柱、圆柱、花梁头、圆桁条、扒梁、井口扒梁、交金橔、金枋、金桁，由戗、雷公柱、六面檐椽、飞檐椽、脑椽、大小连檐、瓦口、闸档望垫诸板，四柱八柱同科。

大木做法：以面阔进深宽厚高长见方，以斗口尺寸分数为准。如九檩单檐庑殿围廊翘昂做法，用檐柱、金柱、大小额枋、平板枋、挑突梁、随梁枋、挑檐桁枋、正心桁、里外两拽枋、两机枋、井口枋、老檐桁、天花梁、枋板、七架梁、柁橔、上下金枋、顺扒梁、四角交金橔、五架梁、土金瓜柱、角背、交金瓜柱、三架梁、脊瓜柱、脊角背、脊枋桁、扶脊木、仔角梁、老角梁、上下花架由戗、脊由戗、两枕头木、檐椽、上下花架椽、脑椽、飞檐椽、翼角翘椽、翘飞椽、椽仔、闸档板、连檐、瓦口、里口翘飞翼角，并垫望诸板。九檩歇山转角前后廊单翘单昂，做法与庑殿同。多采步金枋、交金橔、雨山出梢、哑叭花架、脑椽、榻脚木、单架柱子、山花博望板诸件。次之七檩有转角、六檩有前出廊转角两做法：七檩转角房，见方以两边房之进深，得转角之面阔进深，柱高径寸，与两边房屋同，如檐柱、假檐柱、里金柱、斜双步梁、斜合头枋、金瓜柱、斜单步梁、斜三架梁、脊瓜柱、脊角背、檐枋、里外金檩、脊檩、仔角梁、老角梁、花架由戗，脊由戗、里掖角、花架由戗、

角梁、脑椽、檐椽、仔角梁、枕头木、檐椽、花架椽、脑飞檐椽、翼角椽、翘飞椽、连檐瓦口、里口、闸档板、椽碗，并望垫诸板，见方尺寸有差。六檩前出檐转角，与七檩转角同法。如斜抱梁、斜穿插枋、递角梁、随梁枋，另科见方。自此以下，硬山、悬山做法：接柱高加三，出檐一丈以外，如将面阔、进深、柱高改放宽敞高矮，均照法尺寸加算。其耳房、配房、群廊诸房，照正房配合高宽。次之有九檩、八檩、七檩、六檩、五檩、四檩及五檩川堂之法。九檩做法，柱檩枋桁与六七檩转角法同，多抱头梁、悬山桁、帽儿梁、贴梁、单枝条、连二枝条诸件。八檩多顶瓜柱、月梁、机枋条子、顶椽诸件；七檩多山柱、单双步梁诸件；六檩多合头枋、后檐封护檐椽诸件；五檩同四檩，即为四架梁；五檩川堂，即用三五架梁法，增象眼板并脊，余同科。至于小式大木，则有七檩、六檩、五檩、四檩之分，与前法同，而无飞檐。

上檐七檩三滴水歇山正楼、下檐斗口单昂做法：明间例以城门洞宽定面阔，次稍间以斗科攒数定面阔，以城墙顶宽收一廊定进深，此楼制之例也。做法用下檐柱、里外金柱，下檐大额枋、平板枋、正斜采步梁、穿插枋、随梁承椽、仔角梁、老角梁、正心桁枋、挑檐桁枋、檐椽、飞檐椽、翼角翘椽、翘飞椽、翘飞翼角、里口、连檐、瓦口、椽碗、枕头木、顺望、闸档板诸件。次之平台品字斗科做法：平台海墁下桐柱，即平台檐柱，法与下檐同。多挂落枋、沿边木、滴珠板、门枋、承重、楞木、楼板诸件。次之中覆檐斗口重昂斗科做法，与下檐同，多擎檐柱、贴梁、海墁元花、四角顶柱。次之上覆檐，与中覆檐同，多桐柱、七五三架梁、上下金桵椽、脊瓜柱、金脊桁枋、后尾压科枋、两山出稍哑叭花架、脑椽、

扶脊木、榻脚木、草架柱子、山花博缝板诸件。又重檐七檩歇山转角楼台四层做法：下檐面阔、进深以斗科攒数而定，用下檐柱、前檐金柱、山柱、转角房山柱、下中二层承重、转角斜承重、下层间枋、中上层间枋、上中下三层楞木、上层桃檐承重梁、斜挑檐承重、楼板三层、两山四角桃檐、采步梁、正心桁枋、挑檐桁枋、坐斗枋、采斗枋、仔角梁、老角梁、枕头木、承椽枋、檐椽、飞檐椽、翼角翘椽、翘飞椽、横望板、里口、闸档板、连檐、瓦口、椽碗、周围榻脚木。其上檐单翘单昂斗科做法，用桐柱、大额枋、平枋板、正斜三五七架随梁枋、两山由额枋、扒梁、采步金枋、递角梁、上下金桁橔、四角瓜柱、脊瓜柱、正心桁枋、挑檐桁枋、拽枋、后尾压科枋、转角诸桁枋、里掖角、外面假桁条、枕头木、四面脊由戗诸件。前接檐一檩转角雨搭做法：以正楼面阔与庑坐平分定进深，用桐柱、檐桁枋、垫板、靠背走马板、正斜穿插枋、里角梁、檐椽、博缝山花板诸件。雨搭前接檐三檩转角庑坐做法：用檐柱、大额枋、正斜承重、正斜五三架递角梁、桁橔、脊瓜柱、金脊桁枋、坐斗枋、采斗板、正心桁、挑檐桁枋、仔角、老角、里角诸椽，飞檐同。七檩歇山箭楼四层做法：以斗科攒数，定面阔进深，所用与角楼同。五檩歇山转角闸楼做法：明间以门洞之，宽定面阔；稍间以明间面阔十之七，定面阔；以瓮城墙之顶宽折半，定进深，用上下檐柱、承重枋、楞木、楼板、坠千金栈转柱、转杆、两旁承重枋、上檐顺扒梁、采步金枋、四角交金橔三五架梁、金瓜脊瓜诸柱、檐枋桁、垫板、金脊桁、两山代梁头、四角花梁头、仔角老角诸梁、枕头木及飞檐全。五檩硬山闸楼做法，与歇山闸楼同。

折料法则：柱以净径加荒，净长加小头荒；至不足之径，分瓣别攒⑨，以瓣数加荒；十二瓣以外，加宽荒。一丈内以橄木加荒，一丈外用圆木。以本身高厚凑高，均分一半，用七五归及七归，得径寸，别楞长盖，另法加荒，如柁梁、采步金角梁、由戗、平板枋、承重间枋、承椽枋、瓜柱、柁橄、斗盘、代梁、大小额枋、金脊檐枋、天花随梁、博脊压科、正心枋、机枋、挑檐枋、采梁枋、采斗板、由额垫板、金脊檐垫板、天花垫板、井口板、桁条、帽儿梁、扶脊木、榻脚木、衬头木、角背、雀替、云拱、替木、草架柱子、圆方椽、飞罗锅连檐瓦口诸椽、椽碗、椽中板机枋条，燕尾枋、贴梁支条、穿带、沿边木、脊桩、顺望横望诸板、山花博缝、过木、楼板、榻板、滴珠诸板、上下槛、连槛、托泥、替桩、抱框、风槛、折柱、间柱、各边挺、抹头、穿带、转轴、拴杖、巡杖、横拴之属皆是也。如绦环、帘枕、诸板、槅扇⑩、槛窗、横披、帘架、支窗、顶格、横直棂子、穿条、琵琶柱、连二槛、单槛、拴斗、荷叶橄、插关、门槅搭⑪、银锭扣、门簪、门枕、蹼头、鼓子、引条之属，均用橄木。其门心、余塞、走马、棋枋、隔断、装板、壁板、山花、象眼、间板诸件，与顺望同科。若菱花槅心，用椴木。大抵圆径木概加长荒五寸，橄不五尺内加长荒一寸，一丈内加长荒二寸。其楠、柏、椴、杉、桧、檀诸木不与焉。鱼胶见方，折料有差。

斗科做法⑫，有平身科、柱头科、角科，及内里棋盘板上安装品字科、隔架科之分。算斗科上升斗拱翘诸件，长短高厚尺寸，以平身科迎面安翘昂斗口宽尺寸度，有头等踩至十一等踩之别。头等六寸以下，降一等减五分。凡桁碗及头二昂、蚂蚱头、撑头木、斗

科分档，各为法乘之；所算名件，如大斗、单重翘、正心瓜拱、万拱、头二昂、蚂蚱头、撑头木、单材瓜拱、万拱、厢拱、把臂厢拱、十八斗、三才、槽升、挑尖梁、斜头、头二翘、搭角、正头二翘搭角、闹头、二翘斜角、头二昂、里连头、贴斜翘昂升斗、盖斗板、斗槽板、斜盖斗板、宝瓶、挑金溜金平身斗科、麻叶云、三福云、秤杆、夔龙尾、伏莲梢、菊花头、荷叶、雀替之属，安装有法，以层数分件数；其斗口单昂、斗口重昂、单翘单昂、单翘重昂、重翘单昂、重翘重昂、里挑金、一斗二升交麻叶、三滴水品字、内里品字科、隔架科，其法有差；至斗口单昂、平身科、柱头科、角科、斗口，自一寸名件尺寸起，至六寸止，凡十有一条，升一等，增五分，用料则按斗口之数以丈楸。

自喻皓造《木经》，丁缓[13]、李菊[14]，遂为殿中无双[15]。后世得其法，揣长楔大，理木有偏[16]，削木有斤，平木有铲，析木有锯，并胶有榜，钉木有槛，檠括蒸矫[17]，以制其拘。凡不得入者利其栓，不得合者利其榫。造千庑万厦于斗室中，不溢禾芒蛛网于层楼之上。估计最尊，谓之料估先。次之大木匠，而锯工、雕工、斗科工、安装菱花匠随之，皆工部住坐雇觅之辈[18]。大木匠见方折工，举榫眼、榫卯、椽椀、下槽头、圆平面、开口、交口、旧料锛砍[19]、油皮锛补、刮刨诸活计以折算。锯工二八加锯，以面数加飞头见方折算，及四号拉扯，有葫芦、人字、丁字、十字、一字、拐字、平面、过河、三四五岔之制，并旧料锯解截锯诸活计。雕工司山花、博缝、雀替、云拱之属。斗科匠以斗口尺寸折算，加草架摆验诸活计。安装匠司斗科装修诸活计。历代宫室，各有其制，本朝工部厘定营建制造之法，刊定则例，供奉内廷，而圆明园工程又按现行则

例，较之部司之例为详。至于朝庙、宫室、名物、黄章，考古则见之焦里堂循《群经宫室图》[20]，证今则见之吴太初长元《宸垣识略》[21]，可坐而定也。

木植见方之法：每一尺在松橔三十斤、桅杉二十斤、紫檀七十斤、花梨五十九斤、楠二十八斤、黄杨五十六斤、槐三十六斤八两、檀四十五斤、铁梨七十斤、楠柏三十四斤、北柏三十六斤八两、椵三十斤、杨柳二十五斤，桐皮槁以根计。入山伐木，忌犯穿山，日宜定成开、明星、黄道、月德[22]。入场忌堆黄杀方，起工、架马，分新宅、旧宅，坐宫、移宫，日宜黄道、天成、月空、天月二德[23]。

搭材匠，木瓦、油漆、裱画诸作之所必需者也。殿宇房座坚立大木架子，皆折方给工，所用架木、撬棍、扎缚绳、壮夫、以架见方有差。打戗、拨直桁条径一尺外者，挂天枰，有坐檐、齐檐、踩盘、脚手、平台诸架子。搭戗桥，凡重覆檐上檐，折卸檐步椽望、头停锭、椽望，找补大木，拆宪头停[24]，找补连檐瓦口、旧疏璃、头停锭、天花板、支条、贴梁、安装斗科、堆云步、高峰、高泊岸、旧布瓦、歇山、挑山、庑殿诸房，座下桥桩，房身桩，竖棋杆，皆用之。砌高式墙，以五尺至八尺为一撤[25]，八尺至一丈三尺为二撤，以此递增。牌楼、大门、琉璃大式门座、安上重大过木、调脊、宪瓦、石角梁、斗科、石科、井栏、胡同、拴挂天枰、诸作搭架子，皆以见方折工料。一秤用秤头绳一，秤纽绳一，秤尾绳一，涩索绳一。凡大料重至千斤用二秤；千五百斤用三秤。千五百斤以外，日上料四件；二千以外，日上料三件；三千以外，日上料二件；四千以外，日上料一件。挚杆以上，吻兽九样，琉璃曲脊，

及不拆头停、搬罱㉖、挑牮拨正㉗、归安榫木，抽换柱木、打戗顶柱。其贯架、吻架、菱角、券洞、碥盘诸架子，各见方有差，随油漆、裱画、作脚手架子亦同科。油画遮阳缝席，用竹竿大席连二绳，折料以见方论。偏厦遮阳棚、墙脊、仰尘、吊箔、铺地，皆用席棚，座头停席墙。见方按层折料，以十五层为率。凡此皆搭材匠之职。而折卸工用有差，如绑夹杆圈席、落井桶、掌罐掏泥水，则用杉槁、丈席、扎缚绳、井绳、榆木滑车，职在井工，拉罐用壮夫。

营舍之工，黄河以北称为泥水匠，大江以南称为瓦匠，瓦匠貌不洁，皮皱肤瘃㉘，不为燥湿寒暑变色。缘高如都卢国人㉙，搜逑索偶㉚，与木匠同售其术，瓦之器，唯釪而已㉛。

宽瓦，以面阔得陇数。头号筒板瓦口宽八寸，二号筒板瓦口宽七寸，三号筒板瓦口宽六寸，十样筒板瓦口宽三寸八分。以宽定陇，以进深出檐加举得长，安瓨加瓬㉜，压七露三，以得露明，俗谓阴阳瓦。每坡每陇除滴水花边分位，头号筒瓦长一尺一寸，二号筒瓦长九寸五分，三号筒瓦长七寸五分，十样筒瓦长四寸五分。每陇每坡，除勾头分位，以得其数，瓦垂檐际。瓨瓬有溜㉝，上曰檐牙，下曰滴水，古谓瓦头。"长毋相忘""长年益寿"诸瓦头是也。古者刻龙形于椽头，水注龙口，其下置承溜器，一名重溜，即今勾漏。其在后檐墙出水者，即古匽猪彪池之属㉞，今谓天沟。至苫㉟，山黄、草苫、席箔、苇子、棕片、桦皮，折料各有差。至瓦色，则王府用绿瓦，余平房用朱漆筒瓦。贝勒用朱漆筒瓦，贝子用朱漆板瓦，工部常制有差。

墁地，以进深面阔折见方丈，除墙基、柱顶、槛垫石、阶条石

加两出檐、马尾、礓磋⑱。以明间面阔定宽，以台基高加二定长。踏垛背后，随踏垛长宽，以台基高折半，除踏垛石一分定高，垫囊以进深分路，有七路、十二路、十八路、二十五路、三十二路之别。砌阶沿、月台、甬道、台基、踏垛、礓磋，及用石做细做糙，凿做花兽，皆以见方折料。宕石片板、鱼鳞石、虎皮石、冰纹石、墁石子、石望板、盆景树、池山，皆以丈见方尺。虎皮石掏丁当一方，用白灰千五百斤；打并缝一方厚一尺者，用油灰五十斤，铁丝四斤；厚二尺五寸者，用白灰千五百斤；其糙砌折并缝，工用有差。

大脊，以通面阔定长，除吻兽宽尺寸各一分为净长，用板瓦取平，苫背沙滚子砖衬平。瓦条、混砖、斗板、脊筒瓦，层数、背馅灌浆有差。吻座用圭角一、麻叶头一、天混一、天盘一、吻一、剑靶一、背兽一、其混砖斗板两头中间则花草砖、统花砖、龙凤诸类无定制。垂脊，以坡之长分三分，上二分为垂脊，所用瓦条、混砖、停泥、通脊板层数有差；扣脊筒瓦一层，方砖凿兽座，垂兽一、兽角二。下一分为岔脊，用瓦条混砖各一层，上安狮马式五件、七件，圭角一、搪风头一。清水脊，长随面阔加山墙外出，板瓦苫背，瓦条二层，混砖一层，扣脊筒瓦一层。每头鼻子一、盘子一、搭头二、勾头二。琉璃脊有二样、三样、四样、五样、六样、七样、八样、九样，脊料瓦料，料以件计，件以折工。工在筒罗、勾头、夹陇、提节、分陇、花边，属之瓦匠；剔系顺色，属之窑匠。白灰、青灰、红土、麻刀、江米、白矾，折料有差。布通脊，以头二三号为例。花脊、墙顶、摆筒、板瓦，又花脊、清水脊制法，各有分科。

墙脚根曰掏砌,拦土柱顶石下柱曰码磉墩。墙有山墙、檐墙、槛墙、隔断墙诸成砌之别。成砌有砖砌、石砌、土坯砌及群域另砌上身之分。砖砌始于发券。发券以平水墙券口加折归除,得头券砖块之数,五券五伏,次分纯灰插泥二种,及透骨灰抹饰,泥底灰面抹饰,插灰泥抹饰、构抿诸类,碎砖碎石做法有差。歇山、硬山、山墙、码单磉墩、码连二磉墩,以柱顶石定长见方;拦上按进深面阔定长;地皮以下埋头,以九檩深一尺,按檩递减;台以阶条石定长;硬山群肩以进深定长,柱径定厚;上身随群肩,山尖随山柱;悬山山墙伍花成造,以布架定高,柱径定厚;砌悬山山花象眼,以步架定宽,瓜柱定高;两山折一山,前后檐墙,以面阔定长,檐柱定高,以柱径厚出三之二,封护加平水檩径椽径各一分,望一寸。凡用砖,皆除柱径、柁枋、门窗槛框、榻板木料,及角柱、压砖板、挑檐石,各分位核之。以顺水立墙肩分位,衬脚取平,随墙长短,而高随墁地砖分位。其次扇面墙、槛墙、隔断墙、廊墙各有差。如大中小三才墀头,随出檐收线砖、混砖、器砖、盘头饯檐、连檐、雀儿台层数尺寸定长,随檐柱加平水檩径一分。除停泥滚子砖、砍做线砖、乾摆混砖、器砖、盘头饯檐层数尺寸定高外,加连檐厚一分半,以做饯檐斜长入榫,分位有差。排山勾滴,以进深加举定长,按瓦料之号、分陇得个数。抹饰以长高见方丈。白灰、青白灰、泥底灰、插灰泥、红黄泥提浆铲旧,剔去构抿、灰道灰梗描刷,折料工用又有差。

砍砖匠,瓦匠中之一类也。金砖以二尺、尺七为度;方砖以二尺、尺七、尺四、尺二为度;新旧样城砖长一尺三寸五分,宽六寸五分,厚三寸二分。临清城砖同。停泥滚子砖、沙滚子砖,长八

寸，宽四寸，厚二寸。停泥斧刃砖，与停泥滚子同。沙斧刃砖，与沙滚子同。砍砖工作，在砍磨城角转头、揿白、截头、夹肋、剔浆、齐口、挂落、券脸及车网、立柱、画柱、垂柱、圭角、角云、兽座、照头、捺花、龙头、鼻盘，桁条、耳子、素宝顶、云拱头、花垫板、脊瓜柱、花垂柱、花气眼、花雀替、博缝头、古老钱、马蹄磉、三岔头、花揿扒头、花通脊板、牡丹花头、客枋、四面披、小博缝、松竹梅、花草、须弥座花柱㉟、圆椽达望板、窗户素线砖、垂花门立柱、箍头枋、方椽、飞檐椽、连檐、里口、线枋花心、转头花、香草云、垂脊板、如意头、象鼻头、天盘、西洋墙、宝塔、宝瓶诸活计。凿花匠，又砍砖匠之一类也。凿花工作在槛墙下，花砖、花龙凤、分心云头、岔角、梅花窗、海棠花窗、草花圆窗、线枋砖花窗、云子草、八角云各色，又三十三号物背兽、剑靶、吻座、垂兽、兽座、饯兽、仙人走兽。而剁磨、铲磨、磨平、见方、计工，仍职在瓦匠，所谓水磨也。湖上水磨墙、地文砖，亚次规矩者为藻井纹，横斜者为象眼纹，八方者为八卦纹，半斧者为鱼鳞纹，参差者为冰裂纹，一为肺碎纹，上嵌梅花，谓之冰片梅。

琉璃瓦九样什料，自二样始。二样吻，每只计十三件，高一丈五尺，重七千三百斤，为剑靶背兽、吻座、兽头连座、仙人、走兽、赤脚黄道、大群色、垂脊、揣头、揿扒、大连砖、套兽、吻匣、博通脊、满面黄、合角兽、合角剑靶，群色条、钩子、滴水、筒瓦、板瓦、正当沟、斜当沟、压带条、平口条诸件。三样吻，每支计十一件，高九尺二寸，重五千八百斤，什料同。四样吻，每只高八尺，重四千三百斤，什料同。五样吻，每只五尺三寸，尾宽八寸五分，重六百斤，多饯兽饯脊、三连砖、挂尖托泥。六样吻，每

只三块，通高三尺三寸，重三百二十斤，多狮马。七样吻，每只高二尺四寸五分，长二尺七寸，宽七寸五分，重一百三十斤，多罗锅、列角盘、鱼鳞折腰。八样吻，每只重一百二十斤，什料同。九样吻，每只高一尺九寸，长一尺五寸，宽四寸五分，重七十斤，多满山红、挂落砖、随山半混、罗锅半混、羊蹄筒瓦板瓦、双羊蹄筒瓦板瓦。此九样什料也。至迎吻于璃琉窑，迎祭于大清正阳诸门③，典制綦重③，载在工部。

糙尺七、尺四、尺二方砖，出细减一寸；糙新城砖，出细减九斤十二两；糙停砖沙砖，出细减一斤；头号、二号、三号、四号、十号筒罗勾头滴水板瓦，斤数有差。定磉日忌正四废天贼建破④；拆屋用除日；盖屋用成开日；泥屋用平成日；开渠用开平日；砌地与动土同。

石有汉白玉、青玉、青砂、花斑、豆渣、虎皮诸类。拽运以旱船。计打荒、做糙、做细、占斧、扁光、摆滚子、叫号，灌浆，石匠壮夫并用。捧请座子入正位，壮夫至三百人。石匠职在做糙，谓之落坯工。出细则冲打、箍槽、打捣、钻取、掏眼、打眼、打边、退头、榫窗、起线、出线、剔凿、扁光、掏空当、细撕、洒砂子、带磨光、对缝、灌浆、构捆、旧石闪裂归垅、拴架、镶条、合角、落梓口、开旋螺纹诸役。石以长高宽厚见方论工，槛垫石以面阔除柱顶定宽；阶条石以出檐柱顶除回水定厚；硬山加堆头金边，连好头石，悬山加挑山、硬山两山条石，与阶条同；斗板石按露明处以台基高除石条厚定宽；土衬石按露明处以斗板厚加金边定宽；踏垛石以面阔除垂带一分宽，按台基分级数；燕窝石以石面阔加垂带金边定长；平头上衬石以斗板土衬金边外皮，至燕窝里皮定宽；象眼

石以斗板外皮燕窝里皮定长；垂带石以踏垛级数加举定长；如意石与燕窝同；角柱石以檐宽三之一除压砖板定长，以檐柱径定宽，折半定厚；金山角柱石以柱径定宽，本身宽折半定厚；琵琶角柱石以金山角柱收二寸定宽，硬山压砖板出廊加墀头退一分定长；里外腰线石按山墙除前后压砖板分位定长；内里群肩下平头土衬石按进深出廊，除柱头分位定长；挑檐石以出廊加墀头梢定长，压砖石收一寸定宽；埋头柱脚石按台基高除阶条厚定长，阶条宽见方；分心石以出廊定长，金柱顶见方一寸半定宽；垂花门中间滚墩石以进深收分一尺定长，门口高三之一定高，方柱一尺加十之六定宽；门枕石以门下槛十之七定高，本身加二寸定宽，两头宽加下槛厚一分定长。折料灌浆用白灰、白矾、江米；粘补焊药用黄蜡、芸香、木炭、白布；补石配药较焊药增石面；石缝拘抿白灰桐油。见方斤重、长短有差。须弥座则做圭角、奶子、唇子、拘空当、卷云落托腮、枭儿、束腰玛瑙金刚柱子、宛花结带、卷金卧蚕、水池荷叶沟、菱花窗；柱顶周围做莲瓣、巴达马、香草、花卉、行龙、麒麟、夔龙、八宝、搭袱子、滚墩开壶牙子、立鼓腔、掐鼓钉、鼓儿、门枕诸役。龟兽座三采叠落山峰、剔撕汪洋海水、寿带。花盆座法与须弥同，如意云、万字回纹锦、四面寿带、细撕筋纹，西番莲、莲子、花心、玲珑栏杆、石榴头、寿带、拘空当诸役。莲花盆座法与须弥同，剔山林花草宫灯出细，则如石榴头、伏莲头、净瓶头、麻叶头、珠子、莲瓣、荷叶、西番莲。龙分气云阳龙，掐鳞爪、撕鬃发腿、虎肚、火肚、鼓肚黄饯刺、海水江牙、村山撕水；玲珑口岔分齿舌、做须眉、凿扁、画八挂龟背锦衬、脊梁骨、尾巴。狮子分头、脸、身、腿、牙、胯、绣带、铃铛、旋螺纹、滚凿

绣珠出凿崽子，西洋踏脚、琴腿、起口线、龙胎、凤服，凤毛、做管子、新云八宝、摔带子、象眼、落盘子、地伏头、古子滚胖、云子宝瓶、楞裹禅杖、龙凤花卉、仰覆莲、通瓦陇沟、券脸石做[41]、番草、摔带子、六角、八角、花石角梁绳、强出头兽、戏水兽面、桥翅柱子、前出角、后入角、抱鼓、云头、素线、桥面仰天、落色道、开打壶瓶、牙口子、蟆头鼓子、马蹄磉石、古老钱耳子、水沟、千斤石做钩头、披水、银锭槽、瓦楞起线诸役。其法亦见方为科。

湖上地少屋多，遂有裹角之法。"角"，古之所谓"荣"也。东荣、西荣、北荣、南荣，皆见之《礼》及司马相如《上林赋》。宇不反则檐不飞，反宇法于反唇，飞檐法于飞鸟；反宇难于楣，飞檐难地椽；楣若衫袖之卷者则反，椽若梳枇之斜者则飞。其间增栌重栾，不一其法，皆见之斗科做法，平身科、柱头科、角科三等。屋多则角众，地少则角犄，于是以法裹之。纵横回旋，正当面，顾背面，度四面，丘中举维精展；结隅利棱锋，柧造计秒忽[42]，至增一角多，减一角少，此裹角之法也。叶梦锡判案有云[43]："东家屋被西家盖，子细思量无利害。"此语可与裹角法参之。然薛野鹤尝曰："住屋须三分水，二分竹，一分屋。"[44]顾东桥尝曰："多栽树，少置屋。"[45]二说又可为裹角者进一解也。

顶为浮图，其名本金制。一品伞用银浮图，二三品红浮图，四五品用青浮图之属。今湖上亭塔顶多鎏金，次则砖顶、瓷顶。景德镇秘色窑得一朱砂窑，变价值千金。近恒以花瓶倒安于上，其法称便。

装修作，司安装门槅之事。槅以飞檐椽头下皮，与槅扇挂空槛

上皮齐，下安槅扇，下槛挂空槛分位，上安横披并替桩分位。挂空一名中槛，一名上槛，替桩一名上槛。安装槅扇，以廊内穿插枋下皮，与挂空槛下皮齐，次梢间安装槛窗，上替桩横披挂空槛，俱与明间齐。上抹头与槅上抹头齐，下抹头与槅群板上抹头齐，余系风槛墙槅板槛墙分位。所用名物，有上槛、抱框、腰枋、折柱、边挺、抹头、转轴、拴杆、支杆、槅心、平槑、槑子、方眼、支窗、推窗、方窗、圆光、十样、直槑、横穿、横披、替桩、帘架、荷叶、拴斗、银锭扣架心、蚂蚁腰及绦环、滴珠、帘笼、揭板，群板诸件，单槅、连二槅有差。凡楠柏木桶扇，以用碧纱厨罩腿大框为上线，以卷珠为上混面。凹面有斗尖、花心、玲珑之制；槅心有实替、夹纱之分。花头有卧蚕、夔龙、流云、寿字、卍字、工字、岔角、云团、四合云、汉连环、玉玦、如意、方胜、叠落、蝴蝶、梅花、水仙、海棠、牡丹、石榴、香草、巧叶、西番莲、吉祥草诸式。工兼雕匠、水磨烫蜡匠、镶嵌匠三作。至菱花槅心之法，三交灯球六椀菱花、三交六椀嵌橄榄菱花、丈叶菱花、又三交满天星六椀菱花、古老钱菱花、又双交四椀菱花诸式，则属之菱花匠。实替一曰"糊透"，夹纱一曰"夹堂"。

　　古者在墙为牖，在屋为窗。《六书正义》云[46]："通窍为囧[47]，状如方井倒垂，绘以花卉，根上叶下，反植倒披，穴中缀灯，如珠窗窀而出[48]，谓之天窗。"《太山记》云："从穴中置天窗是也。"今之蓬壶影、俯鉴室，均用其法。古者牖穿壁孔，两旁植榬[49]，以三寸为度。今则有柱有枋，中起棋盘线、剑脊线、扩线、关花牙、三湾勒水、出色线、双线起双钩，极阴阳榫之变，有方圆圭角之式。中实槅扇，大曰疏，小曰窗，相并曰方轩。槅心花样，如方眼、卍

字、亚字、冰裂纹、金缕丝、金线钩虾蟆之属。一窗两截，上系梁栋间为马钓窗，疏棂为太师窗。门制上楣下阈，左右为枨，双曰阖，单曰扇；有上、中、下三户门，及州县、寺观庶人房门之别。开门自外正大门而入次二重，宜屈曲，步数宜单；每步四尺五寸，自屋檐滴水处起，量至立门处止。门尺有曲尺、八字尺二法。单扇棋盘门，大边以门诀之吉尺寸定长，抹头、门心板、穿带、插间梁、拴杆、槛框，余塞板腰枋、门枕、连槛、横拴、门簪、走马板、引条诸件随之。古者外门内户，《文选》注："大门为门，中门为闳。"《说文》云："半门曰户。"《玉篇》云："一屏曰户。"诸说异解同趣。门有制，户无制。今之园亭，皆有大门，均仿古制。至园内房栊厢个、巷厕藩溷，皆有耳门，不免间作奇巧。如圆圭、六角、八角、如意、方胜、一封书之类，是皆古之所谓户也。曲尺长一尺四寸四分，八字尺长八寸，每寸准曲尺一寸八分，皆谓门尺，长亦维均。八字：财、病、离、义、官、劫、害、本也。曲尺十分为寸：一白、二黑、三碧、四绿、五黄、六白、七赤、八白、九紫、十白也。又古装门路用九天元女尺，其长九寸有奇。匠者绳墨，三白九紫，工作大用日时尺寸，上合天星，是为压白之法。

建造桥梁，有木桥做法：以宽长丈尺桥孔数目，折料计工。尺五桩木，连入土长二丈七尺，一木一桩；二尺管木长一丈二尺，一木二根；尺六桥面，楞木长一丈五尺；签锭桩木，安装管头楞木，用八六寸扒头钉，斤两有差。铺墁桥面砖，以宽长丈尺，除引条分位，横铺立墁，铺墁先用土垫平，折方有差。盘砳打夯[50]，搭脚手，用麻斤两及木匠刣砍桩尖[51]，做出錾凿管头，铺锭面木桥板，关砖

引条，安装栏干，定间柱、戗柱，瓦匠铺墁，日记夫油漆匠油饰关砖引条，露明栏干、间柱戗柱。桐油、陀僧、定红斤两，熬油打杂各有差。裹头雁翅，亦以宽长折料计工；石碳、跳板借用不估。此木桥做法也。石桥做法：以金门油身、雁翅宽高折料计工。雁翅迎水，顶底牵长，下分水顶底，用石陡砌，每里计长九十六丈四尺。底石下铺锭梅花桩，安顿底石，每丈用桩二十段。尺五木一木三桩，迎面排桩；尺四木一木二桩。砌面石每丈油灰二斤，里石每丈灌浆石灰一百斤，汁米有差。扛抬住上，每丈壮夫二名，此石桥做法也。石岸做法，与雁翅同科。若堤坝工程，筑堤先牵顶宽、底宽、高、长丈尺用土见方，底宽以入水丈尺，除水深尺折方。宽有筑宽帮宽，高有筑高帮高。帮宽帮高，谓之帮筑；在旁帮筑，谓之帮戗；平面加高，谓之普面；水深用柴铺垫，谓之二面防风，以备积筑。柴以束计，谓之正柴；用料以土方数目折束，搬柴厢柴夫工有差。取土以道路远近折料，谓之新土。隔河取土，及湖中捞挖，用船运送，均于土方加料筑坝，以面底宽、长丈尺，中心填土见方。坝长于水面，每丈用排桩七、榔木一[32]、芦芭二、纤缆一。工完销土，属之日记夫。

雕鎏匠之职，在角梁头、博缝头、顺梁额枋箍头、挑尖梁头、花梁头、角云、云拱番草素线雀替、角背、绦环、拖泥牙子、四季花、门簪、荷叶柁橔、净瓶头、莲瓣芙蓉垂柱头、连楹、疙疸楹、雕做荷叶帘架橔、大小山花结带、麻叶梁头、群板满雕夔龙凤、博古花卉、起如意线、三伏云、素线响云板、菱花梅花眼钱、起线护坑琴腿、圈脸番草云、槅扇搔、象鼻拴、玲珑云板、帘枕板、琵琶柱子、荷叶、壶瓶牙子、支杆荷叶、采斗板、覆莲头、燕尾、折柱

并斗口各科，工用有差。水磨、烫蜡、干磨诸匠，与雕銮互用，皆属之楠木作。凡楠木匠一百，加安装匠十，锯匠二十。做旧装修，另折方以计工。烫蜡物料，用黄蜡、剗草、白布、黑炭、桃仁、松仁有差。此外，包镶匠，别楠、柏、紫檀、海梅、花梨、铁梨、黄杨，木植以折见方计工。镟匠职在鼓心、圆珠帘、滑子、净瓶、大垂头、仰覆莲、西番莲头、束腰连珠、镟牙、粗牙诸役。水磨茜色匠，职在象牙、净瓶、阑杆、柱子、凹面玲珑夔龙书格、牙子、如意、画别诸役。雕匠有假湘妃竹药栏做法，楠柏木挖做竹子式，挂檐上板贴半圆竹式，竹式有如意云、圆光、连环套、卍字圈诸名。攒竹匠职在刮黄、刮节、去青、出细成斗，做榫卯有十三合头、九合头、五合头攒做之分，胶以缝计。锭铰匠职在锭箍拉扯、大铁叶、角梁、由戗、宝瓶桩钉、别锭枋梁、钓搭、双爪鈾鎄锁提梢、挺钩、钻三四寸钉椽眼连檐、博缝、山花、过木、沿边木、诸铜签锭、斗科升耳包昂嘴、门叶锭、门泡钉、门钹、门桥、铁叶、雨点钉、梭叶、鉊鈑双拐角叶㊿、双人字叶、看叶、兽面带仰月、千年钓、寿山福海、钉钓㊿、菱花钉、风铃、吻铜、檐网、剪叶、天花钉、大小黄米条、铜铁丝网，挂网剪碗口，以尺寸折料，以料数折工。

琉璃转盘鼓儿影壁，高六尺三寸五分，宽三尺六寸，用柱子二、间柱二，抹头二、腰枨二、夹堂余腮板四面绦环群板二、里口框一。四抹转盘大框，高三尺五寸七分，宽二尺八寸。群板绦环，采间柱余腮绦环、雕凹面香草夔龙，有镶嵌、素镶、并镶、门桶之别。夹层落堂如意瓶式，高五尺二寸，宽二尺三寸，二面贴落金边，中嵌夔龙团草。扇抹头、推门槅扇拴杆、琵琶柱子、栏干、起

线雕艾叶、净瓶头、连珠束腰、西番莲柱头四、托泥、地伏、琴头、捎子、踢脚、隐板、栏干心，床上笔管栏干皆备。飞罩有落地明、连三飞罩、连十五飞罩、单飞单诸做法。碧纱厨柱子，与影壁同，槅心用夹纱做法，皆属之楠木作。

覆橑[55]，今之木顶格也。《梦溪笔谈》云："古藻井即绮井，又曰覆海，今谓之斗八，吴人谓罳顶[56]，盖后至坏，前至檐，左右至两垾，上合群板，下横经纬，中如方罫[57]，所以使屋不呈材也。"木顶槅周围有贴梁、边抹、棍子、木钩挂，一棍六空，横直两头，进深面阔有常制。上画水草，说者谓厌火祥[58]，茎皆倒垂殖，其华下向反披，古谓井干。天台野人《存论》云："仰卧室中观藻井，得古井田法。"谓此。

铜料做法：门钉九路、七路、五路之分。鉕鈒兽面[59]，每件带仰月、千年钩；门鈒带钮头圈子。包门叶有正面鉕鈒、大蟒龙；背面流云做法：寿山福海，钩搭钉钩，门槅同科；槅扇有云龙鉕鈒、双拐角叶、双人字叶、看叶诸式。看叶带钩花钮头圈子，若云头梭叶、素梭叶，则宜单用；其它菱花钉、小泡钉、殿角风玲、琉璃吻、合角吻、琉璃兽、八样铜瓦帽、大小黄米条、铜丝网，物料重轻有差。

亮铁槽活：什件为大二门鈒、云头裹叶拴环、搭钮、榻板云头、合扇支窗云头、葵花齐头诸合扇、板门摘卸合扇、墙窗仔边合扇、槅扇屏门槛窗鹅拐轴鹅项、碧纱厨鹅项、槛斗海窝栓斗、起边凹面鹅项、帘架掐子、回头钩子、丝瓜钩子、西洋钩子、八宝环、八字云头叶、支窗云头、齐头里叶、有无楼子、西洋拨浪、各色挺钩捎子、各色直子钩边、钉钩、折叠钉钩、各色钩搭、过河钩搭、

圆捎子、纱帽捎子、扫黄捎子索子、大小冒钉、单双拨浪、各色挺钩、鹤嘴挺钩、寿山福海、人字面叶、大小抱柱叶子、卍字式箍、双云头面叶、钮头钓牌、云头角叶、大样掐判门圈子、一二三寸圈子、五寸靶圈诸件，折价给工有差。

油漆匠三麻、二布、七灰、糙油、垫光油、朱红饰做法计十五道，盖捉灰、捉麻、通灰、通麻、苎布、通灰、通麻、苎布、通灰、中灰、细灰、拔浆灰、糙油、垫光油、遍光油十五道也。用料为桐油、线麻、苎布、红土、南片红土、银朱、香油，见方折料。次之二麻、一布、七灰、糙油、垫光油、朱红油饰，又次之二麻、五灰、一麻、四灰、三道灰、二道灰诸做法。其他各色油饰做法，如朱红、紫朱、广花诸砖色；定粉、广花、烟子、大碌、瓜皮碌、银朱、黄丹、红土烟子、定粉、土粉、靛球、定粉砖色，柿黄、三碌、鹅黄、松花绿、金黄、米色、杏黄、香色、月白诸色。次之，油饰红色瓦料钻糙满油各一次，及天大青刷胶、柿黄油饰、洋青刷胶、花梨木色、楠木色、烟子刷胶、红土刷胶诸法。所用料为烟子、南烟子、广靛花、定粉、大碌、三碌、彩黄、黄丹、土粉、靛球、栀子、槐子、青粉、淘丹、土子、水胶、天大青、洋青、苏木、黑矾诸物。桐油加白灰、白面、土子、陀僧、黄丹、白丝、丝棉。油饰菱花加牛尾，其煎油木柴另法有准。挑水、劈柴、烧火、捶麻、筛碾砖灰，诸壮夫给工有差。斗科使灰用油，及头停打满地面砖钻夹生油，旧料錾砍，另法折工。若竹席、苇席、刷柿黄、罩白及搓清红黑油；又粉油上洒玉石砂子；又满糊高丽纸，搓油烫蜡金砂各砖，窗户纸上喷油，工料同科。

画作以墨金为主，诸色辅之，次论地仗、方心、线路、岔口、

箍头诸花色。墨有金琢烟琢细雅五墨之用，金有大小点之用，地仗、方心、沥粉及各色花样之用。线路、岔口、箍头贴金及诸彩色，随其花式所宜称。花式以苏式彩画为上。苏式有聚锦、花锦、博古、云秋木、寿山福海、五福庆寿、福如东海、锦上添花、百蝠流云、年年如意、福缘善庆、福禄绵绵、群仙捧寿、花草方心、春光明媚、地搭锦袱、海墁天花聚会诸式。其余则西番草、三宝珠、三退晕、石碾玉、流云仙鹤、海墁葡萄、冰裂梅、百蝶梅、夔龙宋锦、画意锦、垛鲜花卉、流云飞蝠、袱子喳笔草、拉木纹、寿字团、古色螭虎、活盒子、炉瓶三色、岁岁青、瓶云芝、茶花团、宝石草、黄金龙、正面龙、升泽龙、圆光、六字正言、云鹤、宝仙、金莲水草、天花、鲜花、龙眼、宝珠、金井玉栏干、万字、栀子花、十瓣莲花、柿子花、菱杵、宝祥花、金扇面、江洋海水诸式。惟贴金五爪龙，则亲王用之，仍不许雕刻龙首；降一等用金彩四爪龙，贝勒、贝子以下则贴各样花草，平民不许贴金。用料则水胶、广胶、白矾、桐油、白面、土子面、夏布、苎布、白丝、丝棉、山西绢、潮脑、陀僧、牛尾、香油、白煎油、贴金油、砖灰、木明、鸡蛋、松香、硼砂、酸梅、栀子、黄丹、土黄、油黄、膙黄、赭石、雄黄、石黄、黄滑石、彩黄、广靛花、青粉、沥青、梅花青、南梅花青、天大二青、乾大碌、石大二三碌、净大碌、锅巴碌、松花石碌、朱砂、红标朱、黄标朱、川二朱、银朱片、红土、苏木、胭脂、红花、香墨、烟子、南烟子、土粉、定粉、水银、明光漆、点生漆、生熟黑漆、西生漆、黄严生漆、退光漆、笼罩漆、漆朱、连四退光漆、血漆、见方红黄金、鱼子金、红黄泥金诸料物。

六典中装潢匠，今之裱作也。隔井天花，海墁天花，今之裱背

顶槅也。裱做在托夹堂、裱面层、糊头层底。锭铰匠压锭、托裱纸、缠秫秸、扎架子诸法，其糊饰梁柱、装修木壁板墙槅扇次之。纸有棉榜、头二三号高丽、西纸、山西绢、棉方白、二方栾、竹纸、料连四、清水、连四毛边、连四抄纸、锦纸、蜡花、呈文、宫青、西青、皂青、方稿、裱料、银笺、蜡花、宫笺、氈红、朱砂笺、小青、倭子、京文、桑皮诸纸。所用白面、白矾、苎布、秫秸、雨点钉、线麻、耗纸、包镶、出线、镟花、对花、压条，工用有差。纱绢绫锦画片，以见方折工料，此所谓采饰纤缛，裹以藻绣[60]，文以朱绿者也。近今有组织竹篾为顶蓬者，民间物耳。

花架有一面夹堂之分，方罫象眼诸式，盖以围护花树之用。诸园皆有之，多种宝相、蔷薇、月季之属，谓之架花。架以见方计工，料用杉槁、杨柳木条、薰竹竿、黄竹竿、荆笆、篛竹片、花竹片、棕绳。花树价值有常，保固有限。保三年者，千松、小马尾松、大小刺松、罗汉松、小柏树、青杨、垂柳、观音柳、山川柳、柿树、栗树、核桃树、软枣树、桑树、梧桐树、楸树、槐树、红白樱桃树、接甜枣树、苹果树、槟子树、李子树、千叶李、沙果子树、莎罗树、石榴树、小白果树、梨子树、红梨花、玉梨花、锦堂梨、香水梨、珍珠花、山里红、紫丁香、白丁香、红丁香、红白丁香、百日红、棣棠花、文宫果、山桃、白碧桃、红碧桃、波斯桃、粉碧桃、鸳鸯桃、千叶杏、大小山杏、接杏树、大玫瑰、马英花、兰枝花、白梅花、红梅花、黄刺梅花、佛梅花、采春花、红黄寿带、藤花、紫荆花、明开夜合花、十姊妹、扒山虎、山葡萄、芭蕉、贴根海棠、朱砂海棠、垂丝海棠、龙爪槐、白玉棠花、菠子、

长春花、金银花、沙白芍药、杨妃芍药、粉红芍药、千叶莲芍药、大红芍药、菠梨诸种；保二年者：西府海棠；不保年者：大柏树、大罗汉松、头二号马尾松、大白果树、小山里红、小玫瑰、榛子果、欧子果诸种。京师以车载论，城内每一车给价二钱，出城十里内加给一钱，十里外海里加给二分。如人夫抬运，照人数给工。湖上树木，多自堡城来者，无水通舟，故仅照人数给工之例。

匾有龙头、素线二种，四围边抹，中嵌心字板，边抹雕做三采过桥，流云拱身宋龙，深以三寸为止，谓之龙匾；素线者为斗字匾。龙匾供奉御书，其各园斗字匾，则概系以亭、台、斋、阁之名。

厅事犹殿也，汉、晋为"聽"，六朝加厂为"廳"。《老学庵笔记》云："路寝，今之正厅，治官处之厅多厂，今谓厂厅。"《灵光赋》云"三间两表"，即今厅之有四荣者；如五间，则两稍间设槅子或飞罩，今谓明三暗五，宋排当云"三间五㮰"[61]，《辍耕录》云"三间两夹"，皆是也。湖上厅事，署名不一：一曰"福字厅"，本朝元旦朝贺，自王公以下至三品京堂官止[62]，例得恭邀颁赐"福"字，各官敬装匾、供奉中堂，以为奕世光宠[63]。南巡时各工皆赏"福"字，如辛未[64]，则与石刻《坐秋诗》《水嬉赋》同赏之类。工商敬装龙匾，恭摹于心字板上，择园中厅事未经署名者悬之，谓之"福字厅"。如皆已有名，则添造厅事，或去旧匾换"福"字，如冶春诗社之秋思山房，"荷浦薰风"之清华堂之属，皆是今之福字厅。其次有大厅、二厅、照厅、东厅、西厅、退厅、女厅。以字名，如一字厅、工字厅、之字厅、丁字厅、十字厅；以木名，如楠木厅、柏木厅、桫椤厅、水磨厅；以花名如梅花厅、荷花厅、桂花

厅、牡丹厅、芍药厅；若玉兰以房名，藤花以榭名，各从其类。六面皮板为板厅，四面不安窗棂为凉厅，四厅环合为四面厅，贯进为连二厅及连三、连四、连五厅，柱檩木径取方为方厅；无金柱亦曰方厅，四面添廊子飞椽攒角为蝴蝶厅，仿十一檩桃山仓房抱厦法为抱厦厅，枸木椽脊为卷厅，连二卷为两卷厅，连三卷为三卷厅，楼上下无中柱者，谓之楼上厅、楼下厅；由后檐入拖架为倒坐厅。

正寝曰堂，堂奥为室，古称一房二内，即今住房两房一堂屋是也。今之堂屋，古谓之房；今之房，古谓之内；湖上园亭皆有之，以备游人退处。厅事无中柱，住室有中柱，三楹居多；五楹则藏东、西两稍间于房中，谓之套房，即古密室、复室、连房、闺房之属。又岩穴为室潜通山亭，谓之洞房。各园多有此室，江氏之蓬壶影、徐氏之水竹居最著。又今屋四周者谓之四合头，对溜为对照，三面连庑谓之三间两厢，不连庑谓之"老人头"。凡此又子舍、丙舍、四柱屋、两徘徊、两厦屋，东西溜之属。其二面连庑者，谓之曲尺房。

正构皆谓阁，旁构为阁道。加飞椽攒角为飞阁，露处为飞道，露处有阶为磴道，磴道曲折纡徐者为步顿，是皆阁之制也。湖上阁以锦镜阁为最，阁道以筱园为最，飞阁、飞道、磴道、步顿以东园为最。

两边起土为台，可以外望者为阳榭，今曰月台、晒台。晋尘曰："登临恣望，纵目披襟，台不可少。依山倚巘，竹顶木末，方快千里之目。"湖上熙春台，为江南台制第一杰作。

楼与阁大同小异。梯式创于黄帝。今曲梯折磴，极窈窕深邃，

非持火莫能登，谓之"螺蛳转"。京师柏林寺大悲阁⑥，最称诡制。湖上以平楼第三层梯效之，崇屋欹前为榭，盖楼台中之斜者，即"锦泉花屿"中藤花榭之属。

行旅宿会之所馆曰亭。重屋无梯，耸槛四植，如溪亭、河亭、山亭、石亭之属。其式备四方，六八角，十字脊，及方胜圆顶诸式。亭制以《金鳌退食笔记》九梁十八柱为天下第一，湖上多亭，皆称丽瞩。

古者肃齐⑥，不齐曰"斋"。黄冈石刻东坡墨迹一帖，有"思无邪斋"。晋尘曰："斋宜大雅，窗棂朗明，庭苑清幽，门无轮蹄，径有花鸟。"

浮桴在内，虚檐在外，阳马引出，栏如束腰，谓之廊。板上甃砖，谓之响廊；随势曲折，谓之游廊；愈折愈曲，谓之曲廊；不曲者修廊；相向者对廊；通往来者走廊；容徘徊者步廊；入竹为竹廊；近水为水廊。花间偶出数尖，池北时来一角，或依悬崖，故作危槛；或跨红板，下可通舟，递迤于楼台亭榭之间，而轻好过之。廊贵有栏，廊之有栏，如美人服半背。腰为之细，其上置板为飞来椅，亦名"美人靠"。其中广者为轩，《禁扁编》云⑥："窗前在廊为轩。"

大屋中施小屋，小屋上架小楼，谓之仙楼。江南工匠，有做小房子绝艺。

古者依水为屋，谓之船房。凡三间屋靠山开门，概以船房名之，全椒金絜斋榘诗云⑥："启关竟穿蒋诩径⑥，入室还住张融舟⑳。"谓此。

陈设以宝座屏风为首务。玻璃围屏用四抹心子板，腰围鱼门

洞，镶嵌凹面口线；海棠式双如意鱼门洞镶嵌凹面口线诸做法。通景围屏，用绦环牙子上阴阳叠落，雕玲珑宝相花诸做法。画片玻璃围屏，用大框、碎框、壁子、梓框、二画片、鱼门洞、心子板、玻璃转盘、方窗诸做法。三屏风连三须弥座，上下方色连巴达马，束腰线枋、中峰雁翅、四抹大框，内镶大理石落堂板一分，替板一分，背板梓框，上下绦环，二面雕汉文夔龙搭脑立牙诸做法。插屏门高六尺一寸，宽三尺一寸六分，内榻摚木二、二面雕凹面汉文夔龙、柱子二、托枨一、锁脚枨一、背后闸档板一、二抹大框一、篷牙一、砧牙二诸做法。四抹玻璃门，高五尺三寸三分，群板一、绦环一、一面采台雕凹面汉文夔龙捧寿诸做法。头号宝座，面阔四尺有奇，进深三尺有奇，高一尺六寸有奇，三方靠背束腰、特腮方肚、篷牙象鼻、卷珠湾腿、周围托泥、扶手云头诸做法。平面脚踏，与宝座等，汉文腿、束腰托泥俱备。二号矮宝座，面阔三尺六寸，进深二尺八寸六分，高七寸。上下方舍莲、达马、束腰、杉口、梓口、地平牌捎、地平床面、包镶皮并暖板诸做法。次之灯彩铺垫，灯以挂计。锡灯有洋灯、三面、四面、六面、镜插、满堂红、高灯之属；建珠灯有山水、花卉、禽兽、人物、字画之属，琉璃灯有四方、八方、冬瓜、荸荠、皮球之属；玻璃灯有方架、滚子、大洋、小洋、五色、吹片之属。其余各色洋绉堆花、耿绢画各旧稿、各色纱堆花、白云纱、银条纱、刮绒堆花、红金线、泥金纱罗。上覆朱缨，角垂风带者，谓之宫灯；竹架上蒙绸绉者，谓之膝裤腿；篾丝无影，谓之气杀风；置铁竹长柄悬之者，谓之鹅颈项。彩子用五色绫，扎珠网罘罳，以为檐饰。

结彩属之官乐部，里中呼为吹鼓手。是业有二：一曰鼓手，一

曰苏唱，有棚有坊。民间冠婚诸事，鼓手之价，苏唱半之。苏唱颜色半伺鼓手为喜怒，其族居城内苏唱街。

铺地用棕毡，以胡椒眼为工，四围用押定布竹片，上覆五色花毡。毡以黄色长毛氆氇为上⑦，紫绒次之，蓝白毛绒为下，镶嵌有缎边、绫边、布边之分，门帘桌机椅炕诸套同例。炕有炕几、炕垫、炕枕、帽架、唾盂、搭脚诸什物；椅有圈椅、靠背、太师、鬼子诸式；机有圆、方、三六八角、海棠花及连凳、春凳诸式。

民间厅事，置长几，上列二物，如铜瓷器及玻璃镜、大理石插牌；两旁亦多置长几，谓之"靠山摆"。今各园长几多置三物，如京式。屏间悬古人画，小室中用天香小几，画案书架。小几有方、圆、三角、六角、八角、曲尺、如意、海棠花诸式。画案长者不过三尺，书架下楗上空，多置隔间。几上多古砚、玉尺、玉如意、古人字画、卷子、聚头扇、古骨朵、剔红蔗葭、蒸饼；河西三撞两撞漆合、瓷水盂，极尽窑色，体质丰厚；灵壁、太湖诸砚山、珊瑚笔格；宋蜡笺，书籍皆宋元精椠本⑫、旧抄秘种及毛钞⑬、钱钞⑭。隔间多杂以铜、瓷、汉玉古器。其白玉本于阗玉河所产⑮，于阗有乌、白、绿，三河所产之玉，如河之色，最胜于"狮子王"，为古玉关以西地。《游宦纪闻》及《于阗行程记》载之甚详⑯。今入版图，其玉遂为方物。贾人用生牛皮束缚，人夫马骡运至内地，以斤两轻重为换头。苏州玉工用宝砂金刚钻造办仙佛、人物、禽兽、炉瓶、盘盂，备极《博古图》诸式⑰。其碎者则镶嵌风屏、挂屏、插牌，谓之玉活计。最贵者大白件，次者为礼货，最下者谓之老儿货。他如雉尾扇、自鸣钟、螺钿器、银累丝、铜龟鹤、日圭、嘉量、屏风鞳匝⑱、天然木几座、大小方圆古镜、异石奇峰、湖湘文竹、天然

木拄杖、宣铜炉。大者为宫夤，皆炭色红、胡桃纹、鹧鸪色，光彩陆离。上品香顶撞、玉如意，凡此皆陈设也。

[注释]

①夯碢（tuó）：即夯砣。夯体接触地面的部分，用石头或金属做成。碢，古同"砣"。　②海窝：明清建筑基础土层上行头夯所充开的夯窝。

③亭邮：沿途设置的供送文书的人和旅客歇宿的馆舍。　④牌楼：牌坊、牌楼基本指同一种建筑物，习惯上具有祝贺意思的多叫牌楼。今日之牌楼与华表的形象已经相去甚远，华表只能视为牌楼的起源之一。　⑤檩（lǐn）：用于架跨在房梁上起托住椽子或屋面板作用的小梁。亦称"桁"。垂花门：庭院式建筑群中起划分或分割建筑群内外部分的木构架建筑物，因具有出入内外的门的作用，基本构件垂莲柱上雕镂花饰，故名。　⑥瓦口：明清建筑中置于大连檐之上，上边缘随底瓦锯出凹弧，用以垫托檐头瓦件的通长木板。　⑦里口：即里口木。明清大式木构架房屋中顺钉在檐椽头、小连檐之上的整块木板，上皮刻口，飞檐椽从口内伸出。　⑧四角交金檐（tuí）：清式楼房建筑四个转角处的交金檐。交金檐，即交金墩。清式庑殿、歇山园亭等建筑中，置于顺扒梁之上，承接交角金下金桁节点之坨檐。该构件在45°方向与角梁后尾亦有交接。　⑨剅（bān）：同"攽"，分。　⑩槅（gé）扇：又称格门、格扇，根据开间大小，每间可做四扇，由立向的边挺和横向的抹头组成木构框架。抹头又将槅扇分成槅心、绦环板和裙板三部分。　⑪擖（sà）：持。　⑫斗科：明清时期称斗拱为斗科。斗拱发展至明清时期，较之唐宋时期的铺作，结构更加复杂，形体渐趋小巧，排列变得繁密，除结构功能外，装饰和礼制作用显得更加突出。　⑬丁缓：西汉长安著名工匠。《太平广记》称丁媛，《敕修陕西通志》称丁缓，似皆为一人。据《西京杂记》载，他善作卧褥香炉（又

名"被中香炉")。　⑭李菊：汉代巧匠。《拾遗记》："赵飞燕女弟居昭阳殿，中庭彤朱，而殿上丹漆，砌皆铜沓黄金涂，白玉阶，壁带往往为黄金缸，函蓝田璧，明珠翠羽饰之。窗扉多是绿琉璃，皆达照，毛发不得藏焉。橑桷俱刻龙蛇形，萦绕其间，鳞角分明，见者莫不兢慄。匠人丁缓、李菊巧为天下第一。"　⑮殿中无双：《后汉书·丁鸿传》："肃宗诏鸿与广平王羡及诸儒楼望、成封、桓郁、贾逵等，论定五经同异于北宫白虎观，使五官中郎将魏应主承问难，侍中淳于恭奏上，帝亲称制临决。鸿以才高，论难最明，诸儒称之。帝数嗟美焉。时人叹曰：'殿中无双丁孝公。'"后以此典称人学识渊博，经义明晰。北周庾信《周大将军司马裔神道碑》："枢机近侍，出纳丝言，所谓多识旧章，殿中无双者矣。"　⑯僝（chán）：即鸠僝。筹集工料，从事或完成建筑工程。　⑰檃（yǐn）括：矫正木材弯曲的器具。蒸矫：亦作"烝矫"，矫正。　⑱住坐：明代派在本地官府手工业中服役的工匠。籍隶京师的住坐匠，每月服役十天，属内府内官监管理。留在本府织造、织染等局服役的住坐匠，又称"存留匠"。　⑲锛（bēn）：指木工用的一种削平木料的平斧头。一般是双刃，一刃是横向的用于削平木材，另一刃是纵向的用于劈开木材。　⑳《群经宫室图》：焦循撰。成书于乾隆五十六年（1791），专论明堂制度，上卷分城、宫、门、屋四类，下卷分社稷、宗庙、明堂、坛、学五类。全书共九类，图五十、附图十二，每图均有说一篇，广征博引，进行考证。　㉑《宸垣识略》：吴长元撰。十六卷。吴长元，浙江仁和（今杭州）人。与吴兰庭齐名，时称"二吴"。乾隆间潦倒京都，为公卿校雠文艺，撰是书。据康熙时朱彝尊编《日下旧闻》和乾隆帝敕编《日下旧闻考》二书增删重写而成。旨在检索便利，故对二书采掇大纲，提要钩弦。分天文、形胜、水利、建置、大内、皇城、内城、外城、苑囿、郊坰十类，详载北京史地沿革和名胜古迹。　㉒成开：即成日与开日。成日，指凡事成就。喜凶诸事均可办

理。开日，指开通顺利，百事可行。明星：指太白星，即金星。黄道：即黄道吉日，以青龙、明堂、金匮、天德、玉堂、司命等六辰为吉神，六辰值日之时，诸事皆宜，不避凶忌，泛指宜于办事的好日子。月德：丛辰名。月中之德神。正、五、九月在丙，二、六、十月在甲，三、七、十一月在壬，四、八、十二月在庚。《协纪辨方书·义例·月德》："取土修营，宜向其方；宴乐上官，利用其日。" ㉓天成：《董公择日秘法》："定巳日：天成，一云官符星，非但云是死气之日，如修方值飞宫州县官符立见，若其方合吉神众，集能求其凶，用之亦可。"月空：月中的阳辰。月空日的天干正好与月德日相对，申子辰在丙，寅午戌在壬，巳酉丑在甲，亥卯未在庚，即十二地支对应十二个月份，每个月份遇到天干为以上的这天，就是月空。其所向之日被认为宜筹谋陈计策、上表章云。天月二德：天德和月德。旧时星相家以此二德为吉星，以为吉星高照即可逢凶化吉。后因以表示吉利和幸运。 ㉔宆（wà）：泥宆屋。头停：头停橼，在脊桁与金桁上的橼子，或者说与帮脊木接触的橼子。 ㉕擸（liè）：持，执。 ㉖罾（zēng）：古代一种用木棍或竹竿做支架的方形渔网。 ㉗举（jiàn）：用木柱支撑倾斜的房屋，使之平正。 ㉘瘃（zhú）：冻疮。㉙缘高：攀高。都卢国：古国名。一般认为在南海一带。国中之人善爬竿之技。 ㉚搜逑索偶：谓寻求对等。《文选·扬雄》："乃搜逑索偶皋、伊之徒，冠伦魁能，函甘棠之惠，挟东征之意，相与齐乎阳灵之宫。"李善注引韦昭曰："索，求也。偶，对也。" ㉛釫（wū）：古同"圬"。泥瓦工人用的抹子。 ㉜瓪（bǎn）：牝瓦，即仰盖的瓦，与牡瓦相对。同"板瓦"，弯曲程度较小的瓦。瓹（tóng）：同"瓪"。即瓪瓦，也作"筒瓦"，屋顶上用来封护两陇板瓦之间缝隙的屋面防水构件。唐宋时称筒瓦为瓪瓦，其规格与明清时期的筒瓦不同。 ㉝溜：房檐上安的接雨水用的长水槽。 ㉞匽（yǎn）猪：亦作"偃猪""偃潴"。古代屋檐下排泄雨

水或污水的阴沟。《周礼·天官·宫人》："为其井匽，除其不蠲，去其恶臭。"郑玄注："匽猪，谓溜下之池，受畜水而流之者。"　㉟苫（shàn）：用席、布等遮盖。　㊱磋礤（jiāng cā）：又作"礓礤"，台阶。　㊲须弥座：又名"金刚座""须弥坛"，源自印度，系安置佛、菩萨像的台座。后来代指建筑装饰的底座。　㊳大清正阳诸门：大清门，今北京天安门广场正阳门北。明永乐年间建，初名大明门。清初改名大清门。1912年改名中华门。为明、清都城皇城南面正门。1958年因扩建天安门广场而拆除，其位置相当于今毛主席纪念堂处。正阳门，俗称前门。它是明、清两代北京内城的正门，始建于明永乐十九年（1421）。由城楼和箭楼两部分组成。　㊴綦重：极重。　㊵定磉（sǎng）：盖房破土动工后要定朝向，立合砖。磉，柱子底下的石礅。四废：阴阳历法家以春庚申日、夏壬子日、秋甲寅日、冬丙午日为四废日。星命家又谓命中带此者，做事不成，有始无终。后世算命者又添辛酉、癸亥、乙卯、丁未四日为废日。天贼：丛辰名。月中盗贼之神。　㊶券脸石：在拱券中，最外是眉石，紧挨的是券石。券石分内券石与外券石。券洞迎面的为券脸石，又称券头石。　㊷柧（gū）：一种有棱角、用以制止瓜丸滚动的木条。　㊸叶梦锡：诸本作"叶梦得"，今从陆游《老学庵笔记》卷二改。《老学庵笔记》载："叶相梦锡，尝守常州。民有比屋居者，忽作高屋，屋山覆盖邻家。邻家讼之，谓他日且占地。叶判曰：'东家屋被西家盖，子细思量无利害。他时拆屋别陈词，如今且以壁为界。'"叶梦锡（1114~1175），名衡，字梦锡，浙江金华人。宋高宗绍兴十八年（1148）进士，历任宁德主簿、潜县知县等职。　㊹薛野鹤（1212~?）：薛嵎，字宾日，小名峡，小字仲止，号野鹤，永嘉（今浙江温州）人。宋理宗宝祐四年（1256）进士，官长溪簿。其诗《山中吟》《渔村晚照》可为代表。著有《云泉诗》。"住屋"句：语出宋人周密《癸辛杂识》续集卷上"水竹居"条。　㊺顾东桥（1476~

1545）：顾璘，字华玉，号东桥居士，明孝宗弘治九年（1496）进士，授广平知县，累官至南京刑部尚书。少有才名，以诗著称于时，与其同里陈沂、王韦号称"金陵三俊"，后宝应朱应登起，时称"四大家"。著有《浮湘集》《山中集》《息园诗文稿》等。　㊻《六书正义》：12卷。明吴元满（生卒年不详）撰。元满字敬甫，歙县人。《六书正义》略仿《六书故》，分数位、天文、地理、人伦、身体、饮食、衣服、宫室、器用、鸟兽、虫鱼、草木等12门，分隶534部；又略仿《六书统》而扩展之，析象形、指事、会意、谐声共为29体，转注、假借为14类。　㊼冏（jiǒng）：光明，明亮。　㊽窋咤（zhú zhà）：物在穴中欲出的样子。　㊾槏（qiǎn）：窗户旁的柱子。　㊿硪（wò）：砸地基或打桩等用的一种工具。通常是一块圆形石头，周围系着几根绳子。　51劂（yuán）：联系文意，似言木工砍桩尖的一种行为。　52樨（xī）：枥，古同"栎"，落叶乔木，木材坚硬，可制家具，供建筑用。　53铪铍双拐角叶：山东本、许评本作"铪铍、双拐角叶"，中华本、陈校本作"铪铍、双卓拐角叶"。今从清工部《工程做法则例·锭铰作用工》："铪铍双拐角叶每四块用锭铰匠一工"改。铪铍双拐角叶，是明清建筑装修中在体量较大的槅扇和槛窗表面上锭铰的铜铁构件，起坚固和装饰槅扇和槛窗的作用，用于六抹槅扇上下拐角处，表面重压成云龙、番草花纹。　54钌（liào）钓：又作"钌铞""钌吊"。扣住门窗等的铁扣儿。　55覆橑（liáo）：传统建筑中室内顶棚上的装饰性凹面，呈方、圆、多边等形，有绘画、雕刻等装饰。　56罳（sī）顶：天花板。　57方罫（guǎi）：整齐的方格形。　58火祥：火灾。亦指火灾的征兆。　59铪铍兽面：亦名"铺首"，为铜质贴金造，形如雄狮兽面，一般用于宫廷大门上，象征威严和尊贵。兽面直径为门钉直径的2倍。　60裛（yì）：缠绕。　61庪（jià）：屋间。另同"架"，架设、构筑。

㊁京堂官：清廷中央直属专业事务衙门的主官及副主官，称为京堂官，

以后又用作三、四品官的虚衔。　㊛奕世：累世，代代。　㉽辛未：乾隆十六年，公元1751年。　㊺柏林寺：位于今北京城内东城区戏楼胡同。"京师八大寺庙"之一。始建于元至正七年（1347），明正统十二年（1447）、清康熙五十二年（1713）、乾隆二十三年（1758）重修。寺坐北朝南，有山门、天王殿、圆俱行觉殿、大雄宝殿和维摩阁。中轴线东西两侧列配殿，布局严谨。山门前影壁砖雕精美。大雄宝殿为全寺主体建筑，额书"万古柏林"，为康熙御笔，殿内有精美的明代三世佛塑像。　㊻肃齐：安靖整饬，也指整齐完备。　㊼《禁扁编》：即《禁扁》。宫苑志。元王士点撰，5卷。士点字继志，东平（今属山东）人。早年弃举业，有志著述，官礼部侍郎。著有《秘书监志》，详载历代宫殿、门观、池馆、苑籞等名称。考其宫殿、门观等历史沿革。　㊽金絜斋榘：即金榘（1684~1761），吴敬梓表兄兼连襟。字其旋，号絜斋。科举困厄，终以廪生资格任休宁县学训导。他与吴敬梓的关系非同一般。两人是表兄兼连襟，分别娶全椒陶钦李的长女和次女为妻；吴敬梓的长子吴烺还受业于金榘，金榘的儿子金兆燕又与吴烺结成儿女姻亲，即金兆燕之子台骏娶了吴烺之女为妻。更重要的是，金榘与吴敬梓性格相投，气质相近，早年在全椒就经常在一起痛饮论文，下棋消闲，乃至相互倾诉胸中的块垒，发泄心中的积愤。有《泰然斋集》传世。　㊾蒋诩径：《文选·谢灵运〈田南树园〉》注引《三辅决录》："蒋诩，字元卿，隐于杜陵。舍中三径，惟羊仲、求仲从之游。二仲皆挫廉逃名。"后以此典指退隐田园或指隐逸之士，或用作园林典故。　㊿张融舟：也作"张融居""张融屋""张融船"。《南齐书·张融传》："融假东出，世祖问融：'住在何处？'融笑曰：'臣陆处无屋，舟居无水。'后日上以问融从兄绪，绪曰：'融近东出，未有居止，权牵小船于岸上住。'帝大笑。"张融东出，权牵小船于岸上居住，表现他为官清廉。后人诗文中常以指简陋的居处。　(71)毪氇（pǔ lu）：藏族人民手工生产的一

种毛织品，可以做衣服、床毯等，举行仪礼时也作为礼物赠人。　⑫椠（qiàn）：书的刻本。　⑬毛钞：藏书家毛晋的抄本。毛晋，明末常熟人，藏书八万四千余册，建汲古阁、目耕楼以储之，多宋元旧刻本。生平好抄录罕见秘籍，缮写精良，后人因称之为"毛钞"。　⑭钱钞：史载钱谦益凡要读而所缺之书，必千方百计借得善本、孤本在家转抄，抄毕装帧时，书的内页均附有自刻印的书牌，上有"常熟钱牧斋谦益绛云楼钞本"字样。这些书世称"钱钞本"。　⑮于阗：古西域国名。故址在今新疆和田南。东通拘弥、精绝、且末、鄯善，西北通皮山、莎车、疏勒。居民多从事农桑，以产玉石著称。　⑯《游宦纪闻》：南宋张世南撰，10卷。记宋朝掌故、逸闻逸事、风土人情、文物鉴赏及艺文、小学、考古、历法、术数、医药、园艺等，凡108条，颇有史料价值。　⑰《博古图》：一名《宣和博古图》。宋王黼（一说王楚）等奉敕修撰，共30卷。初修于大观初年，后于宣和年间重修。著录宣和殿所藏古代青铜器。　⑱輵（gé）匝：犹"匼（kē）匝"。围绕貌。汉羊胜《屏风赋》："屏风輵匝，蔽我君王。"

［点评］

　　乾隆年间，扬州盐商在瘦西湖边大兴土木，建造园林、别墅。据李斗自序，三十年来，"往诸工段间，阅历既熟，于是一小巷一厕居，无不详悉。又尝以目之所见，耳之所闻……皆登而记之"，将扬州瘦西湖上的工段营造制度方面的见闻，写成《工段营造录》，附于《扬州画舫录》卷十七。

　　《工段营造录》记述了清乾隆年间扬州繁盛面貌，集合南北建筑技术而取得的成就。开始介绍建筑的平地和绘图。平地盘所用水准设备与宋、明著作中所介绍的相同。屋样是画在尺幅纸上的图样，搭签注明尺寸等，

谓之"图说";用裱好的厚纸做成的纸屋样,谓之"烫样"。看来与清宫样房图样、烫样相似。

大木作包括牌楼、方圆碑亭、庑殿、歇山硬山悬山殿堂、川堂、小式大木作、正楼、楼台、箭楼、闸楼等的做法,列出主要构件的名称。然后是木料的折料法则、斗科做法、木植见方(即木材立方尺的重量)之法。以下是搭材、瞥瓦、墁地、砌墙、砍砖、凿花砖、琉璃瓦、石作、亭塔顶等。

装修作介绍了槅扇、窗、门户的做法。桥梁建造介绍了木桥、石桥、石岸、堤坝等的做法,关于内装修部分,介绍了雕銮匠及与其有关的楠木作水磨、烫蜡、干磨、包镶诸匠及镟匠、雕匠、攒竹匠、锭铰匠等的制作品名称,琉璃转盘鼓儿影壁、木顶格的做法。关于铜匠、铁匠介绍了各种铜料、亮铁制作品名称。上述资料是他处少见的。

油作、画作、裱作反映出江浙的做法。花架条除记述花架格式外,附及当时花农栽植花树的保活年限。

陈设是本书的重要部分,包括屏风、灯彩、铺垫、家具摆设、玉器等。这些工艺品来自全国各地。如画片玻璃围屏、锡灯、大理插牌、珊瑚笔格、于阗玉仙佛炉瓶(苏州制)、长毛氆氇毡等。

《工段营造录》写作时,显见参考了雍正十二年(1734)工部颁布钦定的《工程做法则例》和由北京去到扬州的匠师们传抄的内工做法则例(如《圆明工程则例》),这些都是对建筑制度严格的规范。李斗《工段营造录》成书在《工程做法则例》之后数十年,当时清代营造标准已经定型,书中反映的扬州瘦西湖上工段营造法则,确实反映清代《工程做法则例》,大部分术语和营造标准,和《工程做法则例》相符。从《画舫录》卷二,知扬州当时有熟悉内府工程的技术人才,如姚蔚池善图样,朱裳深明算学,史松乔及子椿龄图样异于寻常,王世雄工珐琅器。又从卷

十四知徐履安能作水法，喷水高与檐齐。李斗深入这些工官、匠师之间，排除技术保密，摘录而分条缕述，实属难能可贵。其中有的技术已近失传，如油作、画作中的苏式彩画、佛作等，对研究传统建筑和工艺仍属珍贵资料。

卷十八　舫扁录

扬州画舫，始于鼓棚。鼓棚本泰州驳盐船①，至朽腐不能装载，辄牵入内河，架以枋楣椽柱。大者可置三席，谓之"大三张"，小者谓之"小三张"。驳盐船之脚船②，枋楣椽柱如瓜蒌架者谓之"丝瓜架"③。木顶船谓之"飞仙"，制如苏州酒船，本于城内沙氏所造，今谓之"沙飞"，皆用篙戙④。沙飞梢舱有灶，无灶者谓之"江船"，用橹者为"摇船"，前席棚后木顶者谓之"牛舌头"，用桨者为"划子船"，双桨为"双飞燕"，亦曰"南京篷"。杭堇浦《道古堂集》中所谓"八柱船开荡桨斜"谓此。沙飞重檐飞舻，有小卷棚者谓之"太平船"，覆棕者为"棕顶"，以玻璃嵌窗者谓之"玻璃船"。至于四方客卿达官以及城内仕宦向有官船。皆住北门马头，非游人所得乘也。

[**注释**]

①驳盐船：用于运输盐的货船。　②脚船：小船。　③蒌（luǒ）：草本植物的果实。　④戙（dòng）：驾船用具。

顺治间舫匾： 笔锭如意① 胡敬德洗马② 小秦王跳涧③ 前明湖中游船，谓之游湖船。船皆有匾，匾上皆用绘事④，式如句容剃头担等发盘上绘事。至康熙中，乃易佳名。此三匾尚为前明舫匾，李啸村得之于天宁门街骨董铺中。

康熙间舫匾： 卢大眼高棚子 棚子即"大三张"。其时画舫无考，惟卢大眼以贩盐犯罪，改业为舟子，故至今称之。红桥烂 大三张无灶，惟此船设茶灶于船首，可以煮肉，自马头开船，至红桥则肉熟，遂呼此船为"红桥烂"。芙蓉舟 虎头牌 船户之面如是，在便益门马头。一脚散 是船极薄，人以是语笑之，

船遂得名。

雍正间舫匾：平安吉庆自国初至此，以绘事为扁，此为硕果耳。野乐
水马舫扁书嘉名自此始。二字本张芝叟"小舟胜养马"句⑤。胜景游　王
家富丝瓜架自舫扁书嘉名，凡船皆用粉扁⑥，以待游人题名，无人题者，皆以
舟子之名呼之。曹世芳丝瓜架

乾隆间舫匾：双柿　扇面二者皆舫扁式也，因无人题，遂以其扁式呼
之。乐也　一条梁船底用一木，此江船制法也。摇船自此入内河。平山堂
季元普此舟子名也，三字笔势遒劲，不知何人所书。莲舟　殷实舟　太平
船　太平舟　锦春游　富春游舫扁至此渐有佳名，此皆丁丑以前之船，迨
丁丑后⑦，凿莲花埂，浚河通平山堂，遂为巨津，画舫日增，马头分焉，故丁丑后
画舫，另分之于十二马头。

高桥舫匾：星槎　乘龙　发财　凌风舸　如意船　相江行　空
明舟　大如意船　雪篷烟艇　花月双清　菊屿荷塘　且暂萧闲　李
家大三张　王林丝瓜架　李三划子船　高二划子船　王三西饼船
王七虎大三张　潘寡妇大三张　陈三驴丝瓜架　冷大娘丝瓜架　桃
花庵划子船　黄毛毛匠大三张

便益门舫匾：分波　水仙　载鹤　镜中游　碧湖春　锦湖行是
舫有郑板桥联句云："摇到四桥烟雨里，拨开一片水云天。"黄金锭　如意舟
便宜船　春蕙舫　驾云游　彩鹢舟⑧　夺金魁　驾叶舟　衣香人
影　元宝丝瓜架　宋上桥丝瓜架　何奶奶划子船　小张二大三张
大张三大三张　小张三大三张小张三即大张三之子，是二船本一船也。骆
家酒店划子船

广储门舫匾：代步　依李　大发　一舸　寻春　大元宝　第一
舟　黄花舟　沙棠舟　可以游　吉祥舟　满天星舟子名。明月舟

宋七江船　孙划子船　飞江江摇船　王家沙飞船　孔五牛舌头　一
搠一个洞是船本小秦王跳涧，至是已朽，李复堂题此五字，遂得名。王奶奶
划子船　马回子牛舌头　方世章大三张　沈胡子草上飞　王氏兄弟
划子船

　　天宁门舫區：舫如　扁舟　观流　舫居　问虹　飞虹　一方
栖云　代步　问渠　友溪　太平舟　太平船　如意舟　得意舟　下
鸥舫　镜中行　歌峡舫　不系园　飞湖引　水云天《梦香词》云："扬
州好，画舫是飞仙。十扇纱窗和月淡，一枝柔橹拨波圆。人在水云天。"富春舟
　书石舟　剡溪舟　鑿藏舟　锦春游　天受引　落霞孤鹜　小太平
船　王七江船亦名水马，已无其扁。袁九大马溜⑨　落日放船好　顾家
飞云罩　王奶奶划子船　薛二和尚牛舌头　孙二侉子大摇船　曹大
宝官划子船

　　北门舫區：静观　四桨西洋船是二船皆官船，北人谓之"水住房"，
南人谓之"水公馆"，非达官不能乘，故每闲泊屿渚，以资榜人昼眠⑩。蓬莱
系园　带月　访戴舟子汤酒鬼，卯饮午醉⑪，醉则睡，睡熟则大呼酒来，故每
载人至夜归，皆舟中客理篙楫，至岸杯盘狼藉，任客收拾，惟闻船尾鼻息鮈鮈而
已。田雁门为题是扁。翔凫　艑舟⑫　宛在　水月　鸣鹤　云鳌　一叶
轻舫　野舫原诗本"野艇却受两三人"。以航为大舟，不止受两三人。见
《清波杂志》。是扁以误传误耳。却受　容与　欸乃　一苇　渠花艓⑬
康乐舟　昌龄舟　小自在　映花游　金沙舟　苏石舟　书画舫　米
家船　青雀舫词人方竹楼尝题黄秋厓妻吴静娴《秋山读书图》云⑭："几番幽
访，携上晴湖青雀舫。"即此。　歌峡舫　水一方　季卿叶　宝卿叶　孔
三张此大三张也，中有孔东塘书"壶觞须就陶彭泽，风俗犹传晋永和"一联⑮。
　　合漏船是船二人合撑，固有是名。　余家玻璃船　赵家划子船　汤家

划子船　笏板丝瓜架　棕顶沙飞船顶上以棕覆之。　　唐寡妇划子船

许椿子划子船　韩钱氏划子船是妇以债结讼，共传为韩钱氏，遂呼是名。

　　十七点划子船舟子某以十七点得会金，乃造是船，遂名。　　叶道人双飞

燕是船亦名"南京凉篷"。道人上元人，四十不茹荤，五十辟谷[16]，方笠白夹，打

桨白蘋红蓼间，旁若无人。　　南京老唐凉篷　慧因寺智慧舫　关帝庙划

子船僧平川之舟。　　莲性奇玻璃僧传宗之舟。　　陶肉头没马划子船是船

夜宿渚屿，日驾游人，特马头船数足额，不能在岸招客，惟于湖中觅生计耳。时

人嗤之，谓之"肉头"[17]，即以没马头之名呼其船也。

　　小东门舫匾：是地画舫本二十有七，今增至三十有三，其六船无扁，舟子

姓名亦不可考。步月　仙楼　同春　驾云　舫如　小天游　一卷书

玻璃船　太平船　百花舟　白云舟　百花州　且逍遥　暂萧闲　固

始牒　烟波画船　谢氏划子船　洗澡划子船　余家划子船　姜茶炉

江船　俞家私盐船此外河私盐船，归坞变价，牵入内河者。　　沈金镯划子

船　刘大镯划子船以泥金涂栏干上连环，谓之"金镯"。是门划子船，以此为

胜。　　金孝官雪上船此棕亭先生画舫也[18]。　　陈妙常牛舌头舟子陈七，美

丰姿，时人呼为"陈妙常"。　　苏高三划子船　王寡妇七号划子船　烟

月舫

　　大东门舫匾：芥隐本宋龚颐正书室名[19]，有《芥隐笔记》卷子。观澜

　画舫　大发财　玉镜光　天然图画　郑家蒲鞋头亦名"关快"。关快

即浒墅关快船也。

　　南门上下两马头舫匾：泳庵郑氏影园舟名。　　听箫　却要北门有

"却受"舫扁，此改"受"为"要"。考昔李庚有女奴名却要，可知此二字出处。

有余　元宝　冶春　迪吉　载鹤　飞云　鹤航　南浦　借树　春

螺　云淡　福云舟　驾叶舟　志和舫　采珠游　西溪行　一湖春色

何消说江船_{舟子与人言，以"何消说"三字作助语词，时人讥之，遂以此名}之。　五四划子船　通天篙楼船　汪府大三张_{有高西园书"桐间月上柳}下风来"横扁。　九峰园彩舫

西门舫區：飞鸿　百福　移园　梳烟　春才　春财　一叶　法二划子船　陈家小三张

高二小二张

虹桥舫區：流霞　观涛　鸣鹤　陈胡子饼船　孔大芹菜船　王家灰粪船_{船长三丈，阔五尺，以载灰粪为生，惟清明节龙船市洗净载人，间逢}司徒庙演戏，则载戏箱。　**桃花庵划子船**_{庵中道人陈大驾是舟，牛湘南太守为}之修艕㉑。陈大死，其子苟子秀出，打桨如飞。

平山堂舫區：元宝　童奶奶丝瓜架　法净寺五泉水船

[**注释**]

①笔锭如意：金银铸成如意形状的一种小锞子。供赏玩或装饰用。与"必定如意"谐音，象征吉祥，故名。　②胡敬德洗马：胡敬德，即尉迟敬德，因是胡人，故民间俗称为胡敬德。尉迟恭（585~658），字敬德，鲜卑族，朔州鄯阳（今山西朔州市平鲁区）人。唐朝名将，凌烟阁二十四功臣之一。尉迟敬德纯朴忠厚，勇武善战，一生戎马倥偬，征战南北，驰骋疆场，屡立战功。玄武门之变时助李世民夺取帝位。官至右武侯大将军，封鄂国公。晚年谢宾客不与通，唐高宗显庆三年（658）去世，册赠司徒、并州都督，谥号忠武，陪葬昭陵。　③小秦王跳涧：秦王李世民讨伐刘武周时，被时为刘武周部将的尉迟恭追杀。秦王由于形势所迫，在美良川地界之南，不得不跳过一个三丈余宽的大山涧。尉迟恭为追杀秦王无奈之下也跳过去了，后面的秦叔宝为救秦王也跳了山涧。此役后尉迟恭归

顺了李世民，而李世民也在跳过涧后，逐步开创了霸业。 ④绘事：绘画之事。 ⑤张芝叟：张舜民，字芝叟，一作芸叟。自号浮休居士，又号矴斋，邠州（今陕西彬州）人。生卒年不详。北宋文学家、画家。宋英宗治平二年（1065）进士，为襄乐令。元丰中，环庆帅高遵裕辟掌机密文字。元祐初做过监察御史。为人刚直敢言。徽宗时升任右谏议大夫，任职七天，言事达60章，不久以龙图阁待制知定州。后又改知同州。曾因元祐党争事，牵连治罪，被贬为楚州团练副使，商州安置。后又出任过集贤殿修撰。南宋绍兴年间，追赠宝文阁直学士。小舟胜养马：语出《渔父》诗。 ⑥粉舫：涂成白色的舫舡。 ⑦丁丑：乾隆二十二年，公元1757年。是年为方便乾隆乘船前往平山堂，开莲花埂新河。 ⑧鹢（yì）：古书上说的一种似鹭的水鸟。 ⑨马溜：方言。立即，迅速。 ⑩榜人：船夫，舟子。 ⑪卯：卯时，又名日始、破晓、旭日等，指上午5时至上午7时。为古时官署开始办公的时间，故又称点卯。午：午时，即日中，又名日正、中午，指上午11时至下午1时。 ⑫艒（fù）：舟名。见《集韵》。又《篇海类编》释，船载多也。 ⑬艓（dié）：小船。 ⑭方竹楼：方元鹿，字竹楼，号红香词客，歙县人，居镇江。清代书画家。擅长山水墨竹及书法。诗学陆游，词宗吴文英，有《寒衾集》。 ⑮"壶觞"联：语出唐皇甫冉《三月三日义兴李明府后亭泛舟》诗，此诗作者一作刘长卿。 ⑯辟谷：源自道家养生中的"不食五谷"，是古人常用的一种养生方式。它源于先秦，流行于唐朝，又称却谷、去谷、绝谷、绝粒、却粒、休粮等。 ⑰肉头：傻，笨。 ⑱霅（zhà）：水流激荡声。 ⑲龚颐正（1140~1201）：字养正，本名敦颐，避宋光宗讳，改名颐正，和州历阳（今安徽和县）人。宋孝宗淳熙末，洪迈领史院，荐于朝。初授和州文学，此后历任迪功郎、大社令等职。著有《符祐本末》《元祐党籍列传谱述》《续稽古录》等。其著作《芥隐笔记》是南宋重要的考据笔记之

一，清四库馆臣称其："精核者居多要。不在沈括《笔谈》、洪迈《随笔》之下。" ⑳捻（niàn）：用桐油和石灰填补船缝。

[点评]

扬州画舫历史悠久，在明代时就有所谓的"游湖船"，至清代时，则普遍地称为画舫。清代画舫的由来大概有四种情况，一是由民用作业船演变而来；二是商船演变而来；三是由官船演变而来；四是由游船演变而来。

民用作业船包括渔船、灰粪船等。渔船是渔民们打鱼用的船只，灰粪船是内河里运送垃圾的船只。湖上船宴盛行时，一部分的渔船、灰粪船会临时充当酒船使用，其顾客大部分是社会底层的百姓。李斗记下了两艘这样的船，一艘是孔大芹菜船，一艘是王家灰粪船。在王家灰粪船后面注曰："船长三丈，阔五尺，以载灰粪为生。惟清明节龙船市洗净载人，间逢司徒庙演戏，则载戏箱。"这样的船当然载不得游人，但到清明瘦西湖龙船市，游人众多，游船不够，这灰粪船也就有人问津了。

商船指那些原来承担运输任务的船只。"扬州画舫，始于鼓棚。鼓棚本泰州驳盐船，至朽腐不能装载，辄牵入内河，架以枋楣橼柱。大者可置三席，谓之'大三张'，小者谓之'小三张'。驳盐船之脚船，枋楣橼柱如瓜蔌架者谓之'丝瓜架'"。《扬州画舫录》记载的多是这类画舫。康熙间，湖上有一艘很有名的大三张画舫，人称卢大眼高棚子，船主卢大眼本是贩盐的，后来因罪被取消了贩盐资格，于是把盐船改成了画舫。这是商船改画舫的一例。

官船是官府所置，用于公务接待。在北门码头停着两艘官船："静观"与"四桨西洋船"，"北人谓之'水住房'，南人谓之'水公馆'，非达官不能乘，故每闲泊屿渚，以资榜人昼眠。"

清初，扬州的水面上还有不少游湖船，清代中后期，游湖船就很少见了。

　　明代游湖船，每艘船上都会有一块匾，匾上常画一些吉祥图案或戏曲故事，而这些匾画的内容也就是这些游湖船的名字了。清人在古董铺子里发现三块明朝的船匾，画的是"笔锭如意""胡敬德洗马""小秦王跳涧"。"笔锭如意"画的是一支笔、一锭银子、一支如意，谐音"必定如意"；后两块则是《隋唐演义》中的故事。这样的游湖船与张岱笔下西湖游船的气质不一样，西湖游船文人气与富贵气都要多一些，而明代扬州的游湖则有更多的世俗生活味道。以民俗画作舫匾是明朝游湖船的风格，到清代以后，这种舫匾越来越少。雍正年间，扬州还有一艘古董级的画舫"平安吉庆"，说它是古董，因为它是明朝风格的，舫匾上绘的是"平安吉庆"图。

　　清康熙以后，画舫的船主开始找人在船匾上题字，所题之字就成了船名，如果找不到人题字，就以船主人名字来当船名。无人题字的大多是"丝瓜架"这样的小船，是湖上画舫中块头最小的。为画舫题名以及题联的常是寓居扬州的名士，停在便益门的一艘画舫"锦湖行"上就有郑板桥的题联："摇到四桥烟雨里，拨开一片水云天。"有些题名极有趣，前面说的明朝的那艘"小秦王跳涧"在雍正后还在扬州湖上，但已经非常朽败，名士李复堂开玩笑地题字"一搠一个洞"，后来居然成了艘名船。

　　画舫主人各式都有。寺观画舫有大明寺的五泉水船、慧因寺智慧舫、桃花庵划子船。有些船主是僧人道士，却与寺观无关，如关帝庙划子船为僧平川所有，莲性奇玻璃为僧传宗所有，叶道人双飞燕为上元叶道士所有。桃花庵划子船，船主是桃花庵的火居道士陈大，陈大死后，由其子苟子继承，在湖上小有名气。

　　"落魄江湖载酒行，楚腰纤细掌中轻。"这是杜牧的一首很有名的诗

中的两句。从诗句看，画舫酒船似乎可以漂在扬州任意一片水域，但实际上画舫也不是哪儿都能停的，各有各的码头。清代扬州停靠画舫的码头有十二个，每个码头可停靠的船只也各不相同，档次也不太一样。据李斗记载，清代扬州停靠画舫的码头有：高桥、便益门、广储门、天宁门、北门、小东门、大东门、南门上码头、南门下码头、西门、虹桥、平山堂。这些码头把扬州城围了一圈。停靠船较多的是北门码头，画舫的档次也是最高的，静观与四桨西洋船是两只官船，每日泊在这里，除了高级官员，一般人是不能乘坐的。这里有49艘画舫，经人题匾的有30艘。天宁门其次，有船37艘，经人题匾的有26艘。然后是小东门，有船33艘，经人题匾的有14艘。画舫档次的高低，说明了这个码头的人气与财气。

阮元二跋

扬州全盛，在乾隆四五十年间，余幼年目睹。弱冠虽闭门读书，而平山之游，岁必屡焉。方翠华南幸，楼台画舫，十里不断。五十一年余入京，六十年赴浙学政任，扬州尚殷阗如故。嘉庆八年过扬，与旧友为平山之会。此后渐衰，楼台倾毁，花木雕零。嘉庆廿四年过扬州，与张艿塘孝廉过渡春桥，有诗感旧；近十余年闻荒芜更甚。且扬州以盐为业，而造园旧商家多歇业贫散，书馆寒士亦多清苦，吏仆佣贩皆不能糊其口。兼以江淮水患，下河饥民由楚黔至滇城，结队乞食诉乡谊，予亦周恤资送之。李艾塘斗撰《画舫录》在乾隆六十年，备载当年景物之盛，按图而索，园馆之成黄土者七八矣；披卷而读，旧人仅有存者矣。五十年尘梦，十八卷故书，今昔之感，后之人所不尽知也。书此识之。

道光十四年，节性斋老人书于滇池宜园，时年七十有一。几年不到平山下，今日重来太寂寥。回忆翠华清泪落，永怀诗社故人雕。楼台荒废难留客，花木飘零不禁樵。别有倚虹园一角，与君同过渡春桥。

自《画舫录》成，又四十余年。书中楼台园馆，仅有存者。大约有僧守者，如小金山、桃花庵、法海寺、平山堂尚在；凡商家园丁管者多废，今止存尺五楼一家矣。盖各园虽修，费尚半存，而至道光间则官全裁

之。园丁因偶坏敧者，鸣之于商；商之旧家或易姓，或贫，无以应之。木瓦继而折坠者，丁即卖其木瓦，官商不能禁；丁知不禁也，虽不折坠亦曳拆之。所谓倚虹园者，共见尽矣。余告归田里，楼台虽废，林泉尚多。十九年夏，每乘小舟出虹桥，一望绿树满野，绿草满堤，新荷有花，蝉声不断，直至平山。舟子乞与舟名，余题"绿野"二字扁。又舆登尺五楼、延山亭避暑。望平山之松泉，闻钟声，僧六舟曰："此间颇似杭之南屏。"余曰："是，宜曰'北屏晚钟'矣。"此地苟不拆，尚可支数十年。偶记于此。

道光十九年冬至日书。

参考文献

图书

［清］李斗. 扬州画舫录，汪北平，涂雨公点校［M］. 北京：中华书局，1960.

［清］李斗. 扬州画舫录，周春东注［M］. 济南：山东友谊出版社，2001.

［清］李斗. 扬州画舫录，王军评注［M］. 北京：中华书局，2007.

［清］李斗. 扬州画舫录，陈文和点校（线装本）［M］. 扬州：广陵书社，2008.

［清］李斗. 扬州画舫录，陈文和点校［M］. 扬州：广陵书社，2010.

［清］李斗. 扬州画舫录，许建中注评［M］. 南京：凤凰出版社，2014.

［清］李斗. 扬州画舫录，潘爱平评注［M］. 北京：中国画报出版社，2014.

［清］李斗. 扬州画舫录，王媛编著［M］. 合肥：黄山书社，2015.

王伟康. 康乾盛世扬州文明的实录：《扬州画舫录》研究［M］. 北京：中国文联出版社，2004.

袁千正，唐富龄，谢楚发. 中国文学辞典（古代卷）［Z］. 西安：三秦出版社，1989.

胡明. 扬州文化概观［M］. 南京：南京出版社，1993.

傅璇琮. 中国诗学大辞典［Z］. 杭州：浙江教育出版社，1993.

张宏儒，汪雷. 中国长江风光赏析辞典［Z］. 北京：北京出版社，1993.

陈哲夫. 中华文明史·第九卷（清代前期）［M］. 石家庄：河北教育出版社，1994.

扬州文化志编纂委员会. 扬州文化志［Z］. 南京：江苏文艺出版社，1996.

李维冰，周爱东. 扬州饮食［M］. 苏州：苏州大学出版社，2001.

丁家桐. 扬州八怪［M］. 苏州：苏州大学出版社，2001.

吴子辉. 扬州建置笔谈［M］. 南京：江苏古籍出版社，2002.

钱传仓. 扬州民俗［M］. 北京：方志出版社，2003.

邓绍基. 中国古典戏曲文学辞典［Z］. 北京：人民文学出版社，2004.

薛永年，杜鹃. 中国绘画断代史·清代绘画［M］. 北京：人民出版社，2004.

高永清. 禅院寻踪：扬州名寺［M］. 扬州：广陵书社，2005.

陈晓梅，秦扬. 胜水撷芳：扬州名水［M］. 扬州：广陵书社，2005.

叶长海. 中国戏剧学史稿［M］. 北京：中国戏剧出版社，2005.

曹永森. 扬州特色文化［M］. 苏州：苏州大学出版社，2006.

邱庞同. 中国面点史［M］. 青岛：青岛出版社，2010.

何小弟，边卫明，肖洁，汪清香，中国扬州园林［M］. 北京：中国农业出版社，2010.

周游. 扬州记忆［M］. 北京：中国社会出版社，2013.

朱福烓. 扬州发展史话［M］. 扬州：广陵书社，2014.

王自立. 扬州盐业史话［M］. 扬州：广陵书社，2014.

周爱东. 扬州饮食史话［M］. 扬州：广陵书社，2014.

王章涛. 扬州学术史话 ［M］. 扬州：广陵书社，2014.

韦明铧，韦艾佳. 扬州戏曲史话 ［M］. 扬州：广陵书社，2014.

许少飞. 扬州园林史话 ［M］. 扬州：广陵书社，2014.

王虎华. 扬州宗教史话 ［M］. 扬州：广陵书社，2014.

曹永森. 扬州科技史话 ［M］. 扬州：广陵书社，2014.

高文麒. 江苏：盐商文化（扬州·镇江·淮安）［M］. 北京：经济科学出版社，2014.

王克胜. 扬州地名掌故 ［M］. 南京：南京师范大学出版社，2014.

徐向明. 扬州历史文化60问 ［M］. 扬州：广陵书社，2015.

卢桂平. 扬州历代名人传 ［M］. 扬州：广陵书社，2015.

仲玉龙. 扬州国粹 ［M］. 扬州：广陵书社，2015.

彭镇华. 扬州园林古迹综录 ［M］. 扬州：广陵书社，2016.

陈锴竑，姜龙，卢桂平. 扬州历史文化大辞典（上下）［Z］. 扬州：广陵书社，2017.

杜文玉. 中国历代大事年表 ［Z］. 北京：商务印书馆国际有限公司，2017.

文章

陈从周. 扬州片石山房：石涛叠山作品 ［J］. 文物，1962，（2）.

韦金笙. 扬州芍药小史 ［J］. 园艺学报，1964，（3）.

陈从周. 扬州园林与住宅 ［J］. 社会科学战线，1978，（3）.

屈守元. 谈魏长生 ［J］. 四川师院学报（社会科学版），1979，（1）.

纪仲庆. 扬州古城址变迁初探 ［J］. 文物，1979，（9）.

金慎夫. 扬州司徒庙 ［J］. 扬州师院学报（社会科学版），1982，（Z1）.

季鸿昆.《扬州画舫录》的科学技术意义［J］. 扬州师院自然科学学报，1986，（1）.

吴承学. 集句论［J］. 文学遗产，1993，（4）.

毛心一. 清代南方民间流传营造则例：《工段营造录》［J］. 工程建设标准化，1994，（1）.

张蓉，栾广高. 天香云外飘：《扬州画舫录》中的地名大观［J］. 中国地名，1998，（5）.

万平.《扬州画舫录》中扬州园林楹联正误［J］. 扬州大学学报（人文社会科学版），1999，（4）.

史梅.《扬州画舫录》版本初探［J］. 南京大学学报（哲学·人文科学·社会科学版），2001，（5）.

张蕊青. 乾隆全盛时代扬州文明的实录：《扬州画舫录》［J］. 明清小说研究，2001，（2）.

张蕊青.《扬州画舫录》：史家与小说家的相通与合流［J］. 学海，2001，（5）.

张旗. 从《扬州画舫录》看康乾时期的扬州餐饮［J］. 扬州大学烹饪学报，2002（4）.

王伟康. 清代鼎盛期扬州经济文化辉煌的缩影：《扬州画舫录》研究述略［J］. 南京广播电视大学学报，2003，（1）.

明光. 李斗戏曲创作与理论［J］. 扬州职业大学学报，2003，（3）.

石志明. 扬州园林造园艺术［J］. 园林，2003，（6）.

王伟康.《扬州画舫录》中的乾隆诗述论［J］. 江苏广播电视大学学报，2004，（5）.

谢锡龄，黄炽.《红楼梦》扬州寻踪［C］//江苏省红楼梦学会. 红学论文汇编. 南京：江苏省红楼梦学会，2004.

田汉云，刘瑾辉. 论汪中的骈文与散文［J］. 扬州大学学报（人文社会科学版），2004，（6）.

杨萍，王永林. 扬州的菊花栽培历史与菊文化浅谈［J］. 江苏林业科技，2005，（3）.

王伟康.《扬州画舫录》特色试探［J］. 扬州职业大学学报，2005，（3）.

徐梅. 扬州芍药［J］. 中国园林，2005，（4）.

杜海军.《曲海总目》有别本：论《重订曲海总目》非对《扬州画舫录》载《曲海目》的重订［J］. 中国典籍与文化，2006，（1）.

王小平.《扬州画舫录》与清代扬州的音乐活动［J］. 艺术百家，2006，（5）.

裴永桢. 从《扬州画舫录》评析清代扬州文人菜［J］. 扬州大学烹饪学报，2007，（2）.

丁章华.《红楼梦》与扬州［J］. 红楼文苑，2008，（1）.

陈文和.《扬州画舫录》校后记［J］. 扬州文化研究论丛，2008，（2）.

王伟康.《扬州画舫录》版本初探［J］. 江苏广播电视大学学报，2008，（6）.

王伟康.《扬州画舫录》中的散文章段品读［J］. 南京广播电视大学学报，2009，（3）.

王伟康. 从《扬州画舫录》看清中叶地方戏曲的发展［J］. 艺术百家，2010，（1）.

王伟康. 论《扬州画舫录》对中国古代小说史的贡献［J］. 扬州文化研究论丛，2010，（1）.

都铭，张云园. 亭、市肆与湖山：清中叶扬州北郊园林的本质特征［J］. 华中建筑，2010，（3）.

崔铭. 雅兴、豪情与生命的喟叹：平山堂之于扬州的意义 [J]. 扬州大学学报（人文社会科学版），2012（1）.

张兵，杨泽琴. 孙枝蔚与清初扬州文人雅集 [J]. 西北师大学报（社会科学版），2012，（1）.

黄进德，樊志斌. 曹寅和扬州的不解之缘 [J]. 红楼文苑，2012，（4）.

刘蓓. 史槃曲作研究 [D]. 宁波：宁波大学，2012.

胡金.《工段营造录》研究 [D]. 南京：南京工业大学，2012.

孙书磊.《扬州画舫录》作者李斗的行旅活动与文学创作 [J]. 南京师范大学文学院学报，2013，（1）

张小仲. 清代"红桥修禊"文学活动初探 [J]. 扬州教育学院学报，2013，（2）.

陈佳云.《扬州画舫录》的文学性研究 [D]. 扬州：扬州大学，2013.

当地盛世应增价　天付奇才为写生：李斗《扬州画舫录》的内容特点和艺术特色 [J]. 扬州大学学报（人文社会科学版），2013，（2）.

殷梦甜. 丁皋《传真心领》对学院人物画写生的启示 [D]. 昆明：云南艺术学院，2014.

冯丽弘. 李斗及其《扬州画舫录》研究 [D]. 临汾：山西师范大学，2014.

孙书磊.《扬州画舫录》作者李斗研究二题 [J]. 古典文学知识，2014，（6）

陆学松，徐文雷.《扬州画舫录》中传记文研究 [J]. 扬州教育学院学报，2015，（3）.

王格. 扬州园林集句联的旅游审美意蕴 [J]. 盐城师范学院学报（人文社会科学版），2015，（5）.

程宇静. 论扬州平山堂的文化意义 [J]. 兰台世界, 2015, (31).

吴强. 从《传真心领》看中国传统肖像画图式演变 [D]. 武汉: 中南民族大学, 2015.

孙帅. 岭南园林建筑的"垂直性"探究 [D]. 广州: 华南理工大学, 2015.

吴庭宏, 许建中. 李斗《永报堂集》版本考述 [J]. 扬州大学学报 (人文社会科学版), 2016, (3).

鞠培峻, 陆学松. 从《扬州画舫录》管窥乾隆时期扬州画派众生像 [J]. 扬州教育学院学报 2016, (3).

卢高媛. 清代扬州"红桥修禊"集会及其诗歌创作 [J]. 浙江海洋学院学报 (人文科学版), 2016, (4).

卢高媛. "红桥修禊"考论 [J]. 常州工学院学报 (社科版), 2016, (6).

韦明铧. 扬州杂技, 光怪陆离的民间技艺 [N]. 扬州日报, 2017-06-19 (7).

明光. 堪夸扬州好名园如画卷: 清代康乾时期扬州八大名园的前世今生 [N]. 扬州日报, 2018-7-16 (7).

赵靓, 刘小涵. 浅析扬州双峰云栈中的园林艺术 [J]. 现代园艺, 2018, (4).

李媛莉.《扬州画舫录》里的音乐类非物质文化遗产 [J]. 北方音乐, 2018, (17).

徐兴无. 乾隆盛世的城市指南:《扬州画舫录》中的园林与游赏 [J]. 文史知识, 2018, (3).

家藏文库书目（持续更新中）

大学　中庸	韩愈诗选
三国志选注译（上、中、下）	柳宗元诗选
水经注	杜牧诗选
唐才子传	苏轼诗文选
商君书	黄庭坚诗选
孔子家语	陆游诗文选
法言	王阳明诗文选（上、下）
随园食单	花间集（上、下）
板桥杂记	晏殊　晏几道词选
抱朴子内篇	欧阳修词选
大唐西域记（上、下）	苏轼词选
洛阳伽蓝记	秦观词
地藏经　药师经	周邦彦词
东坡志林	姜夔词
朱子读书法	豪放词
武林旧事　附《增补武林旧事》	婉约词
扬州画舫录（上、下）	先秦散文选
徐霞客游记（上、下）	唐宋散文选
曾国藩家书	晚明散文选
梁启超家书	唐人小说选
古诗十九首　乐府诗选	牡丹亭　窦娥冤
阮籍诗选	西厢记　桃花扇
庾信选集	喻世明言
孟浩然诗选	警世通言
李杜诗选（上、下）	聊斋志异